藝術家的
一日廚房

**學校沒教的藝術史：
用家常菜向26位藝壇大師致敬**

潘家欣———著　　蕭瓊瑞———審訂

舌尖上的美術史

　　藝術家是不是愛吃鬼，那倒不一定。藝術家是不是廚房的總舖師，當然不是。藝術家的真正廚房在畫室，他們的筆下充滿他們對於美的追求，至於口腹之欲，可以肯定，人人都有，藝術家自然也會有。

　　大家或許知道張大千的食譜。那是千古有名，他不只筆下乾坤，同時也親自寫下食譜，成為收藏家津津樂道的祕藏。即使沒有受到張大千的邀請，卻彷彿赴宴一般，令人振奮不已。我大學時期，曾經聽過前輩畫家姚夢谷說菜，那是一種享受。不只色香味具全，其背後隱藏著許多飲食文化的動人之處。那真是高明的飲食，是征服一切感官的至高藝術，所謂色香味正是味覺、視覺、嗅覺的統合結果，不只這樣如果加上音樂，那真是一場難得的生活享受呢？

　　《舌尖上的中國》這部片子，說的是中國的美食。實際上，到過臺灣的大陸人都會說，臺灣料理可以說集中國料理的大成。因為，臺灣在日本殖民時期到國府來臺，即使現在東南亞來的新住民配偶也帶來她們的傳統家鄉菜，融入各省、各國料理；幼年時期的味噌湯，即出自於日本料理。日語中的「可以跟您一起喝味噌湯嗎？」竟然成為求婚的含蓄表現，大男人畏於求婚，採用日常必喝的味噌湯來傳達情愫，女人聽了感到窩心，多麼動人！

　　小時候時常騎著腳踏車，飛奔到雜貨店，買一坨黃色的味噌，放在牛皮紙袋帶回。回到家中不久，聞到從廚房飄出的黃豆香味。那是我四十幾年前的童年記憶，在這本書中提到倪蔣懷的「家常味噌湯」，頓時讓我想起幼年的舌尖記憶，淡黃色

的湯汁中浮著豆腐塊，還有香菜飄在上面。那是童年的記憶，臺灣雖然四面環海，幼年鄉下沒有今天的精緻海苔，只有紫菜，味噌湯卻也多一些來自大海的原味。

潘家欣這本《藝術家的一日廚房》是一本從這塊土地長出來的書籍，將她所學的美術知識以及對於料理的興趣融合為一，使得我們能夠用舌尖來閱讀一部臺灣美術史。用舌頭讀歷史，多麼新鮮。用料理書寫歷史，多麼有趣。

如果我們將美術作品還原為現實上的物件，毋寧說古典主義時期的靜物畫最不具人文素養，卻是最具生活品味的內容。靜物畫的傳統，在歐洲當中往往與《聖經》「最後晚餐」題材息息相關，試想，達文西將人性蘊含在這幅作品當中的奧祕，最終蛻變為歐洲靜物畫。尼德蘭靜物畫顯示出人為介入畫面的因果關係，法國靜物畫則是溫潤的現實生活一角。今天，臺灣美術史上的靜物畫傳統比較多的是傳承自法國繪畫的精神，透過靜物來展現構圖、明暗的美感。

想要閱讀臺灣美術史的人，還能夠藉此用舌尖的味覺來讀書、看畫，潘家欣的《藝術家的一日廚房》毋寧說是出版上的奇蹟。

臺南市美術館館長　潘襎

2019 年 3 月 25 日凌晨一點
於臺南市美術館 2 館燈下

審訂序

老闆！我要點菜

　　作為一位臺灣美術史研究者，很高興看到《藝術家的一日廚房》的問世。作者用年輕人的網路語言，讓原本枯燥、無趣、老古板的死知識，變成活潑、有趣，又帶點俏皮、夠屌的聊天型態；特別是為每一位美術家的生命特質或作品特色，炒上一盤對味的佳餚，讓人印象深刻，也回味無窮！

　　臺灣「新美術運動」起源於日治中期的 1920、30 年代，這群在清廷割臺前後出生的臺灣美術家，和他們的老師──日籍師輩畫家，乃至戰後來臺或流亡海外的華裔藝術家，合計二十六人，外加楔子、中場、後記與同場加映裡的解說與導言，織構成這本有趣的小書（說「小」也不小，全書十六萬多字，外加一百三十餘幅畫作及照片），外送二十六道菜餚，蒸、炒、煮、炸、燉、熬、勾芡……，菜香撲鼻，靈魂與肉體同蒙提升。

　　臺灣美術史的研究，大致經歷幾個階段，從最早畫家個別資料的登錄，進入畫家作品的品評，然後才有整體活動（或運動）的描述，以及學術性的史料論證、歷史評價與定位的討論；然而越是進入學術的領域，卻越和一般群眾遠離，甚至造成一般民眾、特別是年輕人對臺灣美術史的敬而遠之、漠不關心，也毫無理解，因而才有把歷史重新故事化、戲劇化、文學化的呼籲與倡導。

　　在這樣的背景下，《藝術家的一日廚房》的撰就與出版，成了及時雨、甘露水，作者以生動活潑、風趣好玩的網路語言，還是我這長期投身臺灣美術史研究的「男人」首次碰著，也讀得津津有味，酷～。每篇文章一結束，就奉上一道佳餚，而每道佳餚的設計，又恰恰呼應那位美術家的生命與作品，如：最早赴日留學的黃土水，奉上的是「螺肉蒜」，用「進口螺肉罐頭」搭配在

地生產的「蒜苗一支」，隱喻黃氏巧妙結合西方寫實技巧與東方文化底蘊的創作精神。又如論及生命甘苦交織、令人回味不絕的悲劇人物陳澄波，端上的是「鳳梨苦瓜雞」；雞肉先行小火燉煮三十分鐘，再加入苦瓜和蔭鳳梨繼續燉煮二十三分鐘，讓苦、鹹、酸、甜，融合在一起。為甚麼是「鳳梨」？當然是來自陳澄波1927 年「東美」（東京美術學校，今東京藝術大學）畢業時所畫〈自畫像〉背景的那些看似「切片鳳梨」的圖形。那為甚麼又要先後燉煮五十三（30+23）分鐘？則是對他五十三歲生命的暗喻。

　　諸如此類，作者在看似嘻笑怒罵、指桑罵槐的行文筆調之間，其實蘊藏了熱血青年的諸多正義感與同理心。

　　很高興臺灣美術史的研究，在學術的建構之後，開始滲透入網路的年輕世界，而這些看似輕鬆的網路語言背後，其實亦可窺見作者曾經下過的苦工，大量資料的收集、篩選與濃縮。當然，除了一般讀者輕鬆、愉快的閱讀之外，也期待所有藝術家的家屬、後人，或粉絲，也都能用輕鬆的心情看待作者的表達，那看似「不敬」的語言，其實暗含著親暱的崇仰與肯定之意。年輕人不如此耍酷，是會被認為太肉麻！

　　臺灣是多元文化交融、激盪、創新、迸發的寶地；臺灣的美術家，豈止本書列舉的這二十多位，相信《藝術家的一日廚房》的推出，只是一個開端，未來應有更精采的續集持續問世。

　　好啦！老闆，我要點菜！

　　朋友們！請上桌～

國立成功大學歷史系所美術史教授 **蕭瓊瑞**

自序

嘿，如果你也念念不忘──

電影《一代宗師》裡面，有一句關鍵臺詞：「念念不忘，必有迴響。」

寫這本書的時候，這句臺詞一直在我心裡兜轉著。

一開始在 SOSreader（現為 vocus 方格子）上連載專欄，只是分享自己讀美術史的教學筆記，並且納入向藝術家致敬的食譜，試圖進行「美術」與「家政」的跨領域結合，不料後來就越、寫、越、長。當編輯依靜來信，討論出書的可能時，我很惶恐：這些充滿個人意見的零散筆記，能夠成書嗎？

然後一路又跌跌撞撞寫了兩年，到了截稿前，我才終於有了自信，是的，這些筆記應該被出版，不論是用於學校教學、或用於推廣社會大眾見聞，我對過往藝術家的反芻、追索、想像，都是一種迴響的形式。

本書後來大致定調為臺灣日治時期的近代藝術家書寫，書中收錄的藝術家出生時間最早從 1871 年開始，最遲的則出生於1920 年。他們出生、成長期間，正逢日本現代化、臺灣被殖民的過程，也經歷了二次大戰，親見國民政府來臺後的屠殺戒嚴，無論是生活模式、語言、國籍、政治意識的轉變，都是天翻地覆的一代。

政權環境的劇烈更迭，激發藝術家思考自己是誰、從何歸屬？生命輕如鴻毛，而那些沉重不堪、那些絢麗美好的，我們又該如何去記憶、去思量？這段近代史脈絡，形成臺灣創作意識的重要養分。藝術家的創作，是為自己的一生、也為時代留下註腳，而我們何其有幸，可以欣賞到這些心血結晶。

　　我試圖以時下流行的次世代語言來闡述藝術家生平、轉譯生硬的專有名詞，作為通俗讀物，本書的書寫方式並不如學術論文那樣隨時註明出處，而是將參考資料統一放在最後章節，為求生動活潑，更增加了許多趣味性的口語，所以讀者在閱讀這本美術大補帖時，不妨想成是某一種形式的說書。

　　我傳述的故事雖有所本，但是因為經過轉述再轉述，故事便會添加許多血肉、生出更多羽毛來，如果因為這本書，使你對其中的藝術家產生好奇、開始去追尋一路留下的線頭，如果你也因此而念念不忘，這本書的目的便達到了。事實上，在本書的編輯過程中，經過家屬指正，內容也修補了一些過去專欄書寫的闕誤，讓我驚覺還有大片空白亟需彌補，更有許多畫家資料散佚待尋。我期待更多讀者的迴響、更多補遺與修正，繼續拼湊那段破碎而豐富離奇的藝術史頁。

　　是的，這段歷史非常離奇，藝術史與社會、政治、經濟的發展息息相關，作為殖民地的臺灣，卻因為殖民母國的建設，意外搭上了亞洲近現代化的高速列車，並且在極短時間之內，迸發出極為驚人的創作能量。而當時的臺灣畫家，心中懷抱的夢想，不只是成就個人在藝術史上的一席之地而已。雖然畫家彼此間多少有些競爭意識，但是大多數人更秉持要全體「共好共榮」的憧憬。我們讀了那麼多西洋藝術經典，但可曾看過一整群藝術家互動如此親密、相知相惜的盛世？又何嘗讀過如倪蔣懷那樣捨己為人的偉大故事？

　　講得俗一些，這就叫做先人風範。

　　再說一個笑話：十多年前，吾友陳允元棄法律從文學，他說要去念臺灣文學所，當時幼稚的我大吃一驚：「蛤？臺灣哪有什麼文學？你頭殼壞掉啦？」

　　很好笑吧。那就是十二年……不、十六年來國家教育給我的視野：文學只有中國文學、美洲文學、歐洲文學，臺灣是沒有文學的。

　　可是真的嗎？

　　同樣的，我知道現在隨便路上抓一個人，問他什麼是臺灣美術？路人的反應仍然還是：「蛤？臺灣美術？」如果遇到對藝術有興趣的人，可能會講出朱銘，看過電視劇《紫色大稻埕》的人還可以說出個郭雪湖～（然後口誤說成郭雪芙這樣）～。不過，講到西洋美術的話，隨便一個臺灣民眾都可以說出畢卡索、達文西、梵谷，有些人還知道羅丹。

　　我想說的是：故事沒有經過一而再、再而三、不厭其煩的傳頌，那就不會成為經典。

　　我們這一輩人，應該要如地毯式轟炸那樣去推廣臺灣美術，應有一千個作家去寫陳澄波，要有兩千個老師在學校裡談顏水龍，要有三千篇網路文章分享〈恐怖的檢查〉，戶外教學應走訪三峽清水祖師廟、郭柏川故居或是李梅樹紀念館。讓臺灣近代最重要的藝術影像，如同世界名畫〈蒙娜麗莎〉一樣，普及深入眾人的視覺記憶地圖，讓故事鮮豔地活下去吧，一代又一代。

　　感謝編輯沈嘉悅先生，沒有他的邀約，一開始就不會有「藝術家的一日廚房」網路專欄連載；感謝編輯陳大中先生，他不僅忍受我每每壓到死線邊緣的拖稿行為，細心抓錯和資料補充更是令我佩服，還有他為網路專欄選的網路哏圖都**好好笑**。謝謝大寫

出版的編輯沈依靜小姐，她冷靜的領導特質正好導正我軟弱、囉嗦、自我懷疑的壞毛病，協助尋找畫家後代、跨海諮詢圖片授權的過程更宛如上演「超級任務」。謝謝蔡蕙頻教授給予本書許多細心的修正意見。最後，我要由衷感謝本書的審訂人蕭瓊瑞教授，因為有幸上過蕭教授開設的一系列臺灣美術史講座，才啟蒙了我對臺灣美術的熱情。

謝謝我的父母和公婆，你們的默默支持是這本書最重要的動力，沒有你們的協助，《藝術家的一日廚房》絕對不可能如期出版。謝謝我的伴侶，以及吾兒蘑菇——這本書也是寫給妳的禮物。

當然，還有 SOSreader（現為 vocus 方格子）的讀者們，協助我挑出諸多筆誤和語病，謝謝你們，總是念念不忘。

家欣

2019 年 2 月 28 日寫於臺南

目次

楔 子

Preface

臺展和臺陽展
的誕生伊始

讓我們先倒帶回顧一下早期臺灣美術史

開宗明義解釋一下，臺灣美術展覽會，簡稱為「臺展」，或稱「灣展」，是臺灣**第一個全島規模**的官辦美術比賽展覽會。

基本上，在日本統治臺灣之前，臺灣並不存在所謂「全島性」的美展。當時的大家都是各自搞各自的，地方名儒仕紳有自己的畫會、詩社等組織，民間畫塾有畫師……鄉紳還會不定時從福建沿海聘請有名的書畫家來臺載筆旅遊，一邊遊歷、一邊揮毫。總之，當時的臺灣雖然有美術風氣，但是仍處於十分零星，且多限於文人雅士的同溫層啦。

但是，甲午戰爭過後，臺灣被清帝國割讓給日本，成為日本的第一個海外殖民地。日本對臺灣的統治大致上可以分成三個階段，分別是前期的**武官總督時期**（漸進主義時期，1895－1919 年）、中期的**文官總督時期**（內地延長主義時期，1919－1937 年），以及後期**武官總督時期**（皇民化運動時期，1937－1945 年）。

第一階段不用說，因為臺灣人的抵抗實在太頑強了，於是日本人使用暴力來逼迫臺灣人就範。但在一次大戰後，隨著世界民族自決的潮流襲來，日本派出了文官總督來治理臺灣，試著讓臺灣人感受到「臺日一家親」的友好（?!）。這段內地延長主義時期，簡單來說，就是讓「臺灣」和「內地」（即日本本土，相對的臺灣等殖民地被稱為「外地」）的法律制度等等都趨向一致，讓臺灣人好像可以跟日本人平起平坐。不過，當然不是真正的平等，只是稍微做做樣子而已。

這個時候，來臺的幾位大跤[1]日本藝術家，也就是臺展四巨頭：石川欽一郎、鹽月桃甫、鄉原古統[2]、木下靜涯[3]，這幾個人因為在臺灣的美術教育耕耘許久，思考到：如果臺灣有自己的大型美術展覽會，就能更加鼓舞臺灣的美術風氣。於是這四個人就討論要私

1. tuā-kha，臺語漢字，意為重量級角色。
2. Gobara Koto，1887-1965。本名堀江藤一郎。日本東洋畫家。可參考〈我不在圖書館——郭雪湖〉章節。

下成立民間的美術展，後來把這點子稟告總督府以後（對，要跟老大說），就、就被收割了。不，是總督府覺得這點子太～棒～了。就讓臺灣模仿日本的「帝展」[4]，來舉辦一個臺灣的官辦美展，這豈不是非常讚的同化手段嗎ㄎㄎ。

　　所以，「臺展」就從單純的民間美展搖身一變，改由總督府文教局的外圍法人組織「臺灣教育會」主辦；原本提出構想的美術老師們，便變成承辦人員了，臺展就這樣轟轟烈烈開幕啦！在 1927 年 10 月 28 日開幕首日，就湧入一萬人次觀展，也太膩害啦。

臺灣美術運動的進化演變小史

　　臺展分為東洋畫部、西洋畫部兩個部門（沒有雕刻部喔）。第一屆評審老師當然先找在臺灣的日本老師來當評審，結果東洋畫部竟然排擠臺灣的水墨文人畫家，讓諸多有名的畫師落選，少數入選的三個臺灣人，就是年方弱冠的「臺展三少年」，這樣的評選結果被大家狂批不公平！落選的畫家們還跑去借臺灣日日新報報社三樓，辦了個抗議的落選展，要讓社會大眾來評評理！爆發爭議後的臺展，第二屆便開始延請內地的大咖藝術家來臺參與評審，例如有文人畫底子的松林桂月、東京美術學校[5]教授藤島武二[6]、「二科會」[7]巨頭梅原龍三郎等人，都曾經受邀擔任臺展評審。

　　臺展是比賽性質的展覽，只要入選就算得獎，再從中挑選出色的作品頒布「特選」，該獎項除了獎金一百圓[8]之外（約是當時臺籍教員平均月俸的兩倍），更是官方機構典藏首選；第四回起陸續增加了各種獎項：推薦、臺展賞、臺日賞（《臺灣日日新報》報社贊助提供）、朝日賞（大阪朝日新聞社贊助提供），所以在當時，

3. Kinosita Seigai，1889-1988。本名木下源重郎，號靜涯。日本東洋畫家，主要以膠彩畫與水墨畫為主，擅長山水與花鳥畫。未曾在學校擔任教職、也未正式設畫塾授徒，但是在臺有多次展覽活動，仍有許多學生私下向他請教畫藝，對當時的畫壇仍具高度影響力。
4. 帝國美術展覽會的簡稱。
5. 簡稱「東美」。今東京藝術大學前身之一。
6. Fujishima Takeji，1867-1943。日本西洋畫家。長期領導日本西洋畫壇的重要畫家，留下許多浪漫主義的作品。
7. 可參考「後記——日本近代西洋美術大亂鬥」。

只要上得了臺展的榜，那麼畫家也就算是名利雙收啦。正如預期，臺展引領了臺灣美術運動十餘年的蓬勃發展，甚至刺激了「臺陽美術協會」、「栴檀社」、「MOUVE 洋畫集團」等後續美術組織的誕生，更是戰後「省展」的原型。

臺展不只是同化的教育手段，評審亦有意識的引導藝術家發掘地方風土特色。原本用意是為了彰顯殖民施政威基，卻也激發了臺灣早期藝術家的創作熱情、影響藝術評論的發展、促進作品風格的生成。

自 1927 年起至 1936 年，臺展總共舉辦過十回，總督府並於 1935 年舉辦「始政四十周年記念臺灣博覽會」，檢視殖民成果。1937 年因蘆溝橋事件爆發，臺灣也在 8 月中進入「戰時體制」，日本政府與中國的情勢趨向緊張，就僅在這一年停辦一次。1938 年起，主辦單位由「臺灣教育會」轉為「臺灣總督府文教局」，名稱亦改為「臺灣總督府美術展覽會」（簡稱「府展」），新增「總督賞」，並在第三回府展特設「紀元 2600 年賞」[9]。府展由 1938 至 1943 年共舉辦了六回，由於臺展和府展都具官方性質，所以現在我們通常會將這兩段共十六回的日治時期美展，合稱為「臺（府）展」。

醬子說，大家有瞭解了嗎？

不賣關子，言簡意賅的解釋給大家聽！

還來個「臺陽展」？這又是什麼？

臺陽美術協會，簡稱「臺陽美協」，是在 1934 年底成立的臺日畫家組織，創始會員包括陳澄波、廖繼春、顏水龍、陳清汾、李梅樹、李石樵、楊三郎、以及灣生畫家立石鐵臣。為甚麼要叫做「臺陽美協」呢？其實「臺陽」是清代文人對臺灣的雅稱，但更重

8. 1917 年的公學校老師月薪約十七圓，1930 年的臺籍車掌小姐月薪約十五圓。臺灣前輩作家葉石濤曾述：一個月二十圓，全家即可溫飽。若推算現下幣值，近十二萬元臺幣。
9. 1940 年為日本初代天皇神武天皇即位 2600 年，故府展第三回特別設置了此賞。

要的是，辦畫會、展覽都要燒錢的，而當時的贊助商可是基隆礦業大亨顏家的「臺陽礦業株式會社」，所以就定調這個溫暖又霸氣的名稱——「臺陽」（BTW，創始會員多半是赤島社[10]的成員，這群畫家們真的是很愛表現臺灣亞熱帶暖乎乎的熱情呢）。至於臺陽美術協會辦的展覽，那就順理成章地稱作「臺陽美展」啦！

1935 年 5 月，第一次「臺陽美術展覽會」在臺灣教育會館（今二二八國家紀念館）開幕。不過，臺陽美展的創始，是有一些風波的。當時的藝評家王白淵（沒錯，就是那個去念東美後來棄畫從文、又去搞共產運動的王白淵）曾言道：「以臺陽美術協會為中心的藝術運動，亦即是臺灣民族主義運動在藝術上的表現。」翻成白話文，就是王白淵覺得臺陽美展是在反抗臺展啦、以藝術作為反抗殖民的手段啦！

在當時，不只是藝評家這樣說，連藝文界也傳言這些臺陽美協的畫家就是針對臺展來著，因為當時這群文青在臺北開會，討論要成立臺陽美協（展）時，吵架了，消息還走漏到鄉原古統老師那邊去。老師因此很不高興，曾經當面責備楊三郎，說你們這些年輕畫家頭殼不知在想啥，我們當初辦臺展就是為了臺灣美術界好，希望引起討論潮流，臺展辦沒幾屆，你們這些孩子就出來搞反對黨，自己人打自己人，真是不成熟的表現啊！

臺陽美協的畫家們表示囧，心中吶喊著：老師您誤會了⋯⋯。

其實臺陽美協一開始的想法很簡單，因為這些年輕畫家實在太用功了，汲汲營營於創作，可無奈一年只有一次臺展，根本不夠啦！所以畫家們就想，如果一年有兩檔全島規模的大型美展，豈不是很好嗎？就連廖繼春也曾在〈臺陽展雜談〉[11]提到：「其實，我們只不過因為看到秋天的臺灣島，已經有了臺展在修飾著她，所以才想起應該以什麼來修飾臺灣的春天。臺陽展是在這種需要下組

10. 可參考〈生活設計魂——顏水龍〉章節。
11. 1940 年 6 月刊載於《臺灣美術》第四號，謝里法翻譯。

織起來的，它的傾向和它的思想與臺展是完全一致的，至於與臺展井主的想法，我們絕對是沒有的。」

簡單來說，其實臺陽美協一開始沒有要搞政治，純粹就是大家對美術研究的狂熱精神表現啊！BUT，臺陽美協的創始宣言是這樣寫的：「……使新進的畫家能有自由發表作品的機會，藉以琢磨畫技，弘揚民族文化精神。」這樣寫，真的很容易感受到民族自決思潮的影子，也就難怪當時日本老師覺得「桑心」了。

於是，第一、被鄉原老師罵了，很害怕。第二、當初開會時，提名偏重的都是西洋畫家，東洋畫家感覺受到忽視而「森七七」。第三、因為西洋畫家陳澄波和陳植棋，幾年前為了臺陽美展，跑去東京想拜訪東洋畫家的陳進，兩個年輕人想說大家都是臺灣名畫家、彼此認識一下，結果陳進給兩位大男生吃了閉門羹！（廢話……人家一個孤身女子在東京求學，突然跑來兩個大男人說，欸欸欸小姐我們也是入選帝展的臺灣畫家，大家認識一下好不好？誰會開門跟你認識啊！像人家郭雪湖就很有禮貌，知道要請鄉原師母先寫推薦信知會一下啊！）。這也導致西洋畫家覺得東洋畫家好像蠻有距離、很難親近欸（就是莫名其妙的刻板印象啊！）。使得這些創立成員想說，不然……一開始臺陽美協先不要找他們好了……。

綜合以上種種小誤會，臺陽美展這個日治時期最大的民間美展，一開始竟然只有西洋畫部的展出。直到 1940 年誤會冰釋，臺陽美協才邀請郭雪湖、陳進、林玉山等人入會，成立東洋畫部，與臺展並肩成為日治時期最主要的兩大全島美術展覽。

更重要的是，日本戰敗、國民政府來臺後，臺（府）展停辦、轉型成為「全省美展」，並且發生了「正統國畫之爭」，東洋畫部被迫全面退出省展（後來膠彩畫家自己組了「長流畫會」自己展！），臺陽美展這個民間的舞臺，則仍然持續展出東洋畫部的作品，也就成為至今歷史最悠久的東洋畫部競賽展覽了。而且，這個創始於 1934 年的元老級畫展組織，到現在還在運作中喔！

春風化雨

石川欽一郎

石 川 欽 一 郎 （1871－1945）

Ishikawa Kinichiro

別號一廬，日本靜岡縣人，翻譯官、教師、水彩畫家。分別於 1907、1924 年兩度來臺，任教於總督府國語學校、臺北師範學校，開辦洋畫研究會「紫瀾會」推廣美術研究風氣，亦是官辦美展「臺展」的創辦人與審查員。身為日治時期西洋美術界的啟蒙導師，對於臺灣第一代的西畫家影響極為深遠。

臺灣第一個官辦競賽性美展──臺展（臺灣美術展覽會）背後的四大推手：石川欽一郎、鹽月桃甫、木下靜涯、鄉原古統。其中，石川欽一郎是影響力最強的一位。這位被喻為**臺灣西洋美術播種者**的男子，究竟與臺灣有著甚麼樣的淵源呢？

第一階段來臺的日本畫家，臺灣島太美拿來畫水彩最棒了！

石川欽一郎，1871 年出生於日本靜岡縣，自小喜愛謠曲、繪畫，但是因為父親十分嚴格，使他不敢表露繪畫的興趣。長大後一度在印刷局的雕刻科工作，負責製作錢幣上的銅版圖案。熱愛水彩創作的他，1891 年加入明治美術會[1]；曾師從淺井忠[2]、川村清雄[3]藝術家，並在 1899 到 1900 年間赴歐學習美術。1907 年，石川欽一郎以臺灣總督府陸軍部幕僚附陸軍通譯官身分來臺（好拗口啊），之後兼任臺北中學校、臺灣總督府國語學校的約聘老師。

石川欽一郎在來臺之前，好捧油都警告他臺灣是個瘴癘之地──內容很可怕、不要問！不過，早期從事軍職的青年石川欽一郎，隨著軍隊參加過日俄戰爭、走過東北滿洲，亦畫下許多戰地寫生。他懷著滿滿的好奇心，接受派遣，坐船來到臺灣，想一窺日本的最南境（對啦，臺灣當時是大日本帝國的殖民地，所以我們是日本國境的最南端喔）究竟長成甚麼樣子？

想不到一到達臺灣，石川立即被鮮豔奪目的風景之美擄獲了！明亮的天空、青碧的山色，這是天堂吧！（好美喔～我好喜歡喔！）

對臺灣留下深刻印象的石川欽一郎，除了認真執行總督府的工作、描繪蕃界地形圖之外，1908 年，石川於國語學校宿舍開辦西洋畫研究會「紫瀾會」，希望透過水彩同好的討論創作，提高臺灣的美術水準。同時，他也感受到臺灣的藝文風氣仍偏向傳統書畫，大家對於近代西洋美術的認知還非常淺薄，所以除了校園教學工作之外，石川欽一郎於 1913 年 2 月發起「番茶會」（所謂番茶，就是咖啡啦），邀請總督府

1. Meiji Bijutsu-kai，日本第一個西洋美術團體，於 1889 年成立。由工部美術學校出身的淺井忠、原田直次郎、小山正太郎、五姓田義松等組成，其成員多為留歐畫家，每年春秋舉辦展覽會，以振興並支持日本畫。在 1901 年解散，翌年部分成員另組「太平洋畫會」。
2. Asai Chu，1856－1907。日本第一代西洋畫家。
3. Kawamura Kiyoo，1852－1934。日本第一代西洋畫家。

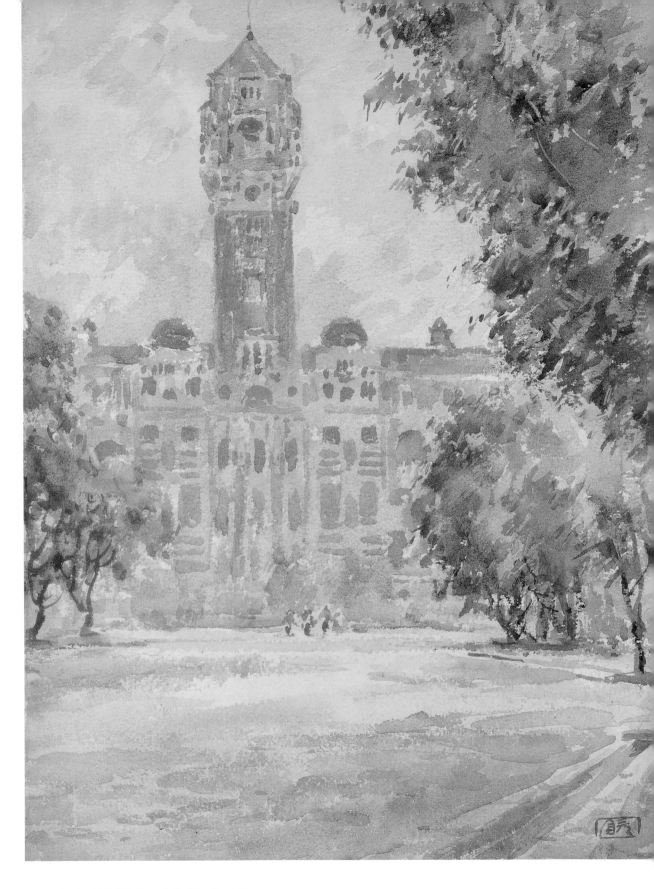

▲ 石川欽一郎〈臺北總督府〉，年代不詳，紙、水彩，34×25cm。

官員、學者、藝術家等**在臺日人菁英聚會**，向社會推廣藝術。這種作法非常接近歐洲的傳統沙龍，通過這種高級知識分子與政商名流的聚會，掀起社會流行。

除了辦聚會，石川欽一郎還在當時的《臺灣日日新報》上寫了很多文章，其中有一篇〈水彩畫與臺灣風光〉寫道：「領臺十餘年後的今天，日本還有很多人一直不知道臺灣，我希望至少讓這些不幸福的人們知道**日本第一**的臺灣風景。」石川盛讚臺灣風景是多～麼的漂釀，用水彩畫來推廣本島之美，再適合不過了！這……石川老師，你根本是在寫旅遊業配文吧！

不過，石川欽一郎盛讚臺灣之美的言論背後有個前提，當時臺灣人與日本人之間有著「內地 VS 本島」的隔閡存在，日人普遍輕視殖民地的臺灣人、與臺人多是「上對下」的階級關係。在石川拚命鼓吹日本畫家來臺觀光的同時，有很多日本畫家還

是認為，南國風景雖然奇異，若要認真比，還是日本本地的風景才是最棒的；臺灣這種鄉下地方，來沾醬油一下觀光就好，難登日本藝壇的大雅之堂。當時石川欽一郎即使拿臺北與京都相比，認為臺北盆地之美並不遜於京都，恐怕這番言論在內地（日本）畫家看來，也不過就是╳╳比雞腿，認為石川這一群身處殖民地的日人，根本只是在自嗨吧！

所以說，第一階段來臺，石川欽一郎在達官貴人圈的影響力，其實還是有限。直到 1916 年返日，石川仍然只是一個「去過臺灣，蠻不錯的水彩畫家」而已。

但是，他卻不小心教出了第一批臺灣的青年美術家，包含最早期的美術贊助者——倪蔣懷。而他第二次來臺，可以說是臺灣西洋美術崛起的時期，不僅推動臺灣的西式美術教育，更催生了當時臺灣最重要的官辦美展——「臺展」。

第二次來臺，任教師範學校＋創辦臺展，影響力爆炸

1924 年應臺北師範學校校長邀請，石川欽一郎再次來臺任教。但是石川欽一郎第二次來臺前，先在 1922 年，跟田邊至[4]

去玩了一趟歐洲，遊歷義大利、法國等地，並且將遊歐的見聞帶回日本、臺灣。

其中，石川最深刻的體會，是他深感

4. Tanabe Itaru，1886－1968。師事黑田清輝，於東京美術學校西洋畫科畢業後，於該校擔任教職。

歐洲國家擁有完整的美術品收藏展覽。西洋美術之所以博大精深，不是單靠藝術家的天才，他們是如何培養整體藝術風氣？學校教學機制、社會教育的後續培養、以及美術館的典藏研究與推廣，這三者才是真正讓洋人美術強大的關鍵啊！帶著歐洲取經的心得，重新踏上臺灣的土地，石川老師對臺灣的影響力正、式、爆、發！

不過，當時來臺的美術教師和畫家那麼多人，為甚麼唯獨石川欽一郎在臺灣美術教育界，擁有那麼崇高的地位呢？

相對於當時其他在臺的日本畫家：鹽月桃甫任教臺北高校（今臺灣師大）、臺北第一中學校（今建國中學），學生多半為日人子弟，畢業後也往往選擇就讀醫學院或法律（題外話，現在第一志願的學生多數仍然選擇從醫，日治時期對臺灣教育與社會階級思考的影響委實根深蒂固），很少以美術為志業。

而鄉原古統任教的是臺北第三高女（今中山女高），在當時保守的風氣之下，女學生多半畢業便進入家庭，從此相夫教子，而能在畢業後不為婚姻子女所困，繼續開拓自己的藝術人生者，唯陳進一人而已。

石川欽一郎就不同了。他前後任教的是國語學校（師範乙科）、臺北第一、第二師範學校，他的學生不僅多臺人子弟，師範科學生一畢業就成為老師，四處散往

全島各地從事教育工作。所以石川欽一郎教導的每一屆學生，都是向外撒出大把大把的**種子教師**，迅速在全臺生根發芽，把石川欽一郎教授的美術觀念，傳給更年輕的學生。

今日臺灣美術教育界，仍盛行印象派的寫生方法，其淵源正來自日治時期的日本教師群，努力將印象派、野獸派等二十世紀藝術的氣息帶入臺灣的結果。可以說，當時臺灣年輕的藝術家，就是藉由這些日本教師的手，打開了對世界藝術的想像，並且試圖與歐美接軌。例如油畫家陳澄波留學東京，回臺後仍然寫信給石川欽一郎，表達自己嚮往著去法國進修的心願。（只是當時世界局勢動盪，石川欽一郎便勸他不要輕易赴歐）

而且，即使學校的圖畫課只有一堂，石川欽一郎仍抱著**推動水彩畫**的熱情，自己組織學生進行校外教學寫生。溫文儒雅的石川，總是穿著整齊的西裝，打著優雅的西式領結，翩翩風範令臺灣學生超、級、嚮、往。

師者，所以傳道、授業、解惑也，石川不只教水彩技巧，也勉勵了學生人格上的憧憬，還會解答學生的人生疑惑。如果遇到學生有志成為畫家，石川欽一郎會協助分析學生的藝術天分，以及家境狀況，並提供生涯規劃的專家意見（這就是學校

輔導老師在做的事啊）。如果遇到了經濟條件較差的學生，石川則會協助媒合收藏家，幫學生介紹愛好藝文的實業家，讓學生獲得進修資金。（就是老師幫忙拉贊助啊）

除了教學認真之外，石川備課寫教材也超用功！因為自己就是受到西洋美術洗禮的日本人，親身感受過西洋教材與日本文化之間的隔閡，石川認為，如果有能夠描述出**自身民族性、能夠反映在地生活的**

本土教材，學生學習起來，將會備感親切。

1932 年，石川離開臺灣，整理自己在臺的寫生畫作，出版了畫冊《山紫水明集》以及教師手冊《課外習畫帖》，深受好評。雖然自己人不在臺灣了，但是臺灣美術的推廣，仍能透過紙本教材基礎，繼續向前行進。一個美術教育者能做、應做的，石川老師全部都做到了啊！

寫生踏查，培養臺灣人的鄉土意識

石川欽一郎筆下的臺灣，處處山明水秀，對他來說，臺灣正如他走過的所有風景（中國東北、歐洲、臺灣，石川也是不斷移動的男人呢），每一處都有它的特色，務求將地方特色顯現出來；所以他畫臺灣的小廟、畫亞熱帶的灌木山叢、農舍雞鴨，這些對石川欽一郎來說，是值得珍視的異國情調。

其中，石川欽一郎最為讚賞的，就是臺灣景物鮮豔的色彩。他盛讚南臺灣的晚霞令人沉醉，其華麗不遜於印度洋日落，又尤其喜愛顏色鮮明穩重、樹影婆娑的相思木，以及開著淡紫小花、優雅又多用途的楝檀木（苦楝樹）。他認為相思樹最能代表臺灣的風土特色。如果說當年有臺灣

代表樹種選拔，石川老師應該會幫相思樹狂拉票吧！

事實上，如果真要選出象徵臺灣的樹種，相思樹的確相當合適。相思樹原產於臺灣南部、菲律賓等地，對環境適應力強，耐貧瘠、耐旱又抗風，樹型高大優美，樹皮則是原住民製作樹皮衣的材料，質地堅實的木材，可以製成「相思仔炭」，發熱持久、耐燒又不出煙。因為堅硬的質地，相思木材被廣泛用於鐵軌枕木、礦坑支架，也是製作農具的好材料，因此日治時期在全臺大量種植，是早期重要的造林樹種之一。甚至新竹客家女詩人杜潘芳格，也在 1968 年的詩作〈相思樹〉中，以開滿燦爛黃花的相思樹，作為臺灣女性形象的隱喻，

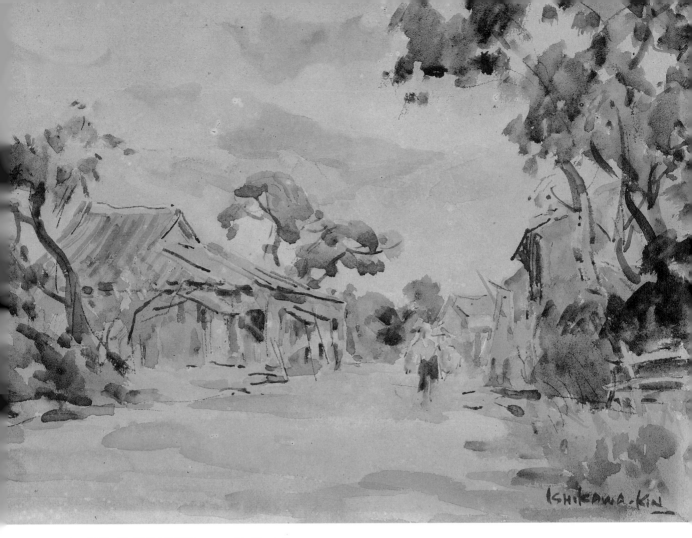

▲ 石川欽一郎〈鄉村人物風景〉，1926 年，紙、水彩，23.8×33cm。

可見相思樹是多麼深植人心的臺灣象徵。好相思樹，不畫嗎？

所以啊，石川老師畫超多 der！在他的筆下，相思樹颯爽的樹影、深厚的綠色調，以及磚紅色的農舍、廟宇，如水洗過明亮的天色，定義了臺灣的山林之美。

但是師範科的臺灣學生懵懵懂懂，跟著溫文儒雅的留歐老師出外寫生時，他們接收到的訊息卻是：

「老師說這相思樹好美→這根本就是我們家鄉常見的相思樹啊有啥稀奇→**所以我們家鄉很美！**」

「老師說路邊的土地公廟很有特色→這天天看啊有甚麼稀奇→不管啦石川老師留歐認證的欸→**原來我們的宗教建築很有特色！**」

寫生經驗造就臺灣日治時期美術家的濃厚鄉土意識，這鄉土意識不僅是由當時民族自決潮流興起、日本採取相對較平等的內地延長主義政策使然，更來自畫家們日復一日、年復一年的踏查軌跡，畫越多越愛、愛越多越畫，臺灣學生的鄉土之愛，

▶ 日本戰敗後，這件作品被一位周姓醫師購得，並掛在家中六十年，直到周醫師長女看了雄獅美術出版《水彩・紫瀾・石川欽一郎》一書，才驚覺自己家中懸掛的，竟是日治時期最重要的美術導師作品，爾後由阿波羅畫廊購得，並在 2017 年「日本近代洋畫大展」重新展出。距離這件作品上一次面世，整整過了九十年的光陰。〈河畔〉宛如傳說般的命運，承載著這塊土地政治、文化的流轉，如果石川老師天上有知，應該也會驚嘆吧！
石川欽一郎〈河畔〉，1927 年，畫布、油彩，116.5×90.5cm。

在石川欽一郎的薰陶之下益發濃厚甜蜜。

　　石川欽一郎在日本藝術史上，並不是多麼耀眼出色的藝術家，但是在臺灣美術的發展上，的確具有北極星一樣崇高的地位。他在指導學生時，不僅思考學生自身的發展，更考慮如果要成就一個百花齊放的藝術盛世，不能只養出滿地的藝術家，要有畫會、要有論壇、要有具公信力的官辦美展，以激起社會大眾對美術的理解與愛好、討論與批評。

　　1927 年，石川欽一郎與鹽月桃甫、鄉原古統、木下靜涯等人向臺灣總督府提議舉辦「臺灣美術展覽會」，規模和用意都仿照日本內地的帝國美術展覽會，臺灣畫家的舞臺於焉形成。

　　為了推動臺展，基於示範的用意，身為水彩畫家的石川欽一郎，特別畫了一張 50 號的油畫〈河畔〉出品第一屆臺展。這件 1927 年的作品，紀錄了淡水河畔的山色雲影，當時淡水河上仍有帆船穿梭，構成一幅優雅的景致。這也是石川欽一郎極為少數的油畫作品，背後藏著的是一位美術

教育家對年輕學子的殷殷期盼。

　　除了成立有組織、有評選機制的官辦美展之外，石川欽一郎甚至勸自己的大弟子倪蔣懷不要赴日進修美術，因為藝術家需要資金，倪蔣懷留在臺灣經營礦業，便能成為「唐基老爹」[5]一樣的藝術贊助者。

　　但如此一來，等於要求倪蔣懷放棄成為大藝術家的個人夢想，來成就其他同輩的藝術夢。老師要求學生成為一顆死麥子，來孕育更多的新麥，倪蔣懷就真的聽話鑽到土裡去了啊！所以倪在 1929 年獨資設立臺灣最初的洋畫研究社，倪家也是臺灣企業家贊助美術的先驅者；而倪蔣懷只能在工作之餘出門寫生，這些水彩小品讓日後的我們得以一窺臺北市當時的市容，以及郊區無人涉足的祕密風景。

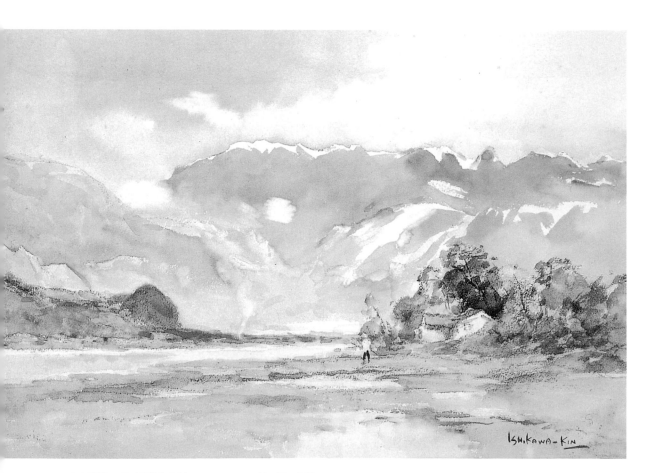

▲ 石川欽一郎〈臺灣次高山〉，1925 ～ 1928 年，紙、水彩，32.3×48cm。

本土水彩畫會的原始推手，學生心中永遠的明師

1926 年，石川欽一郎授意學生：可以組織畫會了。於是以大弟子倪蔣懷為核心人物，包含陳澄波、陳植棋、陳承藩、陳銀用、藍蔭鼎、陳英聲（就是郭雪湖的公學校啟蒙教師啦），七人以臺北周邊的七星山為名組成「七星畫壇」，這是第一個全以臺灣畫家組織的本土畫會，亦是後來「赤島社」的成員基礎。

後來石川欽一郎在 1932 年返回日本，仍積極創作，時常以「無鑑查」（不必審查）、「招待」的資格參加臺灣畫展，始終沒有真正離開臺灣藝壇。曾教導過的學生為了感念他的教導，以石川的別號成立了「一廬會」，每年舉辦畫展。

石川的確造就了臺灣美術的輝煌盛世，學生倪蔣懷、藍蔭鼎、李石樵、李梅樹、李澤藩、陳植棋、洪瑞麟……無不卓然成家，使得今日我們所談的臺灣日治時期美術，根本就是石川門下的同學會啊。

春風三月，重讀石川欽一郎，當初他散下的種子已經開花結果了，只是這外來的果實，是否在本地的土壤上，孵出了更卓越的幼苗呢？一邊想著，一邊決定要來做個清爽微酸的小菜，才能搭配石川欽一郎優雅的英式水彩。就來個梅汁番茄吧！

5. 唐基老爹為巴黎畫材店的老闆，對貧窮畫家非常支持，經常讓畫家賒帳買畫具、或是以畫作代替貨款付清。因為這種對畫家熱情支持的心意，後印象派的畫家如梵谷、莫內、雷諾瓦等人常常來和唐基老爹買材料、聊天，梵谷則為唐基老爹畫了一張肖像畫，使後人記得閃耀的後印象派大師背後，有一位低調卻堅定的推手。

梅汁番茄

食材

- 紅色番茄（五至六公分大小剛剛好）約六到八顆
- 冰開水一公升
- 檸檬汁適量
- 冰糖適量
- 蜂蜜三大匙
- 話梅十餘顆

步驟

1 番茄挖掉蒂頭，屁股用刀畫十字，滾水燙二十秒。

2 看到番茄皮翹翹了就可以撈出來，放進冰開水中冰鎮。

3 煮梅子汁，將話梅放入一公升的冷水中煮滾。加入冰糖、蜂蜜和檸檬汁試試酸甜度。我貪心還加了紫蘇梅，口味可以重一點，因為要用來醃漬番茄，口味確認後放涼。

4 等梅子汁放涼時，回頭把番茄的皮剝掉，放入要醃漬的器皿中。

5 倒入梅子汁直到完全淹過番茄，冰鎮十二小時以上。

6 撈出來上桌，請在兩天內吃完。這道料理清爽酸甜，是春天的味道！

醃漬的梅子汁不要丟掉喔，
加點冰塊或氣泡水好喝到爆！

做個好人

倪蔣懷

倪　蔣　懷　（1894－1943）

臺灣水彩畫家、美術贊助者。為石川欽一郎在臺的
第一代弟子，鍾情水彩創作，作品多次入選臺展。
婚後經營礦業包採工程、全力資助臺灣西洋美術的
萌芽運動。1926 年與陳澄波、藍蔭鼎、陳植棋、陳
英聲、陳承藩、陳銀用等人合組七星畫壇。1929 年
獨資設立全臺最早的私人美術研究機構「洋畫研究
所」（後改名「臺灣繪畫研究所」），培養出多位
藝術家如張萬傳、洪瑞麟等人。協助美術展覽之餘，
亦大舉購藏藝術品，籌畫成立臺灣第一個美術館（未
果），可謂是臺灣早期美術發展的背後園丁。

每次想到倪蔣懷，我就想到《約翰福音》的經文：

我確確實實地告訴你們：
一粒麥子如果不落在地裡死去，
它仍然是一粒；
如果死了，就結出很多子粒來。

落入土壤中的第一粒臺灣麥仔

1894 年，甲午戰爭爆發，同年倪蔣懷出生於臺北公館，父親倪基元是漢學私塾老師，因應外地講學的需求，倪蔣懷幼年便全家搬至十分寮，就讀瑞芳公學校。倪蔣懷是那種品學兼優的好小孩，1909 年於公學校第一名畢業之後，便考入總督府國語學校，就讀改制不久的師範乙科（改制前的課程中，才藝部分只有習字與唱歌；改制後才出現了圖畫課，倪蔣懷可以說是最早接受正規美術師範教育的一代），在此真正接觸西洋美術的啟蒙，並遇見了影響他一生的老師——石川欽一郎。

石川欽一郎於 1910 年受聘於總督府國語學校，擔任圖畫科的老師，倪蔣懷正是他來臺的第一代弟子，石川欽一郎帶領學生前往各地進行寫生，讓學生在描繪自己的生活環境時，慢慢打開對色彩、空間的認知，也培養了學生對「吾鄉吾土」的觀

看與認同。石川欽一郎優雅內斂的翩翩風範、清麗的水彩畫風格，深深吸引了倪蔣懷年輕的心（這裡沒有腐的餘地），也開啟了他作為藝術家的夢想。

然而礙於公費生的身分，畢業後必須先擔任四年的教職，不能隨隨便便就跑去當藝術家。1913 年倪蔣懷畢業後，就任於基隆暖暖公學校教師，1914 年與基隆的礦業名人顏火炎之女顏對結婚。等到 1917 年、四年教師服務期滿，倪蔣懷好想手刀衝去日本留學，想不到石川老師說，**等一等，倪桑，不要走！**（這邊真的沒有腐的餘地，不要想太多）

原來石川欽一郎力勸倪蔣懷留在臺灣。由於倪蔣懷的岳家乃是礦產大亨，如果留在臺灣經商，不僅可以照顧妻小的生活（倪蔣懷的經濟狀況只能算小康，如果要像陳澄波那樣跑去日本追夢，就要靠老婆養

了……），更重要的是，臺灣美術才剛剛開始發展，在此時最需要的不是藝術家，而是**資金、教育者與推廣者**。就如同要養出一田的好麥子，必須要有肥沃的土壤與農夫；石川欽一郎要求倪蔣懷放棄赴日念書，留在臺灣，成為藝術家們的背後支柱、成為美術史的土壤與農夫。

捨棄藝術家的桂冠，退居美術界幕後推手

老師說的話，倪蔣懷竟然就接受了！！！石川竟然要求自己深愛的弟子退居幕後，放棄藝術家的光環，成為學弟妹的**墊腳石**欸！等於是要他放棄在美術史上列名的機會啊！美術贊助人只會遭到遺忘啊，就如同我們只會記得梵谷而忘記唐基老爹那樣。

秉持著品學兼優好學生的脾性，倪蔣懷放手了藝術家的夢想，轉向成為業餘美術愛好者與贊助人，幫學弟們追夢。天啊～學長人真的好好喔。（流淚）~~（我也想要這樣的學長）~~~~（滾）~~

1917 年，倪蔣懷憑藉岳父顏氏家族的關係，辭去教職，先是遷居瑞芳販賣木炭，而後正式開始礦業開採工作。同時以經商所得，全力支持剛萌芽的美術運動。1926年，倪蔣懷與陳澄波、陳植棋、藍蔭鼎、陳英聲、陳承藩、陳銀用等畫友成立「七星畫壇」（因成員共有七人，故以臺北七星山為名），這個西洋繪畫團體以水彩、油畫作品舉辦展覽，為臺灣推動美術運動的開端。1927 年「臺灣水彩畫會」成立、1929 年「赤島社」成立，這些畫會幾乎都是由倪出資舉辦展覽，向日本藝術家邀件、接洽、連布展也是他自己來。（好拚啊）

但是倪蔣懷沒有只顧著辦活動唷，由於長期經營煤礦包採工作，他的足跡遍佈瑞芳、猴硐等北部城鎮，隨身攜帶速寫本子，一邊工作，一邊就抓緊時機寫生，回家再把喜歡的構圖改畫成完整的水彩作品。此時期的倪蔣懷為我們留下了大量北臺灣明媚的景色，許多畫家不曾涉足的山間小鎮，都在他的筆下展露風情。

倪蔣懷雖師承石川欽一郎，但是他的畫風比起石川更結實，更專注於近景的描述。石川欽一郎擷取的是山水全觀之美，水氣迷濛、空間平遠。倪蔣懷採取的是中近景為主的構圖，筆觸雖沒那麼空靈，卻也多了建築人物的細節。

◀ 倪蔣懷〈淡水教堂〉，1936 年，紙、水彩，49.5×66cm。

臺北文青打卡聖地：大稻埕，以及穿梭其中的藝旦妹子

　　日治時期的大稻埕，是全島最重要的藝文特區。由於此地富商雲集，所有新潮好玩有趣的東西都聚集此處，例如全臺第一間音樂西餐廳「波麗路」、台菜經典食堂「蓬萊閣」，以及可說是當時地下文化部長王井泉開設的「山水亭」[1]。這三間餐廳，都是當時大稻埕最夯的文青打卡聖地。不管是藝文圈開會、聚餐，或是達官貴人接風洗塵送別，蔣渭水啦、呂赫若啦、張文環啦、巫永福啦、金關丈夫啦、池田敏雄啦……這些文人，通通都會來這吃飯啦。當然，倪蔣懷啦、郭雪湖啦、楊三郎啦，這些美術人也常常出沒在這一帶喔。

　　「永樂町」是日治時期臺北市的行政區名，屬於大稻埕商區，範圍包含今日迪化街一段，在當時迪化街便名為「永樂町通」。這幅畫作中的小型街屋饒富古趣，1939 年山水亭餐廳便選擇在類似這樣的街屋聚落中開張營業，店內既有高級酒菜，也供應親民的平價料理，真是非常「普羅」的料亭呢。

　　不過，當時大稻埕除了文青才子出沒之外，更值得一提的，是特殊的歌伎文化藝旦（Gē-tuànn，又作「藝妲」），時人有道是：**「未看見藝旦，免講大稻埕」**。

　　藝旦是臺灣舊時特殊的女性行業，性質頗似日本藝伎，從清領時期開始到二戰結束，這些以賣藝為主的女子，主要集中於兩個時代的首都。第一是臺南府城，第二，就是臺北大稻埕了。藝旦需要經過一定時間的教養培訓，使其知書達禮、能詩能樂，在宴席之間才能與客人應對、彈唱助興，這些藝旦相對於其他「良家婦女」，雖然背負著青樓的名字，但也因此更能與外界接觸，甚至一言一行、吟詩作對的情狀還能登上小報博版面喔。總之，無論是思想、外觀打扮，藝旦皆可說是走在時代前端的摩登女子。

　　想當然耳，在臺灣的畫家當時沒有模特兒可以畫，這些賣藝的時尚女子，便成為畫家絕佳的模特兒對象。例如石川欽一郎便曾經商請江山樓的老闆，介紹當時有名的音樂藝旦來擔任人物畫的模特兒。而倪蔣懷沒有辦法一圓留日夢想，當然也沒有上人體素描課，用功如他，覺得自己也要加加油、不可以輸學弟，便從商務應酬

1. 舊址位於今延平北路與民生西路交叉口，建物已拆除。

▼ 倪蔣懷〈麗衣佳人〉，1938 年，紙、水彩，47.2×31.6cm。

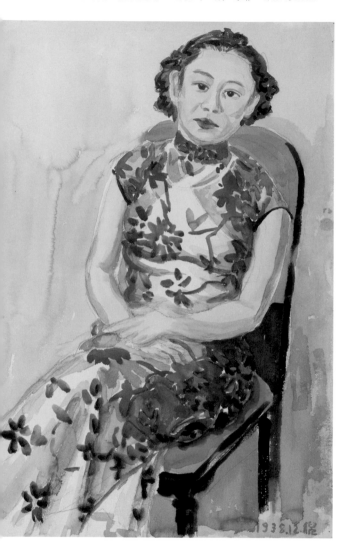

藝旦擔綱模特兒，無意中也為我們留下當時的女性時尚範本。例如臺北市立美術館收藏 1938 年的〈麗衣佳人〉，便讓我們窺見當時臺灣女性以捲髮為美，身穿海派旗袍，這與陳進筆下的仕女造型是一致的。

從補習班到私人美術館，傾家蕩產為藝術

遠距離的愛總是比較浪漫，但愛有時細瑣，毫不空靈。有時必須逼視生活，而非遠遠欣賞。

對藝術的愛亦如是。

倪蔣懷就是那個為生活焦頭爛額的黃臉婆，支持著他人的美麗夢想。

倪蔣懷看似有錢，但當時臺灣煤礦業的景氣其實並不好，而為了推廣美術，他持有的現金一直相當吃緊，時常面臨周轉困難。1929 年，為了培養臺灣美術環境，倪獨資創立洋畫研究所[2]，位置就在蓬萊閣對面，**這是臺灣第一個私人的美術教學研究單位**。成立初期，承租房子、購買桌椅、石膏像、刊登廣告，努力招收對美術有興趣的社會人士來上課等等，通通都是倪蔣

的空閒中取材。倪蔣懷如果去日本，便會聘請日本藝伎到下榻旅館擔任裸體模特兒，而在臺灣也會付費聘請陪酒的料亭女侍、

2. 另稱大稻埕洋畫研究所。翌年改名臺灣繪畫研究所、臺灣美術研究所，於 1931 年關閉。臺灣前輩藝術家如洪瑞麟、張萬傳、陳德旺等都曾在此接受指導。

懷的業務（也太忙），錢就這麼嘩啦啦地用出去啦。同一年除夕，倪蔣懷沒錢了，便向銀行借貸；卻因為沒有房地產做抵押而失敗，全家過了一個困難的農曆年。（難怪做兩年就收掉了）

拜託，倪蔣懷的錢都拿去贊助別人啦，連赤島社成立的錢也是倪蔣懷獨資出的。他不僅出資辦畫會、辦展覽，還不時匯款資助在日本留學的後進畫家，有時候實在窘迫到必須要去當舖典當黃金周轉（謎之音：年輕人不努力存錢買房，只想過小文青生活，魯！）。**這是臺灣最早企業家贊助美術活動的典範。**待倪蔣懷承包到瑞芳二坑的採礦權之後，才終於存錢買地蓋房子，然後，他準備打造臺灣第一個私人美術館。

再看一次順序喔：**成立畫會辦展覽→成立美術研究所→成立美術館。**倪蔣懷非常努力、有次序地扶植著臺灣社會的美術欣賞、學習風潮。由於身為礦產大族顏家的女婿，倪蔣懷亦在上流仕紳中周旋、推廣美術購藏的風氣，甚至有年輕畫家要開個展，他還會先帶畫家們去拜訪商社老闆，或是帶回基隆顏家，請企業家先購藏畫家的作品、或是贈送獎學金，例如畫家張萬傳便曾蒙受這樣的照顧。（啊啊啊～學長人好好，都會認真拉贊助、還會顧學弟的

肚子有沒有吃飽）（再次淚奔）

為了美術館的籌備，倪蔣懷收藏畫作毫不手軟。石川欽一郎每每從日本寄畫作來臺，倪必立刻匯錢過去；除了大量購藏石川欽一郎的水彩畫作之外，他也收藏了黃土水的〈山羊〉雕塑，以及極大量的中國水墨書畫作品。此外，他也邀請留日回臺畫家洪瑞麟到自家礦場工作，順便協助美術館的籌辦；然而美術館尚未建立，倪蔣懷便因腎病逝世了。他收藏的藝術作品，在二戰由家人攜帶疏散到瑞芳鰈魚坑時，由於鄉下環境潮濕，六、七百件水墨卷軸均遭白蟻啃蝕損壞，只有兩百多件石川欽一郎的水彩完好保存下來。

說來說去，倪蔣懷做了這麼多事情，應該是北臺灣美術界「喊水會結凍」的大人物吧，但是倪蔣懷卻始終寡言、低調、樸實。這人到底有多低調呢？當時每逢聯展，畫家們必爭搶展場中最明顯、最好的位置來放自己的作品，倪蔣懷卻總是把自己的畫掛在不起眼的地方，讓出最佳位置給其他畫家去綻放光芒。

人人都想做偉人，倪蔣懷卻選擇做個好人，不吵鬧、不張揚，靜靜襯托所有的豐盛；看似清淡，卻有著深厚的底蘊與用心。就以日本料理最平實、最不可少的家常味噌湯向偉大的夫師兄倪蔣懷致敬吧。

家常味噌湯

食材

· 味噌一大匙

· 小魚乾一把（可用柴魚或昆布代替）

· 嫩豆腐一塊

· 洋蔥半顆

· 糖或味醂一小匙

· 蔥花一小把

步驟

1 洋蔥切碎，和小魚乾全部丟進滾水中。煮沸後撈掉浮沫，轉小火開始熬高湯。這個高湯很重要，一定要好好熬喔，不要偷懶。

2 半小時後熄火燜一下，把豆腐切成小方塊放入鍋中。不可以先放味噌喔，否則湯會變苦。

3 要上桌前，用味噌漏勺篩入味噌。先開火，把湯稍微煮滾，然後篩入一大匙味噌攪散，再把火關掉，用湯的餘溫融化味噌，就像倪蔣懷那樣，不張揚、不浮誇，只用實際的溫暖來催生一碗好湯。

4 用糖或味醂來調味，如果不夠鹹可以加一點鹽。上桌，撒蔥花。（蔥花是味噌湯的靈魂！）

不管是炎炎夏日還是冷冷冬夜，
來一碗味噌湯真的是太療癒了啊，
喝完又有力氣往前走了（呼呼）。

矛盾之歌

鹽月桃甫

鹽 月 桃 甫 （1886 – 1954）

Shiotsuki Toho

1886 年出生於日本宮崎縣，本名永野善吉，後因入贅改姓鹽月，「桃甫」則為學習南畫時使用的名字，後來便以鹽月桃甫行世。1909 年進入東京美術學校圖畫師範科就讀，1921 年來臺任教於臺北中學校，隔年任教於臺灣總督府高等學校，為臺展四大推手之一。在臺擔任臺展評審、組織黑壺會，熱心推動油畫美術活動，戰後被遣返回到故鄉宮崎，仍持續創作不輟，直至 1954 年逝世。專長為水墨南畫與野獸派風格油畫，在臺以大量的原住民主題進行創作，被譽為臺灣油畫界的啟蒙者。

我常常在想，世界上有許多「矛盾的孤獨者」，例如八田與一、例如鹽月桃甫。他們固執地在世界上留下了一些痕跡，但是並沒有得到足夠的討論。

2017 年 4 月，位於烏山頭水庫園區內的八田與一銅像，遭人惡意斷頭。我認為，此次事件反映出大眾對公有財的認知不足外，這起破壞事件也充分顯現出島民在學習歷史的時候，學習到的是破碎、偏斜的歷史觀。

八田與一的身分是矛盾的。他既是壓迫臺灣的殖民者，卻也是卓越的水利建設者，他為嘉南平原帶來了嘉南大圳、馴服了乾旱的土地，餵養未來數十年的臺灣人。

八田與一還創立水利協會、設置土木測量學校，為臺灣培養水利人才。活在二十一世紀的此刻，還會有人仇恨日本人恨到要去斷銅像的頭，這實在匪夷所思，雖然八田與一是日本人，但是他對臺灣的貢獻是無庸置疑的。

如果我們從課本學習到的知識，是刻意割成片段的；如果研究者得到的史料被重重管制，那研讀了去脈絡的史料、僵硬的學校教育之後，便會使我們失去核心思考。沒有討論、省思的學習，是沒有根的學習。

國民政府強力塑造出「功利主義」導向的教育，島嶼上所有的美好，都必須用錢、用權來衡量。對臺灣歷史的認知不足下，使我們不明白「移民社會」的本質，既不珍惜移民的能量，也不理解異文化的美麗，更不瞭解那些走過的人，對土地懷抱的衝突、哀愁與眷戀。 只會繼續爭執誰才是這塊土地的正宗，誰說的才是真言？

抱歉，來個這麼囉嗦凌亂的前言，因為這篇要跟大家介紹鹽月桃甫。鹽月就是一個身為壓迫者、卻熱愛著被壓迫的殖民地文化之人，他的一生功過，就是一支矛盾之歌。

乞丐教師，體制的反叛者

在日本宮崎出生的鹽月桃甫，由於家境極貧、窮到幾乎要被棄養的程度，在入贅給鹽月家做婿養子後，養父母出錢讓他前往東美學習美術。因緣際會下來到臺灣，

並在臺旅居長達二十五年。

如果說石川欽一郎是水彩畫代表、鄉原古統是東洋重彩畫的導師、木下靜涯走的是淡雅的水墨畫路線，那麼身為臺展背

後四大推手之一的鹽月桃甫呢，他象徵的，就是野逸狂放的油畫力量。

一如石川欽一郎在課外義務指導學生，鹽月桃甫除了學校課程之外，也致力於推廣民間美術教育，義務指導校外的畫塾（京町畫塾[1]）與畫會（黑壺會[2]）運動。同時，他也是第一位將油畫技術、媒材引入臺灣的畫家。臺籍畫家楊三郎曾經說過，他就是自幼受到鹽月陳列於「小塚美術社」的油畫吸引，而立志學畫。如果說石川欽一郎是水彩畫的**播種者**，那麼鹽月桃甫便是臺灣油畫界的**啟蒙者**。

這～麼重要的一位日本畫家，為甚麼我們現在對鹽月桃甫如此陌生呢？

因為鹽月桑跟石川桑教導的學生們，本質就很不一樣啊！

石川欽一郎負責培育公學校的基礎教師，學生以臺灣人居多。鹽月桃甫雖曾任教於臺北一中（今建國中學）及臺北高校（今臺灣師範大學），也在臺北帝大（今臺灣大學）預備科教過三年的課，但是鹽月桃甫負責的，是**殖民地的高等教育**，他的學生多半是日人子弟，在二戰結束後就跟老師一樣被遣返回日本啦。即使鹽月教過的學生裡，仍有部分是臺人子弟，可他

們也都是望族之後，畢了業多半以法律、醫生為業，鮮少有人繼續從事藝術創作。這導致鹽月桃甫後來對臺灣的影響力，不及桃李滿天下的石川欽一郎那般持續。

石川老師永遠親切優雅，走溫良恭儉讓路線；鹽月老師則禿著半顆頭（禿頭錯了嗎！）、外型不修邊幅、留著看起來就是跩，根本是日漫《名偵探柯南》中毛利小五郎的小鬍子，整體加總起來，給人感覺就是超難親近的啊！（但鹽月本人可是個貓奴兼狗奴）

石川欽一郎的水彩作品，洋溢英式典雅風韻；鹽月走的卻是狂野爆炸的野獸派油畫路線，筆觸濃重強烈。這兩位日本人老師恰好形成截然不同的兩種藝術家典型。

更有趣的是，當時學校教師一律得穿著制式的官服教課（是有閃亮配刀的那種，嗆死人啦）[3]，而鹽月經常故意不穿官服，只套上輕便西服就去上課，這樣的舉止在臺北一中的教師群中，顯得相當特立獨行。

「官服」象徵的是「階級」，臺北一中本來就是只允許日人子弟與少數臺人菁英就讀的高級學校，鹽月帶頭不穿制服，也鼓勵學生不穿制服（老師你這樣子身在體制內反體制對嗎？！），自己以禿頭戴

1. 設立於臺北小塚美術社的二樓，每週三晚間開課，寒暑假設有短期課程。
2. 1926 年由日籍畫家組織的同好會，接連數年於臺北博物館（今國立臺灣博物館）舉辦畫展。
3. 公立學校的教師也屬基層文官（多半是判任官）。

帽、輕便服裝的輕狂造型上班，完全違反菁英學校的校風，學生們實在很難理解這種藝術家行徑，因而私下封他為「西洋乞丐」。學生西川滿[4]就曾經描述：「在官僚的世界裡，連高等官和判任官的肩章與配劍都有差別，即使月薪高過一日圓都可自豪的臺灣社會中，鹽月桃甫的世界顯然異端。」（對，西川滿是鹽月的學生，這樣就知道鹽月老師的輩分有多高了吧！）

東方高更，最喜歡原住民捧油了

　　老實說，鹽月的繪畫風格，與他講的理論一樣，對臺北高校學生來說，都有點難以理解。因為在小學、中學期間，學生學習的都是制式化之後的印象派畫法，所謂的「圖畫課」，就是兢兢業業地將色彩複製到畫布上。當時的鹽月卻要求這些資優生放下課本、走到戶外！要用「頭腦」作畫，務必在作品中追求個人特質，更要表現臺灣的風土特性。

　　他尤其推崇野獸派的對比色，鼓勵學生使用強烈的、具島嶼色彩的紅色調作畫。簡單來說，上鹽月老師的課，調色盤上的紅色顏料給它擠到滿就是了！要狂野！要原始！要釋放能量！（學生表示：(ﾟдﾟ)）

　　像這樣崇拜原始生命力的鹽月桃甫，最讚嘆、最喜歡畫的，當然就是我們的原住民捧油啦！

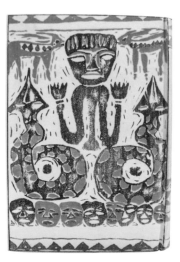

▲ 鹽月桃甫為〈生蕃傳說集〉做的裝幀設計。

　　深深被原住民文化所吸引的他，多次前往臺灣高山踏查、尋訪部落，留下許多筆觸酣暢的素描、水彩。他也以原住民傳說為底，描繪許多雜誌插圖、設計書籍封面，鹽月可說是臺灣早期書籍裝幀設計的健將。他還曾經設計過一整套的臺灣風景名勝郵戳，可見這位藝術家對這塊島上的風土之美是多麼傾心。

4. Nishikawa Mitsuru 1908－1999。日本作家，曾創辦《臺灣風土記》、《華麗島》、《文藝臺灣》等雜誌，文學作品多為描述臺灣歷史與風土。

身為臺展的推動者與評審，鹽月認為畫家必須追求新意，向新理想邁進，才是展覽會的意義所在。他在〈第一回臺展洋畫概評〉中提到：「藝術作品是時代思潮的反映，至純至高的作品能引導時代文化的發展，同時，特殊的地理條件會創造出獨具該國特色的藝術。未來可期待臺展將這樣的意義帶到頂點……。」

鹽月反對「墮於技術者」的陳腐，或是速成的趣味性作品，他認為**藝術家要追求生動獨特的藝術**，為達此境界，藝術家必須持續不斷的研究。

鹽月桃甫也是第一個呼籲臺灣若要培養出專業藝術家，當局應提供補助的人。他認為透過畫廊維生的藝術家會遭受限制，如果可以有穩定的研究費用補助，藝術家方能專心的開拓作品新局，不受到市場壓力左右。

從上面幾點可以看出，鹽月桃甫最看重的，是藝術家的獨立自主，這一點跟他自己本人行為是如出一轍。簡單來說，鹽月堅信藝術家創作必須完全由「本心」出發，作品才會火熱、動人。

▶ 鹽月擁有深厚的水墨南畫基礎，南畫追求灑脫、自在、奇趣的意境，正與鹽月的性格相符。他在許多雜誌的設計插圖上，也使用了瀟灑的水墨來呈現。
鹽月桃甫〈溪山勝賞〉，1946～1954 年，紙、水墨淡彩，157×85cm。

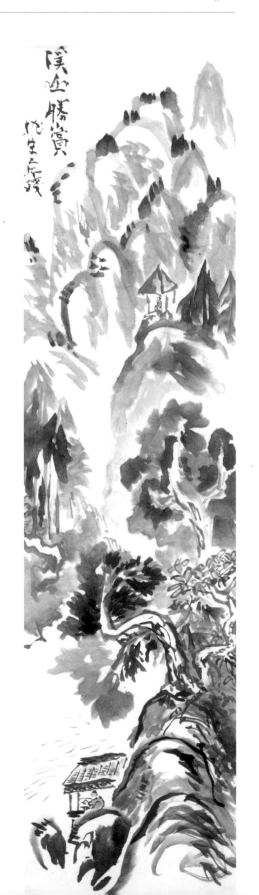

很可惜，鹽月桃甫在二戰後遭到遣返，留在臺灣的多數作品都佚失了。我第一次知道鹽月桃甫，是讀了臺灣師範大學美術系學長蕭戎發的電子報，當時他拍攝了鹽月桃甫在臺北一中的宿舍，而該宿舍約在 2002 年拆除。鹽月桃甫在臺灣的二十五年歲月隨之散逸，就像是他不曾來過臺灣一樣。

霧社事件的直接控訴——〈母〉

最能表現鹽月桃甫個性的作品，應該就是他在第六回臺展發表的〈母〉。畫面主角是一位賽德克族的母親，神情恐怖，雙手拉抱著三名幼子，在一片混沌中逃亡。畫中的煙霧，直指日本政府在霧社事件中使用了當時世界禁用的糜爛式毒氣彈，而背景貌似尖刀造型的建築物，則令人直接聯想下達指令的總督府。

霧社事件，由莫那魯道帶領抗暴的賽德克族，不分婦孺，幾乎被屠殺殆盡，原本一千兩百多人的部落群，被殺到剩下兩百多人。

〈母〉是當時唯一一件出聲譴責殖民政府的畫作。當時只有鹽月桃甫，膽敢以油畫批評日本政府處理霧社事件的暴行；雖身為殖民者，但鹽月桃甫仍然選擇為原住民發聲，為「人」發聲，這是他的信仰。

事後該作品遭受批評，認為鹽月桃甫應注意自己同時身為審查員與創作家的身分矛盾，過於激進的立場，對於審查員身

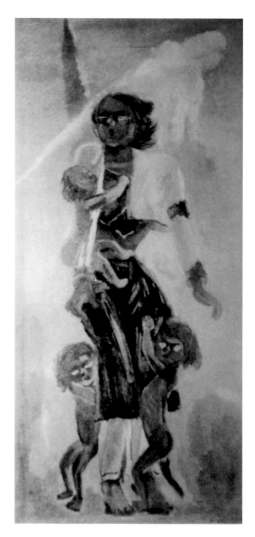

▲ 第六回臺灣美術展覽會。原畫作已毀損，本圖為翻拍的黑白照片。
鹽月桃甫〈母〉，1932 年，畫布、油彩，150 號。

分是有害的。又或者說，是對殖民政府的形象是有害的？

　　矛盾的是，鹽月桃甫也會為日本政府宣傳「聖戰」，畫作〈莎韻之鐘〉即是一例。該畫作的內容事件，原本是泰雅族少女莎韻為了替日本人教師送行，在幫老師背負行李過河時，不幸失足落水的悲劇。日本政府將這則新聞擴大解釋、渲染為少女的愛國情懷，甚至將之改編為電影，請來巨星李香蘭飾演少女莎韻，全片用美少女式的悲劇來鼓吹愛國情操，用力洗腦原住民青年，應從軍為國奉獻生命。不少原住民族人在看過電影後，感動得~~不要不要的~~熱血沸騰，爭先恐後的登記自願從軍，想不到卻被送入南洋叢林裡當炮灰。（哭哭）

　　終戰之後，臺灣詩人詹冰[5]，寫了一首〈戰爭史〉[6]：

金屬被消費著
肉體被消費著
眼淚被消費著
尤其是女人們美麗的眼淚

　　這首詩不只寫到戰時金屬資源的匱乏，更寫到人命是如何輕易地被消耗，而那些美麗的、女人的眼淚，也是軍國主義宣傳的一部分，單純的少女莎韻啊，也是被消費的一環。而這些「聖戰」的真相，鹽月桃甫知道嗎？

　　在戰爭末期熱情回應聖戰美術的人，不只鹽月桃甫一人。巴黎畫派的藤田嗣治也響應了軍國主義的需求，成為軍方御用畫家，並創作了大型的戰爭畫〈阿圖島玉碎〉以及〈塞班島同胞死節〉。 其實藤田嗣治的父親藤田嗣章是日本陸軍軍醫，1898 年曾來臺打造北投溫泉療養所「臺北陸軍衛戍療養院北投分院」，讓受傷的士兵泡溫泉休養（咦？這好像有點像是日漫《羅馬浴場》的情節啊），而身為軍人之子的藤田嗣治，究竟是真心擁戴軍國主義、為國家的戰爭號召出力，還是因為身為知名畫家，有著不得不表態的壓力？

　　日本的帝國夢在戰敗瓦解後，政治力量的重新洗牌、對「聖戰」支持者的秋後算帳，也迫使藤田嗣治遠避巴黎，終生未回日本。

　　當時許多藝術家對於戰爭宣傳畫的要求，多是虛應故事，例如林玉山畫了凶狠的軍犬、郭雪湖畫了象徵後援的紡織女工，勉強符合為帝國服務的要求，並不真心歌頌戰爭。那麼，二十年來熱愛臺灣原住民

5. 1921－2004。本名詹益川，早期曾以綠炎作為筆名。現代詩人，為笠詩社創辦人之一。
6. 1946 年，陳允元翻譯。

到樸拙的生命力所吸引，而在臺灣所繪的原住民少女素描、口簧琴演奏等主題，也被他一再沿用，他始終忘不了臺灣的粗獷之美，也頗為懷念臺北的亭仔跤（騎樓）與建築設計。他認為和臺灣同屬亞熱帶氣候，故鄉宮崎的都市建築設計，應可參考臺灣高砂族[7]的牆壁工法。且臺灣的建築不僅防颱、室內又能冬暖夏涼，臺北更是一出門就有人力車可接駁，鮮少感覺到炎熱。言下頗有「看看臺灣、想想日本」的比較之意。

讀到這段時，我只能苦笑。因為回到日本的鹽月桃甫，面對的是殘破的戰敗經濟，餘生可說是窮途潦倒。他當年留在臺灣擔任教職的二十五年裡，卻是日本人在臺最風光、甜蜜的歲月。試問鹽月返回日本後所緬懷的，究竟是臺灣之美，還是那個曾經人生勝利組的自己？

鹽月桃甫眼裡所見的美麗，當是奠基於殖民統治的本質。在鹽月桃甫歌頌的純樸本質裡，使得原住民長期遭受日人屠殺與奴役，原住民少女吹奏的口簧琴，喚不回尊嚴與彩虹，只換來貧窮與無盡羞辱。在時代之風的吹拂下，究竟甚麼聲音必須被發出，甚麼聲音則被淹沒其下？

的鹽月呢？他又是抱著甚麼心情畫下〈莎韻之鐘〉？

藝術家究竟是單純，還是假裝單純？

回到日本之後，鹽月桃甫的畫作靈感轉向日本鄉下的造型土偶，他似乎總是受

7. 指臺灣的原住民。「高砂」為日本江戶時代至領臺時期對臺灣的通稱，如黃土水留學時的宿舍便稱作「高砂寮」。但即使高砂一詞使用相當普遍，直到 1935 年，日本官方才在裕仁天皇之弟秩父宮雍仁親皇提議下，正式以高砂族、平埔族取代具蔑視意味的生蕃、熟蕃兩詞。

有人稱鹽月桃甫是亞洲的高更，鹽月的確曾以〈泰雅之女〉一圖向高更致敬。高更歌頌大溪地的美麗少女、歌頌生命的意義、追尋鄉野傳說，但高更不也繞過了殖民統治的殘酷事實？浪漫很好，但是有一些東西藏在濃豔的油彩底下。他是不是也在深夜輾轉反側，為原住民的命運、為戰爭帶來的殘滅所困擾？通往死亡的虹霓，另一段可真的是美麗新世界？

身而為人，實在太難了。

我們還是回到美食小確幸吧！鹽月桃甫曾經將臺灣的米粉炒（bí-hún-tshá）帶到日本和親人分享，而米粉炒的確是一個大熔爐的概念。將所有食材切細，讓純淨的米粉來涵蓋各種色彩，吸納所有的氣味，隱喻著這座島的命運。

▲ 鹽月的靜物作品渾厚有力，用色令人強烈聯想起高更；兩人都擅長使用幽暗的黑、紫、藍色調對比紅、黃色，傳達出狂野又神祕的氣質，極具詩意。另外，日向夏其實是宮崎特產柑橘的品種名字喔！
鹽月桃甫〈日向夏〉，1946～1954年，畫布、油彩，71.2×61.2cm，。

▼ 第十回臺灣美術展覽會，鹽月桃甫〈虹霓〉明信片，1936年，畫布、油彩。

米粉炒
bí-hún-tshá

食材

- 乾米粉一包，先用水泡開
- 瘦肉適量切絲
- 香菇適量切絲
- 高麗菜適量切絲
- 胡蘿蔔適量切絲
- 蝦仁看喜歡吃多少放多少
- 高湯少許
- 醬油與鹽少許

步驟

1 炒香香菇。
2 炒香瘦肉。
3 炒香胡蘿蔔絲。
4 炒香高麗菜。
5 炒香蝦仁，加入水煮成高湯，並加點醬油和
　鹽調味。
6 瀝乾後的米粉可以放進去炒炒炒了。
7 好的，氣味融合的米粉炒完成啦！

在看做法時，
腦中是否飄過美國畫家鮑伯‧魯斯說
「你看，是不是很簡單呢」的畫面？
沒錯，這道料理我不會做（大笑），
感謝婆婆親自示範。

土水豐潤　黃土水

黃　土　水　（1895 - 1930）

日治時期臺灣雕塑家，出生臺北艋舺（今萬華），
因木雕作品才華出眾，被推薦至東京美術學校留
學，是日治時期第一個赴日學習美術的留學生，也
是第一位入選日本帝展的臺灣藝術家。作品將臺灣
意象融入西洋雕塑之中，代表作品有〈釋迦出山〉、
〈水牛群像〉、〈甘露水〉等。

臺灣美術史上的雕塑天才，黃土水是第一人。

這男人身上有各式各樣的第一：留日學習美術第一人、同時也是東京美術學校的第一個臺灣人學生，更是第一位入選帝展的臺灣藝術家。可惜操勞過度，三十六歲就英年早逝，否則與陳澄波同年出生的他，應該能產出更多精采的作品才是。

第一個入選帝展的臺灣人，太威啦！

1895 年出生於艋舺（今萬華）的黃土水，在父親去世後，與母親一同投靠大稻埕的二哥家。二哥是名修理人力車的匠師，當年大稻埕街上又有許多佛具雕刻店，黃土水耳濡目染下，開始對雕刻產生興趣。從國語學校畢業後，黃土水曾短暫任教於太平公學校約半年的時間，然而他驚人的木雕才華，引起了總督府民政長官的注意，於是推薦他前往東京美術學校雕刻科就讀。

當時在臺接受高等教育的臺灣人，普遍遭到日人排擠，導致許多有錢的臺灣人把小孩送去日本念書（當然不是去念美術）。可是到日本念書，可不是有錢就能保證入學。每個要到日本念書的小孩都要經過考試，但是黃土水是在因緣際會下，被總督府保薦入學的唯一特例，也就是說……黃土水是保送生啊啊啊。

第一年連磨刀都跟不上日本同學進度的黃土水，只能埋頭努力用功，整天敲敲打打，1918 年，他完成以原住民為主題的〈山童吹笛〉。結果，1920 年，〈山童吹笛〉竟然就入選第二屆帝國美術院展覽會，**這是臺灣藝術家首次入選帝展**。在當年可是史無前列、大爆冷門啦！（放鞭炮啦～）

在這件作品中，黃土水著重於表現原住民小孩的強健體態，以鼻吹笛的部落特色音樂，顯然頗能引動殖民者對邊陲文化的想像。同時，黃土水這件作品也令人聯想起羅丹雕塑的流暢韻律。〈山童吹笛〉中山童柔軟的肌肉線條、似笑非笑的嘴角、整體動態的協調性，在在讓人驚嘆。此時的黃土水在東美學習現代雕塑才三年而已，為何能有如此成績？

當時的他，在宿舍一吃完早餐就進學校開始練習雕塑，上完課以後，繼續留在系館努力工作直到太陽下山，搞到系館守衛每天都要趕人才能下班，超不爽 der。黃土水自知到日本留學是處處不如人，不要說與日本同學相比，連家世背景也不若那些同住高砂寮的臺灣仕紳子弟。甚麼都沒

有的他，一定要拚命才行。

對啦，當時臺灣總督府為了方便管理臺灣留學生，在東京設立臺灣生專用的宿舍「高砂寮」，結果反而造就了臺灣生的同溫層、大家得以交流所學。高砂寮成為臺灣子弟思想啟蒙、民族意識茁壯的搖籃。〈山童吹笛〉據說就是以高砂寮原住民廚師的孩子為模特兒完成的。〈山童吹笛〉獲得帝展入選，黃土水瞬間身分大提升，連平常奚落他的臺灣同學都對他另眼相看。

另外，令人驚嘆的是，黃土水作為一名早慧的藝術家，當他提出〈山童吹笛〉時，便已經意識到自己想要作出臺灣特色的作品。不管評審是否以獵奇的角度品評〈山童吹笛〉，黃土水在孤獨的創作過程中，已經開始思考自己是誰？是甚麼孕育自己？身為一名藝術家，他想要在歷史上提出甚麼樣的主張？

1919 年，黃土水完成了〈甘露水〉，這件大理石雕塑於 1921 年入選第三屆帝展。沒錯！這男人從〈山童吹笛〉開始，連續入選了第二、三、四、五屆的帝展，差一屆就賓果，實在太強啦！強到有小道消息說，當時帝展雕刻評審超級大老兼東美教授朝倉文夫[1]，覺得這男人太有才啦，想拉他入幫……不，是收為嫡系研究弟子，結果黃土水覺得朝倉文夫雖然是超大咖，但是行事風格有點太囂張，所以婉謝入幫……不是，是婉謝入研究室。結果他在帝展就被黑掉了，從此再也沒入選 QQ。

亞洲維納斯〈甘露水〉到底在講啥？

這件作品很明顯脫胎自西方經典的神話主題〈維納斯的誕生〉，但是細看，創作者表現的卻是**亞洲的年輕女體**，姿態安詳舒緩，玲瓏小巧的乳房、豐厚的臀部和稍短的腿部比例，臉龐自然向上仰起，迎接第一道晨光與露水。

先向大家解釋一下，〈維納斯的誕生〉在西方藝術具有重要的象徵意義。中世紀時期，藝術服務的對象是宗教，為了避免敬拜偶像之嫌，同時又必須考慮到多數信徒是文盲，必須以藝術圖像代替文字宣揚宗教。所以早期基督教藝術採取折衷的作法：描繪人像作品時，盡可能削弱人體的真實感，不歌頌肉體，務求表情超凡入聖。

1. Fumio Asakura，1883 - 1964。日本雕塑家，為日本雕塑圈的領軍人物，被喻為「東方羅丹」。

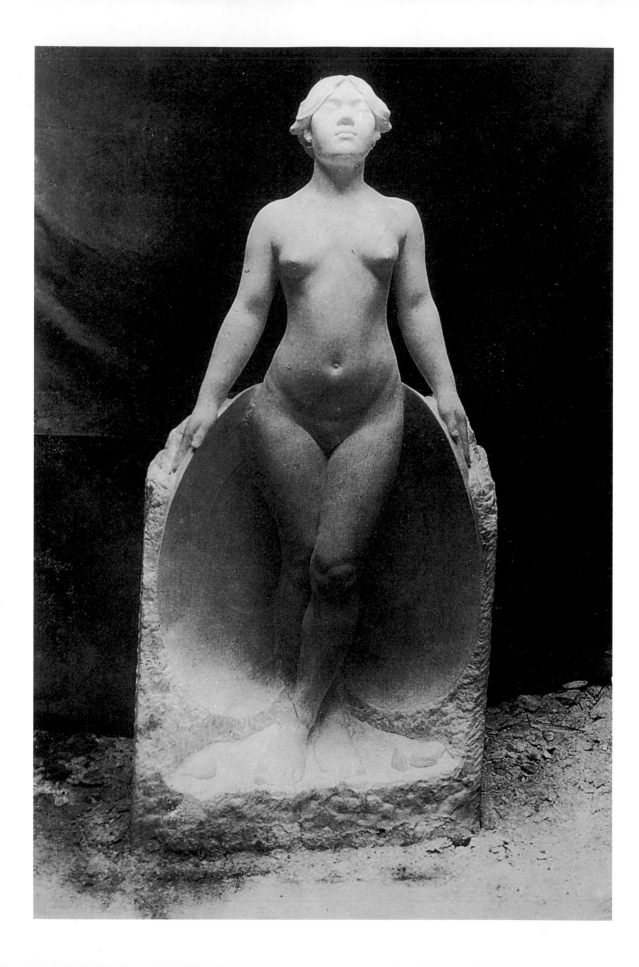

◀ 黃土水〈甘露水〉，1919 年，大理石雕，原藏於臺灣省議會，
目前佚失。

於是聖經故事與聖徒都被描繪成激瘦、眼神空靈、不具溫度的模樣。

當西方藝術進入文藝復興時期，藝術家與世俗力量接軌，重新回頭討論「人」的可能，將希臘羅馬時期對人類的自信與愛放入作品，例如喬托[2] 在〈哀悼基督〉這張壁畫裡，就把小天使和信徒畫到醜哭。這種訴求同理共鳴「看人家為了基督醜哭，害我也想哭」的煽情手法，在之前是不被認可的。希臘羅馬神話主題（就滿滿的維納斯啦）也在文藝復興時期回歸西洋畫壇，讓神話複雜的隱喻以及不倫戀情與鮮嫩肉體，呼應當時社會、經濟、政治的全新變革。

話說，維納斯的誕生傳說非常特別。事出於大地女神蓋婭與丈夫天空之神烏拉諾斯不合（因為那時的天地尚未分開，所以也可說這是一樁沒有喘息空間只有無盡嘿咻的失敗婚姻）。蓋婭超級不爽老公，又趕不走他，於是她與小兒子農神克羅諾斯密謀（呃……對，蓋婭的孩子們都藏在體內生不出來，因為老公從未離開她身上）。總之孝子克羅諾斯拿了把大鐮刀，趁老爸跟老媽「內個」的時候，把老爸的陽具「咻！」一下砍掉，烏拉諾斯痛得立刻抽身逃走。天地就這樣分、開、啦！孩子們就嘩嘩嘩地湧出大地啦！

烏拉諾斯被割下來的陽具，帶著鮮血與精液，變成一大團泡沫，噗通掉進大海裡，經日月精華孕育而成大蚌殼，沖到陸地上，一打開，搭啷——裡面就是美麗的維納斯女神啦。

這個神話故事有沒有很驚悚……。（⊙д⊙）

維納斯的出生，充滿了**反叛與革新**的脈絡，她不僅是神話中，上下兩代的衝突結果，也是自然界生殖慾望的化身。希臘羅馬神話中定位她為愛與美之神，而愛與美是從衝突、革命與慾望中迸發出來的力量。

而黃土水這件大理石雕塑，不僅表現出新生藝術家的無畏氣勢，他採用的亞洲模特兒，使這位女神脫去了希臘羅馬神話的傳統面孔，遁入日本神話傳說。原來〈甘露水〉另有一個俏皮的名字〈蛤仔精〉。（不是臺糖蜆精）

日本蛤仔精的傳說活色生香：年輕的漁人捕獲了巨大的蛤蜊，捨不得殺就放生了，之後蛤蜊化身成漂亮姑娘來當漁人的老婆，不但溫柔賢淑，煮出來的味噌湯還宇宙無敵爆炸好喝，漁人因為太好奇老婆怎麼煮出這麼好喝的味噌湯，於是偷看老

2. Giotto di Bondone，約 1267－1337。義大利畫家與建築師。

婆做飯，結果發現老婆在味噌湯裡……尿、尿。這個〈蛤女房〉的故事太十八禁了，有點糟糕。更糟糕的是後來，作品的名稱就從〈蛤仔精〉改成〈甘露水〉。（誤）~~（黃土水你真的是很糟糕……去日本到底都學了甚麼糟糕的東西 (☌ᴗ☌)）~~

黃土水完成這件作品時才二十四歲，米開朗基羅完成〈聖殤〉也才二十三歲。天啊啊啊……你們這些超狂的前輩藝術家到底是怎麼一回事（扶額頭），實在太讓人太嫉恨了。還有，那時候的東美雕刻部，沒有教大理石雕刻欸，黃土水念的是**木雕組**啊，那怎麼會大理石雕刻？因為他去看別的大理石雕刻師傅工作，**偷學的啊！**

若說〈甘露水〉是開啟臺灣雕塑文藝復興的重要指標，一點也不為過。雖然這件作品在日本誕生、展出，但是對創作者來說，〈甘露水〉象徵的不僅是思想與知識的開放，也象徵了藝術家是如何透過創作，掙脫殖民地身分的重重禁錮，與西方經典連線的同時，更回顧自己成長的風土脈絡，讓內在的情感具現，讓靈魂自由舒展、發光。只是很可惜的是，這件作品目前是下落不明的，真希望〈甘露水〉有一日能重新與臺灣人相見啊。

東方美學再出發——〈釋迦出山〉

1927 年，為了故鄉艋舺龍山寺製作的〈釋迦出山〉，則是黃土水在東方美學與西方雕塑語彙中跳出的絕妙舞姿。釋迦出山的動態，是垂直的「上」與「下」。雕像衣衫的線條向下垂落、表情低眉垂目，是內斂收聚的「下」；而「上」的力量則來自雕像正中的合掌之姿，向上升起的堅毅手掌，彷彿要撐起整個世界的苦難。一上一下形成視覺衝擊，在動與靜之間，捕捉最緊繃的頓點。

身為艋舺人，黃土水對這件作品的委託自然極為重視。他從佛教經典中採取了釋迦出山的那一刻——當悉達多王子不再是王子，也不再是那個困惑於人間苦痛的思考者，而是**覺悟者**的一刻。他決定出山，將自己還諸紅塵，將佛理傳與世界。

釋迦出山的動作，懷著最大的悲憫與對世界的愛。這是否也表現了黃土水對於自身使命的期許呢？

〈釋迦出山〉的原作為櫻木雕刻，毀於 1945 年臺北大空襲[3]中，後由倖存之石膏原模進行翻鑄，分別典藏於臺灣省立美

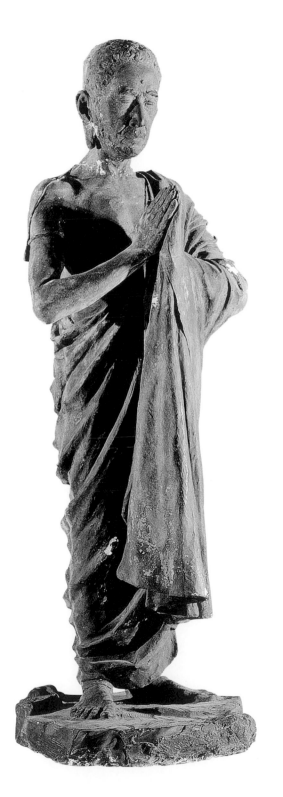

▲黃土水〈釋迦出山〉，1926年，石膏原件，38×38×113cm。

術館（今國立臺灣美術館）、臺北市立美術館、高雄市立美術館、國立歷史博物館、艋舺龍山寺、臺南開元寺、黃土水家屬等處。

　　事實上，不只對自己，黃土水對於故鄉的後進也是有所期許的。在《東洋》雜誌上，他發表的〈出生於臺灣〉一文中這麼寫著：「臺灣是充滿了天賜之美的地上樂土。一旦鄉人們張開眼睛，自由地發揮年輕人的意氣的時刻來臨時，毫無疑問地必然會在此地產生偉大的藝術家。……期待藝術上的『福爾摩沙』時代來臨。」

　　生於斯土，長於斯土，黃土水在反覆的思考、習作中，擷取出當時臺灣最重要的意象——水牛。他此生最終的大型淺浮雕作品〈南國〉（又名〈水牛群像〉），描繪的正是一群悠閒行過芭蕉田的水牛。

　　浮雕最難表現的景深，在黃土水的作品中一層層推展：近景是赤裸的騎牛少年；第二層是畫面中心的光溜小童與小牛深情

3. 二戰末期，以美軍為首，針對日本控制區域進行戰略轟炸，臺灣為日本南進基地，自然也是打擊目標。臺北大空襲又稱臺北大爆擊，發生於1945年5月31日，美軍以百餘架轟炸機對臺北市進行大規模的無間斷轟炸，造成數萬人受傷、三千餘人當日死亡。

對望，右方兩牛交疊，共用一條脊線，巧妙融入了共形的技巧；再推一層，戴著斗笠的放牛童張望著前方，最後用芭蕉葉的曲線統一作品的韻律感。整體作品表現田園牧歌式的美好，張力聚集在牛犢與牧童眼神的交會，將農村社會中人與牛的深厚情感，凝結成歷史性的一刻。

黃土水是屬於那種徹底燃燒生命的藝術家，在日本留學時，三餐多以番薯粥裹腹，一點時間也不願意浪費。也因為如此，當他全力製作〈水牛群像〉的時候，沒有好好注意每天肚子痛的問題，使得慢性盲腸炎終究惡化，最後因腹膜炎逝世於東京，得年三十六歲。

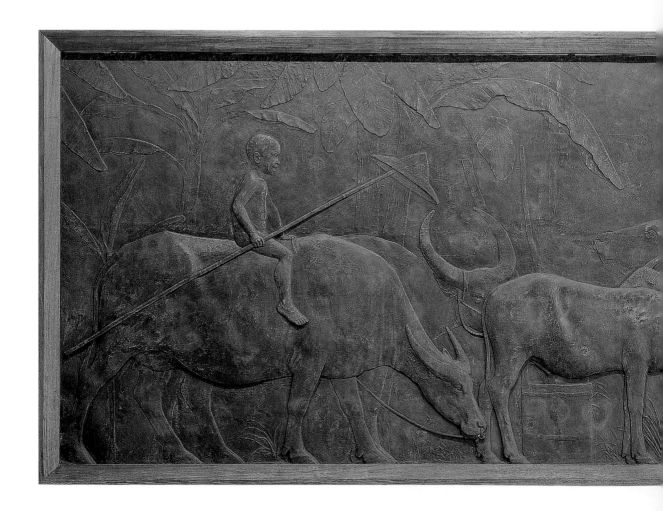

生命易逝，然而黃土水的志向早在〈出生於臺灣〉一文中寫明：「人類要能永劫不死的方法只有一個，就是精神上的不朽，如孔子、釋迦、基督、但丁、米開蘭基羅、拉菲爾等人。他們在肉體已消失千百年後的今天，卻能保持精神上的不死……創作的快樂實非外人所能理解……請一起踏上藝術之道，到此法喜之境來吧！」

黃土水的作品彷彿豐潤的南方雨露，有山，有河，有土，有海的氣味，自然而然，將西方寫實技巧與東方的文化底蘊相結合，如何形容這樣的天生氣質？啊！就用經典台菜「螺肉蒜」來表現吧！

◀ 原作目前典藏於臺北中山堂。1983 年，文化部翻鑄二件銅鑄複製作，現分別藏於臺北市立美術館及國立臺灣美術館。
黃土水〈水牛群像〉，1930 年，翻銅浮雕，250×555cm。

螺肉蒜

食材

· 進口螺肉罐頭　　· 蒜苗一支　　· 瘦肉適量　　· 乾魷魚一尾

步驟

1 將乾魷魚泡水，泡發後切片，刻花。（就是把魷魚片上刻烤牛排的菱格紋，手殘者免）
2 將蒜苗切段、瘦肉切成肉絲。
3 起油鍋，先把肉絲炒香。
4 將魷魚片丟進鍋中一起炒香。（可以看到魷魚片捲起來了變得美美 der）
5 再將螺肉罐頭打開，整罐倒下去。加入適量的水煮滾後，把蒜苗也放進鍋中。試試味道，不夠甜加糖，不夠鹹加鹽。（怎麼覺得自己一直在說廢話）
6 完成上桌。

您說說，這是不是一道簡單得渾然天成卻好吃得不可思議的菜呢？裡面有海味，有山珍，有進口舶來品也有本土食材還有草還有神祕的貝類。但是我猜黃土水很節省，在日本都吃番薯粥裹腹，這道菜他應該捨不得吃吧。

鄉愁之味——立石鐵臣

立 石 鐵 臣 （1905－1980）

Tateishi Tetsuomi

日治時期出生於臺灣臺北州臺北市，灣生畫家。
1934 年 9 月與顏水龍等人共創臺陽美術協會，1935
年與西川滿等人成立版畫創作會，1940 年起陸續為
《民俗臺灣》繪製封面及插畫、連載一系列報導民
俗風物的「臺灣民俗圖繪」專欄。在臺期間製作了
大量的書籍封面與裝幀設計，包含《媽祖》、《赤
崁記》、《華麗島民話集》等書。1945 年二戰結束後，
以日僑身分續留臺灣工作，1948 年離臺返日。1962
年出版《臺灣畫冊》。

▶《民俗臺灣》〈挨粿〉。立石鐵臣做了一系列臺灣風土的考察版畫，超精美。

立石鐵臣，畫家，1905 年生於臺北。也就是說，他是「灣生」。

灣生，是一個特有名詞，指的是臺灣日治時期，出生在臺灣的日本人（包括日臺通婚生下的子女，但以父系為日本人才算數）。灣生一直處於頗尷尬的階級，基於日本人的血統，灣生比臺灣人來得優越一點點，跟出生日本內地的「正統」日本人比起來，又因為生在殖民地而矮人一截。最哀傷的地方，就是灣生在臺灣度過了童年甚至青少年時期，卻在成年面對離鄉背井的遣返命運。

愛上臺灣的灣生，錯了嗎？

一個人的成長經驗中，童年留下的印痕是最深的。所謂故鄉，指的是從小長大的地方；也就是說，當灣生被迫遣返日本時，雖然回到了名正言順的「母國」，卻對這片故土全然陌生。他們被迫離開從小生長的家、告別親朋好友，成為回到本國的「異鄉人」。

立石鐵臣在臺灣度過他的童年，直到八歲才隨父親調職返回日本，在日本隨岸田劉生[1]、梅原龍三郎等大師習畫。當時日本畫壇廣泛認為，能表現出地方風土性格的畫作，才是好作品；而臺灣的亞熱帶鮮豔色彩與緯度較高的日本截然不同，更是深深吸引了許多年輕畫家造訪。當時有許多日本畫家抱持著對臺灣的好奇心，前來看看這座被石川欽一郎譽為**全日本最美的島嶼**究竟是長甚麼樣子？（對，因為臺灣是日本的殖民地嘛）

立石鐵臣也在這批訪臺熱潮之內，於1933 至 1936 年間多次重回臺灣、進行油畫寫生，同時與西川滿一掛文青好捧油們成立「版畫創作會」，開始大量蒐集、創作與臺灣鄉土民俗有關的版畫作品。1939 年應臺北帝國大學（今國立臺灣大學）的聘請，赴臺進行昆蟲標本細密畫的繪製工作，一直到 1948 年才離開臺灣。這九年的時間，可說是立石鐵臣一生的黃金年代。

1. Kishida Ryusei，1891 — 1929。日本西洋畫家。習於黑田清輝，後期受印象派影響甚深。〈麗子像〉為日本近代美術中人像畫最具代表作品之一。

民俗臺灣，愛臺文青的黃金時代

　　日治時期，日本人（內地人）與臺灣人（本島人）之間，有著微妙的階級對立關係。但是，對於灣生身分的立石鐵臣來說，臺灣既是他的出生地，亦是青年時代最美的邂逅，他既是日本人、也是臺灣人。

　　而在擔任《民俗臺灣》美術編輯的期間，可以說立石鐵臣根本是被臺灣認養了，從精神上真正成為臺灣的孩子。到底怎麼一回事？這是甚麼洗腦組織？！

　　解釋一下，《民俗臺灣》於 1941 年由

▲ 《民俗臺灣》〈永樂市場小吃攤〉。請注意小吃攤顧客的穿著：
　草鞋、赤腳，對了，吃麵時還會把一隻腳跨在板凳上。

一群愛好臺灣民俗的日本學者與臺灣知識分子創刊，主導人池田敏雄[2]、金關丈夫[3]等人本著**對臺灣民眾愛與共同感，無視當局的皇民化主張，以保留臺灣固有的文化為前提**，決定要用「文學」和「藝術」保留臺灣的美好風景。（竟然無視皇民化運動啊，當時的文青好狂！）

　　立石鐵臣為《民俗臺灣》繪製的「臺灣民俗圖繪」專欄，內容簡直就是日治時期的食尚玩家＋探索頻道，更為繪製專欄全臺走透透（雖然老婆立石壽美[4]因此很不爽，老公經常一整個星期完全不見人影，

要看子雜誌才知道老公跑哪去）。從打棉花、製香等傳統手工藝，到飯春花[5]等節日祭祀小物的介紹，從永樂市場的排骨酥到民眾過年炊製的甜、鹹粿。圖片以超精美版畫呈現之外，立石鐵臣還會特地用日文的片假名，來為臺語的專有名詞標音，務必要使讀者能夠身歷其境，就差沒開直播了。（疑？要穿越了嗎？）

　　等等，此時不是皇民化運動正如火如荼的進行嗎？這些日本人在搞甚麼《民俗臺灣》？臺語翻譯文學？頭殼壞掉嗎？

民俗臺灣走透透之青春無敵

　　當我翻閱立石鐵臣的版畫作品時，感受到的是**青、春、無、敵、啊～**。當時立石鐵臣三十出頭，正值人生的黃金時期。當他坐上臺南的人力車，欣賞火紅的鳳凰花盛開，與朋友前往沙卡里巴[6]大吃圓仔湯、米糕和鼎邊趖時，在媽祖廟、天公廟

的香煙縈繞之間走跳，拍下持香的虔誠老人時……那種感動，就如同當代青年的背包客旅行一樣，在心中刻下了耀眼記憶。

　　那是有熱情、有理想、有信仰的時刻，皇民化運動迫使臺灣人折腰，但是日本人不必，而這些日本文青藉著自己的身分優

2. Ikeda Toshio 1916－1981。民俗研究者。原姓山崎，於 1923 年隨父來到臺灣。創辦《民俗臺灣》，並於中擔任編輯與創作者，其妻為臺灣兒童文學作者黃鳳姿。

3. Kanaseki Takeo 1897－1983。筆名林熊生，解剖學者、人類學者。

4. 立石鐵臣好友、臺北帝大英國文學教授工藤好美之妹。工藤好美曾鼓勵吳濁流創作《亞細亞的孤兒》，這部小說的日文版封面也由立石鐵臣設計。除了吳濁流外，工藤好美也與呂赫若、龍瑛宗、張文環等臺灣作家友好，立石鐵臣之子立石光夫曾透露，工藤好美實為《民俗臺灣》背後的靈魂人物。

5. 農曆過年拜神祭祀時，插在供品上以象徵吉祥的裝飾品。

6. 臺南舊時著名的小吃匯集處，今已拆遷，傳統攤販四散。

勢，努力把臺灣美麗的一面保存下來。

在臺期間，立石鐵臣也設計了大量精彩的書籍封面，包含艋舺文藝美少女黃鳳姿的《七娘媽生》和《七爺八爺》、西川滿的《華麗島頌歌》、《赤崁記》、池田敏雄等人合著的《臺灣文學集》、楊雲萍[7]的詩集《山河》、吳濁流[8]的長篇小說《亞細亞的孤兒》等。直到 1945 年二戰結束，中華民國接收臺灣，立石鐵臣以日僑的身分被中華民國政府留用，仍繼續創作不輟，並留下了〈臺灣原住民族工藝圖譜〉這樣精美的作品。

而立石鐵臣最為大家熟知的畫作，應是《臺灣畫冊》的末章，描繪離臺返日的碼頭送別。畫作中的文字寫道：

「昭和二十三年[9]十二月五日，我們離開臺灣。留下最後僅存的留用日本人，據說這幾乎是最後的引揚船。……港邊的防波堤上擠滿了前來送別的臺灣人，當船緩緩駛離的時候，防波堤上傳來了用日本語合唱〈螢之光〉的歌聲。當時日本語禁止在公開場合使用，大家卻用『不管他』的表情由衷唱著。當大船離岸後，兩艘小船

追了出來，拿出日章旗揮舞著。這是表現出對日本人的愛惜，與對大陸渡來的同族的對抗吧。吾愛臺灣。吾愛臺灣。」

請注意，1945 年臺灣就已經被國民政府接收，立石鐵臣用畫筆記錄了當時被遣返的日人，上街變賣家產的淒涼戰敗景象。1947 年，二二八事件爆發，立石鐵臣仍以日僑身分留在臺灣，也就是說，他勢必見證了當時的社會動亂與政府對人民的武力鎮壓，但《臺灣畫冊》全書卻對二二八事件隻字未提。整部畫冊中，只有最後一篇的最後一句，猛然點出了當時臺灣友人心中壓抑的不滿，這個編排很值得玩味。

而臺灣朋友冒險所唱的日文〈螢之光〉是甚麼歌呢？這首原是蘇格蘭歌曲 Auld Lang Sune[10]，日本將之改編成愛國歌曲，前兩段的日文歌詞十分優美，經常用以送別：

蛍の光、窓の雪、
書読む月日、重ねつゝ、
何時しか年も、すぎの戸を、
開けてぞ今朝は、別れ行く。

7. 1906－2000。臺灣作家、歷史學者。原名友濂，其字號「雲萍」較為人知。

8. 1900－1976。本名吳建田，生於臺灣新竹新埔的客家裔詩人、小說家及記者。為臺灣於二次世界大戰後重要作家，被譽為「鐵血詩人」。

9. 1948 年。

10. 意譯為「友誼萬歲」。在臺灣學校常作為驪歌（就是大家都聽過的那首啦）；在英美國家、香港則常在跨年時演奏／演唱，意味告別舊年。

▼ 立石鐵臣〈吾愛臺灣〉。1962 年出版的《臺灣畫冊》，是立石鐵臣以「臺灣民俗圖繪」專欄圖文為基礎，改用彩墨的方式繪製而成的回憶錄。

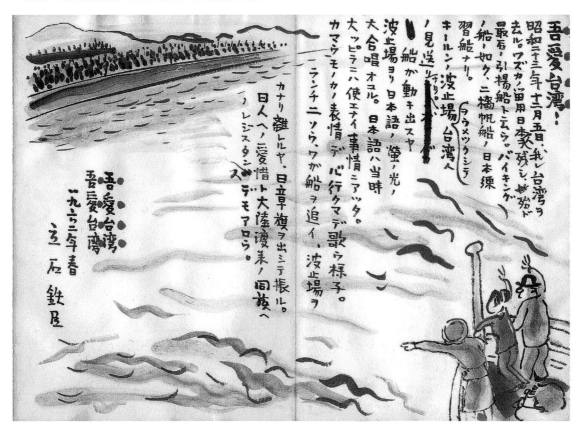

止まるも行くも、限りとて、
互に思ふ、千万の、
心の端を、一言に、
幸くと許り、歌ふなり。

螢火蟲的光、窗邊的雪，
讀書的歲月，持續經年。
不知何時，時候已到，離去的門
已開啟。今朝，離別而去。

留下的人、離去的人，不限何人
互相思念。千萬個
心緒，化為一句：
祝你幸福，用歌唱出來。

1948 年冬天的離別，臺灣的朋友說：
「祝你幸福。」
　　十五年後的春天，立石鐵臣在畫紙上
寫下綿遠的回聲：「吾愛臺灣。吾愛臺灣。」

所謂青春，也不過就是，**曾經刻骨銘心地愛過一場吧**。

立石鐵臣也讓我們思考，甚麼才能夠定義鄉土之愛呢？是你的國籍？你的血緣？你的政治理念？你的信仰？還是你呼吸過、品嚐過、觸摸過、描繪過的土地記憶？

歸國的異鄉人，超現實的愛

返回日本後，立石鐵臣的作品風格轉向超現實主義，畫面上經常將細密畫描的昆蟲與花卉，並列在空無一物的大地之上；天空是奇異的冷色調，無論是新月或滿月，皆冷酷、縝密、完美。靜物們彷彿標本（事實上有些就是標本），沐浴在不自然的月光裡。它們的呼吸已經終止了，可是生命的豔麗還停留在形體上。

立石鐵臣在 1950 年的作品〈虛空〉之中，月亮長出了巨大的獨眼，彷彿氣球一般漂浮在太空之中。這隻紫色獨眼看向何方呢？灣生身分的立石鐵臣，回到日本又該如何定義自己呢？〈虛空〉這幅作品是否正呈現了對於南方故鄉的無盡思念？無聲的、無根的靈魂，只好繼續漂浮著、眺望著、不被理解的寂寞著，並且在荒蕪大地上投下影子，與自己的影子為伴。

畫作中最後兩行「吾愛臺灣」，我認為應用臺語發音來讀；因為立石鐵臣在文字中，經常交錯運用臺語漢字和日語拼音。1948 年這一聲再會，就是永別了。直到 1980 年，立石鐵臣因肺腺癌病逝，他再也沒有回到臺灣。

如果要為立石鐵臣做一道菜，那一定就是臺灣小吃了。《臺灣畫冊》中有一篇〈拖車、鳳凰花〉頗引我注意，立石鐵臣寫臺南的鳳凰花如緞帶花一般艷麗，當時他坐著人力車去沙卡里巴採訪小吃，想必是對臺南最深刻的記憶。

哼哼，臺南小吃絕對在日本吃不到啊！本來我心中的首選是鱔魚意麵，但考慮到讀者很難在市場買到新鮮的臺灣自產生鱔（我也買不到），所以把生炒鱔魚意麵換成生炒花枝。立石鐵臣不要哭，地方小吃才是真正的鄉愁啊。

▶ 立石鐵臣〈虛空〉，1950 年，畫布、油彩，91×72.5cm。

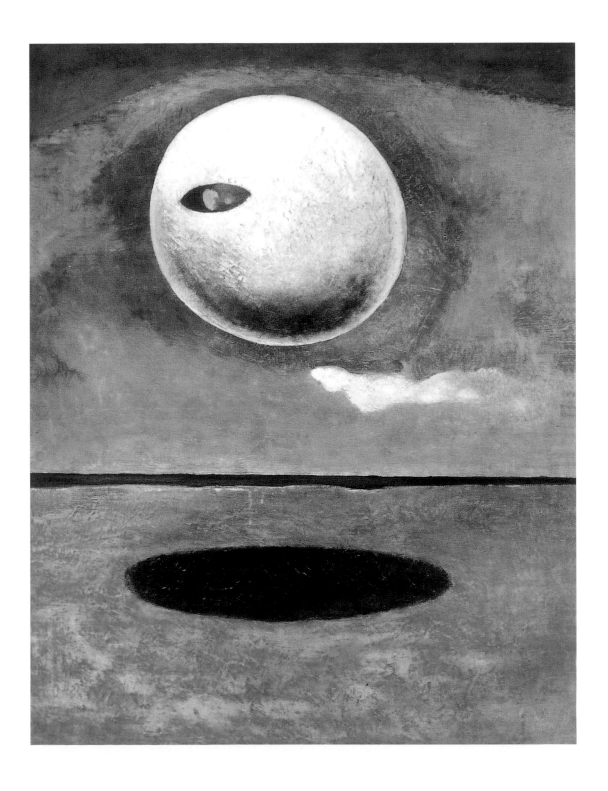

生炒花枝

食材

· 新鮮花枝（或透抽）一隻
· 蒜頭一球
· 辣椒半根
· 洋蔥半顆
· 青蔥數根
· 紅蘿蔔半根

調味料

· 米酒半碗
· 醬油三大匙＋砂糖一大匙（臺南味就是要甜）＋烏醋二大匙＋水二大匙＝砂糖醬油水（廢話）
· 太白粉一小匙調成一碗勾芡水（你如果熱愛黏稠口感，可以多一點沒關係）

步驟

1 把花枝切成圈狀（當然，如果讀者是身為版畫狂熱者，要拿刀來刻花也可以）。胡蘿蔔切薄片，洋蔥切粗絲，大蒜去皮拍扁，蔥切成和洋蔥差不多的小段，辣椒去籽（臺南人超不會吃辣）切片。

2 倒油，熱鍋，中火爆香蒜頭。把胡蘿蔔和洋蔥片通通丟下去炒！

3 翻炒後，洋蔥和蒜頭散發出香味，稍微有一點點焦會更好。接著動作要很快，花枝下！蔥和辣椒下！米酒半碗倒下去！轉大火快翻，讓米酒酒精揮發就好。

4 調味料下！勾芡汁下！快速翻炒！

5 盛盤上桌。（結果翻炒過程好像真的也差不多黃金 27 秒欸，電影《總舖師》還蠻有道理的）

立石鐵臣一定很想念這酸酸甜甜的臺南味吧，請享用！

一代宗師

廖 繼 春 （1902 – 1976）

臺灣油畫界巨擘。出生於臺中葫蘆墩（今豐原）農家，1918 年葫蘆墩公學校高等科畢業後，考入臺灣總督府國語學校，1919 年在臺北新公園看到日人畫油畫，因而產生興趣。1924 年赴東京美術學校就讀師範科，1927 年返臺後與陳澄波、顏水龍等人共組赤陽洋畫會，1928 年以〈有香蕉樹的院子〉入選帝展，1934 年 與陳澄波、楊三郎、李梅樹等人合組臺陽美術協會，1947 年起任教於臺灣省立師範學院（今國立臺灣師範大學）、國立藝術專科學校（今國立臺灣藝術大學），桃李滿天下。早期作品風格寫實，中晚期轉為鮮豔明亮的半具象表現。

廖繼春

一個來自豐原鄉下的少年，如何成為拍賣超過上億元的油畫巨匠？

一個沉默寡言的老師，如何化育師大美術系最有影響力的一輩畫家？

一間小小的畫室，如何催生臺灣美術運動史上鼎鼎大名的五月畫會？

一張薄薄的畫布，如何承載最瑰麗的「臺灣粉」？

這一篇，來介紹臺灣油畫界最富威望、親和力爆炸的大師——廖繼春。

東美留學夢，謝謝老婆大人成全！

廖繼春出身臺中廳葫蘆墩區（今豐原）的農村，家境清苦，父親務農、母親早逝，廖繼春由兄嫂扶養長大。小時候不但要幫忙務農、也要背著幼小的姪子沿街叫賣油條，才有錢買鉛筆使用。幸好廖繼春聰明又用功，在校成績優秀的他，一路從葫蘆墩公學校考到葫蘆墩公學校高等科（當時只有有錢人和日本人念的學校啦），後來再考上當時臺灣人最高學府等級的總督府國語學校。廖繼春超～會考試的。

在臺北的總督府國語學校求學期間，廖繼春在新公園（今二二八公園）碰巧看到了一位日本人進行油畫寫生，激發了他的油畫魂，對於這種從未見過的繪畫，廖繼春產生極高的興趣，之後便利用課餘時間打工存錢，拜託朋友購買日本油畫顏料、書籍來自修。

但是，一個自修油畫的農村少年，究竟為甚麼會變成大畫家，這個就一定要感謝**愛情的力量**。沒有廖師母，今天就不會有廖繼春這一號人物。

說到廖師母林瓊仙，是位個性鮮明的女性，彰化高女（今彰化女中）第一屆畢業，在學成績非常優異（據說原來林瓊仙的畢業成績是第一名，領獎時卻只能領第二名，只因為當時的第一名必須讓給日本人）。出身豐原望族的她，個性堅毅，濃眉大眼、英氣煥發，家中都是兄弟，身為自信的長女，可以想見對另一半的要求也很高。

鄰家少年廖繼春暗戀林瓊仙超～級～久，兩人雖然是青梅竹馬，不過因為家世背景實在差異太大，廖繼春只能拚命讀書、考上好學校，才敢跟林瓊仙表白。BUT，即使廖繼春念到國語學校畢業，林瓊仙還是不接受廖繼春的追求，結果廖繼春竟然因為愛情遭打擊，生起相思病來啦！（是真的臥病在家了，沉默寡言的廖老師其實粉浪漫啊）。林瓊仙秉著基督慈悲憐人的

心，這才終於鬆口，向廖繼春開出了至少要取得留學日本的學歷條件，才願意與他結婚。

　　廖繼春原本在校素描成績就很不錯，再加上超喜歡繪畫，也有留學日本的心願，所以**考上東京美術學校，就成為兩人結婚的約定**（這怎麼很像少年漫畫會出現的情節……）。BUT！廖家的家境不好，哥哥們又都成家了、也沒有餘裕；廖繼春要出國留學，錢從哪裡來？國語學校畢業後，規定要服的教育義務役又該怎麼辦？

　　於是林瓊仙全力替他奔走，連去日本的船票也是由未婚妻出錢購買。由於廖繼春有氣喘宿疾，林瓊仙擔心他坐船太勞累，還偷偷幫廖繼春升級到二等艙，廖繼春還想說坐個船，怎麼位子這麼空、這麼舒服呀，等到下船時才發現底下的三等艙湧出一大堆人（咦？裡面竟然有學長陳澄波！）（原來我坐的是商務艙啊～老婆大人對我真好！）。連廖繼春在日本的生活費用，也是林瓊仙將自己任教的薪水撥出一部分來供應，說到這個，學長陳澄波來日本念書也是由老婆大人支應的。啊啊……老婆大人最高！（萬歲）

　　話說廖繼春和陳澄波一下船，隔兩天立刻準備應考，在當年度就考上東京美術學校圖畫師範科，變成同班同學了！那是1924 年的春天，顏水龍已在東美洋畫科就讀了兩年（洋畫科需讀五年），當時東美師範科只需讀三年就可畢業，廖繼春背負著妻子的期望，1927 年師範科一畢業便迅速整裝回臺，陳澄波則留下來繼續就讀研究所。

入選帝展的南國田園詩〈有香蕉樹的院子〉

　　〈有香蕉樹的院子〉（原名〈芭蕉の庭〉）是廖繼春返臺後的創作，榮獲日本帝國美術院展（簡稱「帝展」）入選，同年陳植棋的〈臺灣風景〉也獲得入選，這是陳澄波之後，第二次[1]有臺灣畫家獲得日本最高官辦美展入選的榮耀。

　　〈有香蕉樹的院子〉描述的是當時畫家在臺南的住所，從取材構圖到完成，前後花了一年的時間。亞熱帶的臺灣，香蕉、龍眼、荔枝都是常見的果樹，廖繼春特別

1. 第一次入選的臺灣油畫家作品，就是澄波桑的〈嘉義街外（一）〉啦！

挑選了日本難得一見、卻是臺南尋常情景的「香蕉樹」來入畫，在寧靜的午後庭園，金色陽光灑落地面，帶出優雅的光影變化。

啊說穿了不就是棵普通的香蕉樹嗎？

各位讀者，請試著把這棵香蕉樹，想像成是京都住戶庭園中常見的山茶花、或是東京街頭隨處可見的銀杏樹，試想你在臉書上看到朋友沒事又出國，在動態上狂刷銀杏圖美照時，心中那種想要刪好友的悸動之情。

對日本人來說，櫻花啦、山茶啦、銀杏等等，原本也只是常見的溫帶樹種而已；櫻花因為特別受到喜愛，才慢慢變成了國家代表，這就是所謂**在地化才是國際化**！而當日本人來到臺灣，看到路邊尋常的香蕉樹和芒果樹（芒果掉滿地沒人撿），還有便宜到不可思議的木瓜，才會感到羨慕忌妒啊！

所謂異國風情，不只是農作物、庭園風光不同，從建築形式、民眾穿著、甚至包含亞熱帶光線的色調（專有名詞叫做「色溫」啦），都與溫帶國家的日本截然不同。往返臺灣、日本求學的廖繼春，深刻感受到家鄉獨有的風土之美，選擇使用臺灣的特色入畫，是因為出了家門、遠赴異鄉，才會深刻認知到自己是誰、來自何方。

廖繼春與陳澄波在東美求學期間，因為是少數的外籍生，常常被從來不出日本國境的內地人、天龍人問一些怪問題。剛好他們入學前一年，日本皇太子裕仁出訪臺灣，新聞大肆報導，也提到當時被稱為「高砂族」的臺灣原住民，在媒體渲染下造成日本內地人的刻板印象，所以來自臺灣的廖繼春與陳澄波，就一直被同學問是不是高砂族、也相當輕視這兩個又黑又瘦的外地學生。直到陳澄波入選帝展，日本同學們才對兩人客氣起來。

◀ 這件作品的光影非常優美，畫中前院或坐或站的婦女，穿著寬鬆的漢服（當時臺灣的服飾習慣尚未完全西化，民眾多數仍穿著漢服），畫面動線舒緩地向內推進，可以看到傳統窗型和竹竿上吊掛的衣衫，左方香蕉樹下的鐵製畚箕更是令人感到無比親切。
〈有香蕉樹的院子〉，1928 年，畫布、油彩，129.2×95.8cm。

田邊至老師傳承的師道：
創作者的自由！

另外，有一則逸事，是關於廖繼春與陳澄波求學階段的。這兩人在 1924 年考入東美圖畫師範科，而他們的導師，正是二科會創始會員田邊至。

田邊至對這兩個臺灣學生非常疼惜。因為飄洋過海來日本念書的兩人都窮哈哈的，靠著自己打工和老婆寄來的生活費勉強度日，常常窮到沒錢理髮，頭髮長得亂七八糟，田邊至就會藉機拿點零用錢、叫兩個人去理頭髮，這是一個大學教授體貼、愛護學生的方式。（教授好溫柔啊！）

透過這則逸事，我們可以窺見田邊至、陳澄波與廖繼春三人的深厚情感互動。廖繼春一直認為田邊至是影響自己最重要的導師，而田邊至共同創立的二科會，正好是當時日本最大的在野美術會，宗旨就是：**不論任何流派，尊重新的價值，捍衛創作者的創作自由。**

田邊至師承於外光派[2]宗師黑田清輝[3]，但他自己的作品風格卻折衷於外光派與印象派之間，對於學生創作的風格充滿寬容，絕不給予嚴格的限制；陳澄波後來走向表

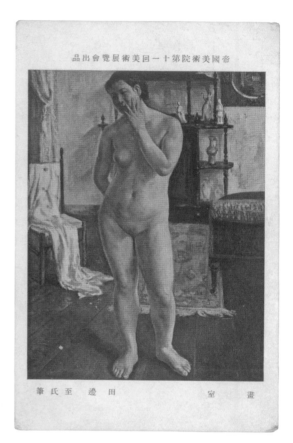

▲ 第十一回帝國美術院展覽會，田邊至〈畫室〉明信片，9.7×13.9cm。

現主義與野獸派，廖繼春則優游於印象派、抽象主義與野獸派風格之間。如果要問，田邊至給臺灣畫家最珍貴的禮物是甚麼？我想，就是他讓陳澄波和廖繼春這兩大畫家在美術學校的求學階段，便充分領會藝術創作應有的海闊天空；作為師者，對於

2. 可參考「後記——日本近代西洋美術大亂鬥」。

3. Kuroda Seiki，1886－1924。日本西洋畫家，號水光，被日本譽為「近代洋畫之父」。1884 年赴巴黎留學後，返回日本創立外光畫派。

學生不同風格的自由發展，也應保有高度的尊重空間。

廖繼春後來在師大任教，桃李滿天下。大師底下的學生往往容易遵循老師的路數，但是廖繼春的學生卻各自走出截然不同的風格，抽象奔放如劉國松，深沉纏綿如鄭瓊娟，豐美壯麗如陳銀輝，冷冽哲思如陳景容，成就臺灣近代油畫界多元的風貌。我想，這也是廖繼春繼承了田邊至老師的身教使然吧。

二二八的傷痛：失去至交好友，情感只能深藏心中

1927 年，廖繼春自東美畢業回臺後，經由妻子的親友林茂生博士[4]介紹，任教於臺南的長老教中學（後改稱長榮中學）；之後，與多位臺灣畫家共創赤島社，成員包括陳植棋、陳澄波、李梅樹、郭柏川（都是東美生啦），這是日治時期第一個具「全臺灣」格局的本土畫會。

廖繼春因為教職工作，舉家搬到臺南。為了丈夫的創作需求，妻子林瓊仙乾脆在臺南開了間美術用品社「文藝社」，進口畫布、顏料，供應丈夫在創作時可以恣意揮灑（因為廖繼春作畫時如果畫得不滿意，就會把顏料從畫布上全部刮掉重來，進口的顏料用量好兇啊，乾脆自己進），顏水龍、陳澄波等人也常常來臺南買畫具。尤其是陳澄波，來買顏料順便和好友廖繼春聊畫畫聊到半夜（根本就只是想聊天吧你們兩個）。同是飄洋過海的的臺籍生，家境又相仿，我們可以想像廖繼春與陳澄波之間深刻的同窗情感。

1947 年，二二八事件爆發後，引薦廖繼春進入長榮中學任教的好友林茂生博士於 3 月 11 月被特務強行押走，一去不返，連遺體都不知所蹤。隨後的 3 月 25 日，陳澄波在嘉義火車站前遭到公開槍決。廖繼春的次子廖述文曾回憶父親聽聞噩耗後，多日不眠不食，很長一段時間不碰畫筆。

在那個風聲鶴唳的年代，廖繼春只能

4. 1887－1947，是臺灣第一位留美哲學博士。1929 年取得美國哥倫比亞大學哲學博士學位，主修教育哲學；返國後致力於教育事業，曾任教於臺南長榮中學、臺南師範學校、臺南高等工業學校（今成功大學）等校。1945 年，林茂生在臺北中山堂發表「慶祝臺灣光復」演說，亦協助國民政府接收臺大，並代理文學院院長一職。同時，他與前《臺灣民報》系從業人員創辦《民報》，擔任社長，《民報》選在 10 月 10 日發刊，可見原本對「祖國」有所期待。但《民報》多次刊登針砭弊政的社論，於 1947 年 3 月 8 日被迫停刊；3 月 11 日林茂生被國民黨特務自家中帶走，推估於 11 日至 16 日期間遭到殺害。

把傷痛藏在心底。師大畢業的陳景容也曾提過，廖繼春老師平日在校沉默寡言，但是在美術系大三外出阿里山寫生旅遊時（就資料推測應是 1957 年，「五月畫會」成立的那一年），老師特別帶他們去嘉義望族的同學家，看一件神祕的好作品，就是陳澄波入選第十五屆帝展的畫作〈西湖春色（二）〉。

然後老師的沉默開關就突然被、打、開、了。他跟學生們談起陳澄波與自己相

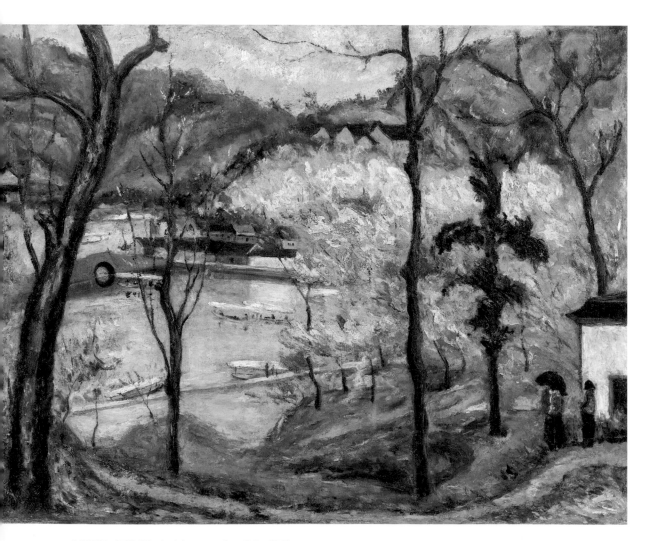

▲ 陳澄波〈西湖春色（二）〉，1934 年，畫布、油彩，91×116.5cm。

處的往事，足足講了一個多小時。當時陳澄波、二二八事件仍屬禁忌話題，從未見過老師如此多話的學生，才隱約可以窺見廖繼春深藏心中的想法。

溫馨師生情：「雲和畫室」和「五月畫會」的誕生

到師大任教後，廖繼春全家搬到雲和街上的日式宿舍，因為該宿舍漏水嚴重，風雨一來甚至必須拿畫好的大幅油畫去擋雨，所以後來舉家搬到和平東路的住宅。雲和街宿舍則在經過妻子林瓊仙整修後，成為作畫及教學的畫室，就叫做「雲和畫室」。

1957 年，師大學生劉國松、郭豫倫、郭東榮、李芳枝等人，因為嚮往法國五月沙龍的精神，創立了以師大藝術系校友為主要組成的「五月畫會」，以大膽、自由的風格，成為五〇年代重要的前衛畫會團體。其中，借宿在雲和畫室的劉國松，是五月畫會最主要的領導者。（為甚麼會住畫室？師大宿舍有整潔檢查，劉國松因為環境太髒亂被教官退宿，幸好有廖繼春老師救援，讓他住到家裡，當助手來打工換宿ㄎㄎ）

其實在五月畫會成立前，當時極負盛名、以思考批判見長的「李仲生畫室」門下學生們就經常聚會交流，已有意籌組畫會——也就是後來的「東方畫會」。但是，

白色恐怖期間搞結社，實在太容易被扣上紅帽子了。據說李仲生老師一聽到「畫會」就嚇到不行，甚至關掉畫室遷居彰化。不過年輕人根本沒想那麼多，之後就開始私下活動了，並在 1956 年向政府申請登記，卻未獲核准，直到隔年籌錢辦畫展，畫會才正式成立，結果反而比五月畫會晚了幾個月。

相反的，五月畫會因為有重量級的師大廖繼春教授鼓勵相挺（後來自己也加入畫會，老師人好好），成立的過程非常順暢。五月、東方兩大畫會，是帶領臺灣戰後美術走向現代化的重要轉捩點，而五月畫會雖然由師大校友組成，但是成員並不墨守師大的學院風格，劉國松等人大力提倡抽象表現的前衛路線，反而引領了一股自由衝撞的風氣。

師大學生回憶起廖老師，雖然貴為省展審查員，但是不管省展、臺陽展大玫畫家如何勾心鬥角，他都從不道人八卦。學生請老師看畫，廖繼春也從不給壞批評，對學生總是很客氣，畫作不管好壞，他總

是說「趣味！趣味！」（學生：啊到底趣味在哪？），最多就是會點出畫得特別好的地方。這種只鼓勵、不批評的教育方式，不知是不是也受田邊至的影響？總之，在廖繼春的門下，學生有很大的空間可以做自己，雲和畫室可以說五月畫會的搖籃啊。

求新求變，一路演變的藝術風格

廖繼春小時候因為家境狀況的限制，完全不知道油畫是啥，一開始還拿油漆來自學油畫，後來又透過同學買日本的油畫函授課程照著畫（為何我腦中又浮出大鬍子鮑伯·魯斯：「你看，這是不是很簡單呢？」）。直到考上東美，廖繼春才真正開始學習油畫。

因此，早期廖繼春的油畫，仍然以堅實的素描為基礎，創作寫實風格的油畫。從臺展特選的〈裸女〉、帝展入選〈有香蕉樹的院子〉，都可以看得出來他早期的寫實能力。

1933 年，廖繼春與陳進受邀成為臺展審查員，這是臺展首度啟用臺灣籍的評審。同一年，臺展邀請到重量級的日本油畫家梅原龍三郎來臺評審。結束後，廖繼春便負責陪同梅原龍三郎在臺南旅遊、寫生，在大師旁邊幫忙提畫箱。

梅原龍三郎的創作方式，是利用對比的塊狀色彩，切分出畫面空間，將眼前的光線、色面，詮釋成個人獨有的造型，最後再以線條勾勒、聚攏已堆砌好的空間，在梅原旁邊看他作畫，往往摸不著畫家的頭緒，直到最後一刻線條勾出，觀眾才會恍然大悟，畫作已經完成了！

1933 至 1934 年間，廖繼春三度陪同梅原寫生，親炙大師風采的他，想必對於這種畫法非常欣賞。根據師大學生回憶，每次廖老師畫模特兒，也是那邊塗一塊、這邊塗一塊，然後突然之間，裸女就完成了！

在進入師大任教、參加五月畫會的期間，廖繼春也開始尋求風格的突破。他曾拜託在美國的兒子寄回康丁斯基[5]畫冊，推敲抽象主義的音樂性與和諧韻律，從寫實主義慢慢踏入抒情、抽象主義的時期。這段時期的廖繼春，畫作色彩變得大膽、繽紛，不如寫實主義時期大量使用沉穩的黃褐色調；進入抽象時期，更將彩度高的紅

5. Wassily Kandinsky，1866 — 1944。俄羅斯畫家、美學理論家、音樂家以及詩人。

▲ 廖繼春〈林中夜息〉，1969 年，畫布、油彩，97.2×105.2cm。

色、粉色、黃色、綠色都大膽的塗抹在畫布上，也開始運用黑線條，作品就如「花仔布」般令人眼睛一亮。

後因妻子林瓊仙認為，純抽象畫作很難猜測畫家真正的想法，而太過寫實的畫作又可以由相機代勞，所以鼓勵畫家以抽象的原理來表現立體、具象的事物。經過抽象時期的廖繼春，晚年回歸半具象、半抽象的風格，以抒情抽象主義探討形式的韻律，以野獸派用色追求畫面的純粹與對比，廖繼春在一步步的實驗中，開拓出一套獨特的粉紅色與藍紫色系，一直到1976

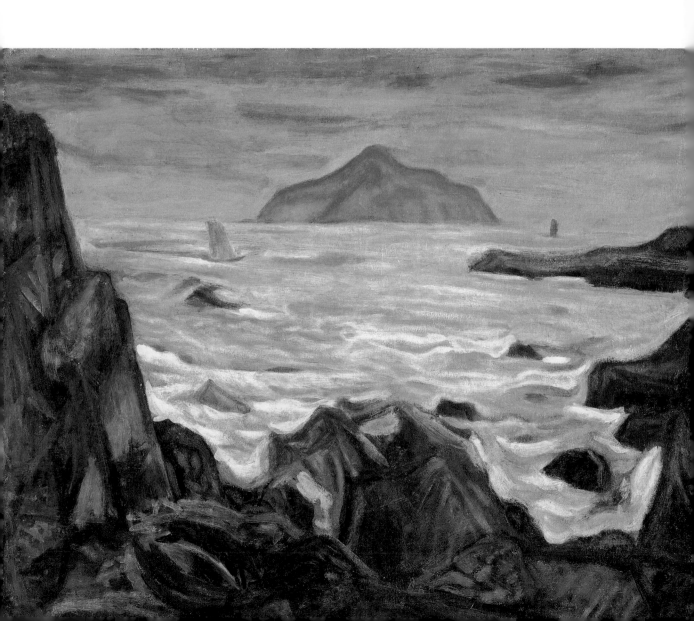

年臨終前的東港系列畫作，都大量使用這套「粉－紫－藍」的色調。

事實上，「粉紅色」正是廖繼春長年寫生的心得結晶。臺灣水氣豐沛，日出、日落時分，晨光暮色經常折射出溫軟的粉橘、粉紅色彩；而陰影中的山丘樹木，則在視網膜上形成對比的藍色、紫色。廖繼春畫作的色彩，稱之為典型的「臺灣粉」也不為過。

溫柔寡言的廖繼春、雖然貴為大師卻從不擺架子的廖繼春、疼愛學生的廖繼春、絕不說人短處內心卻有一把尺的廖繼春、家庭美滿的廖繼春……。據說因為廖繼春的氣喘宿疾，疼愛丈夫的林瓊仙便常用酸菜、薑絲炒豬肺，讓丈夫「吃肺補肺」！豬肺是價格低廉的內臟，但是清潔處理起來卻十分繁複。好的，那讓我們來重現慈和堅毅的愛妻手路菜——酸菜炒豬肺。

◀ 這座龜山島便可以清楚看出廖繼春用色的獨到之處：原本是藍綠色的海浪，因為染上了晨曦反光，於是用粉紅、粉橘色表現；前方籠罩在陰影中的岩礁，畫家則以嚴峻的藏青、粉藍、黑色與紅褐色，精準呈現出北海岸沿岸礁石的濕滑、尖銳感。遠方的龜山島壟罩在海面薄霧之中，被畫家覆上了一層夢幻粉紫色，彷彿述說著神祕的故事。私心以為，當我們看過了那麼多日本神山——富士山的繪畫創作，臺灣畫家是否也應該找尋自己心中的神山呢？海洋環繞的臺灣，那些海面上星星點點的島嶼，難道不正迎合著我們對於遠方的遙想嗎？陳澄波畫過相當多幅玉山的畫作，而廖繼春則描繪了島嶼、漁港、海濱城市等海洋風景。畫家的創作，是用自己的心眼，詮釋了島嶼的風土與未來。
廖繼春〈龜山島〉，約 1970 年；畫布、油彩，71.3×89.8cm。

酸菜炒豬肺

食材

- 豬肺一個
- 酸菜切絲一斤
- 薑絲些許
- 蒜頭些許
- 糖適量
- 醬油適量

步驟

1 洗豬肺做法各家不同，根據廖繼春幼女廖敏惠老師的講述，豬肺要先用一個大鑊燒熱水，把完整的豬肺放進去、肺氣管放在鍋外，一邊煮一邊壓；氣管會流出許多充滿泡泡的髒水，要不斷清洗直到流出來的水是乾淨的為止。如果沒洗乾淨，豬肺會帶有腥臭味，完全不能吃。之後還要用剪刀，將所有氣管剪開、除去管內的內膜、徹底清洗乾淨，最後把處理好的豬肺放冷切成片。光是這段手續就繁瑣得不得了啊，師母實在是太偉大了！

2 大火熱鍋，下一匙油，蒜頭爆香，然後把豬肺、酸菜絲與薑絲放入，加一點點米酒提味去腥，再加一點點糖、醬油、水，稍微燜煮一下。

3 起鍋，酸菜與薑絲的香氣酸辛迷人、吸收醬汁的豬肺口感爽脆。雖然豬肺、酸菜都是價格便宜的食材，在相遇之後，卻能併發出美好無比的滋味。

廖繼春與妻子林瓊仙都是虔誠的基督徒，他曾說身為基督徒，對於自己受到眷顧的一生，只有感激而已。一個來自鄉村的少年，竟在藝術中找到自己的一片天地，以自己的生命，見證平凡日常中的不凡與喜樂。

生活設計魂

顏水龍

顏　水　龍　（1903 – 1997）

臺南下營人，雙親早逝，1920 年赴日學習美術，1922 年考上東京美術學校西畫科，受教於藤島武二、岡田三郎助、和田英作。1929 年留學法國，親炙雷捷、梵・鄧肯等大師風采。與臺籍畫家組織赤島社、臺陽美術協會、臺灣造形美術協會。身兼畫家、工藝美術家、工藝美術推廣與教育者、廣告設計師、臺灣企業識別標誌（CIS）的肇始者、馬賽克藝術創作者等長才於一身，為臺灣工藝美術史上最重要的推手。

你，今天，文青了嗎？

翻翻《小日子》、《KINFOLK》，著迷於無印良品的簡約肥皂盒，在迪化街狂掃東南亞手工竹編小籐籃，到林百貨購買藍染筆記本，配戴日本手工製框眼鏡，用創意市集的手工陶杯喝咖啡……時髦的年輕人，開始追求生活用物的美麗，相信**美感和尊嚴是一體兩面**，追求美感有助世界和平。臺灣近年來大力推廣「文創產業」，鼓勵將傳統文化符號與當代生活結合的設計潮流，也造就了如雨後蘑菇（？）般一個個冒出的文創園區。突然間，大家都關心起生活美學啦。不過，這些文創啦、生活美感甚麼的，可不是新玩意兒，其實人家顏水龍，早在八十年前就開始做啦！

下營孤兒，努力走出一片天

顏水龍，1903 年出生於臺灣臺南下營，既是廣告人、畫家、民俗工藝研究者、美術教育家，也是臺灣第一個提倡企業識別系統的設計師。這麼威？！

其實顏水龍的童年十分孤單，1910 年左右，他的父母相繼過世，顏水龍便與姊姊、祖母相依為命，到他十二歲時，祖母過世，十四歲時，姊姊出嫁之後，顏水龍就只剩下自己一人了。

或許正因少了家人的關係，沒有甚麼好失去的，倒不如把握時光，追求自己的興趣，所以顏水龍的青春歲月，正可以好好充實自己。所以他在十七歲時，因為同事的鼓勵，辭去教職（顏水龍十五歲就開始工作啦！），前往日本學習美術，半工半讀兩年後，1922 年考入日本東京美術學校的西畫科（注意喔，是西畫科，不是一般的臺籍師範科，西畫科修業時間較長，入學考試也比較難考 der）。就讀西畫科的期間，顏水龍主要受教於藤島武二與岡田三郎助[1] 兩位畫家。

藤島武二的畫風緊緻優雅，強調「單純化」的畫面秩序，這一點影響顏水龍極為深遠，例如顏水龍描繪的〈山地少女〉（1980），就與恩師藤島武二的〈芳蕙〉（1926）非常相似。在〈山地少女〉中的單

1. Okada Saburosuke，1869－1939。日本西洋畫家，繼黑田清輝後主導東美西畫部，也曾指導顏水龍、郭柏川、李梅樹等多位留日臺灣畫家。

◀ 顏水龍畫過多件原住民少女的側面肖像，構圖與恩師藤島武二的作品相當神似，精確的側面輪廓襯托少女氣質，頭上簪著百合花，為魯凱族與排灣族共同的裝飾喜好，代表少女的純潔。身上配戴的串珠貝殼首飾、琉璃珠項鍊亦為原住民工藝美學的表現；頭飾上飾山豬牙，似排灣族，而身上服裝刺繡則是兩族皆有的傳統百步蛇紋樣。
顏水龍〈山地少女〉1980 年，畫布、油彩，51.5×44cm。

▼ 顏水龍深受岡田三郎助的工藝美學啟發，返臺以後為臺灣的工藝傳承與創新奉獻一生。這件燈具設計，結合了原住民圖騰與原住民手工編織素材「月桃葉鞘纖維」所製作成的燈罩，充分表現傳統與現代之美。
顏水龍〈彩繪瓷檯燈（原住民臉型圖騰）〉，1984 年，瓷月桃葉鞘纖維，75×46×46cm。

純化線條，反而更能襯托女子自然的氣質；簡化的山脈背景，對比出繁複華麗的刺繡與貝珠；富裝飾性的頭飾與服裝，象徵著畫中人物的身分地位：頭上佩戴百合花，代表她的品性高潔，百步蛇圖紋的服裝，則為貴族頭目的象徵。

　　岡田三郎助則擅長以優雅的筆法作畫，他的作品不僅追求人物之美，也仔細描繪了日本和服、傳統器物的細膩動人。岡田對於美術工藝也極有研究，家中不但收藏大量古代織品，本身也致力於傳統生活工藝品的藝術化。所以，經由這兩位大師的教導，顏水龍的畫作格外關注**傳統文化的美感細節**。

當顏水龍以半工半讀在東美念到畢業後，他滿懷壯志的要返臺教書、回饋家鄉，卻發現：唉呀，僧多粥少，臺灣美術職缺太搶手啦！石川欽一郎連自己的門生都安插不到職位，哪輪得上顏水龍呢。

畢業即失業，怎麼辦？那就去法國吧！

既然沒工作，那就去念個碩士，沒錯！所以他又回東美繼續念研究所了。1927 年 3 月畢業，9 月考上東美研究科；這次念研究所，顏水龍向留學法國的和田英作[3]教授學習油畫。想不到研究所念完、回到臺灣還是沒工作，使得顏水龍一度想要學高更，遠走部落，跑去阿里山上當巡查算了（巡查就是警察啦），還可以學習原住民文化，但是他的好朋友們都說：「你冷靜點！去山上當巡查是行不通的！」於是大家幫忙出錢、出力、辦畫展，換成現在來說，就是辦活動來募資，讓顏水龍去巴黎繼續深造；尤其是顏水龍在臺中舉辦畫展時，獲得了霧峰林獻堂家大力出資贊助，所以募資成功！ 1929 年，顏水龍就去巴黎了！

背負著親友與收藏家的期待，顏水龍來到巴黎，立刻跑去跟馬爾香[4]與雷捷[5]學畫（沒錯，就是機械美學派大師的那個雷捷喔），更因緣親炙巴黎畫派的大師梵‧鄧肯[6]的風采。與所有留法的學生一樣，顏水龍也常常去羅浮宮臨摹油畫，而在臨摹安格爾[7]、提香[8]等古典大師作品的時候，除了摹仿大師的構圖、筆法，他也深入研究大師畫作使用的畫布、顏料等材質。

在顏水龍的畫作中，最為人稱道的，便是**白色調**的使用：先在畫布上敷上一層土黃色顏料，再塗上白色，隨著時間過去，白色會慢慢變得透明，顯現出底下的色彩，並轉變成優雅的象牙色（據說這是一位波蘭畫家教他的）。在油畫材料學的根基中，這項白色調的使用方法，正是顏水龍與其他臺灣畫家不同的地方。同時，他在法國

3. Wada Eisaku，1874－1959。日本西洋畫家。師從柯林（Louis Joseph Raphaël Collin，1850－1916），返回日本後擔任東美教授與校長。
4. Jean Hippolyte Marchand，1883－1940。法國畫家。
5. Fernand Léger，1881－1955。法國畫家、雕塑家、電影導演。
6. Van Dongen，1877－1968。荷蘭畫家。
7. Jean Auguste Dominique Ingres，1780－1867。法國畫家。
8. Tiziano Vecellio，1488－1576。義大利畫家，文藝復興後期威尼斯畫派代表。

看到的美麗街景、新潮的廣告設計、海報插圖和馬賽克鑲嵌藝術，在在都形成畫家的養分。

順便一提，1929 年 7 月，顏水龍與陳澄波、楊三郎、倪蔣懷、陳植棋、李梅樹、郭柏川、廖繼春等人組織了本土畫會「赤島社」。在創始宣言中表示這個繪畫團體是為了**忠實反映時代的脈動，生活即是美，吾等希望始於藝術、終於藝術，化育此島為美麗島**。在這一段非常熱血的宣言中，宣示著這批新生的臺灣青年才俊，對自己的人生、對國家的遠景，都抱持著莫大憧憬。不過，後因發起人陳植棋猝逝，再加上成員都太忙碌、到處東奔西跑，像當時的陳澄波跑去上海教書、楊三郎去了法國留學，所以赤島社於 1933 年解散，並在 1934 年改組成臺陽美術協會，顏水龍也是其中一員。臺陽美協舉辦的「臺陽展」與臺展並肩成為日治時期的兩大展覽會，雖然當時赤島社、臺陽美協的名稱一度被認為有政治意涵，不過當時臺灣畫家確實充滿能量，如同赤焰、如同太陽一般，發光熠熠。

廣告設計＋工藝魂，爆發！

當時顏水龍因肝病不得不停止留學，而在回到臺灣時，他還是沒找到臺灣的工作，但卻找到日本的大阪去啦。1933 年，顏水龍任職於大阪的株式會社壽毛加社[9]，從事廣告設計，成了**臺灣人第一位專業廣告人**。

當時的藝術家頗看不起廣告設計，認為商業氣息太重，會損傷藝術創作的純粹性，但是顏水龍的廣告設計融入了精確的視覺語言，他的牙粉廣告訴諸明暗對比、簡潔有力的圖像，加上幽默的文案用語，受到廣泛的好評。同時，因為顏水龍留學法國時受這座美感之都洗禮了，讓他好想把自己的故鄉也變成美麗之島啊。他認為，臺灣的當務之急，就是要培養優秀的工藝人才（這一點跟德國包浩斯學校的理念一模一樣），所以當他在日本考察了各個工藝學校之後，就一直思考著，在臺灣成立

9. 今スモカ齒磨株式會社，製售齒磨，即牙粉。廣告鬼才片岡敏郎（Kataoka Toshiro，1882－1945）曾在這家公司擔任廣告部長，當顏水龍到職時，片岡升任公司董事（取締役）並繼續主導廣告業務。所以顏水龍也與片岡敏郎共事過哦。

工藝教育機構的可能。

1933 年至 1944 年之間，顏水龍除了任職大阪外，也受臺灣總督府之聘，回臺推廣工藝美術，考察全臺的竹藝、藺草編織、藍染……。他認真挖掘本島特有的民俗工藝之美，並且將這些筆記融會貫通，做出既保有傳統文化元素、又符合現代人使用需求的工藝設計，讓粗糙、未曾規格化的傳統手工藝，進入精緻化、規格化的產業模式；最後，顏水龍將這些考察心得與建議，集結寫成了《臺灣工藝》一書，在 1952 年出版了。當手工藝產業的整體升級，既能提升島民的生活美學素養，又能增進文化保存的動能與共識，還可以帶來新經

濟產能，這一串說下來，是不是很熟悉呢？沒錯！這就是**文創產業**的概念啊！顏水龍在八十年前就提倡「文化軟實力」啊！實在太有遠見了！

BUT，要精緻化手工藝產業，談何容易？教育、訓練、製作、銷售，環環相扣。光憑他一人，就想在臺灣重現美術工藝運動，是不可能的，所以顏水龍多次向日本政府申請，希望在臺成立工藝專門學校，但是一直未能如願，只有在 1940 年申請到殖產局 [10] 的補助，於臺南學甲鄉北門地區成立「南亞工藝社」。之後顏水龍也參與組織「臺南州藺草產品產銷合作社」，改良當地的鹹草（三角藺）編織，開發出美觀又實用的拖鞋、提籃，為當地增加了不少的收入；並於 1942 年在臺南市自費創立「竹藝工坊」，隔年則參與組織以關廟為中心的「竹細工產銷合作社」，完全生根故鄉。而**日本民藝之父柳宗悅前來臺南參觀，也是由顏水龍親自接待的。**

1942 年，顏水龍在臺南市結婚後，終於在 1944 年結束臺日兩地跑的漂流生活，回臺定居，隔年被臺灣省立工學院（今成功大學）建築科聘任，教授素描與美術工藝史，同時繼續研究推廣臺灣工藝。離開成大之後，顏水龍持續在教育界發揮影響

10. 臺灣總督府內的局之一，負責調查與開發臺灣物產。

▼ 由顏水龍設計於日治時期，1991 年曾春子編製，
　充分展現傳統工藝的樸實之美。
　顏水龍，鹹草編織手提袋，1945 年，鹹草，
　75×46×46cm。

力，先後被國立藝專、臺南家政專科學校（今臺南應用科技大學）以及實踐家政專科學校（今實踐大學）等校聘任，直到任職於實踐家專的 1971 年，他終於可以成立美術工藝科，為臺灣的美術工藝教育打下基礎。

　　1952 年顏水龍出版的《臺灣工藝》，是臺灣第一本工藝主題的專書，總結他在臺灣考察工藝的心得，特別強調了臺灣原住民的藝術水準，尤其讚賞拔灣族（即

排灣族）與耶美族（舊稱雅美族，現正名達悟族）紋飾特別美觀。甚至在書中有這樣一段文字：「筆者主張，利用山地同胞優秀的工藝技術及豐富的省產材料，製造適應歐美人士生活樣式及嗜好的各種物品……」。顏水龍主張，善加利用臺灣本地出產的優質材料（例如竹子砍掉後會再長出來，便是一種具有永續性的工藝材料，顏水龍超推的！）。再加上原住民原有的手工藝技能，整合做出優秀的成品，然後

▶ 這件作品氣氛沉重，畫作中描述蘭嶼人的無奈心情，原本應該朝氣蓬勃的日出，看起來卻有著日落的蒼茫之感。
顏水龍〈蘭嶼所見〉，1982 年，畫布、油彩，72.5×91cm。

銷往全世界⋯⋯~~也就是貨出去、錢進來、臺灣發大財~~。可惜的是，六十年過去了，直到今日，臺灣本土的手工竹藝產業早已衰微、被東南亞取而代之，我們仍看不見顏水龍構想的共榮願景。

都市設計美學的推動者

　　除了工藝教育的推廣之外，顏水龍亦涉足都市設計領域，例如他應高玉樹先生邀請擔任臺北市政府顧問時，便以年輕時在巴黎香榭麗舍大道的經驗為靈感，提出了敦化北路、仁愛路寬闊林蔭大道及仁愛圓環的構想。當時這個構思還被恥笑說沒事設計這麼大一條路，超浪費建地，但如今，這條 L 型大道成為壅塞都市中的美麗風景。這就是有遠見的**設・計・力・**啊。

　　顏水龍晚年藝術作品，大多是以原住民為題材的繪畫創作。一生提倡大眾生活品質提升、注重細節規畫、追求整體人民幸福感的他，也不可能對於原住民權益視而不見，他在 1982 年〈蘭嶼所見〉這件作品中，描繪達悟族人面對島嶼被堆放核廢料的無助，畫面中海浪異常洶湧，表現出顏水龍畫作中少見的憤慨，達悟族婦人懷中的嬰孩何辜、為何出生就要承受不公的對待？

根據曾任顏水龍助教的林俊成先生回憶，顏水龍曾說過臺灣一開始的居民是原住民，後來才是閩人、客人等漢民族；臺灣本是一個多元移民的社會，難道不應該互相尊重、包容嗎？顏水龍的想法多麼睿智，時至今日，臺灣的族群組成更加豐富，有日本、越南、中國、菲律賓、甚至是歐美人士移居臺灣；移民社會理應孕育、激盪出更精彩的文化火花，而擁有一顆寬闊如海洋的心，也才能映照最燦爛的天光雲影啊。

寫在最後、且必須要提，就是顏水龍在巴黎時還學習了必殺技：**馬賽克鑲嵌**。

馬賽克是以磁磚嵌片組成的建築工藝，用於壁面裝飾，既環保又美麗，還可以防水、抗日曬，這種建材工法，不僅能使用臺灣在地的材料（顏水龍喜歡使用臺灣陶瓷廠燒壞、釉色不完美的陶瓷來製作馬賽克，真是廢物變寶物啊！），又適合本島多雨、潮濕又高日曬的氣候。1961 年起，顏水龍陸續製作了一連串的大型馬賽克壁畫，例如 1961 年臺灣體育大學、臺中體育場外牆的〈運動〉、1966 年臺北日新大戲院牆上的〈旭日東昇〉、1969 年臺北劍潭公園牆上的〈從農業社會到工業社會〉，顏水龍所做的，可說是臺灣馬賽克公共藝術的前驅。其中，1964 年為臺中自由路太陽堂餅店所製作的〈向日葵〉壁畫尤其精美，同時顏水龍還為太陽堂設計了一系列的 LOGO、包裝紙、包裝盒、室內設計、建築設計、連太陽餅的製作都參與其中（欸連產品開發都參一腳，是否太猛），**這可說是臺灣第一個使用 CIS 企業識別標誌的設計案。**

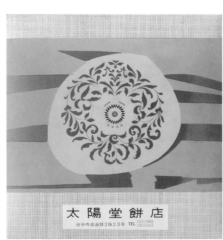

　　顏水龍晚年時受訪時，被記者問及一生最喜歡哪件馬賽克作品，據說他的回答就是「臺中太陽堂的向日葵」。顏水龍認為向日葵是很美的，就如同太陽一樣燦爛溫暖，所以不但幫忙將麥芽酥餅取名叫「太陽餅」，商標設計的元素也以向日葵為發想。但是在戒嚴時期，因為「太陽」是中共領導人毛澤東宣傳常用的象徵物件，警備總部等特務組織及警察都腦補（開腦洞）認為，太陽堂的向日葵有「為匪宣傳」的嫌疑（那曬到太陽不都是在「被匪宣傳」？）而去騷擾店家，迫使店家將向日葵壁畫用木板封住，直到臺灣解嚴後才重見天光。幸好顏水龍相當長壽，不然這可能會成為他一生的遺憾。

　　看到這邊，顏水龍這個天才，是不是已經跨領域跨到沒有極限了？我想，做道菜對他來講，大概也不是難事吧。據說，顏水龍喜歡清爽的日式、台式料理，如果請顏水龍來做菜，我猜他一定會選暖色系來當主色，然後一定要有師承雷捷的黑色和他最自豪的白色，最後還要有馬賽克拼貼的特質，沒錯，我們就來做臺版玉子燒——三色蛋吧！（讀者想的是太陽餅吧！我不會做謝謝大家）

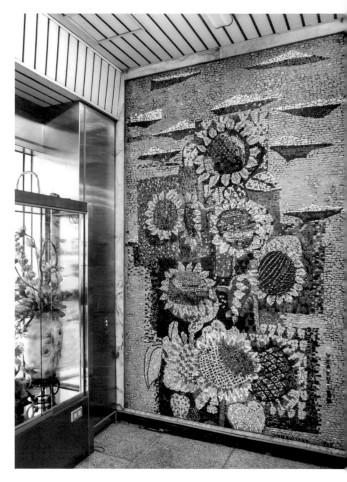

▲ 顏水龍，臺中市太陽堂餅店向日葵馬賽克壁畫，1965 年，磁磚，294×184 cm。

◀ 太陽堂的禮盒包裝設計。以向日葵作為核心元素，逐步發展出具象、抽象的各種表現，據說以前還有出聖誕節的特別版禮盒，跟星巴克一樣啊～我好想要收藏啊。

三色蛋

食 材

· 雞蛋四顆
· 皮蛋兩顆

· 鹹蛋一顆
· 味酥兩大匙

· 米酒（或清酒）一大匙

步 驟

1 皮蛋先用水煮熟或是用電鍋蒸熟，讓蛋黃凝固，不然未熟蛋黃會黏黏灰灰的，看起來粉噁心。

2 把煮熟的皮蛋、鹹蛋切成四至八小塊，雞蛋全部打散，加入味酥和米酒調味。（我懶得過濾蛋汁）（有沒有這麼懶）

3 把烘焙紙放到模型中，比較好脫模和清洗（到底有沒有這麼懶）。我用的是磅蛋糕模啦，會讓成品看起來超像手工皂 der。然後把切塊的皮蛋和鹹蛋交錯排列進去，記得，**要交錯**喔，不然就沒有馬賽克的華麗感了。

4 把雞蛋蛋汁倒進烤模中。

5 放進大同電鍋，外鍋一杯水蒸熟，記得電鍋鍋蓋要留一個小縫讓蒸氣溢出，不然水蒸氣滴到蒸蛋上，會變成一個洞一個洞的，超級醜。

6 電鍋跳起來再燜個五分鐘，然後拿筷子去戳戳看三色蛋。如果筷子插到底抽出來、沒有蛋液沾黏就是熟了唷。如果有沾黏，就還要再在外鍋加水蒸一下，直到熟為止。

7 放冷，一定要放冷才能切片。

哎呀好美呀，
生活就是需要美感呀。

教學相長美術魂

李澤藩

李 澤 藩 （1907－1989）

臺灣畫家、美術教育者，出生於新竹市武昌街，
1921 年入臺北師範學校，受教於石川欽一郎，從此
一生鍾情水彩畫作。創作不輟之餘，也熱心於教育
工作。先後任教於新竹市公學校（今新竹國小）、
新竹師範學院、臺灣師範大學、國立藝專等校，對
兒童繪畫的教學觀念尤具貢獻。畫作風格明亮、寫
實，於英式水彩基礎上添加獨創的水洗、重疊等技
法，造就豐富的層次感。

你對美術課的印象是甚麼？用粉蠟筆塗塗畫畫的兒童畫？自由揮灑的水彩？校外寫生一日遊？你可知，臺灣的美術教育是如何演變成現在多彩多姿的面貌？

這些以西畫訓練為底、注重寫生經驗的美術課程印象，認真追溯起來，其實起源自日治時期的學校教育，帶動臺灣西畫教育風潮的靈魂人物，正是日本水彩畫家石川欽一郎。他於 1907、1924 年兩度來臺，擔任臺北師範學校的圖畫科教師，以自身長才孕育臺灣最早一批的美術青年，播下美術教育的種子。其中最深植土地的兩枚種子，一位是美術贊助人＋展覽推動者的大學長倪蔣懷，另一位，就是這篇要聊的美術教育家──李澤藩。

從理工人轉向美術教育家，都是石川欽一郎啦！

1907 年，李澤藩出生於今新竹武昌街，與林玉山、陳進同一年出生，非常湊巧的是，這一年，也是他未來恩師石川欽一郎第一次來臺灣的時間點。

當然，還是個小娃娃的李澤藩並不知道，未來會與石川欽一郎有所交集，他甚至都不知道自己以後會變成畫家。其實李澤藩從小最感興趣的科目，並不是繪畫，而是理工科目。1921 年公學校畢業後，李澤藩本來想報考工業學校，但是家人認為，比起工業學校畢業去當工程師領微薄的薪水，念師範學校更讚，一畢業馬上就可以分發到學校就業教書，而教師工作形象又好，每個月的薪水還比一般公務人員更多一點。在家人的建議之下，李澤藩只好按捺自己熊熊燃燒的理工魂，北上就讀臺北師範學校。（對了，熱心推動美術運動的陳植棋，也在同一年入學喔）

讓我們補充一下當時臺灣的社會氛圍。1918 年第一次世界大戰結束，全世界進入民族自決的大潮流，各國殖民地紛紛尋求獨立，而當時已經被殖民了二十幾年、社經發展都漸趨穩定的臺灣，民族意識也逐步覺醒了。臺灣議會設置請願運動、臺灣文化協會的成立都在 1920 年代，追求自治的新潮臺灣人發起一波又一波的社會運動，打得總督府不要不要的啊。

乘著社運風潮，臺北師範學校的學生運動也不惶多讓，因為該校的臺灣人學生可是來自全臺各地的學霸菁英，長期活在殖民政府對臺灣人不公平的政策之下，心裡早就很「這個內個」。1922 年，師範學生

杜榮輝等人，因為交通規範跟臺北大稻埕新街派出所的警察發生爭執。結果搞到警察來學校查問，全校臺灣人學生「落人」[1]來堵警察（不多啦，據說落了六百人來堵兩個警察），石頭滿天飛，場景說有多激情就有多激情。1924 年更因為臺灣人學生與日本人學生的畢業旅行意見衝突，釀出「第二次臺北師範事件」，搞到一堆人被退學（陳植棋就在這次被退學的 QQ），雞飛狗跳好不熱鬧，整個學校臺日對立氣氛高漲，套句醬爆[2]的話說，就是**要、爆、了**。

時任校長的志保田鈵吉，當然不能放任學校炸成一鍋粥，於是想到學音樂的孩子不會變壞，那學美術的孩子應該也不會變壞，趕快從日本請回了思想開明、親和力超強的畫家石川欽一郎，陶冶一下學生的身心~~（分散他們的注意力）~~。就這樣，石川欽一郎回到臺灣，擔任臺北師範學校圖畫科教師，開啟了臺灣西畫教育的大、航、海、時、代！

水彩魅力無法擋，熱血教師第一名

李澤藩一開始在師範學校上課時，雖然在圖畫課表現不錯，但他其實對繪畫並無熱情，比起畫畫，身強體健的他更擅長體育活動。但是，石川欽一郎的作品實在太威風了，上課時，石川老師拿出自己在學校附近樟腦工廠寫生的風景水彩，向學生解說英式水彩畫的原理：先打濕整張紙，再利用紙張從濕到乾的過程，以顏料暈染重疊作畫，非常貼合臺灣山林的清新氛圍。

因為石川老師畫得實在是太傳神、太唯美了，畫中的樟腦工廠排放水溝的熱水彷彿真的會冒煙一樣~~（欸欸欸這樣亂排放廢水[3]是可以的嗎？！）~~，看到自己熟悉的生活場景躍然紙上~~（還比原來的景更美）~~，激發了李澤藩的美術魂啊！

於是，李澤藩在熱血陳植棋的招攬下，加入了石川指導的美術社團「寫生會」（後改名「臺灣水彩畫會」），跟著大家一起踏遍臺北近郊美景。畢業後的他，因為體育教學演示表現優異（竟然不是美術！），被督學推薦到當時新竹州（今桃竹苗地區）最大、歷史最悠久的國小「新竹第一公學

1. làu-lâng，臺語漢字，意為招呼夥伴前來聲援、助拳等。
2. 電影《少林足球》中的配角人物。
3. 此處提到的廢水，為蒸製樟腦油後油水分離的產物，相對汙染性是偏低的。

校」任教。就這樣，李澤藩展開了一生懸命的教師生涯。

　　因為李澤藩超級熱心，教學能力又很出色，1928 年，新竹州教育會開始辦「學校美術展覽會」（就是教師美展的意思啦），就找了李澤藩另外來負責展場布置設計~~（欸等一下，為甚麼國小老師都要一直支援校外活動啊）~~。這種瑣碎又吃力不討好的布展工作，李澤藩一做就是十三年，不但不以為苦，還跟學生說：「擔子越重，學到的就越多。」其實是說：~~「能力越大，責任越大。」（With great power there must also come great responsiblity）（歐飛）~~

　　太認真放不下學校工作、再加上 1930 年就結婚了（還生了很多小孩），李澤藩人生擔子變得很重，當同輩的陳植棋、學弟李梅樹、李石樵等人紛紛前往日本，進軍東京美術學校、讀研究所時，李澤藩只能用自己比賽得獎作品賣的錢，去東京觀摩遊學一個月。他放棄了留學，但沒有放棄一個藝術家的夢想，留在家鄉的他，後半生幾乎都是透過與石川欽一郎通信請教、自己寫生看展、自我揣摩而成長起來的。

　　因為沒去留學，李澤藩就有更多時間心力，可以投注在學校工作之中。他曾經獨創「文學畫」的教法，要學生讀完課文之後，再用繪畫表現一次，一方面可以讓學生理解課文，又可以順便上美術課，一

魚兩吃，這就是現在最夯的「跨領域教學」啊！~~（校長一定會很愛他）~~

　　李澤藩對學生也非常愛護，曾經幫進度落後的班級每天免費補課，然後就不小心變成全校第一名的資優班了（怎麼回事啊這是名師吧！）~~（教務主任也會很愛他）~~。後來，李澤藩在戰後歷任新竹師範學校副教授、臺灣師範大學、國立藝專……北臺灣滿場跑，1964 年還到板橋擔任全省教師研習會的指導員，教國小老師「兒童美術教育」要怎麼上課。

　　李澤藩尤其強調，兒童畫教學應該要使用**真正兒童畫出的作品**，他認為教學者應該要貼近兒童詮釋世界的思維方式，真正的兒童畫筆觸自然樸拙，用色也許不那麼寫實，卻充滿兒童的想像力。兒童美術的教本，不應該使用大人畫的刻板制式圖案讓學生模仿，應該要激發學生的創意才對。對了，鍾肇政寫於 1961 年的小說《魯冰花》，小說裡不被傳統教育觀念認可、含冤而死的天才小畫家古阿明，正說明了當時兒童繪畫教育的舊式思考，是如何扼殺孩童的創造力。李澤藩講習的重點，就是提醒第一線教師，應該以孩子的眼睛為主，不要「逼小孩學大人畫」喔。

　　總之，李澤藩以美術老師的身分，在風城以北（臺北、桃園、新竹、宜蘭），默默耕耘了一輩子，幾十年下來，比恩師

石川欽一郎還要桃李滿天下啊。他的教學觀念，也深刻影響了北部……不、加上全省教師研習營，他其實影響了全臺灣的美術教育界啊。

節儉美德迸出新畫風

讓我們把鏡頭拉回李澤藩家。話說他們家生了八個孩子（太厲害了吧）（更厲害的是，其中一個是李遠哲）（沒錯就是那個拿諾貝爾獎的李遠哲）（這位爸爸也太會教了吧！），因為孩子有點多，雖然當時的老師薪水不錯，但花費還是要省著用。李澤藩不但是模範教師，在家裡也是會陪孩子玩耍的模範爸爸；沒預算買玩具、爸爸自己做。李澤藩會摺紙、做元宵花燈，還會編鳥籠陪孩子上山抓小鳥玩（一不小心編的竹籠還得獎，真的是夠了喔）；炭筆太短了，就套在舊毛筆桿上繼續畫；水彩紙正面畫完捨不得丟，反面也要再畫一次（其實我也會這樣）（為甚麼美術老師都這麼有節儉美德呢）。總之超會善用資源、回收再利用的啦。

李澤藩後期的水彩畫，也意外因為節儉習慣而打開新畫風。

石川欽一郎教授的英式水彩畫，屬於透明水彩技法，畫紙先用清水打濕以後，

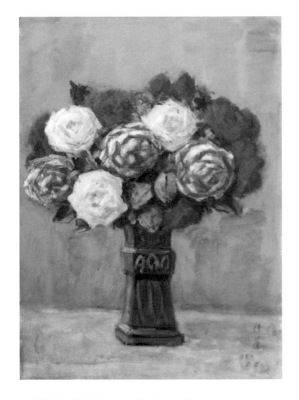

▲ 李澤藩〈玫瑰花〉，1980 年，紙、水彩，52×38cm。

再一層一層，依照紙張乾濕的不同變化，將透明的新色疊上去，每一層都會透出底色，呈現出水氣豐沛的清麗畫風。

節儉的李澤藩，雖然在遊學日本之後，嘗試過油畫創作，但是相較於水彩，油畫材料昂貴多了；另一方面，他對水彩的共鳴也比較強，所以李澤藩主要仍然專注於水彩創作。但是水彩畫，每次畫完一張紙就用掉了，不像油畫布，把顏料刮掉就可以重新開始畫新的。李澤藩覺得那些畫失敗的水彩紙，只用一次就丟掉，好可惜喔，

於是⋯⋯**就用水洗洗看**。（浣熊嗎？！）

水彩當然沒有被洗乾淨，但是紙上殘留顏色形成有趣的層次感，李澤藩在這種洗過的報廢水彩紙上作畫，意外發現「自帶背景」的效果還真不錯哩！同時，因為戰後紙張與顏料都欠缺，李澤藩所買的水彩紙，也無法適應石川老師教授的透明水彩畫法；但如果在顏料中調入白色、變成不透明水彩之後，色彩就變得超～好看的（而且不透明水彩可以重複畫很多次，比較省紙）（到底是要省到甚麼程度）。於是，李澤藩逐漸告別了石川欽一郎的風格，開創出不透明水彩與透明水彩並用、厚實層次的擦洗畫風。

或許因為長時間帶著學生寫生作畫（就跟石川欽一郎當年帶著他們北臺灣趴趴走一樣），李澤藩的作品有著濃厚的鄉土氣息，構圖完整無懈可擊、尤其注重建築細節。晚年李澤藩大量以古蹟入畫，為風城的歷史建物如東門城、孔子廟、潛園等地，留下詳細的水彩紀錄，彷彿畫家就在耳邊講解：這是哪一條河、哪一棟樓房、歷史故事如何如何、要用甚麼色彩來創作才能表現風景之美一樣（李澤藩總是自謙教學

▲ 李澤藩〈東門城〉，1981年，紙、水彩，44×59cm。

1981.
2-26

▲ 李澤藩〈潛園懷古〉，1976年，紙、水彩，55×78cm。

相長，自己也從學生的回饋中學到不少，我覺得他的畫作說明性超強，觀看時都有自帶老師上課導覽 BGM[4] 的港覺）。

〈潛園懷古〉的池面水景，就是李澤藩擅長的擦洗畫法，先畫上顏料，再多次擦洗，使水面透出許多不同的色澤，繽紛又含蓄。建築本體潛園是清朝詩人林占梅（對，就是那個又有錢又會寫詩又會打仗的才子林占梅）所建，曾被譽為臺灣四大庭園之一。日治時期開闢道路時，潛園大厝被拆毀，僅存林占梅親書「潛園」的大門、八角井及幾棟老屋；2012年大門、八角井遭地主無預警拆除，現在，我們就真的只能看著李澤藩的畫作懷古了。

要為這位新竹的美術教育大師煮一道菜，又不能太鋪張，那還用說，新竹貢丸最有名了，那來煮一道家常又暖胃的新竹貢丸湯吧！（根本就是作者偷懶）（貢丸湯也太偷懶了吧）（誰敢看不起新竹貢丸）

4. Back Ground Music 的縮寫，背景音樂。

貢丸湯

食材

- 新竹貢丸八至十顆
- 水
- 白胡椒粉、鹽適量
- 蔥花適量
- 麻油數滴

步驟

1 把水煮開。

2 把貢丸放進去（可以切個十字更快熟），蓋鍋蓋，轉中火繼續煮。

3 五分鐘後，開鍋蓋，看看貢丸有沒有膨脹浮起來（如果你的貢丸是冷凍的就要煮比較久），浮起來就可以吃了。

4 把切好的蔥花丟進去，加入鹽和白胡椒粉調味，滴入適量香油，家常暖胃貢丸湯上桌啦！

生如花火

陳植棋

陳　植　棋　（1906－1931）

1906 年出生於臺北橫科（今汐止），家境富裕，
1921 年進入臺北師範學校就讀，受教於石川欽一
郎，參加其校外寫生會，啟發美術熱情，後來因學
運遭到校方退學，轉考入東京美術學校。1928 年以
〈淡水風景〉入選第九回帝展，作品多次入選帝展、
臺展，才華洋溢，被《臺灣日日新報》譽為天才青
年畫家。1931 年因操勞過度猝逝，是臺灣第一代西
畫家中耀眼的星星。

如果人生只有短短二十五載，你想怎麼活？

生命燦爛短暫如花火的藝術家，陳植棋就是其中一位，他的生命比梵谷還短了十年，卻是臺灣第一代西畫家中亮眼的星星。

橫科之星，一身才情無法擋

1906 年，陳植棋出生於臺北廳水返腳支廳的橫科庄（今南港、汐止一帶）。祖父是橫科的大地主，父親陳海棠則是地方仕紳，曾擔任七星郡協議會員。陳家故居閩式三合院座落在翠綠田野之中，新建的紅磚洋樓高大美麗，富裕可想而知。雖然陳家故居現已不存，僅餘門前的小水池，不過根據畫家留下的畫稿，仍能想見陳氏家族的氣派。

作為陳家的獨子，陳植棋一呱呱墜地，就注定是人生勝利組。當時南港一帶尚未設立公學校，陳植棋就從私塾開始讀起，1914 年南港才設立錫口公學校南港分教場（今南港國小），陳植棋剛好可以入學，而且書念得**超～級～棒**。1921 年，陳植棋以第一名成績畢業於南港公學校，隨即考入臺北師範學校。簡單來說，這孩子就是陳家的榮耀，也是橫科地方的驕傲。

BUT，少年陳植棋也就因為入學臺北

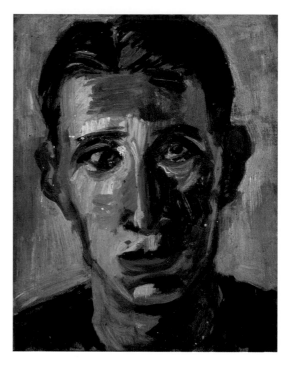

▲ 陳植棋〈自畫像〉，1925 ～ 1930 年，木板、油彩，27×21cm。

師範，與當時沸沸揚揚的臺灣民族自決風氣無縫接軌了。1921 年初，「臺灣議會設置請願運動」正式啟動，同年，臺灣文化協會成立，1923 年則爆發了全臺大檢舉的「治警事件」。陳植棋等於是在社會運動最蓬勃發展的氣氛中成年，很自然的，這聰穎的青年開始思考自己是誰、臺灣人應該何去何從，對於自己的未來也產生困惑：**我要成為甚麼樣的大人呢？我要當一輩子老師？我有其他選擇嗎？**

資優生齊聚臺北師範學校，學生運動強強滾

當時的臺北師範學校，可說是臺灣人的「學霸中心」；能考上臺北師範學校的學生，通常腦袋都很不錯。而這些聰明又熱血的少年人，因為讀了太多書、很會思考，所以當日本人對臺灣人「壞壞」的時候，他們就會察覺這個世界好像應該要公平一點喔，然後就會忍不住開始搞學運了。陳植棋就是其中一人。

在臺北師範學校的這幾年，成為陳植棋一生的轉折：第一，他遇到了石川欽一郎；第二，因為學運，他在畢業前被退學了。(((ﾟдﾟ)))

在陳植棋還是傻傻小高二的時候，就遇上了師範學校學長，因交通規則與日警衝突的「師範生暴行事件」。簡單來說，就是警察要學生靠左行走，但是學生偏偏靠右，然後就越吵越厲害；最後警察覺得師範學校怎麼這麼不會教小孩，巡查就親自來學校告狀，學生超不爽**警察入侵校園**，所以號召更多學生來圍堵嗆聲、石頭滿天飛，氣到警察署長最後**拔出配劍喝止**~~學生才被劍氣所壓制（並不是）~~。此事件後，一堆學長就被抓去關了。當時的陳植棋看

到學長這麼剽悍，心中就埋下了反威權反體制的種子！（話說其實就是不爽警察取締不當嘛）（靠左行走真是一個麻煩的東西呢）

1924 年，師範學校要辦校外教學，讓臺灣人和日本人學生一起出去玩；當時校方自以為民主，發調查表來民調一下大家想走的遊玩路線。結果人數超多的臺灣人學生都說要走南部墾丁春吶路線，少數日本人學生卻說要走剛剛通車的宜蘭鐵路之旅。想不到投票完，學校就說：我們去宜蘭搭小火車吧 σ(´∀｀*)～。然後臺灣人學生就怒了，大夥紛紛說這根本是特權、黑箱、假投票、裝病的[1]！決定罷課！想不到學校更威，搶在學生要罷課前夕，宣、布、停、課！然後校方調查有哪些臺灣人學生是罷課活動的鼓動者，一次通通退學處分！

陳植棋就這樣被退學了。

自師範學院退學實在太丟臉了，再加上當時石川欽一郎第二次返臺，陳植棋也是石川欽一郎寫生會的一員，石川欽一郎搶救不及（其實是陳植棋自己也不爽繼續

1. tsng-siáu--ê，臺語漢字，意為裝傻搞笑，將人當瘋子一樣耍弄。

▶ 第十一回帝展入選作品，陳植棋〈淡水風景〉，1930 年，畫布、油彩，100×80.5cm。

念了這甚麼爛學校，哼哼），就乾脆寫推薦信，讓陳植棋去考東京美術學校。然後他 1925 年赴日就考上了（啊啊啊人帥真好）。不對，陳植棋根本就是天才啊。

話說，陳植棋和倪蔣懷也因石川寫生會結識，進而成為一生知交。倪蔣懷的家人曾回憶起平日沉默寡言的父親，在碰到陳植棋到家中拜訪時，兩人熱切互動到連頭都要碰在一起。對，他們就是這樣的好夥伴。所以在石川欽一郎要大師兄倪蔣懷留在臺灣，成為美術贊助者；小一輪的學弟陳植棋則去日本闖蕩，同時也為臺灣的其他學弟們帶回許多新想法。這兩人便在畫壇上與私下，聯手貫徹石川老師的美術推廣大業。

日本取經，返臺創畫會之學長好忙

當時日本美術活動發展蓬勃，民間畫會、展覽講座都很熱鬧。陳植棋去日本的隔年，隨即加入吉村芳松[2] 共同創立的槐樹社[3]，然後手刀衝回臺灣說：各位！我們也來辦臺灣的畫會！就這樣，1926 年，七星畫壇成立，臺灣有了屬於自己的本土畫會。1929 年，洋畫研究所成立，是全臺第一個民營美術補習班兼美術同好研究院，由倪蔣懷出錢，石川老師和陳植棋等學長則負責講課。說起來，陳植棋就是那種系上活動超多，系辦、學生會、系排、系籃滿場跑的風雲學長啊。

但陳植棋不只是「活動跤」，同時也是「得獎資優生」，超忙 der。

1927 年，陳植棋的作品〈海邊〉入選臺展特選，同年和士林望族之女潘鶼鶼結婚，然後迅速生了兒子。1928 年，他的〈臺灣風景〉入選帝展；1929 年，陳植棋的行程：臺中辦個展＋找倪蔣懷玩＋到處寫生＋主導「七星畫壇」改組成「赤島社」。1930 年，作品〈芭蕉〉參加聖德太子奉讚展，同年東美畢業（等一下，所以前面那些事情都是在還沒畢業時完成嗎？）（沒錯華生你突破盲點了！）；同年，陳植棋回臺灣又拚出一張〈淡水風景〉準備當年帝展（然後又入選了），再拚了一張〈真

2. 可參考「後記——日本近代西洋美術大亂鬥」。
3. 1924 年成立，較年輕活潑的繪畫團體。由較年輕的帝展同仁發起，成員由田邊至、牧也虎雄、高間忽七、奧瀨英三、齊藤與里、熊岡美彥、大久保次郎、金澤重治等。

人廟〉參加當年臺展（然後是無鑑查特選）；還要幫李石樵、李梅樹、洪瑞麟、張萬傳等學弟在日本張羅入學考試、找補習班、租房子等有的沒的。

OK，再鐵打的身體也不是這樣拚。陳植棋生病了。

幸好有李石樵、李梅樹這些好學弟悉心照料，陳植棋肋膜炎病況一度好轉，隔年返臺，長女出生、赤島社正巡迴展覽中、李梅樹考上東美，大家都高高興興的同時，陳植棋的肋膜炎突然急速惡化，併發腦膜炎，就此與世訣別。

想到陳植棋的太太阿鶼，才生下第二個孩子就開始了單親的生活，就覺得好難過啊。各位，這個故事告訴我們，錢要賺、夢想要拚，身體也要顧啊。

陳植棋的早逝，使他的作品永遠停留在才情迸發的年輕時期。雖然念的是東美，但是依陳植棋天生熱情外放的個性，當時日本體制外的1930年協會[4]等奔放的畫風，或許更吸引他。在畫家留下的油畫作品中，我們依稀可以窺見梅原龍三郎、佐伯祐三[5]的影子。

4. 詳見「後記——日本近代西洋美術大亂鬥」。
5. Saeki Yuzō，1898－1928。日本西洋畫家，將野獸派和現代主義帶入日本畫中。

▶ 陳植棋〈夫人像〉，1927 年，畫布、油彩，64.5×91cm。

〈夫人像〉，愛老婆與愛「逮丸」的終極表現

陳植棋作品中最值得注意的，是為妻子畫的肖像〈夫人像〉。太太阿鵝臉上有兩抹醒目刻意的腮紅，令人聯想到野獸派大師馬諦斯[6]的野獸派風格，也令人聯想到日本土偶誇張的妝容風格。〈夫人像〉中，陳植棋的妻子身著月白緞面改良式漢服，腳上穿著優雅的繡花跟鞋，坐在凳子上，背後寶藍色背景襯著一件大紅的臺灣傳統結婚禮服，收攏了整個畫面，形成視覺的中心焦點。

這件作品我以為非常浪漫。第一，讓結婚禮服成為畫作的一部分，這不是在炫耀脫單是甚麼！(單身錯子嗎)

在那個男人不輕易說愛的年代，陳植棋細細描繪夫妻的愛情證物，用一件嫁衫來表現愛老婆的心，實在是太羅曼蒂克了啦。

第二，日本和服因為精細的手工而價值連城，高貴的和服本身就是一件藝術品，可以單獨擺飾，成為室內的亮點，臺灣則少見用衣服作為家中裝飾品。

陳植棋讓這件閩式紅衫如日本和服一樣展開陳列，顯露上面的精緻刺繡，不啻是一種民族藝術價值的表現，頗有向日本取鏡、甚至嗆聲的味道：**怎樣，我們臺灣也有美麗的傳統美學！我們的文化，比起日本一點都不遜色！**

陳植棋實在太過早逝。他曾說過：「人生是短促的，藝術才是永遠」，快閃人生就像夏季花火，燦爛卻短暫。不過，人生啊，只要曾奮不顧身的愛過、發光發熱過，就不會有遺憾吧。

我決定為陳植棋做一道家常快炒蝦，本菜全憑蝦子天資，如果是新鮮的好蝦，那這菜就好吃。請務必挑選健康強壯有活力的蝦子製作啊。

6. Henri Matisse，1869－1954。法國藝術家，野獸派代表人物，也是名版畫家、雕塑家。畫作用色大膽、不拘線條。

快炒蒜香蝦

食材

・新鮮蝦子半斤
・蒜數瓣切成蒜末
・鹽少許
・米酒兩大匙

步驟

1 蝦子清洗乾淨放到冷鍋中，把拍扁切碎的蒜末放上蝦子，撒上鹽，米酒倒下去。
2 開大火，蓋鍋蓋，大概兩分鐘，蝦子就全紅了。
3 打開鍋蓋拌一拌，煮好了。（這也太快了吧！）（就是這麼快）（快到你吃手手）
4 上桌。

記得要配冰涼大杯生啤酒，
我們紀念的可是年輕的靈魂啊！

女人的房間

陳進

陳　進　（1907－1998）

日治時期東洋畫家，出身臺灣新竹香山望族，臺北
第三高女畢業後，經恩師鄉原古統推薦，前往日本
就讀東京女子美術學校日本畫師範科，畢業後師從
日本美人畫大師鏑木清方。陳進是第一屆入選臺展
東洋畫部（1927）的臺灣畫家，與郭雪湖、林玉山
合稱「臺展三少年」，亦是臺展東洋畫部（1932－
1934）唯一臺籍審查員，更是全臺第一位入選日本
帝展的東洋畫家（1934）。創作主題為仕女畫，作
品記錄了臺灣早期上流社會女性的儀態、穿著、生
活樣貌，表現出女性的優雅力量。

女性若是想要寫作，一定要有錢和自己的房間。
——維吉尼亞·吳爾芙（Virginia Woolf，1882 − 1941）

　　陳進永遠值得我們來書寫她。不僅只因為她是臺展三少年，不只是因為她的作品入選帝展，而是因為在臺灣女性近代史上，作為一名創作不輟的女性藝術家，她的存在本身就是里程碑。

虎父無犬女，放假日都拿去讀書！

　　陳進，1907 年出生，為新竹州香山庄望族之後，父親陳雲如不僅是成功的商人，在地方政壇頗具聲望，更獨具教育眼光，將私人別墅捐出，成立「牛埔公學校」（今香山國小前身）作育地方英才。

　　陳雲如原來的漢學素養極高，飽讀詩書的他，在日本政府接掌臺灣之後，為了能和日本人順利溝通，發憤苦學日文，每天晚上必定挑燈背日文單字，用考日檢二級的態度拚出卓越的第二外語專長。

　　父親強悍的求學精神，影響陳進至深。當她在 1922 年考入臺北第三高女（今中山女高）的時候，住宿第一個星期天就想家了，於是跟著同學坐火車回新竹。想不到同學回家都是開開心心、被爸媽用力寵愛，陳進第一次回家就被爸爸罵：「放假日為何不好好留在學校念書！」欸這個虎爸也太虎了吧！（從此陳進就不回家了）（不是啦，是只有寒暑假才可以回家）

　　通過這種臺版虎爸的小故事，我們可以想像陳進在求學與作畫上的悍勁，以她的家世背景來說，陳進其實不需要拚成績，她可以在臺灣爽爽做大小姐、讀完第三高女找個好人家嫁了（話說第三高女的老師好像很喜歡幫學生做媒啊）（廢話，讀得上第三高女的可都是大家閨秀啊）（不只第三高女唷，日治時期的臺南女中根本就是**結婚學校**呢）然後生兒育女，過完幸福平凡的一生。但是陳進選擇成為日治時期臺灣第一個女性藝術家，或許父親對她的嚴格，讓陳進知道，**世界上沒有任何理由，可以阻擋女性追求卓越。**

直接送日本深造，臺展三少年中唯一女性

陳進就讀第三高女期間，展現她在繪畫上的天賦，深受日本老師鄉原古統賞識；畢業前夕，鄉原古統特別打電報將父親陳雲如請到校長室來，強烈建議送陳進到日本深造。（陳進爸爸爽快地說：「好啊，讀書是好事！」陳進：「真的假的！？（⊙д⊙）」）

於是在 1925 年，陳進考入東京女子美術學校日本畫師範科；1927 年，她以〈姿〉、〈罌粟〉及〈朝〉三件在學作品，入選第一屆臺灣美術展覽會東洋畫部，與林玉山、郭雪湖兩位年輕畫家，合稱「臺展三少年」。

三個年方弱冠的年輕人，第一次臺展就擊敗了許多當時有名的臺灣水墨畫師，獲得入選。臺展三少年的出現，奠定了日本殖民時期對臺灣水墨繪畫的深刻影響：以寫生為基礎的膠彩畫（事實上即狹義的近代「日本畫」）會得獎，以臨摹為基礎的傳統文人水墨則被排除在外。**這其中是不是抱持著打擊漢文化的政治意味呢？**不管如何，追求寫生、寫實功力的繪畫，被認為是進步、正確的方向，這點東洋畫部與洋畫（西畫）路線是一致的。

從東京女子美術學校畢業後，陳進投入日本美人畫大師鏑木清方[1]門下，專心學習美人畫，使得陳進一生作品多以女子閨秀為題，受世人定義為「閨秀畫家」。

1934 年，以大姊陳新為模特兒所繪製的〈合奏〉，入選日本第十五回帝國美術展覽會，成為**第一位入選帝展的臺灣女畫家**，轟動臺日。當時的報紙甚至以「變種」來呼這個南方來的年輕女畫家，可以想像當時日本普遍對於殖民地藝術家，抱持著輕蔑的態度。這也就是為甚麼當時臺灣畫家拚死拚活就想擠進帝展的原因：只有得獎，才能出胸中的一口悶氣呀！

〈合奏〉表現當時臺灣上流社會女性的時尚流行：燙捲瀏海、改良長旗袍，搭配紅色高跟鞋。手中所持的曲笛與月琴，是具有臺灣特色的樂器，兩人所坐的高級硬木雕花家具上，則鑲嵌了華麗的螺鈿[2]。陳進筆下的人體結構，相對於她的老師來說，是比較柔弱的。她的人物手臂與腿部比例總會刻意拉長，這種畫法在傳統浮世繪、美人畫中廣泛應用，以詮釋女性的逸

1. Kaburaki kiyokata，1878－1972。本名健一，明治時期美人風俗畫代表畫家之一。
2. 以螺貝類的殼為材料製作的拼貼裝飾，具有珍珠般的閃耀光澤。

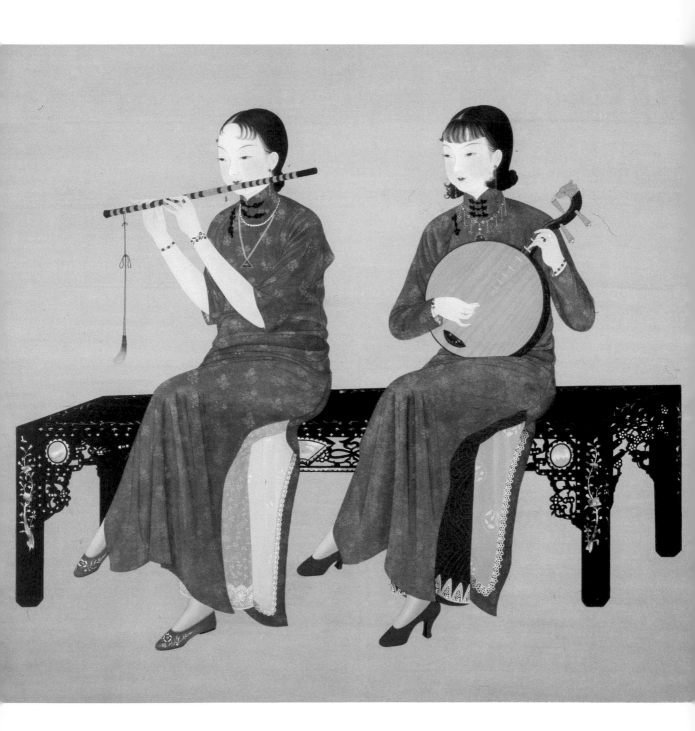

▲ 陳進〈合奏〉，1934 年，絹、膠彩，200×177 cm。

麗身形。陳進的作品卻頗具矯飾主義的意味，誇張比例造就的不是優雅，而是**情緒的緊繃感**。比起恩師鏑木清方筆下清麗、柔和的美女，陳進的作品氣質，我認為更近似同為女性的日本國寶級大師——上村松園[3]。陳進在畫中處處收緊的線條，彷彿隨時都在挑戰世界。

臺灣女性情慾初描〈洞房〉

陳進連續十年入選臺展，之後就直接晉級臺展最高榮譽「無鑑查畫家」了（太強大了），也曾兩回入選帝展。返臺後，亦在屏東高女擔任美術教師，還畫了很多以山地門部落婦女為主題的創作（在臺灣以原住民為東洋美人畫題，陳進也算是第一人了啊）。一路衝事業衝衝衝，陳進直到四十歲才結婚。據說也是陳爸爸捨不得她嫁人，所以才能在那個時代晚婚啊……。

四十三歲時，以高齡產婦之姿生下獨子蕭成家後，她的作品變成了某種媽媽日記：哺乳、小男孩玩玩具……。女性的生命歷程，在她的筆下一一體現，此時她的作品確實柔軟起來了。不過，除了描寫親子之情的作品外，婚後第九年完成的〈洞房〉，尤其令人眼睛一亮！

〈洞房〉可以說是臺灣最早期以女性觀點描述情慾的畫作，半透明的內衣襯出乳頭顏色，彩繪的中式摺扇則恰好遮在私處上方，舊式紅眠床的床簾拉長了視覺感受，這一點也跟矯飾主義的構圖、浮世繪美人畫頗有共通之處。畫中新娘臉龐飽滿，眼神直率真誠，毫無羞澀之意，她對自己的身體是如此自信、坦然，薄紗襯得氣質益發清朗如晨光、如清露。黃土水的〈甘露水〉，描述的也是氣質大方的亞洲女性，或許這可視為是當時臺灣美術家心目中女性美的新典型，亦是臺灣女性在日治時期開始陸續進入職場工作、產生的社會新氣象，女人不再柔弱，不再畏縮，走出傳統的禁錮，勇敢追求所愛的人生。

另方面值得注意的是，新娘身上半透明紗質內衣的描寫。日本美人畫大師往往在人物的布料色澤上下足功夫，而膠彩顏

3. Uemura Shoen，1875－1949。原名上村津禰。膠彩畫家，作品以呈現女性之細膩情感，主題圍繞在母子思念與京都傳統文化上。

料在塗敷畫面時，越薄透越是困難。尤其使用胡粉[4]時，由於這種顏料在潮濕狀態下是半透明的，必須等畫面乾燥後才能顯示真正的白度，因此作畫過程中很容易留下不均的筆觸、水痕，而在〈洞房〉中均勻柔和的紗衣，展現的正是陳進的疊色實力。

4. 一種以貝類製成的白色顏料。

◀ 此作曾入選第十屆日展。陳進〈洞房〉，1955 年，畫紙、膠彩，43×37cm。

重溫復古時尚──〈婦女圖〉

　　另一幅〈婦女圖〉則展現了來自中國的時尚影響力。陳進十分著迷於描繪髮型、手拿包、旗袍與包鞋的樣式，我們幾乎可以通過她的作品，對應三〇、四〇、五〇年代的流行服裝史（看看那年代神奇墊高的肩線，現在看根本神力女超人啊）。因此，我們也可以稱呼她為「風俗畫家」，通過畫作，我們得以一窺臺灣百轉千迴的流行風格，以及早期大戶人家的生活樣貌，畢竟，畫家本人就是大戶人家的千金小姐啊，畫筆描繪的就是她的真實人生。（在〈合奏〉裡，還可以看到以前穿旗袍是會搭配褲子的！）

　　沒錯，陳進的家世背景，正是能夠支持她專心創作的重要因素，印證了吳爾芙所說的：「女性若是想要寫作，一定要有錢和自己的房間。」但是當時的臺灣社會，風氣畢竟保守，陳進勢必一直面臨「女人要結婚生子人生才完整」的論調騷擾。（話說到了今天臺灣社會也沒有進步多少嘛～）在她一路向北狂飆的畫作中，我們彷彿可以看見她以時代、風俗為肉，以女性為骨，打造她在藝術領域的「女人的房間」，在

這個房間裡，**她是王**。

　　根據陳進的愛子蕭成家先生回憶，母親特別喜歡吃荸薺、筍子，只要菜餚中加入了這兩種食材，陳進就很喜歡吃。荸薺是一種水生植物的根莖，潔白爽口，別稱「地下水梨」，常常現身在台菜料理之中，為食物帶來一抹清爽高雅的甜味。好的，那麼就為陳進老師來製作一道荸薺料理吧！就決定是你了！清蒸荸薺丸！

▶ 陳進〈婦女圖〉，1945 年，絹、膠彩，117×88cm。

清蒸荸薺丸

食材

- 絞肉一斤
- 荸薺八～十顆
- 薑泥少許
- 蒜末少許
- 醬油一大匙
- 米酒一大匙
- 砂糖一小匙
- 白胡椒粉一小匙
- 蛋白一個
- 蔥花適量
- 香油適量
- 太白粉和高湯
 （勾芡用）

步驟

1 荸薺去皮，切成碎末，嫩薑磨成極細的薑泥，蒜頭拍扁切成極細的蒜末。

2 豬絞肉用刀子再剁個幾次，讓肉更細、有黏性。加入荸薺和薑泥、米酒、砂糖、醬油、蛋白、白胡椒粉。然後把這些全部用手攪拌均勻，要順向攪拌、撈起來摔打，才會產生肉丸子的黏性。

3 冷藏半小時，讓絞肉入味一下。

4 雙手抹油後，挖出適量絞肉，並用手來塑形，捏成肉丸。一個個擺盤後，放入電鍋，外鍋一杯水蒸熟。

5 另外用高湯、太白粉混合勾芡，等電鍋內的肉丸蒸好，淋上芡汁、撒上蔥花。清爽鮮甜的清蒸荸薺丸就上、桌、啦！

我不在圖書館，就在往圖書館的路上——郭雪湖

郭　雪　湖　（1908－2012）

1908 年出生於臺北大稻埕蕃仔溝，本名郭金火。師承雪溪畫館的畫師蔡雪溪，並由蔡雪溪賜畫名「雪湖」，成為他一生沿用之名號。1927 年與陳進、林玉山一同入選第一屆臺灣美術展覽會，即美術史上著名的「臺展三少年」。深受日本東洋畫家鄉原古統之影響，相對其他負笈東瀛的畫家，郭雪湖以圖書館、美術館為資源，一生勉力自學。專注於畫藝之外，亦為臺灣美術展覽運動貢獻良多，戰後與畫家楊三郎全力促成省展誕生，被謝里法譽為「省展之父」，中年後移居日本、美國，2012 年逝世於美國加州。

臺展三少年之中，年紀最小、真正拔地而起的，是郭雪湖。

陳進出身書香望族，林玉山整個家族幾乎都是藝術家，而本名為郭金火的郭雪湖家貧，自幼喪父，跟著母親在大稻埕揀茶、賣毛衣長大，多虧公學校的陳英聲老師啟發，一身的才氣才找到了起點。

自學教育＋開明的媽媽，養出大畫家

陳英聲是石川欽一郎的門生，雖然只擔任郭雪湖一年的公學校導師，但是他也承襲石川的寫生教法，會帶領班上孩子出外郊遊畫畫，而陳英聲在課堂示範的水彩、水墨畫法，令郭雪湖大開眼界——紙上的顏色怎麼會這、麼、美！郭雪湖更在課餘向老師借來畫冊，自己臨摹作品，因此，郭學湖非常早就養成了**自學**的習慣，知道除了既有的學校體制外，書中知識亦能豐富一個人的思想，拓展眼界。

而且，郭雪湖有位超有遠見的媽媽。

當郭雪湖公學校畢業時，學校老師搞錯科系取向，想說這學生這麼會畫畫，鼓勵他報考很難考的臺北州立工業學校（今北科大）土木科；而郭雪湖就咻咻咻的考上了（欸也太會讀書了吧！豪逆害～拍拍手）。結果跌破眾人眼鏡，郭雪湖念了半學期就休學了（欸也太任性了吧）。原來土木科念的是結構力學，要畫的工程圖和郭雪湖想要的藝術創作完全不同，所以去念了半年就發現與自身興趣實在太不合了，趕快收書包回家自己畫圖卡實在。（休學畫畫 94 狂啊）

面對兒子休學，郭雪湖的媽媽陳順女士沒有逼他念完土木科，雖然單親家庭很辛苦，當時能考入臺北州立工業學校的臺灣人寥寥無幾，工程師的需求是供不應求。如果郭雪湖順利從土木系畢業，從此家中就不用擔心經濟來源了，但是她卻認為金錢這種身外之物，輕易就會散盡，唯有技藝隨身，是沒有人可以帶走。所以郭雪湖的媽媽全力支持兒子想學畫的心願，還偷偷把兒子的臨摹作品拿去永樂市場旁有名的雪溪畫館，請名畫家蔡雪溪看一看，評估一下兒子有沒有潛力。蔡雪溪一看見畫便說這少年根本天生練武奇才資質太好、用色比我還要逆害，快帶來我收他為徒吧。然後郭雪湖就這樣成為雪溪畫館的弟子了，蔡雪溪還給了徒弟專屬的名字「雪湖」，成為他一生行世的名號。

　　郭雪湖的母親實在**太偉大**了。在那個年代，給小孩書念還不念，根本就要吊起來打，結果郭媽媽很早就讓小孩「適性發展」，真是思想前衛得不得了的媽媽。或許也因為母親的愛與信任，才養育出有自信的小孩。郭雪湖生性安貧樂天、待人隨和，在臺展三少年之中，卻有著格外「做自己」的獨特性畫風，以專業畫家為一生的志業（欸，要以賣畫維生耶，郭雪湖家可不是有錢人啊）；甚至為了忠於創作的生涯選擇，郭雪湖婉辭過臺灣師範大學美術系主任的優渥職位。據說這是鄉原古統勉勵他的，因為鄉原古統說自己教書十幾年，雖然作育英才，卻也在畫藝上一事無成，所以曾勉勵郭雪湖不要接受教職，一定要專心當一個畫家！

　　好，我們回到雪溪畫館。蔡雪溪本人是臺北相當有名的水墨畫家，也就是以中國文人畫為主要創作風格的畫家，郭雪湖跟老師學畫（只學了四個月不到就出師了）、接案子、全臺到處趴趴走的過程中，也將過去公學校學習的寫生、構圖想法放入作品，嘗試將真實的山水景觀、樹石的立體明暗，與符號化的水墨畫法融合。簡單說，就是郭雪湖**試圖改良傳統文人畫**，完成了作品〈松壑飛泉〉，結果搭啷～第一屆臺展就得獎啦！

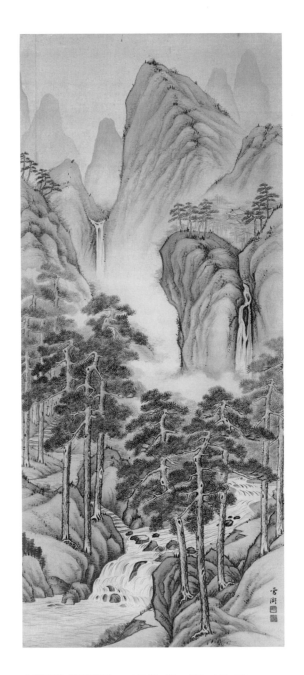

▲ 郭雪湖〈松壑飛泉〉，1927 年，絹、水墨，162×70cm。

▶ 郭雪湖〈圓山附近〉，1928 年，絹、膠彩，94.5×188cm。

BTW，他的老師蔡雪溪作為名聲響亮的一線畫師，沒得獎。

這下尷尬了……還好，蔡雪溪是位好老師，沒有為此嫉妒生恨，甚至還自嘲「自古以來只有狀元學生，沒有狀元先生」。見蔡雪溪這番氣度，郭雪湖對老師可是更加敬佩了。後來反而是蔡雪溪開始學習郭雪湖的畫風，以寫實方式修正原本傳統風格，然後才開始入選臺展。當時臺展打趴一整票的傳統畫師，砍斷缺乏生命力的臨摹風氣，也狠狠砍斷臺灣畫家對中國道統的依附，只能說殖民政府這一招真是漂亮，用文化統他們就對了！~~（欸？！查水表）~~

自學之路，圖書館、美術館是我們的好捧油

郭雪湖是臺展三少年之中，唯一沒在年少時赴日進修的畫家。當時臺灣人若想要得到真正的美術專業教育，幾乎都是前往日本留學，但考慮到家境與經濟壓力，哪來的學費呢？這使得郭雪湖決定，在臺灣自己進修，但怎麼進修？

就是**去圖書館**。

郭雪湖白天在畫館作畫，晚上去總督府後方的臺灣總督府圖書館讀畫冊，學習前人的構圖技巧、用色方式、風格演變，然後以自己的寫生實戰經驗作印證。這才是真正的自學精神啊！郭雪湖到圖書館自修，認真到甚麼程度呢？認真到臺灣總督府圖書館頒獎狀給他（據說當時圖書館獎十年才頒一次，專門頒給因為好好使用圖書館而功成名就的人士），認真到圖書館員劉金狗幫他爭取特別閱讀席，所以郭雪湖是可以帶著畫具進圖書館臨摹畫冊的。即使中年時期的郭雪湖移居日本，他還是整天帶著兒子跑遍大大小小的美術館，帶著寫生本子，細細描繪館內的展品，再回家整理成作品材料。

如此用功，郭雪湖的作品，格外能扣緊東方美術史畫論的脈絡，完全不輸任何留日學歷的學生（甚至更勝之）。例如他第二次臺展特選的〈圓山附近〉，細密繁麗的筆法，出自唐代畫家王宰[1]的巧密風格，評審還以為這是模仿古波斯地毯織錦的細密畫構圖技巧。距離創作〈松壑飛泉〉不過一年的時間，郭雪湖就能作出極強烈

1. 唐代大曆至貞元年間畫家，四川人，善畫蜀地山水。

的風格突破，可見他的用功與天分。〈圓山附近〉甚至在排名上勝過陳進的作品〈野分〉，總督府以三百日圓（另一說是五百日圓）典藏了這件作品（郭家說從沒看過那麼大一張鈔票），從此奠定郭雪湖作為專業畫家的基礎。

更誇張的是，〈圓山附近〉使用的膠彩畫技法，是郭雪湖**自學**的。

雖然在蔡雪溪門下，郭雪湖學會了基礎調膠、粉本[2]的製作。但膠彩畫的整體製作非常繁複，它並不如油畫、水彩，有現成的管裝顏料可用，外行人無法輕易入門。

然而郭雪湖從書籍上的資料、古畫的設色用筆中，揣摩出膠礬水的調製、顏料研磨與調膠方法，並從京都顏料百年老店「放光堂」郵購礦粉顏料，來完成〈圓山附近〉。這種自學程度實在太威風了啊。

據說郭雪湖會自學膠彩畫，也是他在第一屆臺展得獎時，看到了鄉原古統老師展出的〈南薰綽約〉屏風三連幅。鄉原古統製作的這件作品極具有示範意味，刻意挑選了能夠象徵臺灣風土的鮮黃色阿勃勒、雪白夾竹桃、以及艷紅的鳳凰花，也在其中安插臺灣特有的長尾山娘（藍鵲）、象

2. 由於畫作基底多為價格高昂的宣紙、絲絹，因此畫者會先在一般繪紙上完成草圖後，再複寫謄繪在正式畫布上。過去的粉本往往以針沿著草圖線條刺孔，再以粉輕撲，呈現一點一點的複寫線條，故稱粉本，尤其常見於壁畫製作，現代膠彩畫的作法則是使用一張塗滿土質顏料的「念紙」進行草稿轉寫，來取代粉本。

▶ 鄉原古統〈南薰綽約〉屏風三連幅照片。

徵喜慶的喜鵲，以及和平的鴿子，來表達對臺展的祝福。這樣的花鳥畫造型奠基於嚴謹的寫生基礎，鮮豔華麗的膠彩顏料則讓花朵盛放之姿、鳥類翱翔之態，顯得更為閃耀動人。看到這樣的作品令郭雪湖大開眼界，也開啟了膠彩的自學創作之路。

作為一名專業畫家，郭雪湖對於自身要求極高，每次臺展提出的作品，都展現不凡的野心。其中，在臺灣美術史上尤其重要的〈南街殷賑〉，便是郭雪湖二十二歲時，參加第四屆臺展的作品。

南街，指的是今日迪化街一段的區域；殷賑，意思是豐饒，富足，日文作「殷（いん）賑（しん）」。在這幅畫作中描述了大稻埕街區的商業活動繁華無比。

這張作品設定的時間是中元普渡時節，迪化街霞海城隍廟口的熱鬧模樣。左下方「南園」青果行販賣著臺灣特產的香蕉、旁邊放著全臺當時最先進戲院「永樂座」的宣傳看板。二、三樓則是布行、臺灣土產伴手禮。畫面高掛中藥行、高砂木瓜糖等招牌，並非現場寫生，而是郭雪湖翻閱當時的商業年鑑，挑選著名的商家集合繪製而成（裡面還偷渡了好朋友任瑞堯家開的四益廣東雜貨店，可說是最早的「葉佩雯」[3]）。左方更出現許多「蕃產」的原住民圖樣，這些也是郭雪湖從圖書館中翻閱原住民研究文獻後，自己創造出來的。

實際上，迪化街的街區商店只有兩層樓，並未到達三層樓之高，畫面上櫛比鱗次的招牌海，是郭雪湖重新組合、安排上去的，目的是使視覺效果更豐富，觀者一

3. 網路用語，採「業配文」的諧音，也就是「業務配合文章」，翻成白話就是「廣告文章」啦！

▶ 郭雪湖〈南街殷賑〉，1930 年，絹、膠彩，188×94.5 cm。

眼就可感受大稻埕的繁榮景況。郭雪湖二十二歲便跨出眼見「寫實」，進入畫家**自我主張的心象寫實**。此畫獲得了當時首度設立的「臺展賞」，是日治臺灣畫家描寫都市主題中，最為重量級的一件作品。

　　另外，這幅作品中偏左與中心皆出現「木瓜糖」招牌，到底這木瓜糖是甚麼神奇古早味特產，重要到畫家竟然畫兩次？第一，木瓜是臺灣常見的農作物，作家龍瑛宗[4]在小說〈植有木瓜樹的小鎮〉[5]中，描述著臺灣青年的希望與絕望，其中便以臺灣家家戶戶常見的木瓜樹來貫串小說。但在日本，木瓜卻是非常少見的水果。電影《灣生回家》中的一段畫面裡，拍攝到灣生回到臺灣，看到掉落地上的未成熟木瓜，情不自禁地撿起來，並說道「啊，

4. 1911－1999，本名劉榮宗，是日治時期的客籍作家，也是一位善用圖書館資源的文學家。與郭雪湖一樣，龍瑛宗也獲得了府立圖書館員劉金狗的大力協助，借閱超級多的世界文學名著來充實自己。（龍瑛宗表示：那為甚麼我沒有得到圖書館發的獎狀？）~~（因為你已經得到日本中央文壇的文學獎了啊！）~~
5. 於同年獲得日本文藝雜誌《改造》第九屆年度小說佳作獎。

PAPAYA！」。由此就可以感受到當時日人對於木瓜的情感。所以用糖醃漬後做成的木瓜蜜餞，無疑是一種極具地方風土特色的伴手禮，深受日人喜愛。

而到了現代，木瓜糖本已幾近失傳，不過，木瓜仍然是一種人人看了都感到親切的水果。直到 2014 年，才有臺灣業者根據老一輩的口頭描述，重新打造出復刻版的木瓜糖（臺灣人對美食好執著啊）。總之，木瓜與臺灣，真的是有著密不可分的關係呢。

畫格即人格，與鄉原古統的深刻緣分

雖然郭雪湖的創作之路多半自學，不過，他的生命中有位非常重要的老師，就是臺展創辦人之一——鄉原古統。

鄉原古統本身是東洋畫家，專長花鳥畫，也是日治時期東洋畫領域最重要的導師，其地位就如同西洋畫部的石川欽一郎一樣崇高。鄉原古統任教於臺北第三高女，當然郭雪湖是沒有機會去就讀的。但是因為臺展入選，郭雪湖才有幸結識了鄉原老師，雖然並無真正的拜師儀式，但是郭雪湖常常去拜訪鄉原古統，兩人的情誼不盡如師徒，更有些像父子。

郭雪湖自小喪父，而外表威嚴、內心溫暖的鄉原古統對郭雪湖產生了諸多影響，例如他曾對郭雪湖多次提醒**畫格即人格**，認為畫作即是作者人格氣質的展現，技巧人人都可以練成，但是一幅畫流露出的雋永氣質，卻是假不來的。

1930 年，鄉原古統覺得一年只有一次臺展，大家畫畫的互動還是太少了、不夠熱鬧，所以又號召了木下靜涯、林玉山、陳進等臺灣與日本的東洋畫家，成立了東洋畫會「栴檀社」[6]，並在春季出展；而臺展則在秋季展出，使春秋兩季皆有展覽，形成一片熱鬧蓬勃的氣氛。直到 1936 年鄉原返日，栴檀社才結束。畫會成立之初，郭雪湖協助鄉原老師東跑西跑、聯絡畫家、借場地、布展、印酷卡，可說是另類的策展人訓練！

鄉原古統對郭雪湖的照顧不止於此，老師還親自作媒，將自己的愛徒林阿琴嫁給郭雪湖。日後郭家長女誕生時，鄉原古

6. 栴檀是臺灣常見的苦楝樹！春季是開花時節，所以栴檀社是春季出展，淡紫優雅的苦楝，也是很能表現臺灣性格的花樹呢！

統的太太（也就是師母）還特別前往郭家探視、教導新手爸媽育兒方式。（好啦，只有林阿琴在聽，新手爸爸郭雪湖對小屁孩是很沒耐心 der）

在鄉原古統返日多年以後，郭雪湖特別號召鄉原教過的學生們合資做了一座壽碑，立在鄉原家的庭院前給老師祝壽賀禮，也讓左鄰右舍知道鄉原老師很逆害、臺灣學生都念念不忘這樣。（話說，為甚麼是立一塊高高的石碑在院子裡啊，這個我真的不懂啊 XD）

1935 年，郭雪湖與曹秋圃[7]、楊三郎[8]、呂鐵州[9]、陳敬輝[10]、林錦鴻[11] 等人，組織了六硯會。這個畫會兼容東洋、西洋畫家，而且有個重大的目標，除了振興臺灣美術、提倡討論研究之外，最終目的是要集資**成立臺灣近代美術館**。（欸欸欸這不是西畫界大學長倪蔣懷也在做的事嗎？！）

郭雪湖為了美術館的設立，在外努力奔走、賣畫，好可惜的是，後來他在南中國賣畫所得，因為拿去投資香港的公司，二戰後公司卻遭英軍接收，所以資金所剩無幾。國民政府來臺後，美術館也就沒了下文。不過，這些少年人的雄心壯志還是好動人啊。

省展之父，從主力推手到遭政治力退出

國民政府來臺後，郭雪湖亦是促成省展背後的最重要推手，在戰後百業蕭條的狀態下，楊三郎與郭雪湖一起為了恢復公辦美展努力，尤其郭雪湖極力奔走、跑公文、跑政府機關、布展、顧展場，各種基層工作都親力親為，總算為臺灣保留了官辦的競賽性公開美展，不過，後來有許多中國來的畫家並沒有「公平評選」的認知，郭雪湖不但常常碰到「關說」要讓有背景的業餘畫家來當評審、誰誰誰想要入選的人情壓力，更幾度碰到軍方美術部門的人「掏槍」威脅評審、要求入選的狀況。（是

7. 1895－1994。本名天淡，臺灣書法家、書法教育家。
8. 1907－1995。臺灣畫家，曾獲國家文藝獎特別貢獻獎。
9. 1899－1942。本名呂鼎鑄，臺灣東洋畫畫家，曾獲得第六回臺展無鑑查資格。
10. 1911－1968。臺灣畫家，其畫作多次入選臺展、府展。
11. 1905－1985。臺灣畫家，戰前曾加入《新民報》擔任美術記者。

真的槍……根本黑道嘛……哪招啊）

　　更超過的是，1950 至 1970 年之間，出現了一場「正統國畫之爭」[12]，直接逼走了省展的膠彩畫家。

　　1951 年，在「一九五〇年臺灣藝壇的回顧與展望」這場座談會上，出身政戰背景的畫家劉獅[13]認為，本省畫家所畫的膠彩是媚日之作，只有水墨畫才配稱做國畫，省展將這些膠彩日本畫納入國畫，是「拿人家的祖宗來供奉」，所以這些臺籍畫家畫的，不能算是正統國畫。實在講得有夠難聽。

　　郭雪湖當時沒有參與這場座談會，事後聽人轉述也覺得真的有誇張。事實上，

膠彩畫的歷史可以遠溯到印度犍陀羅佛教藝術，而後傳至中國、日本等東亞一帶。例如唐代李氏父子的北宗金碧山水[12]即是膠彩畫法。而臺展時期就已經使用的「東洋畫」一詞，並非僅限於日本畫，而是廣稱中國、日本、韓國、印度等東亞區域的**專有名詞**。「膠彩」既然傳承自唐代，還有甚麼比這個更「中國」呢？想不到遭到有心人扭曲為媚日的象徵，導致臺灣膠彩畫家後來遭到一再排擠，終於退出省展。東洋畫的大型展覽，僅存日治時期由臺日藝術家共同創辦的臺陽美展，之後有很長一段時間，膠彩畫在臺灣的發展極度式微。

旅居國外的晚年，創作永不停歇

　　郭雪湖中年後移居日本，兒女則前往美國求學。爾後因為長子郭松棻支持保釣運動、上了黑名單，郭雪湖與林阿琴夫妻倆商量後，乾脆晚年舉家定居美國。隨著旅行的腳步，郭雪湖的作品色彩更加簡約、大膽，甚至一度與兒子松年合作，畫起抽象膠彩來。

　　郭雪湖一生的繪畫風格從未停止過自我挑戰，從早年的細密畫風格、到旅日時期的古典用色探索、再到與電腦繪圖搭配的抽象表現、旅行中國時又創作了大量古蹟名勝的優雅作品。個人尤其喜歡郭老在 1982 年的〈月光曲〉。晚年郭雪湖經常大膽使用「強對比」的色調來作畫，景物主

12. 可參考「中場──正統『國畫』之爭」。
13. 1913－1997。中國畫家，曾任上海美專西畫系教授與雕塑系主任。

體幽深晦暗，隱含水墨的韻味，天空則明亮燦爛，突出膠彩顏料的明麗；郭雪湖以獨到方法將爭執不休的北宗「重彩」與南宗「水墨」，化作畫面中的一體兩面：光與闇，天與地。中國繪畫裡向來相悖的彩墨兩派，在他的畫作之中和解──原來竟是孿生的彼此。

太太林阿琴
也是鄉原古統的高足，
畫畫烹飪一級棒！

在談郭雪湖時，一定要介紹的，便是他的太太──林阿琴。

林阿琴出身大稻埕的商賈之家，因為生父王頭與陳永哲兄弟是好友，而陳永哲非常想要生兒子，所以就拜託王頭讓自己領養阿琴，希望可以 「招弟」。結果林阿琴過繼到陳家（隨養母姓林）沒多久，陳家便相繼生了兩個兒子，林阿琴因此深受全家疼愛，在結婚前除了洗臉，雙手從未碰過水。（真的是大小姐啊）

她就讀臺北第三高女時，就是鄉原古統的得意門生；畫藝出色，鋼琴也很逆害，還是學校游泳健將，總之根本學校風雲人物。畢業後一度考慮跟學姐陳進一樣赴日留學（不一樣的是林阿琴想讀音樂），但

▲ 郭雪湖〈月光曲〉（卡梅爾海），1982 年，膠彩，76.5×63.5cm。

是因為阿嬤跟媽媽都捨不得掌上明珠「北漂」，所以林阿琴就留下來就讀私立臺北女子高等學院。（在當時這可是貴族新娘學校，學費超高，跟去日本也差不多啦）

1932 至 1934 年間，林阿琴在鄉原古統的指導下，連續拿下臺展第六、七、八屆的東洋畫入選，其中入選的作品〈南國〉、〈黃莢花〉更是接近三尺、六尺的巨幅作

品，氣勢驚人；若繼續前進，臺灣日治時期的女性前輩美術家，也許就不只陳進一人。

當時由鄉原古統牽線促合兩人結婚時，還被譽為「藝術結婚」。雖然郭雪湖家境遠不如陳家，但是林阿琴的媽媽卻覺得，反正婚後住得離家近些，結婚了林阿琴還是有娘家可以靠，女兒開心就好啦。（好寵啊啊啊）

在交往時，郭林兩人便常常一起去戶外寫生，不過當婚後孩子們一個接著一個出生，林阿琴也只能放下畫藝，專心打理家務，一個婚前從未碰過水的千金小姐，婚後不但要適應新家庭的規矩、學習燒柴煮飯，更在戰爭來臨時一肩擔起郭陳兩家族的生計。（是的，夫家和娘家上上下下十餘口人）

1941 年太平洋戰爭爆發，臺灣畫市逐漸蕭條，郭雪湖只好前往廣東、汕頭、香港一帶賣畫，長年臺灣、中國兩地跑，二戰晚期甚至一度與家中音訊斷絕。妻子林阿琴一肩扛起所有家庭責任，舉家疏散到北投避難，沒有郭雪湖寄來的生活費，她便自己做些糕餅，然後在路邊等日本兵的軍車經過，「像蚱蜢般」（長子郭松棻如此形容當時身手矯捷的母親）跳出來，用流利的日文向日本兵搭訕、搭便車，如此往返市區與鄉間，換取生活費買米，照顧兩個家族的生活。林阿琴回想起這一段時都忍不住驚嘆，自己當年怎麼這麼勇敢。

而且林阿琴做菜和作畫同樣厲害。雖然婚前完全不會做飯，婚後卻被磨出了一身好廚藝，還開設了中西餐烹飪補習班（也太強），郭雪湖長年專注繪畫，家中諸事幾乎都是林阿琴打點，郭雪湖的藝術成就，背後燃燒的，可是太太的青春與才華啊！

膠彩畫作工法繁複，作畫時間非常長，畫家以礦物顏料兌膠之後，在畫紙上一層一層的堆疊，層層透出底下色彩；礦物顏料本身經光線照射，會反射出微微的、來自天然礦石的閃耀色澤，真正是「暖暖內含光」啊。郭雪湖的作品風格清新宜人，構圖大方，細看又有著無窮層次，要如何描述這位自學成長，深受日本與中國繪畫薰陶，不擺架子卻又厲害到嚇死人的臺灣畫家呢？來個臺日料理中最常見、又最不凡的小菜吧：味噌醃菜頭！

▶ 林阿琴以臺灣常見的路樹
阿勃勒入畫，用色明麗，
構圖大膽，真的是非常有
潛力啊。她曾經說自己婚
後宛如「勇勇馬縛佇將軍
柱」[14]。（誰叫妳要為愛
去結婚）（戳額頭）。話
說回來，那一代的女性所
能追求的人生選項也非常
有限，像陳進那般勇往直
前衝事業的頂尖畫家，完
全不考慮甚麼女人三十歲
就要結婚、生小孩的鬼論
調，實在是絕無僅有。
第八回臺展作品，林阿琴
〈黃莢花〉，1934年，絹、
膠彩，163.5×86cm。

14. Ióng-ióng bé pak tī tsiong-
kun-thiāu，臺語漢字，
比喻懷才不遇或不能知
人善任。

味噌醃菜頭

食材

·白菜頭一條　　　·鹽適量　　　·醋適量

·味噌適量　　　·糖適量

步驟

1 白菜頭洗淨削皮，切成適當的薄片。撒上鹽，抓一抓，稍等一下菜頭出水，
　方便醃漬入味。（應該要切得很整齊、向郭雪湖致敬 der，畢竟他是連畫摩天
　大樓**都不用尺**、手也不會抖的男人；但是我手殘，所以就不要太在意細節了）

2 菜頭水分被析出後，再用雙手把苦澀的菜頭水擠出並倒掉。

3 加入糖、醋、味噌拌勻，此時可以抓一片起來吃看看味道，調整喜歡的甜鹹
　程度。我終於瞭解為甚麼名廚都會一邊做菜一邊用手捏來吃了~~（然後就吃光~~
　~~了）~~。放冰箱讓菜頭睡一晚，用時間換取美味。

4 裝盤！

充滿草根性、滋味很清新、
又很臺灣古早味的醃菜頭完成啦！
好ㄘ好ㄘ（嚼嚼），雖然簡單但是滋味無窮，
充滿時間的累積（明明才一天好嗎）。
好菜頭，不吃嗎？

你自然系？

林玉山

林 玉 山 （1907 – 2004）

出生嘉義美街，本名林英貴，號雲樵子、諸羅山人、桃城散人，是深具漢學素養的臺灣水墨巨匠。父親經營裱畫店，自幼浸淫於文人書畫藝術之中，1926年前往日本就讀川端畫學校，1927年與陳進、郭雪湖一同入選第一屆臺展東洋畫部，被稱為「臺展三少年」。1930年以〈蓮池〉獲得第四屆臺展特優（該作2015年登錄為中華民國國寶）。曾師從日本畫家堂本印象，也曾從名儒悶紅老人[1]習文，創作上提倡寫生基礎，尤其擅長動物主題創作。先後在臺任教於嘉義中學、靜修女中、臺灣師範大學美術系，作育無數英才。

臺展三少年中，陳進專攻美人畫與佛像，郭雪湖擅長描繪風景，林玉山則精於鳥蟲走獸，正好涵蓋了東方繪畫中的三大題材分支──人物、山水、花鳥。如果用三國比喻，陳進是系出名門的孫權，郭雪湖是天生奇謀的曹操，林玉山就是很禮賢下士、很多英才忠心跟隨的劉備……。（不要亂比喻！）（作者土下座道歉）

事實上，臺展三少年中，陳進、郭雪湖一生幾乎以純創作為主，門徒稀少；而林玉山不僅創作不輟，也把精力投入教育界。早年林玉山指導的學生，在臺展中往往博得佳績（入選人數多到根本可以成立嘉義幫），晚年又任職省立師範學院藝術系（今臺灣師範大學美術系），完全是名

符其實的桃李滿天下啊。同時，因他對文人書畫的熱愛，陳年浸淫於中國古典繪畫、詩詞之中，林玉山也是在日本戰敗、中國政府接收臺灣後，在新舊政權交替中，最能接上新政權風潮的水墨畫家。

▲ 1996 年底，東之畫廊舉辦「陳進、林玉山、郭雪湖：臺展三少年畫展」。左起林玉山、陳進、郭雪湖。

嘉義美街出身，往來無白丁的文化街區

林玉山之所以深受中國書畫傳統影響，要說到他的出生地──嘉義。本名林英貴的他，於 1907 年出生於米街（今嘉義市成仁街），在家中排行第三。

當時的嘉義可是南部藝術文化重鎮，而米街臺語諧音即「美街」，清領時期以米店眾多著稱。除了米糧買賣之外，小小

一條不到一百公尺的街道，聚集了西園、仿古軒、文錦……好幾間書畫裱褙的商家。這條街也就成了書法家、畫家、詩友、藝文愛好者的文青聚集之地；林玉山的父親林耳相，也在這條街上開設一間裱畫店「風雅軒」。同時，林玉山家族的藝術天分非常驚人，父親是民間畫師兼裱畫師，母親

1. 1887－1962。賴惠川，嘉義詩人。

莊鞍相擅長糕餅印模的設計雕刻，二哥林英富為雕刻家，五弟林榮杰為西畫家。全家都是藝術家，林玉山可說是在「濃度爆表」的藝術薰陶中長大。

因為裱畫店的業務之便，林玉山經常可以看到有名的畫師作品，例如臺南的林覺、林朝英等人的水墨、書法。一個藝術家的養成，必須不斷的閱覽優秀作品，藉以培養眼界；那麼以藝術教育的養分來說，林玉山可說是軟體硬體兼備了。

那個年代的裱畫店營業內容不止於裝裱書畫作品，同時也會聘請一、兩位民間畫師，專司描繪神像、花鳥走獸等畫作，以供顧客選購。林玉山在公學校尚未畢業時，便已經開始幫忙家中的書畫裝裱生意，課餘就借來家中畫師的畫譜臨摹。當時林

家聘請的畫師蔡禎祥，見到林玉山學習興趣濃厚，便開始教他調製顏料、下筆與調色，林玉山可以說是從學徒的基本功開始學習。

早期畫家並沒有機器生產的現成顏料可用，必須自行購買顏料來研磨、分色、兌膠，例如辰砂礦可以研磨出用來畫殭屍的硃砂、昂貴的孔雀石可以研磨出石綠、藍銅礦則可以研磨出耀眼的石青等等，這些顏料多半都必須由畫家或學徒親自製作。其實油畫顏料製作亦然，直到工業革命後才開始有現成的管裝顏料；電影《戴珍珠耳環的少女》其中一段便是描寫女僕製作顏料的過程。而這段裱褙學徒經歷，也為林玉山打下最基礎的繪畫**材料學**知識。

追求寫實的臺展三少年

十五歲開始，林玉山向日本南畫家伊坂旭江學習文人畫與南畫，又因與遠親陳澄波熟識（日治時期美術界根本是嘉義幫的天下！），相伴畫畫。受到陳澄波的影響，1926 年林玉山前往日本東京的川端畫學校[2]，先是學習西畫，本來想說看陳澄波

這麼逆害，覺得學西畫應該可以打下寫實基礎，但是後來畫一畫，發現自己還是比較喜歡東方媒材，便轉組到日本畫科去了。

同一年，遠在新竹的陳進也已考進東京女子美術學校，就讀東洋畫科，那個時候這兩個少年人還沒沒無名。隔年暑假，

2. 可參考「後記——日本近代西洋美術大亂鬥」。

◀林玉山於第一屆臺展提出的作品〈水牛〉。從畫中可以看出畫家將素描技巧應用在畫作之中，畫面處處兢兢業業，即使林玉山的文人畫，用筆運色已十分熟練，但是從〈水牛〉中，仍可看見他虛心學習的態度。
林玉山〈水牛〉，1927 年。

第一屆臺展開幕，兩人以新式繪畫教育提倡的寫生方式創作出參賽作品，加上臺北的郭雪湖，三個少年人一齊入選首屆臺展。

第一回臺展東洋畫部比賽，所有臺灣畫壇上有名的水墨畫家通通落馬，只有三名名不見經傳的少年人入選，氣到所有水墨畫家彈出來、結群跑去學印象派，借用《臺灣日日新報》報社的三樓舉辦「落選展」來跟臺展嗆聲。

但是人家印象派辦完落選展就紅了，然後搖身一變成為二十世紀西方最重要的畫派。當時的這群水墨畫家卻銷聲匿跡，為甚麼呢？

臺展的成立，象徵臺灣美術全新的扉頁。辦展、頒獎不只是日本政府收攏民心的懷柔手段而已，同時也讓臺灣的水墨畫脫胎換骨，跳脫清領時期以來，重臨摹仿古、輕寫生、全無生命力的創作窠臼。日本人評審大力提倡**畫家應以現實世界為主題、傳達地方風土特色、進而表現畫家的終極關懷**。雖然傳統繪畫不乏傑出畫家，然而時代之風吹拂而來，墨守成規的畫家緊緊巴著地面，新一代的畫家則迎風而起。

林玉山曾經在年少時看過馬戲團的老虎，並且對於當時流行仿古的老虎圖感到疑惑：為何畫師筆下的老虎，看起來和真實的老虎形貌相去甚遠？唯有透過素描寫生，方能捕捉貓科動物的霸氣，而非紙上的一具空殼。新式寫生教育的薰陶，正補足了林玉山對於自然之「真」的追求。

〈蓮池〉寫實度太高了，林玉山你自然系？

林玉山寫生底子的扎實程度，透過國寶級的作品〈蓮池〉，一覽無遺。無論是蓮瓣漂浮在池水上的重量感與角度、蓮花瓣的薄透感、水珠滾落蓮葉之上，經由葉表絨毛反射出的銀白光澤、後方頹折荷葉在池水中的腐爛色澤……無一不用功。

▲ 林玉山〈眈眈〉，1972 年，紙、墨、彩，61×74 cm。

　　蓮池中點景的水生植物，畫家亦用心描繪：中景右方有一株未開花的香蒲；後方遠景的蓼科植物莖部與葉尖鮮紅，嬌嫩可愛。我以《台灣水生與濕地植物生態大圖鑑》[3] 多次比對，猜測可能是臺灣田間常見的毛蓼幼株。前景植物繪製最為精緻，但是因為沒有開花，實在難以判定。不過我大略推敲了一下：葉片修長、互生，褐紅色的走莖，非常類似海雀稗，又似扁穗牛鞭草。然而海雀稗多生於鹹水濕地，不太可能出現在荷花池塘，扁穗牛鞭草的可能性較高……再加上畫家所繪的蓮塘在牛斗山，所以應該有很多牛吧……所以應該有牛草吧……吧……？

　　總之，林玉山真的畫得很用心就是了，他的畫作讓人聯想到宋代院體花鳥畫，鉅細靡遺到幾乎可以作為自然圖鑑使用，撰寫這篇時我只想一直推文：「林玉山，你自然系逆？」

3. 天下文化出版，2011 年。這套書真心大推！

▼ 林玉山〈蓮池〉，1930，絹、膠彩，146.4×215.2 cm。

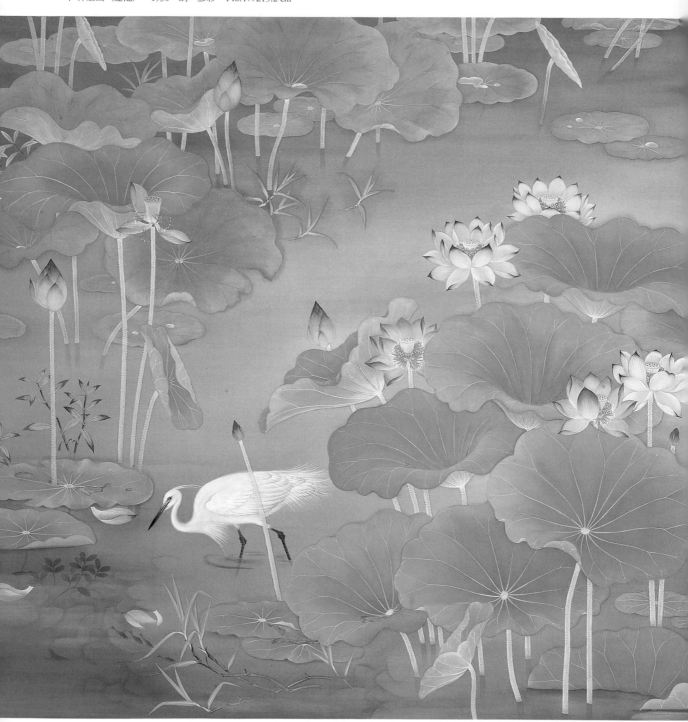

戰後水墨文人畫復辟，左手畫水墨右手畫膠彩太威啦！

林玉山在日本求學期間，不只磨練寫生技巧，於第二次赴日深造（受教於堂本印象主持的東丘社）時，經常到京都博物館研究宋、明院體畫作品，溫故而知新。結合以上種種因素，林玉山作品中的氣質，融會了民間畫師的純樸與草莽，又具備完整的現代美術訓練，再加上嘉義文風鼎盛，林玉山參與眾多詩社、向當時的名儒問學，培養深厚的漢學詩文修養，他的作品無論題材對象為何，始終保有強烈的文人畫氣質。

也因為林玉山如此鍾情於漢文化，中華民國政府遷臺之後，當時以礦物顏料調膠而成的「東洋畫」被認為是日本統治文化的殘留，引發了正統國畫之爭[4]，膠彩畫家一律遭到貶抑的命運，但是林玉山卻完全不受影響。因為這個男人左手畫膠彩、右手畫水墨，不管北宗重彩風格，還是南宗禪畫都穿梭自如，根本小菜一盤。

當時嘉義的藝文風氣，反而不如臺北了。臺北成為文人墨客的新據點，這也使得林玉山考慮搬家~~（不就是因為二二八清鄉綏靖被殺光了嗎，連林玉山家也被抄家子）~~。於是他便把工作轉到臺北靜修女中

4. 可參考「中場——正統『國畫』之爭」。

▲ 林玉山〈峽谷風光〉，1981 年，紙、墨、彩，66×58.6 cm。

教書，舉家遷居臺北。1951 年，他進入省立師範學院藝術系教書，並將寫生概念融入水墨畫的新水墨觀念，開啟臺灣水墨界的另一篇章，培育無數臺灣的美術老師，晚年作品更觸及半抽象的風格。總之，林玉山的一生真是好學啊。

林玉山盡力將筆趣墨韻與他眼見的現實互相融合，他晚年旅美所繪的柏樹，以乾刷筆觸、濕染明暗製造出圓柏遒勁、閃亮的樹皮質感。我們可以發現，唐代畫家張璪提出的藝術創作理論：「外師造化，中得心源」，林玉山正是虔誠的奉行者，他一生的功課，都在思考如何將自身所愛的自然，使用正確媒材轉換到畫紙上。

林玉山的創作軌跡，亦忠實反映出臺灣的政權轉移過程，從清代的雅儒風氣，到日治時期的寫實，再到晚年的中國水墨乃至半抽象表現。他一生的畫風，就是臺灣水墨發展史的縮影。

以寫生為根，以漢學為骨，以筆墨揮灑生命的色彩；為人虛懷、待人和藹，林玉山以文人自許，卻始終不忘記泥土的溫柔能量，可以說是完整詮釋了儒道思想中的完人典範。蓮花多情，蓮藕有節，我們就以蓮之根──蓮藕，來幫林玉山煮湯吧！

秋日限定・蓮藕排骨湯

食材

・蓮藕數節　　　・排骨兩斤　　　・鹽巴

步驟

1 先將蓮藕洗淨，切開結節處捨棄不用（因為泥巴太難洗了）。

2 川燙排骨，把髒汙血水倒掉。排骨撈起備用。

3 把蓮藕切成約一公分的厚片，密集恐懼者慎入。

4 把蓮藕和排骨都放入鍋中，倒入乾淨的水裡，重新開大火煮滾，然後關鍋蓋
 改成小火煮三十分鐘。

5 將將！暖心滋補的蓮藕排骨湯來啦！

中 場

halftime

正統「國畫」之爭

簡單來說，這是一個畫家不讀書、搞派系鬥爭的故事。

日本戰敗前一年，官方的府展就已經停辦。不過，臺灣畫家覺得，行之有年、組織井然的臺（府）展就這樣消失，真的很可惜。因此，在中華民國政府接管臺灣之後，當時擔任臺灣省行政長官公署諮議的畫家楊三郎、郭雪湖，便向當局建議籌辦「臺灣省全省美術展覽會」，簡稱「省展」。

其中又以郭雪湖出力甚多。早年為了賣畫，郭雪湖經常往來中國、廈門、臺灣之間，對中國的政治系統較為瞭解，加上來臺官員蔡繼琨、民間或半官方人士李超然、江鐵等人支持協助，大家努力奔走、開會、聘請臺府展得獎的畫家來當評審委員，省展便在戰後迅速成立了。

1946 年 10 月 22 日，第一屆省展於臺北市中山堂舉行（連展出時間也跟臺府展一樣，也是在秋天展覽喔）。省展的設置部門，大致上以臺（府）展為原型，但是改換了展部名稱，原本的「東洋畫部」改名叫作「國畫部」，「西洋畫部」改名叫作「西畫部」，還增設了新的立體藝術「雕塑部」，形成三部展覽，十分熱鬧。但、是，故事裡總是有很多的「但是」，聰明如讀者已經猜到了，問題出在這個**國畫**兩字上。

謎之音：「臺灣省全省美術展覽會」的「國畫部」，您倒是說說，這國到底是哪一國？~~（叮咚，查水表）~~~~（作者發表不自殺聲明）~~

還記得臺展三少年嗎？日治時期第一次的臺展，諸多以中國傳統書畫為業的畫師紛紛落選，以西式寫生基礎作畫的陳進、林玉山、郭雪湖脫穎而出。當時臺展的東洋畫部評審，幾乎都是日本畫家，評選作品時極力排除以「臨摹」為主的水墨畫（雖然郭雪湖第一次臺展入選的作品也是水墨畫，但是他放入了自己對真實山水景物的心得觀察），尤其排斥傳統文人畫裡的一昧仿古，而以膠合彩的工筆重彩「日本畫」，則成為臺展主流。

當時的東洋畫部，雖然名稱「東洋」，意味著**包含整個東亞**的書畫藝術，日本、中國、朝鮮藝術都算。但是，**首獎幾乎都落在日本畫手中**，尤其師從日本東洋畫家的學生，更是容易得獎，即使水墨作品得獎，也必定是日本南畫風格的水墨畫，而非中國傳統文人畫。美術比賽結果與政治力的操作關係昭然若揭。

臺展排除了中國傳統書畫風格的作品，培植以新日本畫為主力的畫家，不過，不要以為逼殖民地的人們學日本畫，被殖民者就會變成日本人（等一下會解釋，世界上就真的有這樣想的人）。臺灣畫家從日本手中學習到的新日本畫，不是日本精神，而是**透過畫家雙眼仔細觀察、寫生，務求表現臺灣風土特色的「灣製畫」**。這才是臺展培育出來的藝術家本色。

另一方面，其實臺展流行的工筆重彩畫作，雖然從日本手上傳入，但是這種以動物膠混合礦物顏料、工筆勾勒、層層敷色的重彩畫法，一路可以追溯到印度佛教藝術、西藏唐卡、敦煌洞窟壁畫，在唐代傳至日本，稱之「唐繪」，後來輾轉演變成了日本特色的「大和繪」。簡單來說，工筆重彩與水墨，都是極為經典的東方媒材。

好的，所以對臺灣的東洋畫家來說，他們其實是繞了一個大圈，從日本手上學到了亞洲古典藝術媒材，順便學會西式的寫生概念。而且不要忘記，臺灣在日本統治之前，就已經有許多民間畫師和水墨畫家了，工筆重彩對臺灣書畫家而言，並不陌生。

那我們跳一下，回到中國

中國在唐代之後，繪畫系統出現了兩大路線的分歧，就是大小李父子李思訓、李昭道所代表的「北宗」重彩路線，以及王維代表的「南宗」水墨路線。北宗屬於工筆重彩，大小李父子最有名的「金碧山水」，先以墨線勾勒山石，再層層敷上石綠（這是貴參參的孔雀石下去磨的）、石青（這是貴參參的藍銅礦和青

金石）、純金泥（這不用解釋了）等純天然礦物顏料，畫在以礬水刷過的素絹上，讓作品的視覺效果一閃一閃釀晶晶（臭奶呆發音），要把這想成中國版的巴洛克藝術也行。

南宗水墨卻是宣紙逐漸普及以後，才流行起來的新潮文人玩藝兒，墨條以松煙和膠製成，加水磨成墨汁，畫在潔白的宣紙上，呈現出細膩、低調的深淺變化，稱為「墨韻」。水墨畫作以清淡、舒雅的風格見長，作畫過程不像重彩那麼厚工，又要煮膠、又要層層堆疊，而是更快速、輕便，一筆揮就、抒發心中感受，深受文人雅士的喜愛。明代之後，工筆重彩逐漸被貶為畫匠、畫師之藝，而講究「意境」（其實有點玄）的水墨畫成為中國畫壇主流，包含很有名的鄭板橋啦、八大山人啦，到民國時期很愛畫馬的徐悲鴻啦、畫很多瀑布的黃君璧啦⋯⋯都是水墨畫家。所以當時中國所謂的「國畫」，其實指的就是「水墨路線」。

好，然後這批畫家隨國民政府來到臺灣，本來臺灣、中國畫家一開始相處還蠻融洽的，但是、又來一個但是，中國當時並沒有所謂「官辦美展」的概念，公平評選對很多官員來說，根本就是夏蟲不可語冰。而省展的評審既然過去都是臺府展常勝軍，當然對於繪畫的風格要求，也跟過去的臺府展一樣。第一次省展的審查意見便直指：「綜觀出品畫中，我們感到大有傾向舊式國畫的趨勢，盲從而不自然的南畫，或是模仿不健全的古作，忘卻自己珍貴的生命。」對當時的臺灣畫家來說，文人畫早就是「舊式」的錯誤思維，請各位不要仿古打混了，打起精神認真寫生，盡量表現地方風土特色吧。

中國水墨畫家表示：？？？

全中國當時經過戰亂的洗禮，他們的美術現代化運動裡，雖然有林風眠啦、徐悲鴻啦⋯⋯這些留學畫家在努力推動，可惜推動的時間真的是太短了，不如臺灣實施多年的全島新式教育那麼有影響力，再加上水墨畫家又比西畫家更沒有革新的概念，最後

演變成：你們這些臺灣畫家在說甚麼，完全聽不懂啊！！！

於是某些來臺的水墨畫家開始不爽：為甚麼畫梅蘭竹菊都不會入選啊、啊那個某某將軍的太太也不能入選啊、某大官想當評審也被你們婉拒，是婉拒甚麼意思嘛？你們這些臺灣畫家了不起啊？而且臺灣畫家不畫四君子、也不畫傳統山水畫的披麻皴、雨點皴、斧劈皴，臺灣畫家們的描線畫看起來都怪怪的，很像小日本鬼子的遺毒呢！

於是，1951 年在「一九五〇年臺灣藝壇的回顧與展望」座談上，政戰背景的畫家劉獅直接開砲，指稱臺灣畫家的工筆重彩畫作根本是日本畫：「拿人家的祖宗來供奉」、「日本畫是描、國畫才是真正的畫」，而且這些日本畫竟然還得省展的國畫首獎，太不對哦，正統國畫應該要像我們一樣畫水墨才對！我們應該糾正這個錯誤！

好想放個傻眼貓咪喔。

1954 年，水墨抽象畫家（那時還是省立師範學院學生）劉國松更在報上發表一堆文章〈日本畫不是國畫〉、〈為甚麼把日本畫往國畫裡擠〉狂嗆，文中處處抬出民族主義的大帽子：「我們的民族性是富理想、愛和平、尚博大、重禮義，所以在藝術作品裡也同樣表現這種美德……」、「日本繪畫的歷史淺短……其所表現的精神也缺乏崇高博大的胸懷……。」（作者再次傻眼貓咪）

總之，畫壇上砲火隆隆，全對準臺籍東洋畫家，逼得臺展三少年的林玉山，在隔月的美術運動座談會上回應：「……各方面的輿論，不是討論畫的好壞，也不是帶有領導性的教言，**只是如從前日人動不動就罵本省人為清國人一樣**，對看不合眼的畫，即隨便掛一個日本畫的頭銜對待。」能讓溫和的林玉山講出這等重話，就知道當時整體環境對臺籍東洋畫家的抨擊有多麼惡意、不公。

當時郭雪湖在各地奔走不在國內，後來聽聞了劉獅的說法，

也覺得這些畫家怎麼這麼不合時宜又不讀書，難道他們不知道臺灣畫家畫的工筆重彩，可以追溯到中國唐朝去嗎？竟然說我們不是正統國畫，工筆重彩**超級中國**的好不好！

雙方嫌隙至此，1960 年省展調整了展覽方式，將原來的國畫部一分為二。第一部是裱直式卷軸的（也就是中國水墨組），第二部是作品裝框的（也就是原來的東洋畫組），之後更分開評審，並且暗中規定省展第一名只能出現在第一部，絕對不會給第二部。

這使得臺籍東洋畫家被排擠得越來越邊緣，乾脆於 1971 年成立自己的組織長流畫會，用意就是：省展不給我們辦，那我們只好自己來辦展、自己討論研究。到了第二十八屆省展，第二部參賽人數過少，遭到無預警取消，除了林玉山以外，其他臺籍評審通通遭到除名。臺籍東洋畫家就這樣被徹底趕出省展了。

1981 年，已停辦的長流畫會，與臺灣中部的畫家聯盟重新組織，成為臺灣省膠彩畫協會，由畫家林之助提出，用最不具爭議的媒材名稱**「膠彩畫」**，來取代東洋畫、日本畫等具有爭議的名詞，徹底解決了問題。1983 年，省展成立了膠彩畫部，膠彩畫家們重回省展行列。

從 1951 到 1983 年，正統國畫之爭這場架，吵了三十二年之久。在這三十二年中，臺灣大眾對於膠彩畫的認識，從熟悉變成全然陌生；對國畫的認知也僅限於水墨、宣紙的表現；美術學子們日夜臨摹老師的畫稿、失去了強悍的原創精神；日治時期的臺灣菁英畫家，更是遭到刻意的遺忘。這些損失，又該怎麼說呢？

時人很愛說一句：「藝術歸藝術、政治歸政治、╳╳歸╳╳」。我想，這個世界上，只要有人類存在，沒有任何一項活動是脫離得了政治的。

不懈的長跑者

李石樵

李　石　樵　（1908－1995）

臺灣西畫家，出生於臺北廳新庄支廳貴仔坑區（今
新北市泰山區），1923年考入臺北師範學校，1931
年考上東京美術學校西洋畫科。多次入選帝展、新
文展，為第一個獲得新文展無鑑查展出資格的臺灣
畫家。作品風格從早期寫實人像發展至立體主義、
抽象表現，晚年復歸寫實路線。畫作主題則專注社
會脈動，展現畫家的個人思考，一生創作不輟，被
譽為「畫家中的畫家」、「九段畫家」、畫壇的「萬
米長跑者」。

臺灣美術史上最重量級的得獎畫家？不是澄波桑，不是梅樹桑，答案是——李石樵。談這位畫家的得獎人生，還是要條列來看比較清楚：

・十九歲，水彩畫〈臺北橋〉入選第一屆臺展，然後繼續每年臺展入選一路大滿貫到二十八歲。總共十次入選，然後戰後臺展改組成省展，繼續入選……。（嗯這些獎盃獎狀可能要租倉庫來放喔）（結果畫家還真的有倉庫，想不到吧！）

・二十五歲，〈林本源庭園〉入選帝展。

・二十六歲，繼續入選帝展。

・二十七歲，因為帝展改組、審查部門吵架，所以沒有帝展可以比——其實是西洋畫部不爽，於是自己出去辦了個「第二部會展」，李石樵照樣入選。

・二十八歲，〈楊肇嘉氏家族〉入選帝展。隔年帝展終於吵完架，改組叫做文部省美術展覽會，簡稱「新文展」。

・三十、三十二、三十四歲繼續入選新文展，總共七次入選帝展系統。然後 1943 年就成為「**第一個」新文展「無鑑查」（免審查）展出資格的臺灣畫家**。同時也是臺展免審查畫家、臺陽美展創會會員、省展審查員。（啊都給你啦都給你啦）（這才叫做名符其實的獎棍啊！）

・中年開設私人畫室廣收學生、桃李滿天下，形成省展的龐大勢力，並任職於國立師範大學、國立藝專；晚年則移居美國，持續不懈的繪畫創作。

但是，光是細數李石樵的得獎履歷，並不足以證明他是重要的畫家。關於李石樵，得邀請讀者們來細閱他的作品，我們才能理解這個男人在臺灣油畫界的重量級地位。

農村子弟也敢做藝術夢

1908 年，李石樵生於臺北廳新庄支廳貴仔坑區（今新北市泰山區），家中務農、亦開設碾米廠，家境小康。一個農民家庭出身的孩子，為何生出攀登藝術家殿堂的惡膽夢想？讀者應該猜得到，又是因為石川欽一郎啦。

李石樵成績優異、據說算術超強，還被老師譽為天才。1923 年考入臺北師範學校（今臺北市立大學），後來 1927 年師範學校改制，使得原本的臺籍師範生全數轉移至新設的臺北第二師範學校（今國立臺北教育大學），日臺分流，李石樵也在被

分流之列，1928 年才從第二師範學校畢業。

但在學校改制前，因為臺日學生之間有著嚴重衝突，校長找來了溫文儒雅的水彩畫家石川欽一郎擔任圖畫課的教師，深受臺灣人學生愛戴（這段有埋麻辣 GTO 的情節嗎？）。李石樵在校受教於石川欽一郎，也參與老師帶隊的校外寫生，1927 年還在學時，李石樵便以水彩畫〈臺北橋〉入選第一回臺展，才情鋒銳不可擋！

學長陳植棋看學弟是個人才，全力鼓吹李石樵也來東美留學。當時陳植棋還得親自跑到李石樵家，鼓吹李爸爸放人；而於臺北師範以公費生就讀的李石樵，畢業後需服的教師義務役，則是由石川老師去斡旋，請託免服役畢業，最後賠公費了事。這個日本留學的夢想，對李石樵來說，是很不容易的喔。（已羨慕，貴人多多）

從入學落榜，拚到得獎專家

1929 年，李石樵終於如願赴日。但是……第、一、次、考、東、美、就、落、榜。

這……這怎麼可能呢？學霸李石樵深自檢討，覺得一定是自己的素描功夫不夠扎實！於是，他每日往返在川端畫學校、本鄉繪畫研究所[1] 兩大名師補習班之間，狂練素描。然而第二年考試……又落榜 Orz。啊～莫非努力還不夠？（崩潰貌）

李石樵當時心想，「兩間補習班不夠，那我可以補三間！」所以連晚上也衝去小林萬吾[2] 開的同舟舍[1] 畫塾繼續練素描，創下**每日素描十二小時**，連手指頭都畫到磨

破的血淚紀錄！ 1931 年，李石樵終於考上東美西洋畫科。

李石樵畫畫的拚勁，不只是性格輸不起，而是因為**他不能輸**。

出身並非大富大貴，李石樵的父親也非全然支持他的藝術夢想。只有一身才氣和熱情的他，一定要拚搏出成績才行。1932 年，李石樵讀完預科準備升上本科生時，臺灣卻逢熱病（傷寒）侵襲，兄、嫂、姪兒相繼罹病過世，且父親與妻子周來富病重，李石樵只能速速回臺灣照顧家人，等家人病好後，不顧父親強烈勸阻，李石

1. 可參考「後記——日本近代西洋美術大亂鬥」。

2. Kobayashi Mango，1870-1947。日本畫家，曾赴法國、義大利、德國留學，於 1932 年至東京美術學校擔任教授。

樵又匆匆趕回東京繼續求學。

　　1933 年，李石樵便以〈林本源庭園〉入選帝展，由 1933 至 1941 年總共七次入選帝展系統，成為第一個得到**帝展系統無鑑查資格**的臺灣畫家。而臺灣的展覽比賽則是無役不與，從臺展特選一路拿，臺日賞、朝日賞通通拿，反正第一名都給你就是了啦。（摔畫筆）

　　如此認真出作品沒有別的原因：一個毫無背景的青年，完全要依靠比賽戰績來證明自己的實力。因為賠了師範公費，李石樵沒有當老師的退路（不過後來師院有來聘他回去當老師，是他自己不想去），唯一願望就是成為**真、正、一、流、的畫家**。

　　當時臺灣尚無藝廊的市場機制，畫家要營生，必須替富有仕紳或官員作畫，不然就是努力比賽、獲取獎金和被收購典藏的機會。例如臺中仕紳楊肇嘉便是李石樵非常重要的贊助者，楊對李石樵非常讚賞，認為臺灣人在帝展拿下名次，比在自家街頭拿大聲公呼喊演講要民族自決，來得更有社會影響力。這句話更直白的意思就是：**講話要大聲，出國比賽就對了**。（可是肇嘉，那時候去日本不是出國啊？！）（反正臺灣人在日本人的場子出頭天就是爽啦！）

　　李石樵專攻古典寫實油畫中最困難的「人物群像」。例如 1943 年為了應付日本戰時需求的〈合唱〉，藉由孩童練習唱軍歌的群像主題，我們可以一窺李石樵的人物群像功力。但是李石樵一生最重要的作品，非 1945 年終戰後的〈市場口〉莫屬。

旗袍與黑狗：戰後臺灣的〈市場口〉

　　1945 年，日本向同盟國無條件投降，結束了對臺灣的五十年殖民統治，臺灣轉由中華民國政府軍事托管。消息傳來，不少臺灣人欣喜鼓舞，長期受到殖民政府不平壓迫、隨戰爭而來的空襲轟炸、物資緊縮、生離死別……這些苦日子終於要結束了吧。

　　然而，沒有想到的是，中國國民黨的國民政府與中國共產黨隨即展開了惡鬥。臺灣才剛從第二次世界大戰中脫身，又被中國的內戰波及。臺灣的糖、炭等民生物資被強制輸往中國，以支援軍需。當時日本留下來的機關、會社資產在接收過程中，往往不明不白地消失、遭到侵吞。來臺的國民政府官員、軍人既不能施行合理的統治政策，又多有貪汙腐敗的陋習，臺灣原

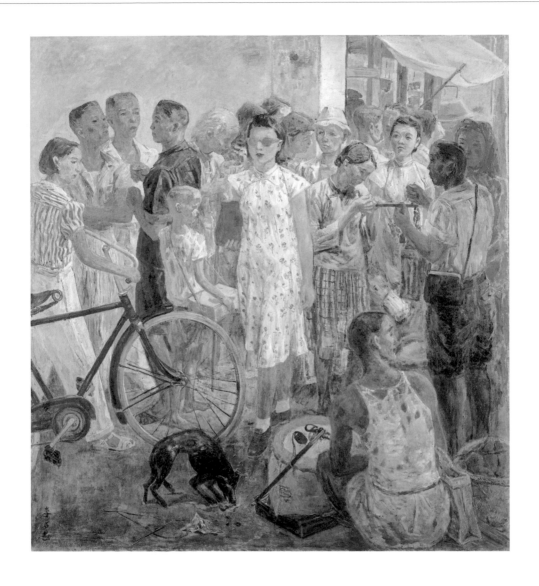

本就岌岌可危的戰後經濟，這下更是悽慘。

　　尤其糟糕的是，在戰時本就缺乏、減產的稻米，遭到官署征購乃至軍方強搶，同時停止民食配給、封存囤積遠超駐軍所需，致使臺灣市面出現米荒，也引發運米至中國的傳聞。光是 1945 年底到隔年 4 月，米價就暴漲超過三倍，且米、麵、糖、柴無所不漲，全臺陷入嚴重的通貨膨脹。

　　「菜市場」是最能看出經濟榮衰的現場。李石樵繪畫的〈市場口〉，全然沒有所謂「臺灣光復」的欣喜之感。畫面最前方的小販，正販賣一袋珍貴的白米，整個畫面擠滿了人；畫面正中央，走來一名（隨國民政府？）從中國來臺的新潮「海派女子」，光線打在她身上，烘托出簇新的旗袍樣式、髮型、墨鏡、時髦肩背包。

　　這名女子以自信、如入無人之境的姿態穿過市場，與身邊的一切毫無互動。這

▶ 李石樵〈建設〉，1947 年，畫布、油彩，261×162cm。

正對比著菜市場中，身穿著洋服或閩式衣裙買菜的臺灣婦女。李石樵清晰地呈現出階級差異。而女子前方，畫家刻意安排空間，描繪了一隻瘦削的臺灣土狗，正低頭尋找有沒有甚麼殘羹剩肉。這隻黑狗，象徵的正是臺灣人艱難處境啊。

理論詮釋的範本，創口之上的〈建設〉

1945 年 5 月 31 日，臺北大空襲，駐菲律賓的美國空軍，派出了一百一十七架 B-24 轟炸機，從上午十點到下午一點，對臺北實施無間斷轟炸。臺北市重要機關遭受嚴重損毀，臺灣總督府遭炸毀，供俸在龍山寺的黃土水珍貴木雕〈釋迦出山〉也付之一炬，當日死亡人數高達三千多人，民宅建物滿目瘡痍。

戰爭末期，人們面對的是頻繁空襲，而轟炸過後，活下來的人便在殘垣廢墟之中修補家園。在戰爭時期及戰後，因物資匱乏，人們往往敲下還能使用的建材，堆砌重建。1947 年，李石樵將人民戰後重建的心情轉換為〈建設〉這件高達兩百六十一公分的巨幅油畫。畫作的左上方可以看見被炸到剩半邊的建築（不知是臺灣銀行還是政府機關），中央僅剩高聳的半截高塔，則讓人隱隱聯想到：莫非這就是 1945 年被炸歪的總督府？

〈建設〉畫面的史詩氣魄，令人聯想起德拉克洛瓦[3]的浪漫主義風格，而畫家關注的市井小民成為畫面主角，又呼應庫爾貝[4]的寫實主義。在現世的痛苦之中，才能顯出生命的強韌與高貴。另外，我們要特別注意，西洋群像繪畫，向來有敘事傳統：畫面上的人物、手勢、配景安排，無一處不是象徵。

李石樵的群像畫面中，一定會安排兒童的象徵性存在。在〈建設〉的左下角，我們可以看到一對幼童坐在石塊邊，女孩雙手合握，呈現幼兒的純真姿態，彷彿在祝禱；男孩則手持一朵玉蘭花、專注地凝視著觀眾。等等，遭轟炸焚燒過的廢墟，怎麼會有盛開的白色玉蘭花？

這不科學啊。

一朵雪白的玉蘭花，象徵什麼？這就

3. Eugene Delacroix，1798－1863。法國浪漫主義代表性人物，所處年代為新古典主義時期，卻以強烈筆法取代新古典主義的細膩工整。
4. Gustave Courbet，1819－1877。法國寫實主義畫家，主張藝術應以現實為據，喜好描繪農村貧民和勞動階級。

是李石樵刻意安排的「刺點」。「刺點」（Punctum）與「知面」（Studium）是羅蘭‧巴特在《明室‧攝影札記》中提出的概念。「知面」指的是照片中乘載可供觀眾解讀的客觀知識、資訊、背景，而**刺點將擾亂知面，它是此一偶然，指向我刺穿我，給我致命一擊。**

就攝影藝術來說，刺點是畫面不可預期的、投入湖心秩序的一枚石頭，擾動觀者的心，並帶出漣漪波動。〈建設〉雖然不是攝影作品，但在李石樵安排的構圖思考模式，卻讓我聯想到羅蘭‧巴特的話語。

1947 年爆發二二八事件，臺灣人民經歷戰爭的蹂躪之後，渴望著和平、繁榮的新秩序到來，但是新政權卻帶來嚴重失序的經濟、惡化的治安、貪汙腐敗的社會亂象，還有流血的記憶與恐懼。在這時期所作的〈建設〉，畫中男孩緊握的那朵玉蘭花，究竟是象徵希望，還是象徵哀悼？

無明無仁〈大將軍〉，嗆爆蔣介石

從〈建設〉這件作品，我們就可以瞭解到，李石樵是一個思考層次非常深刻的畫家，而非一昧複製沙龍品味、爭名求利的畫匠。他從學院深厚訓練之中，尋找身為畫家肩負的時代使命。而 1964 年祕密完成的〈大將軍〉，則更加明確的表現出畫家針砭時政的利眼。

李石樵的作品多半注重色彩與色調的協調──在深厚古典寫實基礎訓練，要求畫家保持一定的客觀距離。作品有光就有暗、有絕望就有希望，尤其是人像作品，除了追求形體均衡之外，更務求平實、細膩的表達出被畫者的性格情感。**平衡感**是李石樵藝術理論中的基礎要求。

所以，當我們觀看 1964 年的〈大將軍〉時，幾乎可以說，這是身為畫家的李石樵，表現出最嚴厲、情緒最激烈的一幅作品。因為在他的繪畫歷程中，幾乎不曾出現過全幅灰暗色調，也不曾有過這麼陰森醜惡的人物描寫。

1964 年，臺灣自 1949 年起籠罩在戒嚴令底下的第十五年。中華民國政府對外的國際地位風雨飄搖，對內則繼續實施高壓統治、打壓民主政治發展。1 月 21 日，新竹湖口兵變，叛將兵變的理由之一是痛斥政府外交無能，理由之二則是直指（軍方）高層貪腐殘暴。（就是在罵高雄屠夫彭孟緝啦）

同年 9 月 20 日，臺大教授彭明敏、學生謝聰敏、魏廷朝因祕密起草《臺灣自救運動宣言》（*A Declaration of Formosan Self-salvation*），遭到逮捕，依叛亂罪入獄、幾乎要遭判槍決。後來謝聰敏被判十年有期徒刑，彭明敏和魏廷朝各判八年有期徒刑。整個社會瀰漫著深沉壓抑的不安情緒，這股白色恐怖切切鬱鬱，誰敢出言反對政府？

這一年，李石樵祕密畫了〈大將軍〉，完成後便將畫作深鎖進倉庫中，直到解嚴才讓作品面世。畫中人物很顯然在影射蔣介石。獨裁者光頭、冷酷笑容、軍服上配戴滿滿的勳章，背後高掛兩面旗幟；右邊的日之丸國旗成了一個黑洞（當時中華民國拚命拉攏美、日，試圖穩固國際地位）；左邊的旗幟應當是中華民國國旗，但是白日旁的光芒紋樣卻刻意的模糊省略。李石樵想說甚麼？蔣介石一眼蒼白、一眼暗黑，皆非人類該有的瞳仁，李石樵又想說甚麼？

李石樵向來以暖色調呈現人物畫作，從來沒有用過這等灰藍黑綠色、黯淡、骯髒的色系，該作風格不僅轉化了畢卡索、勃拉克[5]等人的分析立體主義，更呼應畢費[6]的人物寫實概念，形成李石樵作品中少見的尖銳感。所以說，藝術家是有鋒芒的！

▶ 李石樵〈大將軍〉，1964 年，畫布、油彩，65×53cm。

5. Georges Braque，1882－1963。法國立體主義畫家與雕塑家。
6. Bernard Buffet，1928－1999。法國具像繪畫先驅。晚年因罹患帕金森氏症而無法繼續創作，於是選擇自殺終結生命。

看到裸女畫，在想甚麼色色的事嗎？（指）

裸體模特兒是寫實油畫的基礎訓練，然而，李石樵作品兩度惹上爭議，都跟裸體有關。（話說，都是裸女，沒有裸男。在那個年代畫裸男大概會直接被警察抓去關吧）

1936 年，李石樵在臺陽美展提出了〈橫臥裸婦〉。這件作品的構圖遵循古典寫實傳統，從法蘭西學院派一路被沿用到印象派，畫橫臥裸婦的畫家不知凡幾。李石樵很明顯取鏡自馬內 1863 年作品〈奧林匹亞〉。（馬內的畫論就是「尋求真實」，李石樵不可能不知道）

當初〈奧林匹亞〉在法國展出時引起軒然大波，觀眾認為馬內畫出直視觀眾的妓女，根本傷風敗俗、藝術之恥！而李石樵這個學霸挑選同角度的〈橫臥裸婦〉來參加臺陽展（畫作連右邊都安排一模一樣的黑貓！），**他當然不會做沒意義的事，他就是藉此挑釁臺灣公眾（以及日本警察）的鑑賞水準。**

結果這件學院習作等級的〈橫臥裸婦〉，在接受警方查驗時，警察以「立姿可以展出，躺著的禁止展覽」為由，取消該作的參展權。當時臺陽美展被認為是用來對抗官辦臺展的，參展作品一定會被官方放大檢視，〈橫臥裸婦〉引發一波藝術與色情的熱烈討論，也順道暗嘲日本警察對藝術史不專業又愛亂打壓。李石樵擺明就在挖坑給警察跳，順便幫臺陽美展（還有自己）打知名度搏版面衝流量，這真的很故意！（豎大姆指）

1977 年，華南銀行印製一系列以臺灣畫家主題的火柴盒，封面為一幅藝術家畫作，加上一句藝術家的畫論（算是那個時代的文創商品）。其中的李石樵作品，是西洋畫的經典老哏〈三美圖〉，三位象徵希臘神話美惠三女神的極簡裸女，手牽著手轉圈圈。火柴盒上寫下李老研究寫實主義的心得：

「繪畫絕不允許捉摸不到的作品存在，畫維納斯就必須能抱住她！」

然後……在民風純樸的七〇年代，華南銀行就被民眾檢舉色情圖片，導致火柴盒停印下架了（欸有沒有很像現在某些奇怪團體會做的事）。旅居美國的李石樵還專程為此返臺解釋藝術與色情的差別，沸沸揚揚吵了好久。李老說，要抱住她，又沒有要對她做甚麼。那些自行腦補過頭的

▶ 馬內〈奧林匹亞〉，1863 年，
畫布、油彩，60.5×72.5cm。

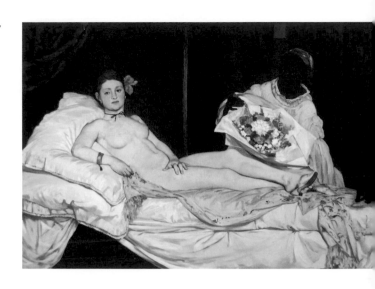

▼ 李石樵〈橫臥裸婦〉，1936 年，畫布、油彩，60.5×72.5cm。

▶ 李石樵〈三美圖〉，1975 年，畫布、油彩，
100×80cm。

骯髒念頭，讓我想起魯迅〈小雜感〉中，
超級有名的一段酸話：

「一見短袖子，立刻想到白臂膊，立
刻想到全裸體，立刻想到生殖器，立刻想
到性交，立刻想到雜交，立刻想到私生子。
中國人的想像惟在這一層能夠如此躍進。」

嗆、爆、骯、髒、念、頭、的、人！

不知道當年的李石樵有沒有讀過這段
文字，不過跳題來看魯迅，他根本是嗆人
教主啊。

李石樵一生的作品風格，一直持續轉
變，從早年的寫實主義、到中年嘗試簡化、
抽象變形風格，晚年移居美國又回歸人物、
風景寫生繪畫，造型簡練、色彩使用越發
純粹鮮豔。李老在畫壇素有「萬米長跑者」
的稱號，每天早上固定慢跑的習慣（跟村上
春樹一樣！），不但可以鍛鍊身心，從這種
生活小細節，更能理解畫家的堅毅性格。

若為李石樵做一道菜，要溫火慢燉，
還要加很多很多很多的東西來呈現他的畫
風多變、得獎無數……好 der，就決定是你
了！無敵佛跳牆！

無敵佛跳牆

食材

（包山包海但是不包魚翅）

- 扁魚干一把
- 蝦米一把
- 瑤柱（乾干貝）一把
- 大白菜一顆
- 豬蹄筋數條
- 海參兩條
- 乾香菇數枚
- 排骨酥半斤
- 剝皮栗子一把
- 竹筍片適量
- 鵪鶉蛋十顆
- 紅棗數顆
- 枸杞一把
- 蒜頭一把
- 鮑魚罐頭一罐（約十五顆）
- 水適量
- 醬油、糖適量

本書最長材料清單（無誤）

步驟

1 香菇泡發，切成粗絲。栗子需事先泡發兩小時，瑤柱與紅棗也要泡發，大白菜洗淨切片，竹筍汆燙切片，海參洗淨切大塊，蒜頭去皮不用切（這些備好的食材裝成一碗一碗的多壯觀啊）。話說，排骨酥可以買現成的，但因為我竟然買不到排骨酥，只好自己做……。

2 排骨酥自己做，買得到的讀者可略過步驟 2 和 3。排骨先用兩大匙醬油、一大匙糖、半杯可樂、一大匙米酒醃兩小時，等待同時準備等一下沾地瓜粉油炸。

3 為了樵哥，拚了！起油鍋，開大火直到油起波紋，然後就把沾滿地瓜粉的排骨一塊一塊放下去油炸，請注意用筷子協助料理，不要用手。稍微炸成金黃色就可以翻面，如果翻不動就是還沒炸好，請再等個十秒，雙面金黃就可撈起。（啊啊啊～這華麗的成就感！）

4 扁魚乾、蝦米也下去炸一炸。

5 鵪鶉蛋、瑤柱、蒜頭也通通丟下去過油,拚了。

6 我們在此宣布,只需要再加一把九層塔,炸物拼盤就可以開動了。(歪)(不想煮佛跳牆了好餓啊～)

7 總之,接下來要進入鍋子燉煮的東西有:炸好的排骨酥等一大盤東西、大白菜、海參、竹筍片。把全部食材、半碗醬油和兩大匙糖倒入大燉鍋,接著水倒到蓋過全部食材,煮滾後轉為小火,咕嚕咕嚕燜煮一小時。

8 一小時之後,打開鍋蓋,把整罐的鮑魚罐頭全部倒下去(要連罐頭的調味汁一起下去喔,真、的、好、好、吃,一定要放!),再煮滾五分鐘左右,香噴噴的佛跳牆就!完、成、啦!

9 喔～這食材交融的美好滋味!(秒吃)

相信美，也相信愛——陳澄波

陳　澄　波　（1895－1947）

日治時期臺灣畫家，嘉義人，臺陽美術協會創始會員，曾以〈嘉義街外（一）〉獲得第七回帝展入選，是首位以油畫入選日本帝展的臺灣畫家。曾任教於上海新華藝專，參加決瀾社、藝苑等繪畫團體，作品受推薦代表中華民國參加美國芝加哥博覽會。1946 年當選嘉義市第一任市參議會（今嘉義市議會）議員，1947 年二二八事件爆發，嘉義市紳合組二二八事件處理委員會，陳澄波因通曉北京話，被推派為「和平使」之一，前往水上機場試圖與軍隊進行調解，遭到拘禁、虐打，未經審判即於嘉義火車站前公開槍決，享年五十三歲。

臺灣美術史上最令人惋惜的殘篇，莫過於陳澄波的殞落。

陳澄波的生年和卒年，正好分別對應臺灣政權變動最激烈的兩個重要時期。1895年2月，陳澄波於嘉義出生，父親為前清秀才，同年日清兩國簽訂《馬關條約》，臺灣遭割讓予日本。受到父親深刻的漢學涵養薰陶，陳澄波自小對中國有著強烈憧憬。

而1947年，陳澄波是直接死於二二八事件的第一批臺灣菁英分子，全島原本活耀的美術活動一夕萎縮，戒嚴令不僅使人民言論、集會、結社的自由化為烏有，之後的白色恐怖更是人人自危，數十年來，無人再提起這位曾經名滿天下的「臺灣之光」。

家貧心不貧的嘉義少年

1895年，陳澄波在嘉義出生，出生沒多久，母親就過世了，父親另娶，於是陳澄波由祖母林寶珠撫養長大。因為家境貧寒，早期先跟隨父親學習傳統漢學，十三歲才入公學校就讀，父親卻也在他十五歲時過世。因為貧窮，陳澄波選擇考入公費的國語學校師範科，到了快三十歲，才在妻子支持下，前往東京學習美術。比起其他一畢業就前往東京追夢的學長學弟，陳澄波甚麼都比別人慢，根本是人生魯蛇組。

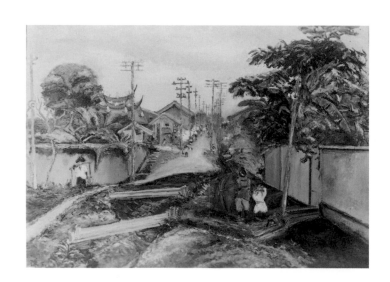

◀ 入選帝展的〈嘉義街外（一）〉原作已遺失，本圖為留存的黑白相片。從現存的黑白相片中，可看出作品的光影對比十分強烈（還有木瓜樹和香蕉樹！）。1926年東京《報知新聞》訪問帝展入選畫家時，特別介紹了來自臺灣、當時就讀東美師範科三年級的陳澄波，陳澄波接受訪問時開心地說：「畫這幅畫是想要介紹南國的故鄉，從7月5日開始製作，大約花了一個月完成。」（李淑珠翻譯）。
陳澄波〈嘉義街外（一）〉，1926年，畫布、油彩，40號。

▶ 陳澄波在隔年又畫了第二幅〈嘉義街外（二）〉，以象徵現
代化的電線桿作出單點透視，艷陽高照的正午時分，路上行
人挑著扁擔、打著傘，路邊的小雞小鴨躲在溝裡乘涼，洗淨
的衣物、甚至棉被被吊掛在街邊隨風飄動。〈嘉義街外（一）〉
能夠入選帝展，憑藉的不只是專業技巧，而是在畫中，有日
本難得一見的南國風景。這些親切的日常一瞥，表達出陳澄
波對家鄉深切的愛，也是畫家一生創作的核心主題。
陳澄波〈嘉義街外（二）〉，1927年，畫布、油彩，
65×53.4cm。

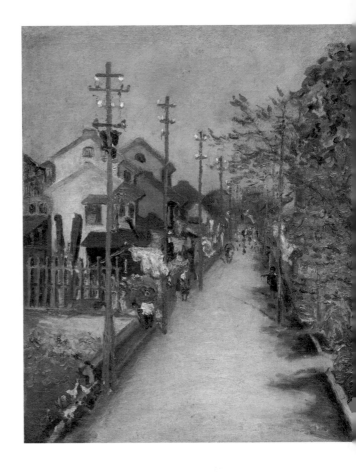

　　BUT，這個起步比別人慢的青年，卻
憑著熱情和努力，在 1926 年以一幅描繪亞
熱帶故鄉的〈嘉義街外（一）〉（〈嘉義
の町はづれ〉），率先入選第七回日本帝
國美術院展。這是臺灣西畫家首次入選日本
最高官辦美展，笨鳥快飛，連日本同學都對
陳澄波刮目相看起來。

　　為甚麼一個貧寒的秀才之子會想當大
畫家？因為他遇到了石川欽一郎。

　　1913 年，陳澄波考入臺灣總督府國語
學校公學（今臺北市立大學）師範部乙科，
國語學校除了培育臺灣人學習國語（日語）
之外，師範乙科專門培育臺籍公學校教師。
由於是公費學校，學生畢業後立刻分發至
各地公學校，進行義務的教育服務，所以，
許多家境不佳的臺灣菁英，往往選擇就讀
國語學校。

　　學校既然是為了培養基礎教師，自然
有許多公學校教學課程，其中有一門圖畫
科，是由水彩畫家石川欽一郎來授課。石
川欽一郎個性溫文儒雅，對學生非常關懷，
陳澄波被石川欽一郎迷、死、啦，師生感
情相當好。雖然陳澄波家貧，不能像其它

人畢了業就去留學，不過當他畫畫遇到挫
折時，都會寫信向石川老師請教，老師也
常常寫信鼓勵他。

　　1924 年，陳澄波的公費教育役服務期
滿，為了一圓畫家夢，陳澄波決定辭去教
職、暫別妻兒，考入東京美術學校的圖畫
師範科，與學弟廖繼春成為同班同學。

　　陳澄波就讀東美期間，家中經濟全靠
妻子張捷支撐，連留日的生活費也由妻子
供應，一想到老婆為了自己的夢想要這麼
辛苦，陳澄波壓力好大啊啊啊！所以他超
用功的！白天在學校上課，晚上還去岡田
三郎助教授的本鄉繪畫研究所練素描，假

日就去公園練寫生，總之，拚了！有趣的是，陳澄波在公園寫生時，總是會請路人批評指教他的作品。雖然路人可能講不出甚麼專業意見，不過這種「人人皆可師」的學習態度，或許正是陳澄波的畫藝快速成長的真正原因，讓他在短短三年之內，從一個完全不會畫油畫的初學者，成為拿下日本最高榮耀、帝展入選的藝術新秀。

大膽創新，永不止息：陳澄波真的沒有在亂畫

陳澄波之死是臺灣美術史上的巨大損失，不只因為他是第一個帝展油畫家，更因為在創作風格的野心上，日治時期畫家無人能出其右。

他的作品在同期畫家中獨樹一格，尤其是作品構圖。陳澄波往往大膽採用行道樹、或具有時代進步象徵的電線桿來切分畫面，引出誇張、違和的空間感。最經典的例子，就是第二次入選帝展的〈夏日街景〉（〈街頭の夏氣分〉），電線桿落在畫面正中央，將畫面強行切成左右等分的構圖，這種風景構圖在學院派的畫法上，是**大忌**。因為中

◀雖然〈夏日街景〉大膽地採用中分構圖，不過陳澄波利用左方小範圍的樹蔭，來「對比」右側大面積的地面反光，使畫面產生協調的動感；也透過左右樹籬微妙的位置差異、橢圓造型，讓畫面的水平動線產生和緩的起伏，溫柔呼應著天空的白雲線條。由此可以看出畫家經營構圖的苦心，所以不要再說陳澄波亂畫了啦。
陳澄波〈夏日街景〉，1927年，畫布、油彩，79×98cm。

▶〈初秋〉描繪陳澄波的故居（今臺灣嘉義市西區蘭井街 249 號）從二樓看出去的景色。位於今日蘭井街與國華街交錯處的老家，因為當年道路拓寬被拆到僅剩一點點面積，使得房子太窄，每次畫大作品，陳澄波都要跑去街道上才能審視畫作全貌。此作品重點是從二樓陽臺可以看見附近的溫陵媽祖廟，陳澄波總是要把地方特色畫入作品才甘心。此故居現已租給冰店「咱台灣人的冰」，販賣有著芋圓、番薯圓、澆著糖水的傳統剉冰，非常美味。
第五回臺灣總督府美術展覽會（府展）推薦入選作品，陳澄波〈初秋〉，1942 年，油彩、畫布，91×116.5cm。

分的畫面最容易流於呆板、失卻空間韻味。

　　做人可以中立，構圖不能中分，這道理，讀到美術研究所的陳澄波當然知道，所以啊……**他是故意的**。

　　故意違反規則、挑戰傳統的繪畫構圖方式，想試試看會產生甚麼新的可能？會有甚麼有趣的變化？這種挑釁的態度，我認為這正是〈夏日街景〉入選帝展的理由。勇於突破、挑戰經典、表現個人獨特性，這向來是日本藝術最敬重的特質，亦是陳澄波最重要的畫家個性。

　　事實上，陳澄波在東美求學時，因不願照老師的意見修改素描，便在課堂上和田邊至教授辯論起來。連向來開明的田邊至教授，也對於陳澄波的風格感到困惑。由此可見，陳澄波選擇的道路，從來就不是學院一派。

　　陳澄波還經常使用反透視法[1]，目的是讓畫面的每個元素都能一目了然；他也相當在意點景人物[2]的故事性，小雞、小鴨、小狗、鷺鷥都是他仔細描繪的對象，他的畫作彷彿一再說著：**看看身邊的人吧！每個人是如此用力且燦爛地活在每個當下！**

1. 違反透視學、以強調畫面中人物或物體的技法。
2. 指小型人物、動物的形象畫，用於點綴風景或建築結構的繪畫，或是素描細節。

少有人像陳澄波這樣，在畫面中強烈表達自己的世界觀：**日子再怎麼難過，要相信美，也要相信愛。**

這樣的畫作令人聯想到素人藝術作品中，從自身視角出發的全然真誠。陳澄波將天生的童稚趣味與學院的寫實技巧結合，這樣氣味悖反的結合非常不易，只能靠日復一日、年復一年的磨練，逼自己蛻變再蛻變。他的純真、他的激情在畫布上濃縮成油彩圓潤旋轉的筆觸。如果陳澄波不是死於政治迫害，他的藝術生涯應能開出更為燦爛的火花，徒留觀眾無盡嘆息。

上海，傳統與現代的匯流之地

1929 年，陳澄波自東美研究科畢業，本想回臺任教，但因當時臺灣美術教職一位難求，他受到在東京認識的中國畫家王濟遠[3]邀約，便動身前往上海擔任新華藝專、昌明藝專的西畫科主任。旅居上海期間，陳澄波將中國水墨的筆觸、構圖融入油畫之中，也受推薦代表當時的中華民國參加 1933 年的芝加哥世界博覽會，在當時陳澄波可說已是國際級的畫家無誤。

大師是一再挑戰自我的人，作品在人生的不同時期，便會綻放出不同的風華。在東美期間，陳澄波從寫實的素描開始學習，慢慢加入立體派、野獸派與表現主義的影子。上海期間，將中國傳統南畫水墨的灑脫，以及八大山人的奇拙筆趣化為己用，同時帶入了素樸藝術的粗稚感。

返回臺灣後，陳澄波持續關注家鄉的風景之美，同時也開始思考，如何在作品中表現自己的民族性格，表現一個畫家的生命史與自我認同。對陳澄波來說，「走出畫室」，堅持戶外寫生的畫法，除了技術考量之外，更具有**「走入人間」**的入世期許。

例如他的〈嘉義公園（鳳凰木）〉[4]，使用迴旋舞動的曲線筆觸，筆法脫胎自水墨皴法，展現出鳳凰木枝葉蓬勃的生氣。嘉義公園中有一大水池，池中小島豢養著白鵝、鴨子（公園裡還養猴子，日治時期的公園為甚麼這麼愛養動物？），但是陳澄波不想只畫鴨子，他同時也加入了充滿

3. 1893－1975。中國水彩畫家，自學習畫，曾任上海美專教授與教務長。
4. 第四回臺陽展參展時名為〈鳳凰木〉。

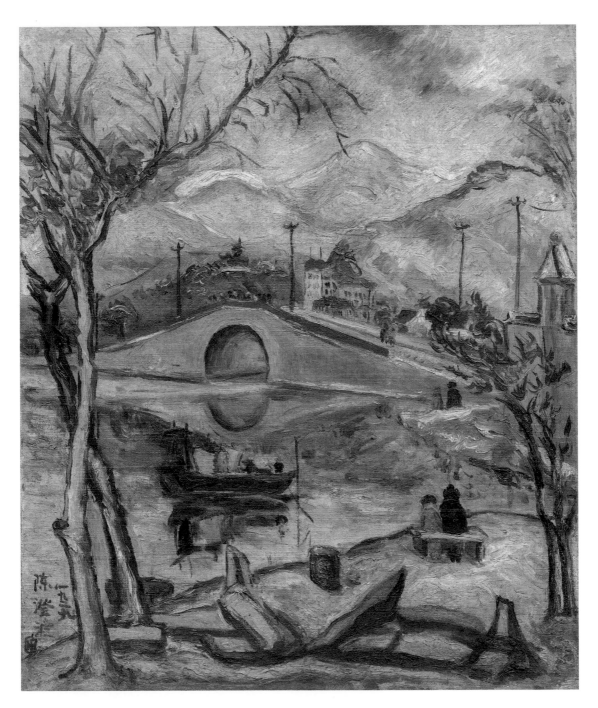

▲ 1929 年 3 月，陳澄波於東美研究科畢業後前往上海執教。上海的教學生活，使他得以
觀摩大量中國傳統水墨，也結識了許多當時的中國畫家，如張大千、潘玉良、黃賓虹
等人。受到倪雲林與八大山人的作品啟發，陳澄波的畫又出現一波蛻變，他嘗試將水
墨皴法的筆觸帶入油畫之中，在這件〈清流〉描繪的是西湖十景——斷橋殘雪。主題
本身就極具東方情趣，而前景採用水墨的鹿角枝畫法，使枯樹線條更靈動，筆趣流暢。
第三回臺灣美術展覽會西洋畫部，無鑑查（免審查）資格，陳澄波〈清流〉，1929 年，
畫布、油彩，72.5×60.5cm。

東方情調的丹頂鶴。丹頂鶴同時可以象徵中國與日本、甚至是整個東北亞文化，暗喻著不同的政權與文明，在同一塊土地起舞，同樣受到鳳凰木的庇蔭。

死在自己全心相信的新政府手中

陳澄波個性熱情、單純，父親給予的漢學背景，加上上海生活的經驗、與中國畫家交遊的溫暖情誼，使他篤信回歸祖國，將帶給臺灣美好的未來，他的畫面語言也表達出政治熱情。1946年的省展參展作品〈慶祝日〉，便是描述嘉義市警察局換下日之丸，升起青天白日滿地紅旗幟，路上行人熙熙攘攘，穿著漢服、打著時髦洋傘，人手一支國旗，連路邊小販也掛著國旗，多麼熱鬧！陳澄波為何如此高興自己重回祖國懷抱呢？除了前述的個人原因之外，日本的殖民統治的不平等特質，其實仍是關鍵。

在1945年的一份個人筆記〈回顧（社

◀ 陳澄波〈嘉義公園（鳳凰木）〉，1937 年，畫布、畫布，60.5×72.5cm。

會與藝術）〉中，陳澄波記述了臺灣畫家過去五十年的團體活動，認為日本早期的殖民完全是黑暗時代，文化發展毫無光明：「回顧過去的五十年間，我臺灣的藝術如何受了帝國主義的管轄下多生磨折，不能夠呈其自由智能來發表充分的精神。當初官界勿論，民間同胞亦沒有什麼組織的團體，暝暗的社會空空過了日子三十多年，都是盲從黑暗社會的生活，沒有一點兒文化的生活……」。甚至早期他在留日期間、企圖組織臺灣畫會團體時，竟然還被自己的同胞阻撓，可見臺灣人心靈被壓迫之深，而後才有了赤島社、臺陽美協的成立。

陳澄波認為臺陽美展「比于臺灣督府創設的府展強健的多。自由、自在可以發表的自己的抱負，充分的才能……」。簡單而言，陳澄波其實很清楚日本對臺的殖民本質，臺灣人只是**搭上了殖民者的進步列車**，卻從來就不是日本政府打算好好對待的國民。在同一份手札中，陳澄波這樣寫著：「旭日一變，青天白日滿地紅的旗色下，眾生草木皆回生復起……我美島的六百萬同胞還要一省深思而後行者，切要謹守國父孫文先生之遺囑，仍須努力，來

提高我中國在世界上的地位強健。加一倍底的力量來工作，實在美術家我們的責任也。陳儀先生來接收後，島內的訓政伏願早點創辦一個強健的臺灣省美術團體，來提高島內的文化再向上，或是來組織一個東方美術學校，啟蒙島民的美育，能夠來補充成四千年來的大中國的文獻者，實吾人終生之所願也。」

從這份筆記本的記載中，我們可以看到陳澄波對政府懷有高度期許，對新任的政務官也抱持著相當的信任，他盼望的是殖民統治結束，臺灣人終於可以從不平等的政體下解放，美麗新世界就會來臨。

結果不是。

1947 年，二二八事件爆發，全面引燃民眾對國民政府的不滿情緒，嘉義士紳希望能夠和平處理衝突，於是組成「二二八事件處理委員會」。陳澄波身為嘉義市參議員，加上曾旅居上海、能通曉北京官話（即現在的「國語」），便與潘木枝、柯麟等八名委員[5]，擔任起調停的「和平使」工作，前往水上機場與軍方協商。未料卻遭到拘禁刑求，被冠上煽動地方人民暴動的罪名。

5. 當時應有八人去機場，其中六人：陳澄波、潘木枝、劉傳來、柯麟、邱鴛鴦、林文樹，為嘉義市參議員。陳復志是三青團主任、處委會主任委員。王鍾麟當通譯。盧鈵欽當天沒去機場談判，後來才遭到逮捕。邱鴛鴦、劉傳來、王鍾麟於當天被放回。陳復志 3 月 18 日被槍決。陳澄波、潘木枝、盧鈵欽、柯麟 3 月 25 日遭槍決。

▲ 中央豎立國旗的是嘉義市警察局，原建物已拆除。畫中值得注意的，是人物服裝。當時臺灣洋服已十分流行，陳澄波卻讓畫中人物全部都穿上漢服，甚至中央抱著小孩的婦人還穿了一件粉色長旗袍。這代表著甚麼呢？左下方的簽名，陳澄波使用了漢字數字、直式簽名，這又代表甚麼呢？前方的樹木看似空無一葉，國旗旁邊的樹枝卻恰好有一簇新芽萌發，陳澄波到底想說甚麼呢？

陳澄波〈慶祝日〉，1946年，畫布、油彩，72.5×60.5cm。

▶〈關于省內美術界的建議書〉原稿。

3月25日，陳澄波與其他人被綑綁在車上進行羞辱式的遊街，並載至嘉義火車站前，當眾槍決。次女陳碧女與兒子陳重光聞訊，上街尋找父親。陳碧女當時年僅二十三歲，上前哭求士兵不要行刑，卻被一腳踢開，讓原本有志於藝術創作的她，親眼目睹父親被槍決的慘狀，從此不再提起畫筆。

更諷刺的是，3月25日是中華民國訂定的美術節。陳澄波一生獻身於藝術，卻死在其日。他在1945年〈關于省內美術界的建議書〉投書中，暢言臺灣應發展自己的美術專門學校，甚至列出了建設美術學校的規劃章程，認為強大國家文化的基礎始於教育：「臺灣光復了，此去得受完美之教育，就將要來建設，強健的三民主義的新臺灣，以進美麗的新臺灣的完美之教育。……**欲達到這目的，第一來建設強健的三民主義的美育師長的教育，才可以提高未來偉大的第二少國民美育才好。第二造成了世界上的美術專家來貢獻于我大中國五千年來的文化萬分之一者，吾人生於**前清，而死于漢室者，實終生之所願也。」**

陳澄波始終盼望著光復後，臺灣人能夠抬頭挺胸，開創一個美育新紀元，甚至發出繼法國、日本之後，要引領世界美術潮流的宏願。想不到這投書的結尾一語成讖，陳澄波還沒有見到美麗新世界，便死於「漢室」之手。死時畫家雙眼猶未闔上，想要再看這親愛的世界最後一眼，那是多大的懸念啊。

臺灣藝術史上最偉大的牽手——張捷

妻子張捷不愧是藝術家的牽手。陳澄波被處決後人人自危，連相熟的醫院都不敢出借擔架，最後還是家人拆下門板，才把陳澄波的遺體抬回家中。

　　張捷不只冒險運回陳澄波的遺體，甚至請來攝影師，為陳澄波的遺體拍照（呃……能在那個時代想到文件收集，張捷根本就是當代藝術家啊）。行過風聲鶴唳的白色恐怖，她將丈夫受難時的血衣洗淨、保存，更小心藏匿陳澄波的油畫作品。這些現在都成了極為珍貴的文物資料。

　　所以可以說，如果沒有張捷，我們就會永遠失去陳澄波。她的膽識與眼界實在不下於陳澄波，若非生於重男輕女的時代，成就絕對不僅僅是「陳澄波之妻」。

　　BTW，張捷的縫紉手藝絕佳，陳澄波留學日本時，家中生計可說完全靠著張捷一手撐起。兩人的婚姻其實聚少離多，除了新婚時陳澄波就在公學校任教的那幾年，陳澄波一家最幸福的時光，就是 1930 至 1932 年在上海的短暫團聚。

　　陳澄波在上海的教職穩定之後，便將臺灣的家人接來團聚。這個時期的他畫了一張全家福〈我的家庭〉，畫家本人退居於畫面左方，一臉促狹地拿著畫筆。這張構圖令人聯想到維拉斯奎茲[7]的畫作〈侍女〉[8]，構圖非常近似當代的團體自拍照。

　　不過，〈我的家庭〉當然不是拍照啦，因為陳澄波在這件作品中一樣運用反透視法，畫面中出現的每個物件，各自代表著深刻的象徵意義。

　　畫家刻意違反了透視原則，讓原本應該是側面角度的桌子，改換成正面俯視的角度，以便讓桌上每個物件都能清楚呈現：例如桌面正中心的筆硯，象徵陳澄波對中國文化的孺慕之情；前方散置的信封，寫著當時陳澄波在上海的地址，寄件人資料則較為模糊，似乎是「新華」，不知是否暗示當時任教的新華藝專。桌上那本《普羅繪畫論》[9]正是當時風靡日本的左翼美術思想象徵，《普羅繪畫論》認為藝術必須要為無產階級、要為庶民大眾服務。這一點，正和陳澄波無私奉獻的人格相符。陳澄波在這張畫作上安置這本書，是不是代表畫家對自我的期許呢？

　　長女紫薇書藝絕佳，還得過書法比賽優勝，嫻靜優雅的她，後來在父親強力主導下，嫁給日治時期的天才雕塑家蒲添生（陳澄波看了蒲添生的作品，說這種藝術天才，我非搶下來當女婿不可！馬上拜託人說媒！當時陳澄波可是跟日本雕塑大師朝倉文夫搶女婿，還搶贏了！只能說畫家真是任性的男人呢）。因此陳澄波讓心愛的長女手中拿著書籍，象徵她的書卷氣質。

7. Diego Velazquez，1599－1660。葡裔的西班牙畫家。
8. *Las Meninas*，1656 年，畫布、油彩，318×276cm，典藏於馬德里普拉多美術館。
9. *プロレタリア繪畫論*，永田一脩著，1930 年出版。

▼ 陳澄波〈我的家庭〉，1931 年，畫布、油彩，91×116.5cm。

幼子重光因為還是個小孩子，手持鮮豔的玩具。

次女碧女的藝術天分最高，陳澄波將拿著畫作明信片的她，安排在自己身邊，頗有培養接班人的意味。為甚麼是畫作明信片呢？因為明信片是陳澄波與孩子們的情感交流信物，陳澄波長年在外奔波，只能寫明信片給孩子，表達自己的關愛，而且他會挑選適合孩子的明信片，像碧女就會拿到帝展得獎作品的明信片，即使是家書同時也兼負教育功能啊。

至於老婆張捷，則放置在畫面正中心，象徵**老婆才是一家之主**、一家支柱，張捷手中拿著縫製中的布料，正是她支撐起一個家的針線活象徵。張捷燙了當時海派的捲髮，但是身上仍穿著臺灣的閩式衣衫，神情嚴肅。

我認為陳澄波是日治時期少數擁有性別平等意識的畫家，當然不是說他有讀過西蒙波娃，而是因為他天生熱情、正直、悲憫的人格，使他懂得愛重自己的妻子。陳澄波愛老婆是出了名的。新婚時，冬天天冷，在沒有電熱水器的年代，陳澄波會起個大早燒好一盆熱水，讓婚前是千金小姐的老婆，起床時有溫熱的水可以盥洗，不用一邊打哆嗦一邊洗臉。甚至在北上到畫家楊三郎的家中作客借宿時，陳澄波還要隨身攜帶自己的小被被，因為這條被子才有「牽手味」、沒有老婆的味道睡不著，超幼稚真浪漫！

當時男性主外，對家中的事物往往漠不關心，陳澄波雖長年在外，對於子女的個人特質卻觀察得相當仔細，當然對子女的幸福也異常用心。幫長女紫薇搶老公也就算了，從次女的婚姻更能看出陳澄波是多麼敏感、細膩的父親。

陳澄波被槍決前，匆忙寫下了遺書，移監至警察局時，交給警局的人偷偷帶出，其中交代家人的事項中有一條：「碧女的婚姻聽其自由。」為甚麼這樣寫？

因為當時碧女論及婚嫁的男友，是國民黨、外省軍官。

他擔心自己的冤死，會促成家中對於國民黨、對於外省人的排斥、不諒解，這樣恐怕會害女兒失去真正心儀的對象。他一心只想，不能讓自己的死，傷害到女兒的幸福。然而碧女是有個性的孩子，也不能像長女紫薇那樣強力幫她決定婚事，如果堅持次女嫁給這個人，又擔心女兒心意萬一改變了就不好了。所以，次女的人生，交由她自己作決定。

一個舊時代男人，對於女兒的婚姻，有如此細膩的考量。

我突然明白張捷為甚麼可以對陳澄波愛到死心塌地，這樣的男子在那個年代……不，即使在現代，也是奇葩。

在日本留學期間，陳澄波最喜歡梵谷了！因為波哥（是有這麼熟嗎？）覺得梵谷跟自己都抱著對藝術的無上熱情（而且一樣窮），所以他模仿梵谷的構圖，畫了一張戴帽的自畫像。梵谷的畫作彷彿熊熊火焰，陳澄波的畫作則隱含著�窯的土味與溫熱。有趣的是，梵谷的代表花卉是向日葵，陳澄波明明是向大師致敬，卻把後方的太陽花畫得像是鳳梨罐頭切片（當時臺灣是世界重要的鳳梨罐頭產地），從這裡可以看出陳澄波的幽默感，更能明白他自始至終都以南國魂自居。

向陳澄波致敬的菜色，就從他玩笑式的鳳梨自畫像出發，在閱讀陳澄波甘苦交織的、餘味不絕的人生後，嗯……那就來道鳳梨苦瓜雞吧。

▼ 東美圖畫師範科畢業後，同鄉的臺人紛紛打包回家準備謀職，張捷本也以為老公要學成歸國啦、苦日子終於要過去了……。
想不到陳澄波說：老婆大人，我不小心考上研究所了，再讓我念兩年吧。這話氣到張捷兩個月不給他寄生活費，使得陳澄波
只好去打工，然後感冒了（好廢啊）。張捷捨不得老公感冒，只好又繼續做針線來養一家老小，以及幫老公寄生活費……。
無怪乎陳澄波對張捷如此敬重，老婆大人實在是太強了啊。
陳澄波〈自畫像（一）〉，1928 年，畫布、油彩，41×31.5cm。

鳳梨苦瓜雞

材料

· 土雞一隻 　　　　· 苦瓜一條 　　　　· 蔭鳳梨罐頭三至四大匙

步驟

1 雞肉請攤販切塊，苦瓜去囊籽、切塊，因為這章太苦了、所以我就不汆燙了，
　要苦一點才夠味。

2 雞肉汆燙去血水，把髒水倒掉。

3 洗淨燙過的雞肉，重新加水煮開，轉小火燉煮三十分鐘，先把雞肉煮軟。

4 把苦瓜和蔭鳳梨丟進去，繼續燉煮二十三分鐘，讓苦、鹹、酸、甜融合在一起。
　為甚麼要燉煮這二十三分鐘，因為陳澄波享年五十三歲，所以我們要把人生
　滋味濃縮在這 30+23=53 分鐘之內。（毆飛）

5 開鍋，試試鹹淡，調味。通常蔭鳳梨本身帶有鹹味了喔，這道湯品就是一派
　任真自然。

6 上桌。

溫暖卻滋味複雜的家庭
料理，獻給一個原本應
該美滿的藝術家家庭、
一個正在茁壯起飛卻嘎
然而止的藝術夢。

被醜氣死

李梅樹

李 梅 樹 （1902－1983）

臺灣日治時期油畫家，出身三峽望族，自幼深受民
俗藝術薰陶，留學東京美術學校西洋畫科，擅長寫
實人物油畫，作品多次入選臺展、新文展、省展，
藝術成就斐然之外，亦跨足政治界。曾任三峽街長、
農會理事長、臺北縣議員等職，任教文化大學、國
立藝專等學府，主持三峽長福巖的重建，該廟被譽
為「東方雕刻藝術殿堂」，集臺灣廟宇藝術與書畫
藝術之大成。

望族之後、稱號超多，請叫我跨界第一名

李梅樹，1902 年出生於日治臺灣桃仔園廳三角湧（今新北市三峽區），為臺灣著名畫家、大學教授、三峽街長、鎮民代表主席、三峽鎮農會理事長、臺北縣議員、重建三峽祖師廟主導人……慢著，這麼多稱號是龍之母吧[1]，李梅樹你到底是政治家還是藝術家！（摔鍵盤）

沒錯，李梅樹正是一個很夯很潮的跨界藝術家，身跨政治與藝術界，作為三峽望族之後，李梅樹一直在個人夢想與家族期許之間，努力地達成平衡。（而且做得很不錯！）

其實李梅樹的家境十分富裕，父親是在三峽經營糧行的商人李金印，李梅樹為次子，上面有一個比他大上十七歲、從母姓的兄長劉清港，當李梅樹還是個趴趴走的屁孩時，身為西醫師的劉清港已經在三峽開設了「保和醫院」，對這個弟弟十分疼愛。（管教也頗嚴格就是了）

長子從醫，次子從政，這是父親對兩個孩子的生涯規劃（長兄如父，劉清港也希望李梅樹從政……啊啊壓力好大）。但

是李梅樹從小對美術十分癡迷，與同伴在三峽老街上玩耍時，深受三峽清水祖師廟的繪畫、雕刻吸引，自己也愛用毛筆描繪《三國演義》等歷史小說中的人物造型，當他就讀臺灣總督府國語學校時，在校修習了正規的美術課程，更奠定他以藝術家為志業的願望。

國語學校在李梅樹念到一半（1920）時，改制為臺灣總督府臺北師範學校，原本李梅樹計劃和當時其他的美術青年一樣，在畢業後立刻赴日，前往東京美術學校進修；然而，父親不同意他的藝術夢，於是李梅樹只好在 1922 年師範學校畢業後，乖乖去教書，並奉父命，與林粒女士結婚。（是想用家庭綁住小孩的意思嗎？）

關於這段對學畫歷程，李梅樹在自述中曾這樣寫到：「父親之意，希望藉此打消我東渡日本求學的意念。但是歲月的飛逝，不僅無法平息我追求藝術的熱情，反而使我更加殷切盼望，能夠早日實現衷心嚮往的理想。因此課餘之暇，更加專心致力研究畫藝，並利用暑假返回母校，參加石川

1. 典出當代經典奇幻小說《冰與火之歌：權力遊戲》，龍之母全稱號為：「風暴降生丹尼莉絲‧坦格利安一世、彌林女王、安達爾人、羅伊那人和先民的女王、多斯拉克大草原的卡麗熙、七國君王、不焚者、疆域守護者、打碎鐐銬者、 龍之母。」這麼多稱號聽完有沒有很累。

欽一郎先生所組之『暑期美術講習會』。工作之餘所繪作品，連續入選第一，二屆臺展，家人也因而瞭解我的稟賦與志向，不再堅持要我往政治方面發展。」

前進吧！古典寫實畫家的東京夢

　　父親在李梅樹結婚、工作後，於 1925 年去世。隔年，李梅樹的作品獲得入選臺展的肯定，再加上大哥劉清港終於改變心意、不再反對，全力（財力）支持弟弟的藝術夢（兄：「弟弟的學費我來出！」弟：「穴穴阿兄！┳～┳」），李梅樹終於一償宿願，前往東京追夢。

　　於是李梅樹與陳澄波在 1928 年一同搭船前往東京。那一年陳澄波已經三十四歲、拿下帝展入選，再隔一年就要從東美研究所畢業了，李梅樹則是二十七歲，才剛要去考東美。兩人均已結婚生子，李梅樹曾經在寫給妹婿的書信中，特別提到自己獨身一人，沒有在東京亂搞小三（當時一夫多妻仍屬常見），請妻子林粒不必擔心「東京妹紙の誘惑」，老公可是非常忠貞的唷～啾咪！

　　到了東京，李梅樹一如其他同鄉，先進入川端畫學校、同舟舍，以及本鄉繪畫研習所這三所美術補習班，勤練素描，準備入學考試，翌年便考上東美西畫科，受到長原孝太郎[2]、小林萬吾與岡田三郎助的

▲ 李梅樹婚前畫給女方的刺繡紋樣「志求高遠」。當時的刺繡是女子的畫筆，李梅樹以傳統雀鳥紋樣，組合成書法字體，深具民俗藝術精髓，代表了夫妻同心、情意綿長。

2. Nagahara Kotaro，1864－1930。日本西洋畫家。

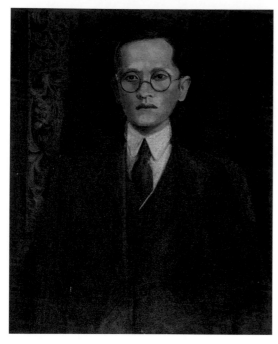

◀ 李梅樹〈劉清港 醫師肖像〉，1947 年，畫布、油彩，
　91×72.5cm。

教導。李梅樹在學時，野獸派等現代主義思潮正風靡全日本藝壇，但是李梅樹卻篤定自己追求的是**寫實藝術**，且致力於人像寫實。

　　他早期的作品如〈小憩之女〉（1935）、〈紅衣〉（1939）等，都透露出岡田三郎助的精細與堅實感，其中〈紅衣〉曾入選日本第三回新文展，是李梅樹返臺後的代表作之一。桌面靜物與窗臺的構成，顯示出該畫描繪的時間大約是午後，斜陽將後方樓房刷成一片金黃，也讓略為逆光的模特兒籠罩在溫軟光暈之中，依稀還能窺見外光派的影響，但比起在日本求學時期，〈紅衣〉色調更顯明艷、輕快。

▲ 川端畫學校、同舟舍，以及本鄉繪畫研習所的名片。超級認真的李梅樹，一次補三間補習班，從早上出門開始，一路畫到晚上十點，一天就要畫三張大素描！勤學苦練下，第一年就考上東美啦！

▼ 李梅樹在東美西畫組的制服與帽子。當時東美的西畫組制服超神氣，而且因為很難考上，穿著制服走在路上格外引人注目，連扣子上也設計有「美」的字樣，領口的「西」代表西畫組。

▼〈小憩之女〉所畫的是侄媳婦劉曾妹（劉清港的長媳），此作品曾獲得 1935 年第九屆臺灣美術
　展覽會特選第一席，並榮獲臺展賞最高榮譽「臺灣總督獎」。李梅樹之子李景暘解說此畫之背
　景為家中的後庭園，模特兒當時才二十六歲，無論穿著、姿態，皆顯示出富裕家族的品味。
　李梅樹〈小憩之女〉，1935 年，畫布、油彩，162×130cm。

▲ 《臺灣新民報》曾經將本畫印成年曆，因為當時新文展入選的
臺灣人寥寥無幾，這幅畫可以說是臺灣之光啊。
李梅樹〈紅衣〉，1939年，畫布、油彩，116×91cm。

　　李梅樹中晚期的作品，則從早期的外光派學院風格，轉向日常生活中的甜美片刻，作品色調明豔，以照相寫實的人物肖像為主，模特兒則皆邀請親朋好友來擔任，〈戲水〉畫中人物正面凝視著鏡頭，露齒而笑，背景帶有大光圈過曝的朦朧感，令人恍如走入時光隧道、凝結在陽光燦爛的那一瞬間。

▶ 這件作品由兒媳擔任模特兒。李梅樹對畫作的服裝、布景細節都非常要求，為了此畫，兒媳新做了好幾件洋裝，李梅樹都不滿意。後來畫中美麗的印花洋裝還是向兒媳的妹妹情商借得，才完成這件精彩的作品。
李梅樹〈戲水〉，1979年，畫布、油彩，116.5×91cm。

東方雕刻藝術殿堂、策展三十六載：三峽清水祖師廟重建

　　但要說李梅樹最為國人所知的藝術成就，則非三峽長福巖的重建莫屬。

　　三峽長福巖又稱三峽清水祖師廟，因於 1895 年日軍掃蕩三角湧時被焚，1899 年曾經重建，後來 1945 年日本戰敗，結束在臺統治之後，祖師廟收歸公有，當時擔任代理街長、三峽鎮民代表會主席的李梅樹篤信清水祖師，希望為家鄉打造一座民間藝術的殿堂，便開始募款、設計、成立委員會，主持重建祖師廟。

　　重建祖師廟，李梅樹想的可不是一座廟而已，他捐地、捐款、找贊助、親自督工，延攬了當時臺灣優秀的石刻、木雕工藝匠師，向臺灣諸多知名書畫家邀約畫稿，包含臺展三少年林玉山、陳進、郭雪湖、書法家于右任、嶺南派大師歐豪年、工筆畫家陳丹誠等人的作品，再將水墨畫稿製成陰刻水磨石雕畫，又召集藝專學生製作大型銅雕神像、門板。整體而言，三峽清水祖師廟的重建，**根本就是一場歷時三十六年的大型策展**。

　　這無非再替李梅樹的頭銜又添一項：**藝術策展人**。

　　在重建祖師廟的過程中，由於對美感的講究，李梅樹花費許多時間與匠師溝通、與廟方董事會周旋，這三十六年的層層把關，可說是李梅樹**美術力與政治力的總和**。據說他曾經對一座石獅子的造型不滿意，結果被匠師嗆聲，匠師認為外行人專業能力不足，怎麼可以領導內行咧，溝通不成，李梅樹便親自雕了一座石獅子的粗胚：「看

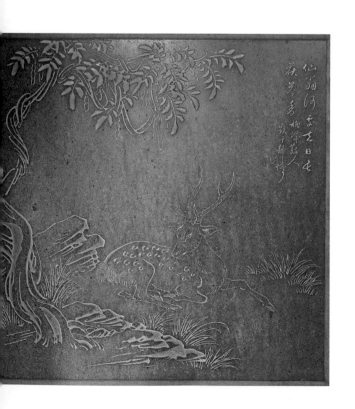

◀ 林玉山所繪的梅花鹿，「寫於靜修」，應為林玉山在靜修女中任教期間繪製。三峽祖師廟內的動物生動、種類多元，曾有南非動物園的工作人員到此參觀，盛讚這裡根本是「石頭動物園」。

過甚麼叫做好看的石獅子嗎？如果沒有看過，現在讓你看看！」這才讓匠師心悅誠服（沒有人覺得奇怪嗎？學西畫的李梅樹為甚麼會雕石獅子！）。三峽祖師廟雕刻之繁複、之華美，素有「東方藝術殿堂」之稱，壁面全以石材浮雕而成，前、中、後殿皆作藻井，甚至斥資舊臺幣四千萬把臺灣神宮的花崗岩鳥居買來，改製成廟中龍柱（雕刻剔下的石片則製成地面的石板拼花），李梅樹根本就是想打造東方凡爾

◀ ▲ 三峽清水祖師廟的「百鳥朝梅柱」。百鳥朝梅柱上有各種鳥類，採用繁複困難的三層鏤雕工法，特寫的這隻貓頭鷹是李梅樹畫的「黃嘴角鴞」，萌死我啦啊啊啊。

賽宮來著。

　　清水祖師廟最有名的石雕藝術，當屬正殿的那一對「百鳥朝梅柱」。李梅樹與工匠們翻遍臺灣鳥類圖鑑，想盡辦法在石柱上雕出一百種不同的鳥類，本土鳥種不夠用，最後還加入外國鳥種，形成百鳥爭豔、目不暇給的繁華感受。因此，清水祖師廟又有一個外號──鳥廟。

　　為甚麼要做百鳥石柱呢？其實李梅樹從小就很喜歡鳥兒，童年時的三峽環境尚未被人為開發破壞，健康豐富的河流生態，每天都可以見到吱吱喳喳的鳥兒飛翔在天際，形成李梅樹幼時深刻的美感記憶。

　　三峽祖師廟最有意思的地方，在於它體現的**不只是**一座廟宇，更是藝術家策展的宇宙觀，而這個宇宙觀不僅是藝術家個人的，也是三峽鄉土的，因為李梅樹就是三峽孕育出的孩子，通過藝術家之手，三峽過去的自然與人文記憶，得以合而為一。

　　當時擔任國立藝專美術科主任的李梅樹，不但以高薪招攬三峽子弟回鄉，參與祖師廟重建工程（例如當時擔任打石「頭手」[3]的藝師劉英宏，單日的工資便高達舊臺幣一千八百元，在當時是超高薪啊！）。李梅樹努力讓臺灣師傅將傑作留在本地，更考慮到傳統工藝必須傳承的問題，破格聘請祖師廟的木雕與石雕藝師黃龜理（木雕師）、劉英宏（石雕師）、簡芳雄（石雕師）等人，請這些手工匠師到國立藝專來授課，這是民間藝師至大專院校任教的首例。

　　邀請傳統工藝進入學術機構，讓這些珍貴的無形資產得以建立有計畫、有規模的傳承，而非任憑匠師在民間凋零，由此可見李梅樹對傳統雕塑的珍視與遠見。1967年，李梅樹進一步將藝專「雕塑科」從美術科獨立出來，成為臺灣唯一專研雕塑藝術的大學科系（今臺藝大雕塑學系）。

　　更妙的是，因為李梅樹發現臺灣廟宇燒香拜拜的傳統，會把廟宇的門板、藻井木雕彩繪都弄得髒髒的，看起來很沒質感，修復又要花很多錢，所以最容易被香煙薰壞弄髒的門神，乾脆捨棄傳統彩繪，改成銅雕，這些門神便由當年國立藝專雕塑科的學生，協力完成，首開藝術建教合作的先例。這也令我聯想起日本京都清水寺的銅鑄裝飾，雖然色調樸素，不若漆繪華麗，但是卻經得起時間考驗，隨著歲月流逝，銅雕氧化後自有其渾厚質感。不管從哪個層面看，李梅樹真的是很有野心又有計畫的男人啊！

3. thâu-tshiú，臺語漢字，意為首席、最高負責人。

◀ 藝專學生製作的銅雕，神像身上的服裝是李梅樹從日本京都寺廟素描回來的畫稿，極為精美、威嚴。

壯志未酬，被醜氣死

　　結果李梅樹花費了半生重建清水祖師廟，追求廟宇的每一處盡善盡美，如此千算萬算，卻算不到廟埕的道路規劃不歸祖師廟管。就在清水祖師廟快要完工的時候，廟前被硬生生加蓋了一道比廟埕還高三公尺的長福橋，醜！炸！

　　淡綠色的油漆配上硬梆梆的工業風橋身，上面還莫名其妙長出了幾座艷黃色的中國風涼亭！橋頭則豎起很像忠烈祠的超大牌坊（抖），大到可以通車的橋身，形成衝撞廟門的粗暴視覺，整座寺廟的整體感，就這樣毀了。李梅樹抗議不成，無力阻止長福橋的入侵，他就這樣被這座醜橋活活氣死了。三峽祖師廟未完成，享年八十二歲。

　　李梅樹過世後，三峽祖師廟方也因成本、時間與預算的壓力，終於撐不下去，而將原本的臺灣師傅團隊遣退；未完成的部分，發包給中國大陸的工班，成品粗陋，與前三十六年的精細手工恰成強烈對比。

　　東方藝術殿堂就這樣爛尾了。

我想起建造超過百年的高第聖家堂。聖家堂的工程進度太過緩慢，有人質疑為何此教堂的建造如此漫長？高第說：「我的客戶並不急。」天主不急，1882 年動工的聖家堂於是精雕細琢，緩慢孕育，還沒完工，便被列入世界遺產，成為西班牙國土上的璀璨珍寶。

我也想起日本 MIHO 美術館。這個宗教法人的美術館非常特別，要進入美術館前，客人必須先穿越一座小山隧道，隧道非常安靜，你可以用走的，也可以乘坐美術館專用的小交通車，貝聿銘設計 MIHO 美術館的時候，秉持的理念是〈桃花源記〉——要進入桃花源，必先靜心，行過幽暗的隧道，你就會看見美，看見光明。

李梅樹如果還在世，如果他去到了 MIHO 美術館，他應該會在隧道裡痛哭吧。人家 MIHO 門前有寂靜美麗的隧道，三峽祖師廟卻得到了一座醜橋。為甚麼明明整體美感這麼重要，自己深愛的臺灣就是做不到呢？為甚麼他國的神社、教堂可以莊嚴潔淨，而臺灣的廟前卻非得喧嘩嘈雜，非要有汽水、香腸攤販、違停車輛和髒兮兮的水溝，香客總是必須被逼出人行道（不，根本沒有人行道）、與車爭路呢？

我們何時才能擁有令人驕傲的宮廟文化，能夠展示臺灣深厚的民俗技藝之美，能夠令神明安住、鄉里寧靜，令宮廟之人能夠抬頭挺胸，以傳統文化為傲，也能讓每一個來到廟宇的人，都能帶走一份心中的平安？

不過就算李梅樹沒被長福橋氣死，2016 年他大概又會被活活氣死一次。該年區公所整修三峽祖師廟前道路，竟然毫無預警（且超神速）地，把廟前的石板路與三十件鑄鐵地磚刨除，改鋪柏油。遭毀壞的鑄鐵地磚，原本是一系列的三峽人文發展史，其中包含三峽拱橋、藍染產業、藍地黃虎旗、早年米粉和茶葉的包裝圖案、詩人林占梅歌詠三角湧的詩作、李梅樹的

▶ 長福橋口。各位，不覺得長福橋很像忠烈祠嗎？！

畫作等等，就這樣被硬生生的截、斷、了。我們再次見證官僚系統的便宜行事、不經大腦，也許公務人員並沒有惡意，只是「美感」從來不曾存在他們的腦子裡，這才是悲哀之處。

　　李梅樹的童年記憶，是山明水秀的三峽，未受汙染的溪流潺潺，裡面住著野生香魚！這種魚只有在極為潔淨的水質中才能存活，而三峽溪流中特產的香魚，正是人與自然和諧共處的證據，李梅樹曾將香魚入畫，但今日野生香魚早就銷聲匿跡了。要向李梅樹老師致敬，只有拿養殖香魚來充數了。決定了，就用鹽烤香魚來向李梅樹老師致敬！

◀ 李梅樹〈香魚〉，年代不詳，畫布、油彩，45.5×38cm。

鹽烤香魚

食 材 ——————————————————————————

・香魚五尾（有卵更好吃） ・鹽少許

步 驟 ——————————————————————————

1 把香魚洗淨，因為香魚無法忍受骯髒水質，所以肚子很潔淨。一般香魚是不
 必清肚的，直接整尾裹上鹽巴。

2 把香魚放進鋁箔紙包起來，戳幾個洞讓水氣透出。

3 放進烤箱，180℃烤個十五至二十分鐘。

4 打開鋁箔紙，再烤個五分鐘，讓魚皮乾酥。

5 擺盤、上桌啦！

漂浪男兒

郭柏川

郭　柏　川　（1901－1974）

臺灣油畫家、美術教育家。出生臺南打棕街，1921
年自國語學校公學師範部乙科畢業，後因家庭關係
於 1926 年赴日，1928 年考上東京美術學校西洋畫
科，受教於岡田三郎助。1937 年離日，遊歷東北滿
洲國，後至中國北平，先後任教於北平師範大學、
北平藝專。1948 年返臺，任教於成功大學，創立南
臺灣最具影響力的畫會「臺南美術研究會」（簡稱
南美會），以宣紙創作油畫，將中國傳統藝術特色
與西洋繪畫融合為一。

最近臺灣很流行「北漂」這個中國用語，意指又老又窮的南部人要謀生，就要離鄉背井去臺北。聽起來好像很可憐，但如果我們回到日治時期，大概沒有一個臺灣畫家出國求學不北漂的，因為……日本、中國，都在北邊呀！

其中，北漂最遠、一路向北、跑到東北滿洲國去的郭柏川，最有資格出來說北漂啦！欸，等一下，沒事跑去東北幹嘛？

家庭婚姻不快樂，只好流浪去

1901 年，郭柏川出生於臺南西區打棕街（今臺南海安路一帶），早期臺江內海尚未完全淤塞成陸地，運貨船隻往往必須從五條港的水路拉進市區，而打棕街就是以打造拉船、棕索為業的區域，民風剽悍。郭柏川家族亦不例外，祖父、叔祖皆是習武之人（據說專長是雙劍和鐵砂掌……），除了開設打索廠之外，也經常擔任鄉里的保鑣，所以郭柏川的強悍可說是家學淵源啊！

然而，郭柏川的父親早逝，母親只能帶著一雙幼子，依附於大家族中生活。郭柏川的個性與哥哥截然不同，他不但聰明勤奮、個性又如同祖父一般豪邁好義，因此受到祖父、九姑的百般疼愛；即使如此，孤兒寡母在大家族中過日子總是辛苦的，這也使得郭柏川的少年時期非常壓抑自己。生性率直的郭柏川，凡事都必須低調、考量家族的意見行事，尤其要考慮媽媽的處境，也難怪郭柏川會想要唱：「我一路向北～」。～（現在還有人會聽周杰倫嗎）

郭柏川的第一次婚姻對象，是由素來疼愛他的祖父為他私下提親的。當時郭柏川從國語學校畢業，回到臺南的母校第二公學校（今立人國小）任教；受過新式教育的郭柏川，非常反對這樁沒有感情基礎的婚姻。然而祖父已經過世，這樁婚姻就變成遺命難違了啊啊啊。為了讓郭柏川成婚，祖母端出「不結婚就是不孝」的大帽子，郭柏川也執拗回了：我不結就是不結！這時祖母竟說：「哼哼！不結是吧，這不肖的孩子是**誰教出來的？**這麼不會教孩子？沒大沒小！」

把**不會教**的帽子扣到郭柏川媽媽的頭上去，這就是長、輩、力、啊！（戰鬥力破千，郭柏川立刻陣亡）

這段婚姻對所有人都是痛苦不堪的記憶。妻子薛荳個性羞怯，和豪邁爽直的郭柏川完全不對盤，郭柏川的母親甚至為了

促進兩人感情，每天要努力幫媳婦說好話、幫媳婦做家事，來討兒子歡心（郭媽媽您的命也太苦了吧，當媳婦做家事，當了婆婆也要做家事）（兒子想要追求自我，媽媽也要付代價，我要寫一個慘字啊）。但是郭柏川就是沒辦法真心愛薛荳，雖然兩人生了一男兩女（男孩早夭），郭柏川還是覺得這段婚姻太痛苦；既然痛苦，就拋家棄子流浪去。（就是一段好慘的婚姻啊）（話說各位觀眾不覺得薛荳留在臺南**更慘**嗎？）

於是郭柏川逃離臺灣，北漂去了日本，本來想讀個法律系，但是當時的政治環境較為敏感（郭柏川出國時，臺灣文化協會甫成立，臺灣的文化與政治啟蒙運動正蓬勃發展），因此改習西畫，考了三次才考進東京美術學校西洋畫科，以第五名的超好成績畢業，這時的郭柏川已三十二歲了。我們幾乎可以說，如果不是因為第一次婚姻的失敗，郭柏川可能會成為一名成功的商人、或是一名中學教師，就不會去東美學畫變成大畫家了，人生的悲劇與際遇總是雙生呀。

同時，因為在東美求學期間，郭柏川的母親去世了，於是他決定攤牌，回臺向妻子正式提出離婚。在當時引起軒然大波，離婚的代價就是跟全家族翻臉，郭柏川在日本的生活費用也必須自力救濟。（在分家產的時候，好像也沒分到甚麼）（郭柏川名下分到的房子，也被哥哥拿去抵押賭債了）（據說這位哥哥其實手藝很巧，會糊紙人、串珠花，郭家的藝術天分好像也都蠻強的。更厲害的是郭大哥很會替子女說媒，後來還幫姪女為善、為真撮合了好婚事呢！）

當時窮哈哈的臺灣留學生多半會去打工，大多數人選擇送牛奶、送報紙啦這一類的臨時工，但是郭柏川不一樣，身為強壯的打棕街男兒、短小精悍的身材、炯炯有神的目光、加上祖傳中國功夫的底子，他根本就是臺版成龍！（對不起觀眾我知道成龍形象很差）那換個比喻好了，他根本就是臺南小智！所以郭柏川去開寶可夢道館……不對，他去開麻將館賺錢了！這位大哥你也太江湖氣了吧！有空時，除了畫和服腰帶賺錢，郭柏川還兼做私人保鑣啊！這根本就是要拍電影了吧！

順便一提，郭柏川去開麻將館需要登記營業時，申請文件上的保證人是岡、田、三、郎、助，據說承辦人看了嚇一大跳。你們這些美術系的到底怎麼回事啊！讀者很難理解這個保證人有多大跤，對吧？那試想一下，你今天收到一個六合彩簽賭場的營業登記，結果上面的保證人簽**蔣、勳**。對，就有那麼大跤啊！（抱頭）

幫讀者複習一下，岡田三郎助是東美洋畫界大老黑田清輝的嫡傳弟子，也跟隨師祖柯林[1]學習過。岡田三郎助將西洋油畫的細膩光影，與日本傳統美人畫、和服特色結合，顏水龍、李梅樹都是岡田三郎助的弟子，也深受老師啟發。顏水龍看到岡田三郎助結合傳統日本工藝和油畫的用心，激發了他熊熊燃燒的臺灣工藝魂；小郭柏川一屆的李梅樹，則將岡田三郎助筆下的大和美女，轉換成為具有時代感、生活感的臺灣仕女。不過，郭柏川雖然受到老師的鍾愛，他的作品風格卻跳脫了岡田三郎助的精緻感，轉而走向血氣狂放的梅原龍三郎。

亦師亦友，跟梅原龍三郎上北平酒樓去！

梅原龍三郎何許人也，他可是是日本近代洋畫界之中的**在野**大跤，梅原推崇野獸派的狂放筆觸，擅長以強烈的紅、綠對比色調來處理畫面。比起岡田三郎助優雅細緻的外光派畫風，粗曠的野獸派其實更契合郭柏川不拘小節的性格。郭柏川的畫風深受梅原龍三郎的啟發，兩人在郭柏川東美畢業、滯留於東京期間就認識了，不過雙方真正奠定亦師亦友的情誼，卻是在中國。（欸？！）

郭柏川在 1937 年離日後，並未回到臺灣，而是前往中國求職。他先前往中國東北的滿洲國旅居一年，四處作畫、欣賞哈爾濱的北境風光；而後又轉向日人佔領的北平，憑著東美畢業的學歷與實力，陸續任教於北平師範大學、北平藝專、京華藝專。滯留北平的這十年，對郭柏川的藝術影響極為深遠，中國的建築色彩、民間器物的工藝美學，都深深烙印在郭柏川的腦海之中。

1939 年，日本現代洋畫大師梅原龍三郎，剛好有機會擔任滿洲國美術展覽會的評審[2]，便順路造訪歷史悠久的北平。這……驚為天人！這個城市太美了啊啊啊！梅原對北平留下美好的印象，於是在此停留了一個多月。之後在 1939 至 1943 年間，梅原多次造訪北平，期間皆由郭柏川陪同接待。兩人在北平一同遊玩、寫生、喝酒、看平

1. Louis Joseph Raphaël Collin，1850－1916。法國畫家，也是著名學術畫家與教師。
2. 簡稱「滿展」。於 1938 年首辦，至 1945 年共舉辦八屆。

▶ 因為郭柏川身為臺南人，所以很愛吃魚。請看這幅畫作中紅
目鰱的眼睛閃亮亮，這就是新鮮的象徵！
郭柏川〈紅目鰱〉，1966 年，宣紙、油彩，34×42.5cm。

劇，更以酒樓歌伎為模特兒，畫下許多身著旗袍、柳眉鳳眼的人物寫生作品。

　　當時梅原龍三郎畫作的市場價格已經好高囉，歌伎們知道梅原是大畫家，就起哄來索畫，梅原龍三郎雖然非常阿莎力的在場人人都送一張，不過他知道妹紙們不會珍惜的啦，便私下暗示郭柏川伺機將這些應酬作品購回，日後自然可以大賺一筆。等到郭柏川衝回酒樓找畫時，他發現那些美麗油畫連框帶畫，通通都被拿去當廚房托盤了，嘖嘖……北京酒樓的妓女顯然頗具文創思考呢。可惜在郭柏川回臺後，這些梅園龍三郎輾轉贈與的油畫作品寄放在中國學生家裡，在文革中盡數焚毀，只留下一張青瓷色的〈鴨子〉。

婚姻第二春，妻子朱婉華是貴人

　　1940 年，郭柏川也在北平認識了他第二任妻子朱婉華女士，BTW，朱婉華是郭柏川的畫室學生啊！因為朱婉華學畫學得很認真，結果被外面的人傳閒話，然後……私慕朱婉華已久的郭柏川，就鼓起勇氣順勢求婚了！你們這些美術系的到底怎麼回事啊啊啊！BTW×2，當時幫郭柏川夫婦譜結婚進行曲的人，是江文也，是臺灣第一位奧運藝術競賽得獎的作曲家江文也啊啊啊！！！（用盡全形驚嘆號也無法表達我內心的震驚）

　　朱婉華是郭柏川生命中的貴人，身為明宗室後裔（呃，明代朱元璋的後裔，郭柏川暱稱她叫「龍女」）（不是小龍女），氣質優雅、大度的她，完全沒有名門之後的嬌貴氣，有的是無比堅毅與耐性。朱婉

▼ 郭柏川曾讚美朱婉華氣質清新宜人，如空氣一樣；意思是太太就是他生命的最重要
　的一部分，不是說把太太當空氣。話說這位太太會不會太忙，煮飯、學畫、養小孩、
　教書、打毛線、還兼任畫室打底助手，郭柏川根本是娶了 CEO 回家吧。
　郭柏川〈郭夫人〉，1963 年，宣紙、油彩，40×32.8cm。

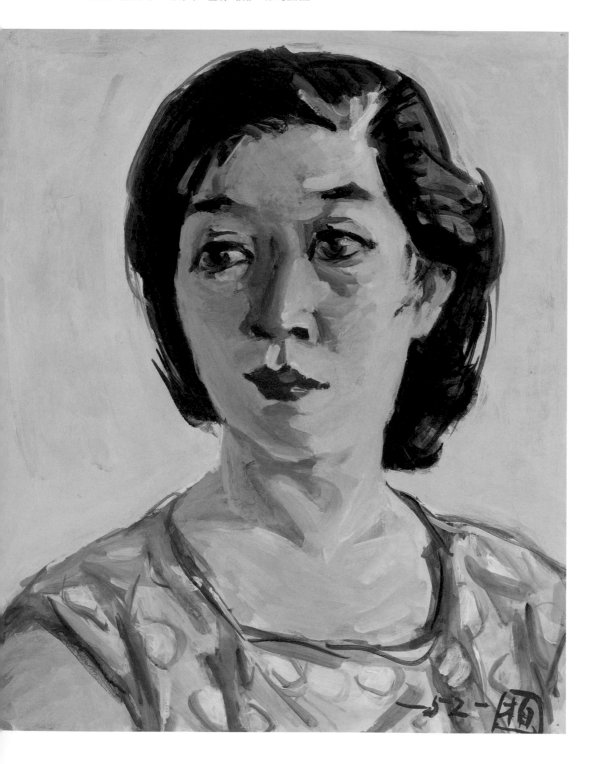

華不僅為郭柏川理家，更主動將郭柏川與前妻所生的兩個女兒接來北平團聚。當年郭柏川與前妻離婚分孩子的監護權，大女兒為真歸父親，先請郭柏川的九姑代為照顧；二女兒為善歸母親，後來薛荳改嫁，由外婆代養。當朱婉華知道郭柏川還有兩個女兒留在臺灣時便說：「這兩個孩子已經沒有母親了，豈再讓她們沒了父親！**全部接過來吧！**」真是大氣魄的女人啊！

　　即使後母之路很辛苦、經濟環境很拮据，朱婉華一生從未抱怨過。除了為郭柏川照顧家庭之外，朱婉華也是丈夫畫藝的絕佳助手。郭柏川在北平時，開始發展一系列新宣紙油畫。等等，甚麼是宣紙油畫呢？

　　當時郭柏川的好麻吉梅原龍三郎，已經開始用和紙取代畫布，並在油彩中混入日本畫用的礦物色粉，使油畫也能表現出日本特有的色彩。而郭柏川看到當時北平藝專的同事黃賓虹[3]（對，他同事是大師黃賓虹……）畫水墨，覺得中國的宣紙很有特色，所以就請朱婉華將一層層的宣紙裱貼到畫布上，再刷上白礬水，然後郭柏川就可以用油彩在宣紙上盡情作畫。因為宣紙擅長吸水、吸油的特性，使畫作呈現更透明、輕快的色澤。簡單說，就是中國水墨的清透與西洋油畫的艷麗，兩個願望，一次滿足啦。

遊子返鄉，帶來南臺灣美術的新氣象

　　1947 年，郭柏川因罹患黑熱病，險些在北平喪命，幸好有妻子的悉心照料才恢復健康。時值國共內戰，中國的環境日益艱困，1948 年郭柏川便舉家遷回臺灣。漂浪於日本、中國二十多年再度回到故土，一切歸零重新開始。啊，說到歸零，郭柏川其實剛回臺灣時，經過親友協助舉辦返

臺畫展，賣掉了一大批作品，想不到畫款一到手，隨即就碰上四萬舊臺幣換一元新臺幣的貨幣崩盤，全家的存款**瞬間又歸零**。對郭柏川來說，他的一生好像總是在重開機一樣。

　　回到臺南，郭柏川在成功大學執教長達二十年，學校配給了一處有庭園、有水

3. 1865－1955。中國近代山水畫畫家，在上海、北京、杭州等地美術院校任教，並擔任書局編輯多年。

池的日式宿舍，雖然只是借宿，但總算是在漂泊多年之後，有了安身立命之地。從此郭柏川專注耕耘南部美術教育，1952 年，他與一批畫家朋友創立了南臺灣最大的美術團體「臺南美術研究會」（簡稱「南美會」），致力推廣創作風氣，也一直盼望以南美會為發展基礎，成立臺南專屬的美術館（倪蔣懷要做美術館、郭雪湖要做美術館、郭柏川也要做美術館！大家都要做美術館！精力太旺盛了吧你們！）。一直到 1974 年逝世之前，郭柏川一直活躍於畫會活動，成為臺南最重要的美術家之一。

生活安定了，創作也更上一層樓，從早年北平時期的寫生經驗中，郭柏川逐漸琢磨出自己獨特的用色系統；中晚期的畫風則更加明淨，從青花瓷與朱紅樓閣中，淬出典雅明豔的「青藍」與「朱紅色」對比的東方色系。

郭柏川的畫作，最喜愛使用朱紅色，朱紅色不但是中國傳統建築用色，更延伸到人物的風采上。郭柏川尤其擅長以朱紅色調勾畫人體輪廓，認為畫人物應「雙乳如天」、「雙手如地」、「雙腳如樹」，必須要將人體視為頂天立地、如高山、如古樹的結構體來思考，人物的耳、鼻、口，尤其一定用朱紅色勾線，這樣才能表現人物的血氣精神。

如今，郭柏川心心念念的臺南美術館，終於在 2019 年落成啟用，南美會仍持續年年出展。郭柏川居住的宿舍，位於市定古蹟原日軍步兵第二聯隊官舍群，現仍保存良好，並改名為郭柏川紀念館，女兒郭為美亦時時返回老家照料環境，園中草木扶疏，椰子樹與紫藤花隨風搖曳，彷彿仍述說著藝術家的故事。

南美會的關鍵字：寶美樓

在老府城人的美食記憶地圖中，「寶美樓」是極為重要的地標。

日治時期，臺灣出現了一種特殊的飲宴場所：「酒樓」。酒樓不僅供應美味酒菜，更有色藝雙全的藝旦，她們能彈唱、能吟詩，陪侍官人談笑助興。當時府城最有名的四大酒樓，就是新町附近的南華樓、松金樓、明治町的廣陞樓，以及當時文青潮男的打卡聖地──西門町寶美樓。

為甚麼說是文青打卡聖地呢？第一，裝潢蓋高尚。寶美樓外觀高聳奢華，樓高四層……這樣算很高嗎？當時臺南最高建

▲ 郭柏川的人物作品多以朱紅勾線，並以群青色、土耳其綠等對比的藍色調處理陰影，作法
雖師出野獸派，但已轉化成畫家自己獨到的風格。這件〈裸體〉也讓人聯想到馬諦斯。馬
諦斯的「北非裸女」系列，往往搭配高度裝飾性的花布、壁紙，凸顯人體線條的極簡美好；
郭柏川這件作品則配上了臺灣古早的印花布床單，令人莞爾。
郭柏川〈裸體〉，1969 年，宣紙、油彩，53.6×42.3cm。

▲ 臺灣早期專業裸體模特兒難尋，多半請酒樓女子來兼職模特
　兒「阿雀」，便是寶美樓的陪酒女子。郭柏川曾畫過臺灣第一位人體模特兒林絲緞，不過
　這張古典梳妝姿態的〈裸女〉，卻不是真實的人體模特兒，而是郭柏川從風月雜誌找到的靈感。
　郭柏川〈裸女〉，1958 年，宣紙、油彩，24.3×22cm。

物是林百貨的「五層樓仔」，這樣，你就知道寶美樓有多、奢、華！寶美樓顯眼到二戰空襲還被列為轟炸目標，這樣高級的場所自是文人雅士、達官貴人雲集之處。例如仕紳連橫[4]所屬的詩社「南社」，便時常來到寶美樓喝酒吟詩，連橫還收了當時的名藝旦王香禪為女弟子。在此出沒的文青們，還包含全能才子許丙丁、小說家葉石濤、作曲家許石……族繁不及備載。

好 der，既然寶美樓這麼夯，郭柏川與南美會的畫友，也時常在此聚會喝酒，更何況，對畫家來說，寶美樓除了酒菜好吃、場地高級之外，有小姐陪酒……剛好可以兼職人體模特兒啊！一如當年與梅原龍三郎上酒樓畫北平美女，寶美樓的小姐也成為南美會畫友的速寫對象，這座酒樓不但見證台菜飲食文化的輝煌時代，更見證了臺灣美術史的重要一頁。

當時，到寶美樓吃飯、喝酒的花費高昂，通常由比較有錢的畫友買單；郭柏川回請畫友的方式，就是讓大家通通來家裡聚餐，品嚐夫人獨創的私房菜。朱婉華的手藝太強大啦，再加上有女兒郭為美當得力助手，不管丈夫請來多少客人，她總是可以變出一道道外面絕對吃不到的佳餚，連後院結的椰子，都可以拿來燉成清香美味的椰子雞！

據說郭柏川最愛吃朱婉華燒的北京菜——冰糖蹄膀，奈何本書中冰糖蹄膀已經分給梅原龍三郎老師啦。這篇要為郭柏川做菜，寶美樓的功夫菜該是首選了。不過，寶美樓已佚，傳說中的鎮店三寶「鹹蛋四寶湯」、「筍絲泥鰍」、「魷魚螺肉蒜」又該何處尋呢？幸好，我買了台菜達人黃婉玲老師的著作《經典重現失傳的台菜譜》，感謝黃婉玲老師為讀者記錄、追尋臺灣正港的古早味食譜。現在就讓我們來挑戰傳說中的傳說：鹹蛋四寶湯！

對了，本食譜與黃婉玲老師的紀錄不盡相同，因為在下我買不到紅土鹹蛋和仙女蚌罐頭（吃了會變仙女嗎），要品嚐正宗古早味，還是請大家去買黃婉玲老師的書喔！

4. 1878－1936。日治時期詩人、臺語文學家、臺灣歷史學家。著有《臺灣通史》、《臺灣語典》、《臺灣詩乘》、《劍花室詩集》等。

鹹蛋四寶湯

材料

- 乾魷魚一尾
- 鹹蛋四個
- 鮑魚罐頭一罐
- 軟骨一斤
- 豬肚一個

步驟

1 把魷魚用水泡發,切成片,可以刻花就刻花,酒家菜就是要搞得很複雜,這樣客人才會佩服,最好打開鍋蓋有龍飛出來。

2 把豬軟骨、豬肚洗淨燙熟,撈起來切片。懶惰如我直接買攤販已經煮熟的豬肚來用,想到要洗這麼大又軟軟黏黏的東西⋯⋯我無法。

3 把魷魚、軟骨、豬肚放進鍋子,加入半鍋水,煮滾後關小火煨煮一小時,務必讓豬肚軟爛,湯會變成乳白色的高湯喔。

4 把鮑魚罐頭整罐倒進湯裡面,罐頭裡面的調味汁也要全部倒進去喔,那些調味汁是精華啊,然後大火滾兩分鐘。鮑魚不要久煮,久煮會失去口感和味道。

5 鹹蛋的蛋白拿掉(蛋白可以留著配粥吃),然後把四個蛋黃放進煮好的湯裡。要吃的時候再把蛋黃壓碎,讓鹹蛋黃融到湯裡、稍微煮滾就可以了,這時湯頭會變成可愛的鵝黃色呀。

做完這道菜以後,我覺得齁,
酒家菜實在是太厚工(kāu-kang),
還是上酒家吃就好了啊!

大和色彩洋畫魂——梅原龍三郎

梅 原 龍 三 郎 （1888–1986）

Ryūzaburō Umehara

1888 年生於日本京都府，家中從事染織布料批發產業，1903 年就讀關西美術學院，師承淺井忠，1908年前往法國留學時，師事印象派大師雷諾瓦。返國後發起二科會、春陽會等團體，形成相對於黑田清輝主導之外光派的在野勢力，作品風格結合西方表現主義、野獸派，以及日本桃山美術、琳派繪畫的裝飾性，發起「日本式油畫」的探索。1933 到 1936年期間三度來臺，受聘為臺展評審；1939 年起多次訪遊北京，發展一系列北京意象的油畫作品。1935年受邀成為帝展美術院會員、1944 年與安井曾太郎[1]一同受聘為東京美術學校教授，從在野進入主流權力核心。1986 年逝世於東京。

既然上一篇講了人生老是歸零的漂浪男兒郭柏川，那我們就順道談一談郭柏川的好捧油、人生溫拿[2]組的梅原龍三郎吧！

天生的色彩家，野獸派的超級大跤

東京美術學校有類似師徒制的「教室制」，雖然郭柏川在東美求學時，是掛在岡田三郎助的教室下，不過岡田優雅的畫風，其實與郭柏川豪邁的個性是相悖的，也就是說，雖然老師愛郭柏川但郭柏川不愛老師（？！）。總之，郭柏川反而被在野派的梅原龍三郎深深吸引了（？！）。郭柏川 1933 年畢業後，作品就曾經受到梅原龍三郎的賞識，不過此時的兩個人還沒有走得很近。

解釋一下喔，當時東美的外光派聲勢如日中天，全面主導帝展入選者的風格。也就是說，想得獎嗎？想出名嗎？想發財嗎？那你就去念東美吧！帝展的評審通通都在那兒了！但，日本藝壇並不是只有外光派一脈而已。同時期，日本亦有許多留歐畫家引入了更新潮的野獸派、立體派，乃至於超現實主義等西洋現代主義風格，追求創新變化，梅原龍三郎便是其中一位大、大、大跤。

梅原擅長以鮮豔的對比色彩作畫，並且加入有如**雲紋般**的裝飾性旋轉筆觸，你可以把梅原想成日本的馬諦斯加梵谷加盧奧[3]再加一點克林姆[4]，大概就是那種感覺。梅原出身京都的染織世家，自小就浸淫於西陣織、友禪染的古典美學中，造就他對色彩的高敏感度，以及對日本裝飾紋樣的深刻心得，這些都形成梅原龍三郎創作的資產。

梅原二十歲留學法國時，投入雷諾瓦門下，被雷諾瓦譽為是天生的色彩家，同時亦傾心於表現主義與野獸主義。回日本以後，即與同時期留歐的畫家一起創立二科會、春陽會等新銳美術團體。相對於黑田清輝、岡田三郎助主導的東美洋畫科與白馬會，梅原龍三郎可以算是在野黨

1. Yasui Sotaro，1888－1955。日本畫家，曾赴法國、英國、意大利和西班牙留學。1914 年第一次世界大戰暴發後返回日本並舉辦畫展，1935 年成為帝國美術院會員，二戰後擔任日本雜誌《文藝春秋》封面主編。
2. 即 Winner（勝利者）的音譯，為 PTT 之常見鄉民用語。
3. Georges Rouault，1871－1958。法國畫家，野獸派代表。
4. Gustav Klimt，1862－1918。奧地利畫家，維也納文化圈代表人物，畫風大膽且具寓意。

的大將,但不管是執政黨還是在野黨,這些日本畫家都致力將最新最ㄅㄧㄤˋ最潮流的歐洲藝術思潮引進日本,並且一如過去的所有日本人一樣,迅速吸收外來的養分,將之在地化,變成日本的東西。

相對於岡田三郎助以和服美女、傳統工藝器物等題材入畫,梅原龍三郎的日本在地化作法,是將日本傳統的裝飾紋樣,轉換為畫作的意象。例如琳派[5]繪畫常見的流水、雲紋,在他的油畫筆下就成為山脈、樹林、雲彩的造型靈魂。同時他也從媒材下手,梅原曾嘗試把油畫布改換為日本和紙,或是在油彩中混入日本畫專用的礦物顏料,甚至是墨,然後使用特製的圓頭油畫筆,或是直接在畫面上擠壓顏料罐來作畫,顏料乾掉之後會呈現粗糙的肌理,但卻擁有不凡的閃耀光澤,有點日本的侘寂(Wabi-sabi)意味吧。

◀ 簡化後的山脈,以梅原龍三郎招牌的紅綠對比色呈現,充滿意象之美。
梅原龍三郎〈淺間山〉,1963 年,畫布、油彩,47.8×53.4cm。

5. 以大和繪為基礎,再以豐富的裝飾、設計性繪畫,其特色是使用金銀箔作為背景。

北平小旅行，玩出典麗色彩的爆發力

除了去法國吸收養分之外，梅原龍三郎人生中更重要的一段旅外經驗，就是 1939 年應邀參與東北的滿洲國美術展評選，返日前順便造訪北平，一到達北平，就被這古都徹底迷住了！之後在 1939 至 1943 年之間，梅原連續六次造訪北平，在那個還沒有廉價航空的時代，梅原龍三郎的「北平小旅行」大概就跟跑自家灶腳……不，跟臺灣文青沒事就飛京都一樣勤快。這也造就了梅原繪畫生涯中最重要的「北平時代」，畫出著名的〈雲中天壇〉、〈薔薇〉、〈楊貴妃〉等作品。

梅原在這時期的系列作品用色典麗、造型充滿爆發力，同時又饒富古趣。此外，梅原還是超級平劇迷，瘋狂收集中國的彩瓷、青瓷等古董，亦熱愛描繪身穿旗袍、丹鳳眼的中國女子，並且將亞洲女性矮小、精緻的身形，轉換成梅原式的美女造型。總之，梅原這種對於表演藝術、傳統文化美感與工藝美術的天生熱情，真是標準的京都魂啊。

1939 年時，郭柏川亦駐居北平，聞風親自去拜會這位私慕已久的大師，陪著梅原老師一起到處寫生喝酒看古董，也請青樓女子來旅店充當模特兒作畫，兩人成為亦師亦友的好夥伴。之後梅原的六次北平小旅行，皆由郭柏川陪同。不過，在此之後，兩人就沒有機會再見面了，但他們還是常常通信往來，郭柏川給梅原老師寄臺灣特產烏魚子，梅原寫給郭柏川的信上則懷念著北平一起作畫的快樂時光，也告訴郭柏川如果想要買甚麼，不用客氣來信開口就是了，你喜歡的那種特製圓頭油畫筆，我會幫你注意找看看，錢甚麼的就不用放在心上了。（梅原老師好慷慨啊）

話說，梅原龍三郎與郭柏川的作品其實有著微妙的互動。師出野獸派與雷諾瓦，梅原在作品中使用的專屬對比色彩是「大紅─綠」，這種大紅大綠、大氣狂放的色系，其實也讓人聯想到京都絕美的和服紋樣。梅原還會在油畫上敷以日本障壁畫[6]最常使用的純金箔，強化畫作中的日本性格。梅原龍三郎畫的並非「洋畫」，而是**「京都人」的「梅原龍三郎」創造的「日本式油畫」**，這種不斷反省自己是誰、要以甚麼面目站在歷史上的思考，一直都是

6. 日本對於壁畫、屏風、紙門上的畫作之統稱。

▼ 梅園熱愛的萬曆彩瓷，在他的瓶花作品中經常登場，與鮮豔繽紛的花朵相映成趣，也是畫家一生繁華的寫照。
　梅原龍三郎〈薔薇〉，1920 年，畫布、油彩，41×32cm。

▲ 梅原龍三郎將亞洲女子短小的肢體描繪得非常靈動柔媚，創造出與
西方美學迥異的裸女畫作。
梅原龍三郎〈裸女與花〉，1920 年，畫布、油彩，21.5×19.5cm。

日本人的強項啊。

　　而郭柏川創造的是清雅的「青藍—朱紅」對比色，這種色彩令人聯想到天空與朱紅樓閣的光澤，也令人聯想到青花瓷的優雅內斂。

　　順帶一提，梅原龍三郎的薔薇瓶花畫作，往往搭配自己在中國購買的萬曆彩瓷，更增強花團錦簇的華麗感；而郭柏川的瓶花畫作卻喜歡搭配青花瓷，連畫日常的魚、蝦等靜物也用青藍色的盤子承裝，從靜物選擇的偏好，也可以窺見畫家的性格特色吧。

　　同時，梅原與臺灣亦有緣分，他多次來臺擔任臺展評審，畫家廖繼春也曾經負責接待梅原的臺南孔廟寫生之旅，幫老師提畫箱提了一個禮拜。總之，梅原龍三郎的藝術人生大概就是：玩得開心、畫得爽快！

　　早早成名的他，享譽日本、中國、臺灣，而且還長壽得不得了，活到九十九歲！根本就是標準的人生溫拿組，人帥、有錢、畫還賣得嚇嚇叫。據說梅原嗜吃中國菜，要向這位人生溫拿組致敬，那還用說，馬上祭出又甜又閃亮亮的北京菜——冰糖豬腳！

冰糖豬腳

食材

- 豬腳一支
- 冰糖一包
- 醬油一碗
- 米酒兩碗
- 水兩碗
- 薑兩三片

步驟

1 豬腳用滾水川燙，去腥味。
2 豬腳撈起來沖冷水，來個冰火九重天，讓豬腳的皮瞬間收緊！
3 豬腳放進鍋子裡之前，先燒焦糖。把冰糖放進鍋中火燒到融化，然後加入醬油燒出漂亮的焦糖色，小心不要燒焦。
4 把豬腳丟進去，四周滾一滾，確定豬腳全部滾上焦糖色以後，加入兩碗水、兩碗米酒，還有薑片，然後轉超級小火，慢慢煨煮一小時。
5 切點蒜苗上桌！若配彩瓷的盤子超漂亮滴！

孽子拿起畫筆

張義雄

張 義 雄 （1914－2016）

日治時期臺灣西畫家，出生嘉義望族。1932年考上日本私立帝國美術學校，後因經濟問題休學，多次報考東京美術學校未果，長年在川端畫學校修習素描，亦在東京街頭替人畫像、剪影維生。作品雖多次獲省展、臺陽美展特選，早期在臺生活卻十分困頓，曾任省立師範學院助教、國立臺灣藝專兼任副教授。1954年與廖德政、洪瑞麟等人合組紀元美術會，中年後旅居日本，晚年定居法國。作品曾入選法國春季、秋季沙龍，1987年獲法國藝術家年金獎助，是第一位獲得此獎助的臺灣畫家。早期作品最著名的特色是「黑線條」與「色塊」的組合運用，亦不乏關懷社會弱勢者的主題。

說起張義雄，總是要標上幾個亮閃閃的記號：臺灣藝術市場上，第一位由畫廊經紀的藝術家、入選法國秋季沙龍展、首位獲得法國政府「藝術家年金」的臺灣畫家、曾獲四等景星勳章、作品拍出上千萬高價……。

但是張義雄的前半生幾乎都在流浪，而且是窮到炸的流浪；他曾經在東京因為付不出學費而休學、曾經窮困到下雨天撿浪浪回家，結果被狗主人誤認為偷狗而報警抓去關。年輕在外留學時，他就在街頭為路人畫人像、剪影，賺取微薄的潤筆費。甚至在二戰結束回國後，也經常待在臺北新公園等地，以人像畫、剪影補貼家計。後來朋友介紹他去師大美術系教素描，卻被同事看不起，還被同事使喚磨墨、倒水、跑腿買菸（對啦，那個囂張的同事就是溥心畬[1]）。作為日治時期臺灣美術的大魯蛇究竟如何翻身，讓我們看下去。

家族孽子，逃學只為藝術電影

張義雄的家庭在嘉義算是書香大戶。祖父是清代貢生；父親曾任教於日本公學校教師、後來從商；叔叔當醫生。而叔母超屬害，是曾經當選省議員、詩詞書畫琴棋繡七絕、人稱嘉義女傑、簡直臺版龐巴度夫人的「琳瑯山閣」主人張李德和。二伯父則是陳澄波的小學老師，也因二伯牽線，從小熱愛繪畫的張義雄曾向陳澄波習畫。也有聽說，是張義雄先看到陳澄波在街頭作畫的帥氣模樣，向陳習畫後便立志當藝術家。（想也知道是被陳澄波強力洗腦而去藝術家）（不是啦～是人家本來就天賦異稟）

怎麼看都應該是人生勝利組的翩翩貴公子，理應去日本留學，然後入選帝展，然後變成大畫家。BUT ！張義雄卻沒有照著日治時期的美好 SOP 前進。他的故事，要從幾個小說一般的切面談起。

第一個切面，是與日本美少年相戀的藍色青春。是的，讀者沒看錯，張義雄就讀嘉義中學期間，成績超級爛，根本不想讀書，只是懷著藝術夢、夢想天天作畫，還翹課跑去彌陀寺畫畫；同時他又與同校俊美的日本人同學有一段青春狂戀。後來

1. 1896－1963。中國書畫家，因詩、畫與張大千齊名，後人將其稱為「南張北溥」。

張義雄在校期間為了偷看電影《巴黎屋簷下》（也許從少年時起，巴黎就是他的夢想之地了），結果逃學被抓包，張義雄面臨即將要被退學的處分。為了避免難看，校方暗示張義雄轉學，但是當時張義雄的父親已經重病，張義雄不敢讓父親憂心，又捨不得離開愛人，最後遭到停學處分。

等一下！我怎麼有種在寫電影大綱的感覺，欸欸欸這根本就是一部青春校園同志電影的好材料啊，**誰來拍一下啊！！！**

後來，張父自行創業的皮革業失敗，家道中落，十八歲的張義雄決心不靠家人資助，自己去闖藝術夢。他隻身前往日本準備美術學校的考試，背包裡只放著布袋戲尪仔，打算如果考不上，就去街頭賣藝維生（啊～這少爺心裡到底在想甚麼啊！）。家中寄來的生活費，他也全數退還，只靠送報、吃剩飯刻苦度日；好不容易考上帝國美術學校（今武藏野美術大學），結果念一學期就因為窮到吃土而休學。

當時的張義雄其實非常想要考上陳澄波念過的東京美術學校。為此志願，張義雄連續報考了五次東美，但、完、全、沒、上，考到川端畫學校老師都拜託他**不要再考了**，大家就知道張義雄考運有多差。當時由於張義雄中學沒畢業，若想考東美得補中學文憑，於是一邊插班京都「兩洋中學」補學分、一邊打工補素描。當時兩洋中學的創始人兼校長中根正親先生，非常疼惜這個懷著藝術夢的青年，所以每次張義雄繳不出學費，校長就請他幫學校作畫抵學費，真是好校長！！！（豎起大拇指）

欸，等一下，讓我們再看一下這個流程喔：**功課太爛、談戀愛看電影被退學→家道中落爸爸過世→從此不接受家中任何資助→為了夢想浪跡日本闖江湖。**

這……這是孽子的故事啊！是孽子的憂鬱與反抗啊！張義雄的作品中，有著非常強烈的自我放逐感，我想跟這一段青春往事是不能分割的。當時他的出走，有著自卑與自傲的成分，這兩個特質也成為他內心的小劇場，伴隨他一生浪蕩。

東京街頭，他鄉遇寶珠

而另一個切面，是在東京街頭。

張義雄一直考不上東美，為了溫飽，他開始在東京街頭擺攤，貧窮貴公子成了街頭畫家，為路人畫畫、剪影。在街頭，他遇見了曾在嘉義老家幫傭的女僕——江寶珠。

江寶珠（1917－2003）是個棄兒，小時候被養父母帶大；養父過世後，養母改嫁，寶珠成了拖油瓶，十歲就流落到張家。張義雄離開臺灣幾年後，二十歲的寶珠也獨自前往日本打工，一樣窮到炸，還被日本頭家欺負……寶珠在異鄉遇到了舊識的張家二少爺。然後兩個人就在一起了。

此後，江寶珠成為張義雄的模特兒、愛人、共患難同甘苦的終生伴侶……欸欸欸等一下，這是在演莫迪里亞尼[2]還是在演羅丹，我怎麼又在寫劇情大綱了啊！（摔鍵盤）

讀到這裡，大家推斷的沒錯，張義雄有可能是雙性戀，但是用僵硬的性別名詞試圖界定張義雄，是毫無意義的愚昧之舉。張義雄擁有一顆天生的赤子之心，非常溫柔易感，對任何弱小、卑微的生命都抱持著愛意，甚至在自己都養不活的狀況下，也還是養了很多小動物。話說，廖德政有段時間與張義雄同租東京的房子，第一次看到張義雄的搬家行李，差點被嚇死，因為裡面竟然有蛇，當時張義雄還跟他說：廖仔～你看這條蛇四不四很可愛呢

ˇ（●゜▽゜●）♡（更恐怖的是後來張義雄要搬去北京找哥哥，臨行前，那條蛇在宿舍**走失了**，找半天找不到……廖德政和室友都快嚇死了啦啊啊啊）。張義雄就算自己都快窮死了，但還是敢去愛、去支持一個比自己更弱勢的女子，大家說說這個男人四不四超溫柔 der。

或許因為天涯淪落人的處境，張義雄的作品與同期畫家風格大相逕庭，他的畫風沉重凝鬱，當時蔚為權威的外光派風格，完完全全不是他的菜。當然，這也代表著，張義雄不必肖想入選帝展。

不管比賽還是考試，他都是那個被體制狠狠拒絕的人。

所以他在體制外掙扎求生，十年的街頭畫家生涯培養出他的江湖氣，也為張義雄打下深厚的素描根基，肖像畫和剪影更是他一生絕處逢生的生活技能。為了活下去，他還會彈吉他、吹口琴和變魔術。

旅居東京期間，張義雄也曾為愛人江寶珠畫過一張 40 號[3]的肖像，結果因為生活顛沛流離，難以攜帶，只得狠心剪裁，後來越剪越小張，剪到只剩 4 號[4]大小的頭

2. Amedeo Modigliani，1884－1920。義大利畫家。和對藝術懷抱熱情、具繪畫天分的珍妮・赫布特尼（Jeanne Hébuterne，1898－1920）相戀之後，便以珍妮為繪畫靈感與主題；因赫布特尼家人強烈反對，兩人私奔。1918 年珍妮生下大女兒，於翌年再度懷孕時，這時莫迪里亞尼得了腦膜炎，隨著藥物濫用而起的併發症，於 1920 年病逝。傷心欲絕的珍妮在莫迪里亞尼的葬禮隔日，自五樓公寓跳樓自殺，結束她與腹中胎兒的生命。
3. 油畫畫布尺寸 40F，約 100×80cm。
4. 油畫畫布尺寸 4F，約 33×24cm。

▲ 張義雄的畫作有著畢費與畢卡索的濃厚影子。粗黑的線條，象徵畫家不屈不撓
的心志；吉他則是他一生的好夥伴，張義雄個子矮小、手指又短，每次彈吉他
都按不到第六絃，所以開玩笑把兒子取名叫「張六絃」。
張義雄〈吉他〉，1956 年，畫布、油彩，99.5×80 cm。

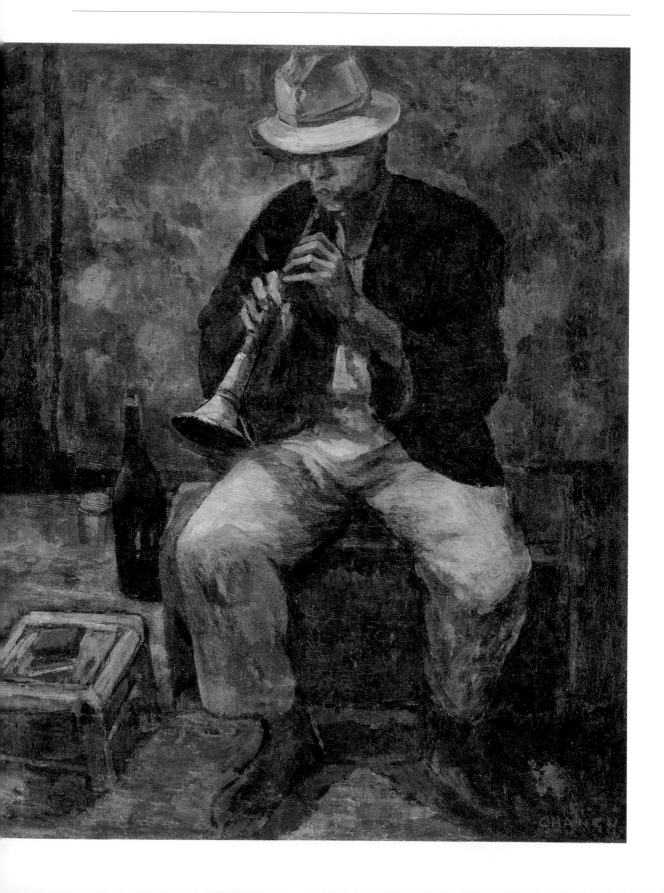

◀ 張義雄〈吹鼓吹〉，1954年，畫布、油彩，91×65cm。

像了，從這種小處，就可以知道這對愛侶的貧困。戰爭期間江寶珠一度搬到東京郊區去，然後再揹著鄉下新鮮的白米蔬果送給張義雄，當時跟張義雄同租宿舍、共炊的廖德政也很高興有新鮮蔬果可以吃，還在日記裡記上一筆。

　　張義雄在1954年曾畫過一張油畫〈吹鼓吹〉，吹鼓吹在臺灣是非常低下的職業。畫家描繪這卑微的賣藝人，是不是也在描繪自己的心境呢？同時，這件作品讓我想到的不是張義雄本人熱愛的梵谷或高更，卻是藍色時期的畢卡索，在他們的畫作中，有著同樣的敏感與悲傷。張義雄關心普羅階級的事蹟不僅於此，1988年他在看到五二〇農民請願運動時、警察對農人暴力相向的報導，立刻慨然捐出珍貴畫作拍賣，用自己的作品來挺農民，由此就可以知道，張義雄是一個多麼柔軟又熱情的人。

愛鳥成癡，心軟的小丑人生

　　第三個切面，是張義雄自承在日本逛鳥店，因為好喜歡文鳥，但是文鳥貴桑桑買不起，所以，他、就、偷、了、一、隻！日本老闆娘發現張義雄偷鳥卻不說破，只是用言語開示他：「人在做、神明在看」，就放他走了。後來張義雄終於有錢了，買

▲ 張義雄〈機器人〉，1992年，畫布、油彩，193.5×112.5cm。

了斑鳩想回贈老闆娘，感謝當年的寬容，但老闆娘卻已經不在人世了……欸欸欸，這是甚麼浪子回頭的大愛劇碼！（摔破鍵盤）

我試圖從這一段故事，去解讀張義雄這個人的天真與憂鬱。他在訪談中自承偷竊的黑歷史，是真？是假？究竟是因為在街頭打滾多年，養成他愛亂編故事的誇張習慣，還是因為他真的能夠坦然面對那個一輩子總是做錯、總是被騙、總是被看不起、失意窮到根本沒有自尊的張義雄？張義雄在晚年大量描繪小丑像，他的人生一直被貧窮、被體制困住；面對逆境，沉默寡言的他，是不是也躲在小丑的把戲和油彩之後呢？

五十歲移民中途遭詐騙，浪蕩人生歸零再起

幸好，五十歲後，張義雄的作品在藝廊越賣越出色。

1964 年，一位美國收藏家大筆購藏張義雄六十四件作品。有了這一筆錢，窮了大半輩子的張義雄決定舉家遷居巴西，卻在過境日本時遭到詐騙，錢、被、騙、光、光！結果全家被困在日本，年到半百的張義雄只好又當起街頭畫家、做資源回收，江寶珠又去幫人家洗衣服了，一切重頭開始……。張義雄的後半生先在日本扎根，六十六歲時，不諳法文的他，覺得法國巴黎還是比較尊重藝術家，決定要定居巴黎（直到妻子病逝後才又重返東京）。此時距離十七歲偷看《巴黎屋簷下》的青澀記憶，已近五十個年頭過去了。張義雄曾說：「人生有逆境才有光彩」，但妻子江寶珠卻說：「我要把過去種種放水流，再也不要想起。」這大概是辛苦一生的感慨吧。

值得一提的是，前面說到張義雄不知道是演莫迪里亞尼還是在演羅丹——沒錯，江寶珠根本臺版珍妮·赫布特尼[2]、臺版卡蜜爾·克勞黛[5]！江寶珠在去日本打工時就上過川端畫學校，和張義雄結婚、回到臺灣後也多次入選省展、臺陽美展，後為生活操勞而擱筆，直到晚年才重新作畫自娛。（說是自娛，結果作品還入選了法國秋季沙龍）

5. Camille Claudel，1864－1943。法國雕塑家。十九歲進入羅丹工作室擔任助理，並與年齡相差甚鉅的羅丹相戀，成為他的靈感與創作夥伴。當時羅丹允諾會離開交往已久的情人，卻從未做到。這段長年糾纏不清的感情，讓卡蜜爾最後崩潰，破壞許多雕塑作品，而被關進精神病院長達三十年。

▶江寶珠〈少女與鳥〉，
1988 年，畫布、油彩，
116.5×91cm。

　　年輕時為了支持家計，江寶珠沒日沒夜的幫傭、開鳥店（還因此得到「鳥仔嫂」的外號）、洗衣，只因嫁給了藝術家，甘心吃苦。但是，她的作品卻非常柔美明麗，宛如少女般柔軟。江寶珠作畫時不讓張義雄干預，張義雄曾說，妻子的畫就像她的靈魂一樣，善良且美；比起張義雄的暴烈，我私心更愛江寶珠一點。

　　張義雄一生追逐著藝術家的夢，總是在證明自己，總是在自卑之中抵抗著世界。江寶珠的作品裡面，沒有抵抗、沒有陰鬱，只有無私的愛與美。

　　要為張義雄做菜，第一要遙望法國，第二要陰鬱濃厚，請各位讀者享受本人獨創、超重口味：沒有番茄的臺灣紅酒燉牛肉。上菜！

沒有番茄的臺灣紅酒燉牛肉

食材

· 紅酒半瓶
· 黑胡椒非常多
· 洋蔥一顆
· 月桂葉或綜合義式
　香料隨性放些
· 牛腩一千兩百公克
· 鹽少許
· 糖隨意

步驟

1 把牛腩切成大概八公分的塊狀，因為煮完會縮水，
　所以切大塊一點。然後倒入半瓶紅酒直到全部的肉
　肉都被淹沒，加入義式香料和月桂葉、一小匙鹽。
　放進冰箱醃半天以上。

2 洋蔥切塊，用中大火炒香洋蔥，要炒到有點褐色焦
　焦的、又不能真的燒焦，所以要一直翻炒喔。

3 拿出醃牛肉，連醃料紅酒通通倒進鍋子裡，轉中火
　煮到快沸騰，開始冒泡泡以後，加入一匙鹽、一匙
　糖，以及大量的黑胡椒，目的是要讓人吃到流汗、
　流淚、流鼻涕。蓋上鍋蓋、轉小火開始燜煮一小時。

4 煮好的牛肉會變成深沉紫褐色，近似黑色。這時的
　牛肉還不好吃喔，要放涼進冰箱，隔餐再拿出來加
　熱再吃。

就跟張義雄的人生一樣，
等待再等待，回鍋又回鍋，
最後酸澀鹹苦都融為一體，
深沉如油彩的紅酒燉牛肉，
超重鹹，超下飯！（狂吃）

獨行天地

陳德旺

陳 德 旺 （1910 - 1984）
臺灣油畫家，出生於臺北市永樂町（今迪化街），
家境殷富，1927 年隨石川欽一郎學畫，而後入倪蔣
懷創辦的「洋畫研究所」，與張萬傳、洪瑞麟結為
好友。1930 年赴日學習美術，在日本以觀展、入各
大名師畫塾的方式遊學十二年之久。一生追求純粹
的創作性格，與好友共創 MOUVE 洋畫集團、紀元
美術會等在野美術團體，作品極注重形式與色彩的
探索。

在寫陳德旺時，我得做好非常多心理建設。因為……**這‧個‧男‧人‧讓‧人‧羨‧慕‧忌‧妒‧恨。**

自小不必煩惱生活，畫畫只畫自己喜歡的風格，從來沒有比賽得獎的壓力，身為生理男性，即使結婚了也沒有家事育兒的壓力，就算窮了也不改其志，一輩子瀟灑專注地活在藝術創作世界裡……這、這就是我當初想要學藝術的初衷啊！這就是我夢想的人生樣貌啊！為甚麼我現在變成了一個在廚房打滾的大媽啊！我恨！

好，忌妒完畢，讓我們來看看人生勝利組代表畫家之一──陳德旺。

枸杞子當零食吃的少爺

1910 年 10 月 22 日，陳德旺出生於臺北市永樂町（今迪化街）；陳德旺的父親陳九樹經商致富，早年在迪化街從事黃金買賣，後來轉向經營中藥材生意。

請注意，迪化街，也就是大稻埕，那可是「老臺北的地下金庫」。從最早期的茶葉貿易，到日治時期的南北貨、中藥、布料買賣，大稻埕都是最重要的轉運集散地，貨物進出貿易皆以現金交易，每天都是龐大的現金流在轉啊（都是以億計 der），促使大稻埕成為當時臺灣地下錢莊重鎮。

這條街上的富商，個個口袋深不可測啊！據說陳德旺小時的零食，就是拿枸杞子當花生吃到爽。說到這邊，讀者就可以想像陳家的經濟實力了吧。

陳德旺自小學業成績很出色（啊那個……陳家替陳德旺請家教老師，因為家裡房子超大上百坪，所以老師就直接住在家裡），畫畫也很有天分（還把公學校時期作品寄去日本參展，有點炫富哪）。1924 年，陳德旺就不負眾望啾啾啾的考上臺北一中了。當時的臺北一中，只有日人和少數家境優渥的臺人子弟才能就讀，讀者可以理解陳德旺的少年得志：又帥，又聰明，又有錢。這讓爸爸對陳德旺的期待也很高，覺得這孩子以後一定可以當醫生！（又要當醫生……）

BTW，陳德旺既然就讀臺北一中，所以他的美術老師是「鹽月桃甫」，但在我考究的資料中，陳德旺並沒有特別提到這名日本人老師，不知道是不是因為鹽月老師太跩（還是因為學生太跩？）、所以兩人的互動比較少？

沒畢業沒差，學歷是什麼？可以吃嗎？

好的，1926 年，因為陳德旺的阿姨從中國回臺灣替兒子尋覓婚事對象，所以借住陳德旺家裡。這阿姨每天都在說日本人在中國辦的學校好棒棒哩，一直鼓吹陳德旺去中國念書。陳老爸就說，兒子你敢不敢去？陳德旺回說，有甚麼不敢的，去就去啊。

然後就把休學辦一辦，跑去天津念書了。欸，臺北一中不用先念畢業再去嗎？這些有錢人的世界到底怎麼回事啊……我不能理解啊。

總之，去天津念了一個多學期，因為住在阿姨家，姨丈看他在家會畫畫，就鼓勵他去學畫畫，但是因為中國戰亂中，北京藝專的師資極度匱乏，所以想一想就決定還是去東京念美術比較好……然後，就、又、回、臺、灣、了。

回臺灣後，他有去臺北一中繼續念書嗎？並沒有。

陳德旺透過親友介紹，認識了石川欽一郎，然後就開始自己畫畫、畫好再拿去給石川批改這樣在家自學。1929 年，倪蔣懷獨資成立的洋畫研究所（即後來的臺灣繪畫研究所）開始招生，聘請石川欽一郎授課，陳德旺便是第一屆的學生之一。在這個畫室習畫的一年之中，陳德旺結識了洪瑞麟與張萬傳，三人成為一生的知交好友。因為熱血學長陳植棋來研究所兼課，順便大力鼓吹學弟們去東京留學，三個少年就真的心動了、跑去日本留學啦！

走走走，去東美──咦入學資格改了？

1930 年，陳德旺、洪瑞麟、張萬傳三個人先後抵達日本，當時與李梅樹、李石樵、陳植棋，還有一個李梅樹的學生，七個大男生合租一層樓，就是一個男子宿舍的概念。

根據張萬傳的回憶，李梅樹超兇、超會管人，根本就是舍長；張萬傳常常不剪頭髮又流汗臭臭（呃，就是大學男生宿舍的酸味來源，你知道的）常常被罵；陳德旺則是整天跑舊書攤買一堆書，看到三更半夜不關燈，也是被罵；陳植棋看這些學弟廢廢 der，再這樣下去不太行，自己把人

家拉來的，應該負責到底。（？！）

　　當時東京美術學校修改招生簡章，而這三人又有學歷不符的狀況，就這樣，東美進不去了。於是陳植棋推薦三人去就讀嶄新閃釀釀的帝國美術學校，因為陳植棋跟教務長很熟，所以三個人各交一張素描就進去了。（學長好威）

　　想不到，帝美與東美截然不同，該校開設了大量哲學、語文課程，偏重理論而非繪畫實作，進去念了一年的張萬傳大失所望，覺得要讀哲學，我自己去舊書店讀就好啦，幹嘛去學校讀。陳德旺則是覺得反正學校這種體制內的環境，學來學去都是僵化的東西，真正的藝術家要尋求自由自在的空氣！所以就鼓吹張萬傳不要念了啦，走啦走啦，外面的世界還很大！

　　於是，就只剩下洪瑞麟讀到畢業。好，總之張萬傳和陳德旺就是兩個**無法被體制約束的男人**！兩人在日本便以看展、聽演講、上名師畫塾補習的自學模式，開啟自身的教育之路。這邊就要特別提一下，影響陳德旺創作走向最關鍵的一件事——獨立美術協會創會演說。

遊學到底，完全在野的藝術之路

　　當時日本最具影響力的繪畫比賽「帝展」，評審皆由東美的畫閥門派把持，一味遵循黑田清輝帶出的外光派風格，陳德旺其實看這種帝展風格非常不順眼，認為扼殺了畫家的獨特性，也欠缺思考、批判、研究的精神。而陳德旺等三人抵達日本的時候，恰巧是日本在野力量崛起的時間點。

　　1930 年，獨立美術協會成立，由之前一直反對黑田清輝的二科會等在野團體成員，兒島善三郎[1]、里見勝藏[2]、福澤一郎[3]等畫家籌組而成，提倡前衛主義、大力推崇野獸派畫風。獨立美術協會成立時，在朝日新聞社舉辦演講，陳德旺三個人跑去聽了演講，深受這種自由奔放的繪畫理論吸引，認為野獸派的畫風比謹慎的外光派更有趣；陳德旺從此不進學院門閥，決定

1. Kojima Zenzaburō，1893－1962。日本西洋畫家。將歐洲古典寫實主義、日本傳統繪畫及色彩美感等美學融合為一。
2. Satomi Katsuzo，1895－1981。日本西洋畫家，日本野獸派代表之一。
3. Fukuzawa Ichiro，1898－1992。日本西洋畫家。赴歐洲習畫時，深受喬治歐・德・奇里訶（Giorgio de Chirico，1888－1978）影響，作品風格展現出嶄新主題與大膽構圖，並將超現實主義引入日本。

▲ 陳德旺〈觀音山遠眺（六）〉，1980 年，畫布、油彩，33×45.5cm。

自己探索藝術創作之路。

　　張萬傳因為家中經濟問題，在日本停留時間並不長，但是陳德旺沒有經濟困擾，於是自在遊學於日本各大畫塾之間。（**總共在日本遊學了十二年之久，啊啊……實在是太令人羨慕啦！**）

　　1931 到 1939 年，陳德旺先於本鄉繪畫研究所、川端畫學校（這兩間算是考東美的升學保證班）學畫、又在二科會的熊谷守一、津田青楓、安井曾太郎門下學畫（都是在野的大跤啦），後來又由李梅樹等人引介去吉村芳松的畫塾學了三年（這是帝展的超大跤審查委員啦），還跟吉村成為知交。（跟老師抽菸喝酒喝到胃出血，這對師徒到底怎麼回事）

　　簡單說，陳德旺不管甚麼在野還是學院，反正只要是大師、畫風他覺得酷，他就跟！雖然跟過這麼多二科會和帝展的大師，但是，他一次也沒有參加過比賽。不管二科會還是帝展，**一‧次‧都‧沒‧有**。他如果想得獎，以他的資歷和與老師的交情早就得個大滿貫，但是，陳德旺不要，他說**那不純粹**。

　　不過臺展（還有臺陽美展）他倒是常

◀陳德旺〈裸女與浴盆〉，1980 年，畫布、油彩，45.5×61cm。

常得獎。因為臺展是自己故鄉的場子，總是要把學回來的新知分享給大家一下。每次陳德旺提出的臺展作品，總讓人誤以為他是留學歐洲的，因為風格與東美畢業的學生，實在差太多啦。

隨著時間一年年過去，陳德旺發現，故鄉的臺展、臺陽展，也逐步落入日本帝展的惡習，過度講究師承、門派的結果，形成單調的得獎風格。啊啊……這太討厭啦！

只想純粹的研究繪畫，不想要落入跟大家比較學歷、師承、得獎的僵化關係之中，陳德旺這一群臺灣少年人~~（中二生）~~懷著反抗的心情，促成臺灣的在野美術團體「MOUVE 洋畫集團」[4]誕生。（烙法文比較逆害）~~（這也是一種中二的表現）~~

▲ 1938 第一屆 MOUVE 洋畫集團成員展覽照。

彗星一閃，不想展可以不要展（？）的美術會

1937 年，張萬傳、陳德旺、洪瑞麟、陳春德、許聲基五人成立了 MOUVE 洋畫集團。1938 年 3 月，再加入黃清埕，共六名會員，在教育會館舉行第一次作品展。（後來因為日本與美、英關係惡化，國內禁用西洋名字，MOUVE 於 1940 年 12 月改名為臺灣造型美術協會）。畫會宗旨就是以研究為目的，自由創作，畫會規定：

一、吾等恆以青春、熱情、明朗為首要目標來互相研究，

4. 這是臺灣人成立的第一個前衛西洋畫團體，但其實在 1933 年，就有一票在臺日本畫家因為不爽臺展的壟斷，而成立了「新興洋畫協會」，跟日本的獨立美術協會很相似，但是號召力、影響力都太小，無法引起討論。

二、研究作品之發表不限時間與回數，隨時隨處由全體或部分同仁舉行之。~~（就是不展也可以）~~

　　總之，他們在邀請函上表明了，MOUVE 洋畫集團將要**以年輕、熱情、明朗的心情，**來研究發展純正的造型藝術。但是因為成員都太追求自由了，展出不限次數又實在太飄渺了，成員又一直被更有錢有勢的臺陽美協挖角（？！），再加上戰爭的影響越來越廣泛而直接，臺灣造型美術協會逐漸沉寂，沒有發揮出如同早年日本二科會一般的影響力。

　　戰後，1954 年，陳德旺再次與張萬傳、洪瑞麟、廖德政、金潤作、張義雄攜手組成紀元美術會，理念一樣是希望擺脫臺陽美展的門派窠臼（噢，陳德旺 1936 年加入臺陽美協，1938 年和洪瑞麟、張萬傳一起退出臺陽美協，然後 1952 年又加入，1955 年又退出，這樣進進出出的很神奇），貫徹藝術研究精神，結果也只展出三屆，就又沉寂了。

　　不管背後原因到底是為了展覽費用吵架，還是因為行政瑣事太煩心，總之我們只能說，自由自在的藝術家，實在太需要藝術行政人才來幫忙了啦。

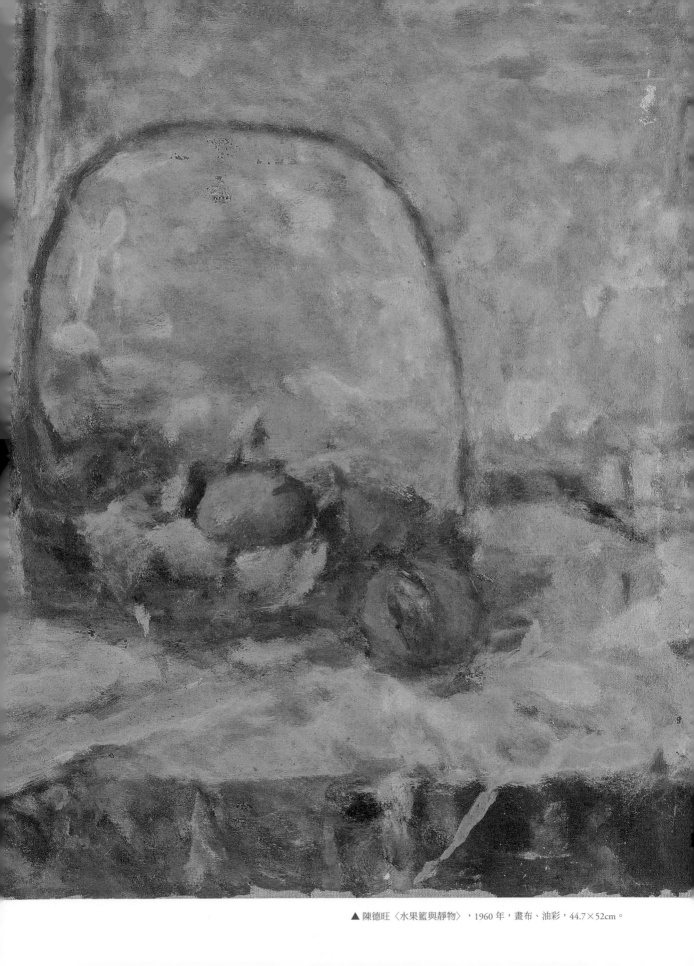

▲ 陳德旺〈水果籃與靜物〉，1960 年，畫布、油彩，44.7×52cm。

臺版常玉，落入凡間的貴公子

1945 年，陳德旺的父親過世，而後大哥、祖母也相繼過世。原本接掌家業的大哥十分照顧這個弟弟，零用錢都是大把大把的給，陳德旺只需專心畫自己的畫，從不煩惱金錢生計，父親與長兄驟逝不但讓陳德旺心碎，也讓他的經濟面臨了困境。到後來，堂堂陳家貴公子竟然淪落到連生活費都沒有了，只好請好朋友廖德政幫忙介紹教書工作來餬口。

陳德旺的生命經驗跟常玉好像啊，都從高高的雲端落入紅塵。陳德旺開始要為生活煩惱了，原本完全不必擔心顏料費用的他，甚至為了節省畫布而一再重複使用，將新的創作覆蓋在舊的畫作上，一幅畫往往重疊了四、五張圖，過厚的顏料、未乾透的油質，使陳德旺的後期作品都產生嚴重龜裂問題。

但生性隨和的陳德旺，也沒有因為變窮就憤世嫉俗。好朋友張萬傳也不會因為他沒有錢就嫌棄他，還跟楊三郎聯手介紹陳德旺娶妻生子。（陳德旺後來覺得很虧，養家很難，單身一個人比較自由；他的老婆跟兒子則是很囧，老爸只專心畫畫，很少參與家庭活動）

人生大起大落，完全無損於他對繪畫的執著。陳德旺的作品有種非常乾淨的氣質，這一點也跟常玉非常相似，或許因為人生從來都不缺少甚麼，不忮不求的男人，才能專注、全力的從事藝術研究吧。

到死都不辦個展，形式與色彩的永恆研究

陳德旺研究繪畫的方式，其實頗接近現代繪畫之父──塞尚。

對陳德旺而言，繪畫不只是摹寫現實，更是「色彩」與「形式」的永恆研究。裸女只是物體、玫瑰只是物體，而透過這個物體，畫家要表達出對世界的情感與看法。畫筆上的一抹灰色、一抹藍色、一點點黃色，只要變動其中一項，畫面便會展開新的空間韻律，每一張畫作，都是畫家研究的軌跡。

印象派畫家莫內曾經畫過一系列的〈乾草堆〉、〈盧昂大教堂〉，塞尚面對

聖維克多山研究了一輩子，陳德旺呢？同是淡水系列的觀音山主題，陳德旺便畫了二十九件以上的油畫作品（如果把習作算進去，將遠遠超過這個數字）。一如塞尚、莫內這些大師，陳德旺將造型藝術變成一場馬拉松長跑，同樣的景物，在不同的時間光線下與畫家的不同心境相遇，往往會成就截然不同的藝術品。

專注在色彩與造型的無限排列組合之中，興致勃勃地探索，每一個決定，都是藝術家與油彩、自然互動之後的答案，而答案又往往再次被畫家推翻、再驗證，無怪乎陳德旺一直覺得時間不夠用。對他而言，創作確實是漫長、龐大的一場數學推演，沒有完結的一刻。

所以到去世前，陳德旺都沒辦過個展，因為他一直覺得自己畫得不夠好。

而透過畫筆推演的痕跡，我們看到陳德旺原來的性格，是如此純粹呈現在畫面上、如此明淨又多變。日治時期畫家們，各自有著鮮明的人生追求：陳澄波擁抱臺灣意識、洪瑞麟崇拜礦工高貴的勞動面容、李梅樹細數吾鄉吾土吾家之美、顏水龍則呼喚手工藝時代最燦爛的火花，他們皆對外在環境、時代的呼喚做出直接又深刻的回應，但是陳德旺卻孤身一人，走向了**純然自我的探詢**。

讓我來一個濫情的比喻：陳德旺的創

▲ 這件〈自畫像〉，是畫家去世前一年的作品。陳德旺將早期的自畫像拿來重新修改，歷史上許多油畫家都有修改舊作的習慣（陳澄波也是），除了可以節省畫布之外，面對過去的想法，添加現在的心得，這也是一種研究精神的表現吧。
陳德旺〈自畫像〉，1983 ～ 198 年，畫布、油彩，44.5×37cm。

作之路，其實就是將自己的靈魂誠實地釋放到畫布上，不穿衣服，不做姿態，除了純真，別無所求。

據說陳德旺平常沒甚麼特別嗜好（呃……抽菸喝酒算嗎），但是會拿木頭鑿成的小炭爐來烤魚，順便畫魚的靜物，好的，那就來為陳德旺烤一隻魚吧！

秋日蒜烤魚

食材

· 新鮮海魚一尾 · 大蒜和鹽適量

步驟

1 去菜市場買魚，請魚販幫忙去鱗去鰓，回家把魚用清水稍微清洗，大蒜去皮。

2 把大蒜和鹽抹在魚皮上，還有魚腹內也要放一點大蒜，倒點橄欖油上去。陳德旺的做法是直接用小烘爐和炭火架起來烤，但我覺得我會烤到發爐，而且我也沒有小烘爐只有瓦斯爐，所以還是用西式的做法來烤魚。

3 烤箱先用 180℃度預熱十分鐘。以鋁箔紙包起魚，送入烤箱，用 200℃烤個二十分鐘。

4 聞到魚香味其實就可以打開來看看，用筷子戳戳看，如果很輕易可以刺穿就是熟了。話說，為甚麼臺灣生理男性畫家都很愛吃魚呢？我不懂啊～

最後，配上白酒一杯，請勿過量。
雖然畫家抽菸喝酒的身影很「飄撇」（phiau-phiat），
但還是記得，身體要顧啊～！

做一條自由自在的魚——張萬傳

張 萬 傳 （1909－2003）

臺灣油畫家，曾於倪蔣懷開設的洋畫研究所學畫，因此結識陳植棋、洪瑞麟、陳德旺等畫友。1930 年前往日本留學，曾入川端畫學校、本鄉繪畫研究所、吉村芳松畫塾學習，考取帝國美術學校一年後，因志趣與課程方向不合而休學，後以自學觀展的方式留日進修，深受野獸派、表現主義、巴黎畫派的影響。返臺後退出臺陽美術協會，與好友洪瑞麟、陳德旺、許聲基、陳春德共組 MOUVE 洋畫集團、紀元美術會等在野畫會。作品筆觸狂放酣暢，用色大膽豐富，晚年最具代表性的是魚系列作品。

日治時期的臺灣美術界，因為殖民地的種種政治社會因素，使得這個時期的畫家，都想要拚個帝展、臺展入選，光宗耀祖一番。但是為了得獎，不免俗地就會出現討好評審的固定風格。臺展、臺陽美展這兩大展覽，也就醬落入某種創作風格的窠臼，甚至形成「師徒制」或「門派鬥爭」啦。

不過，這時也是有畫家完全不想管得獎這種俗氣的東西，只想專心研究色彩、筆觸，追求心中的藝術巔峰。今天我們就要來談談臺灣早期在野畫家的代表之一——自由自在的張萬傳。

漂泊的淡水囡仔，學畫不會變壞

張萬傳出生於臺北淡水，「萬傳」臺語與「慢傳」同音，這是特別請秀才來取的名字，據說張萬傳的爸爸張永清，在當年算是晚婚、也很晚才生小孩，不難想像這個遲來的長子是如何受到父母疼愛。但是，也因為張父的海關職務，張萬傳就這樣跟著爸爸調來調去，連他自己都不記得念過多少公學校，到十五歲才從士林公學校高等科畢業。不知道是不是因為這樣，張萬傳身上總有某種漂泊、自在的浪漫氣質。

話說張萬傳為甚麼會開始畫畫，除了小時候很愛看人家畫廟宇彩繪、做陶塑之外，最重要的是，他在 1929 年踏入了一間畫畫補習班，沒錯，也就是當時全臺唯一的洋畫研究所（隔年改名為臺灣繪畫研究所和臺灣美術研究所，一直改名很討厭啊啊啊），由大學長倪蔣懷出資、石川欽一郎、藍蔭鼎、陳植棋等美術界扛霸子授課，

▶ 時代文青張萬傳。

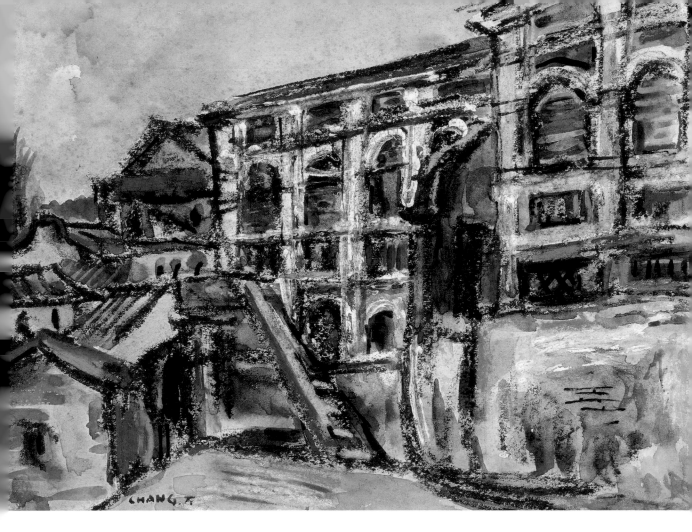

CHANG. 万

▲ 張萬傳在聽聞老家淡水的白樓，要因為道路拓寬被拆除時，立刻捐出自己的畫來呼籲大家：這麼美的建築我們應該保留下來、不要都更它！結果還是失敗，白樓被拆，大家只能臨畫憑弔，哭哭。
張萬傳〈淡水白樓〉，年代不詳，紙、蠟筆、水彩、簽字筆，25×35cm，款識：CHANG. 万。

教授石膏像素描、水彩油畫等西洋繪畫。張萬傳從小就喜歡畫畫，現在有了美術補習班，超認真的每天跑去畫畫，等到他一回神，咦，旁邊同學怎麼都換過一輪了，之前的都跑光了？

當時補習班裡，只有兩個同學看起來很眼熟，可能也是從來不翹課的美術學霸，於是張萬傳就搬椅子過去聊天，這兩人一個是洪瑞麟，另一個是陳德旺，三個人都對美術有著莫大的熱情。更巧的是，這三個人竟然都住在大稻埕（廢話，大稻埕可是當時的大臺北蛋黃區啊），聊一聊就變成好捧油了；再經由老師陳植棋的強力洗腦（陳植棋很會洗腦小孩子去日本留學，跟陳澄波擁有同級的號召戰力喔），這三個年輕人就決定去日本東京報考東京美術學校，跟上新時代文青潮流是也。

不用上學校，現代藝術自己學！

結果，1930 年張萬傳、洪瑞麟和陳德旺到了日本，卻發現東美臨時改招生簡章，這三個人的學歷程度都不符資格，根本無法報考啊……（學長為甚麼要騙我棉！）。當時的陳植棋也不知東美突然改入學方式，於是靈機一動向三人說：「不然這樣吧，我幫你們推薦去剛成立的帝國美術學校，還幫你們引薦教務主任，只要交一張素描就考上喔！」（三人表示：這麼威⊙д⊙）。果然 1931 年，三個人都考上帝美了，而陳植棋卻突然身體不舒服，坐船回臺灣，沒多久就病逝了，哭哭。

聽到敬愛的陳植棋驟逝，張萬傳已經很傷心了，結果帝美註冊日一拿到課表，大傻眼，法文、漢語和哲學必修是哪招？創作課學分超級少，大概就是一心以為考上北藝大，結果打開課表發現是南藝大這樣。（我是不是一次得罪了兩間學校……？）張萬傳念完一年後，覺得這根本是在念哲學系而不是美術系，跟原來想像落差太大，乾脆辦理退學。陳德旺則是從一開始看到課表，就直接宣布放棄註冊：少爺我不去

念啦！只有洪瑞麟進入帝美讀到畢業，成為蓄長髮的「野青年」。

離開學校，張萬傳留在日本做啥？自修、上補習班、看展聽演講！

當時日本的帝展，評審多半是東美的教授，遵循外光派的表現技法，落入學院窠臼的帝展，評選方式充滿門派的潛規則，因此招致許多留歐畫家批評。而帝展之外，由留法的佐伯祐三、里見勝藏等人發起的 1930 年協會鋒頭正健，這些畫家反對墨守陳規、也反對外光派過度重視的師承關係，主張藝術應追求自由、獨立的個性，更為日本帶回了二十世紀誕生的野獸派、巴黎畫派、表現主義和超現實主義，這股自由清新的潮流，和張萬傳的個性太合拍了！

在日本逛展覽、看畫冊自修的過程中，張萬傳貪婪底吸收著西方現代主義的營養，尤其以巴黎畫派的蘇丁[1]、尤特里羅[2]，野獸派如弗拉曼克[3]等人的作品，對張萬傳的影響最大。

巴黎畫派，指的是二十世紀初期至二戰前、活躍於法國巴黎的藝術家。這些畫

1. Chaïm Soutine，1893－1943。猶太裔法國畫家。
2. Maurice Utrillo，1883－1955。法國畫家，被譽為「巴黎之子」。
3. Maurice de Vlaminck，1876－1958。法國畫家，野獸派代表之一。

▶ 1930 年左右，張萬傳與畫家鹽月桃甫結識，便開始受到野獸派畫風的影響，張萬傳豪邁的個性，與不拘小節的鹽月（右一）非常麻吉，這兩個人都愛喝酒，邊喝邊聊最是盡興！

家彼此之間並無共同的理想、口號、更沒有自發的畫會組織，僅僅因為在同一時期駐留在巴黎，蘇丁、莫迪里亞尼、常玉、夏卡爾、藤田嗣治⋯⋯這些人後來就由藝術史學家將之歸類在一起，合稱為「巴黎畫派」，其中很多畫家都不是巴黎本地人，而是客居巴黎的異鄉人。巴黎畫派最大的共通點，就是每個人都極具邊緣美學，畫作中總帶有一抹哀愁的詩意，例如藤田嗣治在東美念書時，就被教授罵他的畫不夠陽光、太黑暗、太邊緣人了；想不到後來藤田就靠著這種黑暗邊緣的力量，變成世界級畫家，ㄎㄎ。而這些畫作的浪蕩氣質，深深吸引了從小到大一直在旅行、一直處

在變動狀態的張萬傳，也埋下他想要去法國遊學的心願。

所以張萬傳滯日期間，一邊在川端畫學校和本鄉繪畫研究所繼續學素描，一邊盡量多看展覽、吸收新知，雖然放棄了在日本拿學位的機會，但學習的心卻一點也沒有閒下來。他的在野性格，可以說是在日本鍛鍊出來的，所以當張萬傳返臺後，退出當時如日中天的臺陽美術協會，與好友成立 MOUVE 洋畫集團、紀元美術會等等非主流畫會。這些行為都說明了，張萬傳一心只追求藝術的創新，不受名利、人情等陳規羈絆。

幽默又好動，美術體育兩邊罩的優質教師

從小，張萬傳的運動細胞就和美術細胞一樣好，1946 年張萬傳任教於臺北建國中學時，不只教美術課，還兼任建中橄欖球校隊教練，身強體壯的他，帶起球隊超

厲害的！但是 1947 年隨即而來的二二八事件，徹底打亂了臺灣人的生活。據傳，熱情好義的張萬傳，在二二八事件中也參與了建中學生的抗議活動，當然，也就因此

成為政府追捕的對象。在之後的肅清行動中，建中校長被捕、全臺北風聲鶴唳，張萬傳只好聽從同事曹秋圃（天啊！是名書法家曹秋圃啊！）的建議，隱姓埋名、逃到金山大弟張萬居開設的診所去避風頭。

在金山避風頭的期間，因為擔心被抓，不能拋頭露面工作，張萬傳每天一早就搭著小船出海，在海上躲避追查、捕魚度日。由於藏匿在大弟開設的診所內，結果愛上了診所的護士，然後兩個人就交往結婚了！二二八事件的故事盡是滿目血淚，張萬傳的人生在這段歷史上，卻是其中幸運的一小角。

躲過二二八的劫難，1948年起，張萬傳開始在大同中學教美術課（以及，沒錯，他還是橄欖球校隊教練）。據說該校升學主義至上，所以美術課沒甚麼人認真聽課，張萬傳就拿最調皮搗蛋的學生來當範本，在黑板上畫速寫，逗得全班哈哈大笑。他的美術課既輕鬆又愉快，絕對不硬逼學生學習，正如他相信創作必須出自內心，外界強求不來。溫暖、自在的個人特質，使他成為學生樂於親近的老師。不知不覺，這樣一邊畫畫一邊教書，半生就過去了。

退休老頭流浪去，巴黎我來了！

半生過去了，但是巴黎夢還沒有遺忘。退休後，張萬傳把退休金分一半給老婆持家，另一半拿去當旅歐的費用，六十七歲的老畫家連法語都不會講（欸至少要學一下啊，會不會太隨興），就這樣直飛巴黎了！家人都嚇死了，那可是沒智慧型手機、沒網路漫遊的時代啊。根據張萬傳的媳婦黃秋菊女士轉述，全家人根本無法確定爸爸現在人在哪裡，只能輾轉得知他大概走過哪個國家，然後某天一開門，老爸就回來了！（嚇死）

兩年來邊走邊畫，張萬傳從巴黎畫到

▲ 畫室裡保留著張萬傳不洗的畫筆，有誇張。

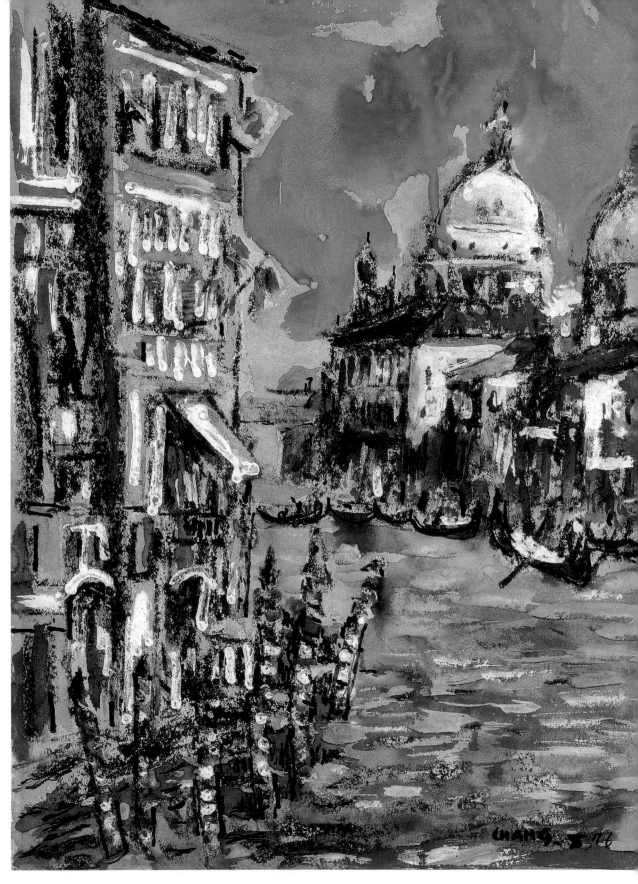

▲ 張萬傳〈威尼斯〉，1976 年，紙、蠟筆、簽字筆、水彩，35.5×26cm。

西班牙、再畫到義大利，就這麼把錢花、光、光，然後帶著一堆素描水彩回家，且終於一償遊畫歐洲的宿願，超、滿、足！之後張萬傳更把這些遊歐的速寫作品整理成油畫，開旅歐作品展！！！（賣超好）

　　張萬傳的作品即是他的生活寫照，生活中的一景一物都是入畫的材料，風景畫則忠實呈現他一生移動的軌跡：淡水、廈門鼓浪嶼、塞納河、威尼斯……。隨興如他，油畫筆是不洗的，上面經年累月堆積著顏料，形成豐富的變化；而論及張萬傳一生最著名的畫作系列，就是魚！

　　魚和張萬傳的緣分可真不淺，張萬傳在金山躲避追捕時，便天天出海捕魚、吃最新鮮的海魚；戰爭期間隱居臺南，也是天天吃魚；而父親張永清更是愛吃魚到得

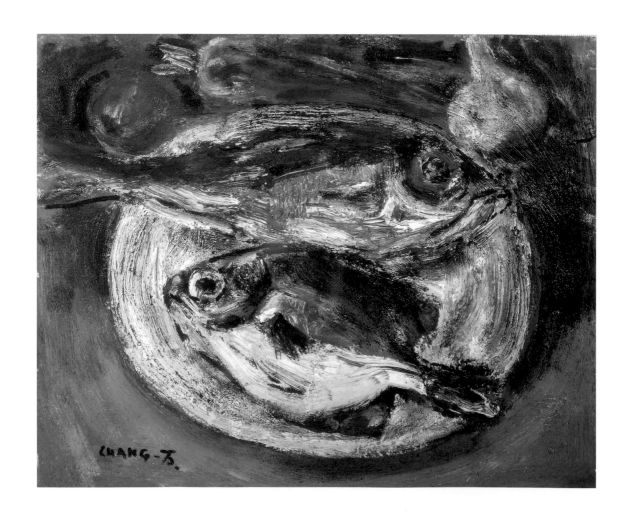

了一個「阿魚仔」的綽號。

　　張萬傳在鮮魚下鍋前和上桌後,都要來畫個一張,如果出外飲宴沒帶顏料,就用醬油畫在餐巾紙上,如果沒畫完,魚要先冰起來,不可以吃這個行為跟現在網美吃東西先拍照 IG 打卡的行為有什麼兩樣。黃秋菊女士就笑稱,張家的媳婦掌廚時,絕對不能把魚皮煎破,不然就會被罵。(天啊……當畫家的媳婦壓力好大!)

　　而有了孫子之後,畫魚更成為張萬傳和孫兒的小遊戲,孫子會端著魚跑去畫室,要阿公畫魚給他看,如果阿公不畫,**孫子就會哭**。於是畫家阿公只好乖乖遵命,將每日盤中的佳餚變成一幅幅的傑作,就算當天吃的是吻仔魚……張萬傳也是照畫!!!(到底要怎麼畫)(據說就是一小尾一小尾的畫)

　　更重要的是,畫家在晚年畫魚時,經常回想起自己的父親。張永清於 1945 年去世,張萬傳的二弟則在南洋戰場陣亡,身為長子,張萬傳從此背負起家庭責任。父親來不及看見疼愛的長子在藝壇上發光發熱,而每次畫魚時,他都忍不住想,如果父親知道長子現在已經是知名的大畫家,應該會很欣慰吧!

　　一尾魚,承載了一個家族的三代情誼,在張萬傳的筆下,魚是有情的象徵。好的,就讓我們為大師烹調一尾鮮魚吧!

◀ 張萬傳〈紅目鰱與鯧魚〉,1987 年,27×22cm,畫布、油彩,款識:CHANG. 万。

▶ (上)張萬傳在宴席上,用餐巾紙隨手畫的魚蝦,也太強了吧!
　 (下)宴席上的馬頭魚也是速寫材料,張萬傳到底多喜歡魚啊……。

香煎赤鯮

食材

- ·赤鯮一尾
- ·鹽一小匙

步驟

1. 用刀子斜劃魚身數刀，把魚平均抹上鹽，靜置十分鐘使魚肉入味。

2. 鍋子開大火燒兩分鐘，然後倒入冷油，轉小火，再燒兩分鐘，這樣鍋子才夠熱。

3. 轉回中火，把魚放進去，這時會發出超大聲的「ㄅ啦劈劈啪啪」。所以在放下魚後，請迅速後退一公尺遠離油噴，謝謝。

4. 轉中小火，打開手機開始看新聞，大概看個五分鐘左右，看個一篇《藝術家的一日廚房》再回來剛剛好，如果你開 NETFLIX 就會有點太超過。五分鐘後魚皮應該就慢慢酥脆，並跟鍋子分開了才是。

5. 五分鐘後回來用鍋鏟試探一下魚，如果整隻魚還黏在鍋子上就再等一下下，如果你硬要鏟，魚皮就會跟魚肉慘烈分家，**然後就會被張萬傳罵**。一定要等到能輕鬆翻面才可以。翻面後，再煎五分鐘。

6. 學張萬傳擺盤，放靜物花，然後拍照打卡。好窩，我要來去吃魚了。

ヾ（●ﾟ ▽ﾟ ●）♡

做工的人

洪瑞麟

洪 瑞 麟 （1912 – 1996）

臺灣西畫家，1929 年入倪蔣懷開設的洋畫研究所學習素描，與張萬傳、陳德旺結為摯友，三人於 1930 年一同赴日留學，期間深受普羅美術理論影響，1936 年自帝國美術大學畢業，1938 年返臺，曾與好友張萬傳等人同組 MOUVE 洋畫集團、紀元美術會等在野畫會組織。返臺後進入倪蔣懷主持的瑞芳二號坑，進行煤礦開採工作，從此礦工成為一生的作畫主題。自許「將礦工們神聖的工作表現在畫幅中，是藝術賦予我的使命」。

2017 年 12 月 23 日，朋友們紛紛在臉書上貼出反勞基法修惡的遊行照片，街上一張張年輕臉龐，抗議著勞基法的修正罔顧勞工生命，原本應該保障勞工權益的法規，竟放寬了許多勞動條件的最低標準，對照著時不時出現疲勞駕駛釀車禍、工程師過勞猝逝的新聞報導，工人的性命多輕賤哪。

憤怒與悲傷之際，讓我想起洪瑞麟。

臺灣日治時期畫家，因受日本教育影響而與世界接軌，當時日本藝壇深受二十世紀現代美術思潮的影響，其中亦不乏關懷農工階級、謳歌普羅大眾生活的畫家。臺灣畫家中如陳澄波、張義雄等人，都以成為普羅美術家為志向；但是，真正下去做工的人，只有洪瑞麟。

大稻埕出生的好孩子，變成關心勞工的「野武士」

1912 年，洪瑞麟於臺北大稻埕出生，父親洪鶴汀任職於商行，雅好文藝，工作之餘，精於水墨繪畫，尤其擅長畫梅，往往作品一畫成，就立刻被左鄰右舍索討一空。小小的洪瑞麟在父親身邊專司磨墨，看著父親的靈動筆觸，對他留下深刻印象。父親的水墨功夫可以說是洪瑞麟最早的美感啟蒙，長大後的洪瑞麟經常以墨水、毛筆寫生，帶有濃厚的書法趣味，這一點也與其他西畫家的線條性格大不相同。

1920 年，洪瑞麟進入稻江義塾就讀。稻江義塾是日人所創的私立小學，校長稻垣藤兵衛是虔誠的基督徒，待人溫煦、以宗教博愛精神興學。洪瑞麟深受該校師長的氣質影響，其中吳清海老師特別照顧洪瑞麟，將許多西洋畫冊借給他觀看、臨摹，

老師尤其推崇法國畫家米勒的〈拾穗〉、〈晚禱〉，這些以農民生活為主體、謳歌人性尊嚴的作品，令小小年紀的洪瑞麟心生嚮往，還用鉛筆臨摹過米勒的素描作品（而且畫得超好），不知不覺中，**人道主義**意識就在洪瑞麟身上萌芽了。

洪瑞麟的善良或許源自家庭教育，但藝術家從一而終的平等、博愛精神，絕對與稻江義塾的教育理念有關，至於畫家對普羅階級的關注，則來自日本留學的經驗。

1929 年，洪瑞麟進入由倪蔣懷出資的洋畫研究所，隔年與張萬傳、陳德旺等人同期入學，接受石川欽一郎老師的指導，正式習畫。1930 年赴日，與張萬傳、陳德旺一齊考上日本帝國美術學校。

1929 年才剛創校的帝國美術學校，與東京美術學校的治學理念截然不同。帝美主張藝術不應只埋首於創作的象牙塔，而應向外結合政治思考、歷史與人文關懷，因此開設大量文哲課程，鼓勵學生關心社會；相對於東美的保守風氣，帝美教授對於較前衛的藝術創作，也保持著開放、鼓勵的態度。

因為偏重理論課，所以繪畫實作課程比東美少，但帝美校風自由、前衛，比東美更能包容學生的多元學習發展，簡單來說，這間學校又新又 BANG，很不錯。不過，跟擁有正宗地位的東美相比，選入帝展、光宗耀祖的機會就 GG 了。

張萬傳、陳德旺兩人走絕對自由路線，去學校是為了畫畫，選修甚麼哲學課？還不如自己買二手書回家念啦。只有洪瑞麟一人讀到畢業，成為蓄長髮、披長衣、大膽創新的「野武士」。

特別要注意的是，1920 至 1930 年間，日本正逢**普羅美術運動**[1]的風潮，無論日本或臺灣的畫家，都多多少少受到普羅美術運動的影響，就連陳澄波畫作〈我的家庭〉裡都畫了一本《普羅繪畫論》，這樣說起來，讀者就可以理解當時普羅美術運動有多熱門了。

普羅美術運動的支持者，普遍推崇米勒、杜米埃[2]、庫爾貝[3]等人的作品，謳歌勞動人民的生活，認為藝術不應只服務少數社會菁英，應為民喉舌、為無產階級的大眾找回人性尊嚴。雖然洪瑞麟留日時，日本憲兵已開始追捕左翼組織分子，普羅美術運動亦遭受嚴重打擊，不過洪瑞麟仍參加了「日本前衛美術俱樂部」，盡情吸收二十世紀現代藝術的新知識。

在帝美的課堂上，洪瑞麟則深受雕塑家清水多嘉示[4]教授的影響，普羅美術家關心中下階層的思維，正與洪瑞麟自小人道主義的理想契合。畢業後，洪瑞麟又前往日本東北的山形縣，描繪當地農民生活，直到 1938 年才回臺。在冰天雪地之中工作、凍得黧黑的農民面容，於青年洪瑞麟的心中，留下不可磨滅的印象。勞動階級的生活描寫，也成為他一生最為關心的主題。

1. 普羅為 proletarian 的音譯，字面意譯就是無產階級美術。
2. Honore Daumier，1808－1879。法國畫家、諷刺漫畫家、雕塑家與版畫家。
3. Gustave Courbet，1819－1877。法國畫家，寫實主義創始人。
4. Shimizu Takashi，1897－1981。日本雕塑家。

返臺成為礦工畫家，畫作即日記

1938 年回臺後，洪瑞麟的工作粉不好找，畢竟當時臺灣的美術教職人選，早就飽和到不行，而父母年邁、長兄病逝，家計沉重的洪瑞麟，便在藝術界大學長倪蔣懷推薦下，到礦坑去做工了；不是那種坐辦公室的工喔，是真的每天下隧道工作，在激烈的肉體勞動之中、在生與死的一線之隔間搏鬥，成為鐵錚錚的礦山男人啊！

洪瑞麟後來為自己的創作，下了一個註解：**我的畫就是礦工日記。**

那是甚麼樣的日記呢？

每天，身體的每一個毛孔，都深深浸染著炭渣，指縫永遠卡著黝黑的泥土，怎樣都洗不乾淨，甚至有礦工乾脆一年只洗一次腳，反正身體永遠是髒的，只在除夕那天洗乾淨就好。礦工之子的小說家吳念

▲ 洪瑞麟〈礦工〉（人像），1953 年，水墨，41×27cm。

▲ 洪瑞麟〈礦工〉（討論），1954 年，水墨，41×27cm。

真，曾經寫過與礦工有關的一則笑話，說到用刀片削礦工的腳皮，是厚得跟人蔘一樣。

礦工的生活步調是：在天未亮時便進入礦坑工作，天色暗了才出來。洪瑞麟在屆臨退休時，開始環島畫畫；即使他愛極了燦爛的陽光，但又時常覺得刺眼，因為過去的數十年來，他都在黑暗中生活啊。

而日復一日在黑暗陰濕的環境中勞動，身體肌肉關節因此誇張變形的礦工們，因為長時間高強度的肌肉勞動，使礦工習慣依賴菸酒的刺激，來麻痺身體的疼痛；礦工們總想要偷偷攜帶香菸進入礦坑，所以早點名時必須嚴加檢查，否則若在礦坑隨意點火，一不小心就變成煉獄。

礦工們經歷一日的勞累，情緒暴烈，總是因為出坑時洗浴的熱水燒不好，而對著燒水的人破口大罵，最後只好找了一個耳聾的工人來專司燒熱水。

每一天、每一天都在處理種種人事衝突。以及，發生礦災時，那些窒息而死的紫黑臉龐，那些在土石中扭曲變形的肢體。

這些都是洪瑞麟的日常。

原本只計畫在礦坑工作十年、存夠錢之後，就要前往法國留學的他，結果礦場一待就是三十五年。在坑裡和工人一齊勞

1956

動、歡笑、哭泣，與工頭的女兒結婚，生下孩子。

因為真正用肉體去認識礦坑，洪瑞麟從炭渣泥塊的磨礪中成熟，他在礦工粗鄙的外表之下，看見了人類高貴的尊嚴；生命的拚搏力道，一筆一畫地長出來。

他發現自己的終極關懷，原來就在此地，不用再遠赴法國了！從小洪瑞麟的偶像就是米勒，米勒的終極關懷是法國鄉村

農民，洪瑞麟的終極關懷，是臺灣的礦工兒女，他要耕耘的地，就在瑞芳二號坑，不在巴黎。

他一邊做工一邊畫畫，休息時間便以同事為模特兒作畫；做工時，當然不可能帶著畫具畫架進入狹窄的坑道。戰爭時期日本實施繪具管制，也很難取得畫布、顏料；洪瑞麟便以父親遺留下來的宣紙作畫，並從菸斗袋的設計找到靈感，把毛筆裝進

◀ 洪瑞麟〈礦工〉，1955 年，紙、水墨，34.5×34.5。

竹管內、墨汁裝進底片盒，替速寫本做防水，如此成就了他在礦坑專用的寫生包。若沒有墨水了？只要用泥土礦渣加點汗水就可以畫了。這些寫生作品成為他四〇至五〇年代的特色。

MOUVE 洋畫集團的一員，自由研究的在野精神

也因為洪瑞麟的作畫理念和主題，與主流風格大不相同（畢竟當時臺灣美術欣賞、收藏風氣，仍以仕紳菁英分子為主），在 1938 年 7 月返臺後，12 月便退出了當時臺灣最大的臺陽美術協會，與其在比賽上爭名奪利，洪瑞麟更享受與好友張萬傳等人共組的 MOUVE 洋畫集團，延續帝美那種自由自在、互相刺激的研究精神，建立自己的同溫層，大家一起喝酒聊純粹的藝術，不談名、不論利，同溫層最棒啦！

相對於臺陽美協的李石樵、李梅樹等人正統典雅的寫實油畫風格，洪瑞麟參與的畫會（從 1937 年的 MOUVE 洋畫集團到 1954 年組成的紀元美術會），成員的共同點，就是一直追求突破、創新，畫會的運作也更自由（其實是太自由了，所以辦沒幾屆就倒了）。光是看洪瑞麟、張義雄等人喝酒時互相畫的臉像，就可以感受到洪瑞麟在礦坑工作之餘，那頑皮的藝術家靈魂並沒有休息。

▲ 第三屆紀元美術展的手繪設計海報，以風格推測應是洪瑞麟所繪。

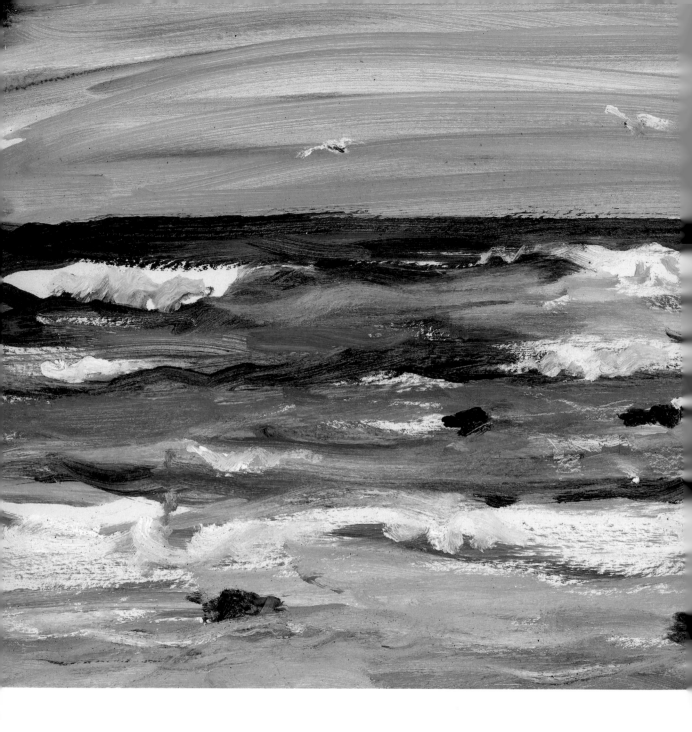

　　值得一提的是，謳歌勞動階級的藝術作品往往失之激情，洪瑞麟卻時時提醒自己不要流於膚淺的熱情，而必須像羅丹、米勒那樣，將勞動人民的美從苦難中淬煉出來，這種警醒來自於畫友的持續討論、互相刺激–（同溫層幹話訓練），使他的作品徹底避開了工農主題常見的教條、宣傳味，保持藝術品永恆的價值感。

　　中年的洪瑞麟逐步淡出礦場職務，開始擔任藝專教職，也曾與好友楊三郎巡迴全島作畫，晚年則旅居美國。作品主題從黝黑的礦工日記，搖身一變，出現了七彩

▲ 洪瑞麟晚期有許多描寫陽光燦爛的作品，尤其赴美後作品更是以日光、海岸為主題，這也是補償前半生太陽曬不夠的心願。（？！）
洪瑞麟〈早晨的呼喚〉，1980 年，紙、壓克力顏料，40×55.5cm。

▼ 洪瑞麟〈淡水風景〉，1968 年，紙、水彩，26.5×38.5cm。

輝煌的日光天景，畫面明度、彩度之高，可說是為了彌補前半生坑道工作的不見天日，全心沐浴於日光的溫暖。

文青們往往坐在咖啡店裡談左翼文學、隔著遠距離來謳歌工人的勞動之美，不免有附庸風雅之嫌。礦工生活卻真正印證了洪瑞麟性格中的人道主義，以及最珍貴的奉獻精神。畫家洪瑞麟親自走入地底，一鋤一鋤的體認，那與環境搏命的尊嚴。若要向洪瑞麟致敬的菜色，還用說，就是礦、工、便、當。

礦工便當（豪華版）

米飯食材

· 番薯一條
· 白米飯

炕肉食材

· 豬五花二斤
· 醬油兩碗
· 冰糖一碗

炒菜脯食材

· 菜脯些許
· 辣椒些許
· 蒜末些許
· 蔭豆豉些許

步驟

1 煮飯，番薯削皮切絲與白飯同炊，現在的人實在難以想像純白米飯的珍貴，雖然說是豪華版的礦工便當，但還是要放個番薯平衡一下。煮飯的時候把菜脯泡水十分鐘，洗去鹽味和泥沙後，切碎。

2 豬五花放入溫水中煮滾，將帶有血水雜味的水倒掉。

3 將豬五花排列放入鍋中，要排整齊，不然有的肉肉沒滷到醬油就不好吃了。

4 加入醬油、冰糖，加水蓋過所有豬五花肉。

5 開大火將豬五花煮滾後，關小火蓋鍋蓋，燜煮一小時以上。

6 同時熱鍋、加入些許的油，將碎菜脯以中火爆香，直接用蒜末豆豉和辣椒炒一炒，炒到粒粒分明就可以起鍋。（啊啊啊好好ㄘ）

7 把番薯飯盛入便當盒、放上菜脯、一塊油亮亮的控肉，澆上鹹汁。吃了以後力氣百倍的礦工便當，開動！

8 剩下的控肉和鹹汁可以滷筍干和蛋，好好ㄘ！

同場推薦 說到做工的人，當然要同場推薦林立青《做工的人》。不要繼續關在文青象牙塔了，看看外面的世界吧。好書，不買嗎？

同場推薦 2 日本電影《扶桑花女孩》，礦工兒女的強韌與柔軟，每看必哭感人，我最喜歡小百合了，然後蒼井優好正啊啊啊。

不如歸去　廖德政

廖　德　政　（1920－2015）
臺灣油畫家，出生於臺中廳葫蘆墩（今豐原）。臺中一中畢業，1938 年赴日求學，就讀東京美術學校西洋畫科期間，經歷二戰、東京大空襲與廣島原爆，返臺後父親因二二八事件受難，從此盡可能不與官方機構產生交集。1954 年與張義雄、洪瑞麟等人合組紀元美術會。畫作以靜物與風景見長，善用綠、黃色調疊色，描繪臺灣山野田園的朦朧水氣，專注於色彩與造型思考，著名的作品為〈清秋〉。

你看過原子彈爆炸嗎？

　　跟各位讀者介紹一下，廖德政，是全臺灣唯一親眼目睹過廣島原爆的畫家。也是日治時期最後一位東美畢業的臺灣畫家。

　　廖德政的阿公廖乾三，和林獻堂等仕紳，一起創辦了日治時期屬於臺灣人的第一中學——臺中一中。

　　廖德政的爸爸，廖進平，是積極的社運青年，和陳澄波同年出生，亦在二二八事件中受難。

　　這樣的背景勾勒起來，廖德政到底是一個甚麼樣的人呢？阿公爸爸都是積極的政治參與者，想必他是個拿噴漆聽後搖畫畫的憤青吧。

　　不，廖德政是一個愛聽古典音樂的發燒友，喜歡古典文學，而且溫柔得不要不要的文青啊。

望族子弟的藝文夢

　　廖德政於 1920 年出生於臺中廳葫蘆墩（今豐原），他被歸為「戰中派」，與陳澄波等畫家前輩相比，已經晚了一代。在廖德政這一輩的畫家裡，於求學前後就進入二戰時期，伴隨他們成長的是空襲、物資短缺、生離死別的不確定感。

　　不過，這名畫家的家境富裕，童年單純又快樂。祖父廖乾三致力興辦臺灣子弟的學校，廖德政就讀的岸裡公學校（今岸裡國民小學）、臺中一中，都是祖父出地、出力興辦的。父親廖進平從來不必擔憂家庭經濟，專心投身社會運動，甚至是臺灣民眾黨的創始會員，也擔任《臺灣新民報》記者；廖德政的母親對此非常困擾，常常求神問菩薩，丈夫為甚麼一天到晚跑社會運動？

　　相對於父親在社會事務的積極、外向、熱情，身為長男的廖德政恰恰相反，個性屬於沉思型，愛好文學、音樂，尤其喜歡閱讀世界文學名著，俄國小說更深深吸引著他敏感的心靈。中學畢業的他，未來該何去何從？廖德政曾經鼓起勇氣，向父親表示自己想讀文科的志向，結果卻遭否決；父親認為讀文科會當乞丐，強力勸說廖德政攻讀醫科。欸欸欸等一下，廖進平自己就在報社當記者欸，怎麼不自己去考醫科，反而叫兒子去考醫科？！話說日治時期臺灣長輩對醫科真的很執著，雖然現在也是。~~（我們現在又不是日治到底在執著甚麼）~~ ~~（反正讀文學就是吃土啦）~~

　　廖德政心中雖懷著文藝夢，還是勉強

自己接受父親要求，於 1938 年赴日求學。然後再寫信跟爸爸說：「我醫學院通通落榜囉⋯⋯（其實沒去考）⋯⋯考不上就是真的沒這個命啦，請父親原諒，不要逼我當醫生，讓我去讀藝術吧⋯⋯」。

有一則趣事說到廖德政為甚麼會從文學轉向藝術：廖德政在臺中一中時，曾展露自己的繪畫天分，代表學校參加臺中州教育會主辦的學生美展，竟然獲得特選，還拿到一枚好漂亮的原住民頭像獎牌。因為這個獎牌，使廖德政對自己的藝術天分產生信心；相對的，他認為自己的文字能力不好，很難表達內心澎湃情感，於是決定改走藝術之路。

廖德政本人非常喜愛這個特選獎牌，每天拿出來翻一翻、擦一擦、看一看。有一天同學就跟他說：「欸欸欸廖仔，我家有外國進口的大蝸牛，跟你交換這個獎牌好不好？」廖德政從未拿過這麼大的蝸牛，考慮了一下，竟然就答應了！廖德政把蝸牛帶回葫蘆墩老家的大水池養，結果蝸牛繁殖了一、大、堆，就算天天炒三杯蝸牛也吃不完，搞得每個來家做客的客人都送他們幾隻。等一下⋯⋯這故事好熟悉，這⋯⋯這根本是外來種生物入侵啊！廖德政根本是臺中外來種

蝸牛之父吧，散播外來種蝸牛這樣子不可以吧 Orz。~~（我比較好奇當年廖家除了炒三杯，還用了哪些料理手法⋯⋯奶油焗蝸牛？）~~

講得太遠了，讓我們回到廖德政寫給爸爸的信件上吧。

廖進平看了兒子的信，操手刀坐船衝到東京找兒子，當面好好的跟兒子溝通：「一定要當醫生啊，不要放棄自己，今年考不上明年一定可以考上的！」然而廖德政最後仍決意遵從自己的心，雖然違反父親的意志很痛苦，但人還是去了川端畫學校學素描（這根本是九局下半逆轉勝嘛），也在這邊認識至交好友張義雄。

當時張義雄已經在川端畫學校抍了三年，始終抍不上東京美術學校，而廖德政畫了一年就考上。張義雄是窮到天天去街頭擺攤剪影賣藝賺錢，廖德政則是沒事就到池元名曲喫茶店喝咖啡聽古典音樂。這兩人的命運真是天壤之別，不過這不妨礙兩人的情誼，廖德政在日記中描述張義雄雖乍看含蓄寡言，但蘊含著澎湃的能量：「我想，他是一隻睡著的獅子。」

1941 年，廖德政結束一年的東美預科課程，正式升上一年級，當時的他選擇進入南薰造 [1] 教室研修。同年，珍珠港事件爆

1. Minami Kunzou，1883－1950。日本畫家。曾赴英國、法國、義大利留學。返回日本後，擔任東京美術學校教授、帝室技藝員，於 1930 年來臺擔至第四回臺展西洋部審查員。其作品以平和筆法描寫日本自然景物。

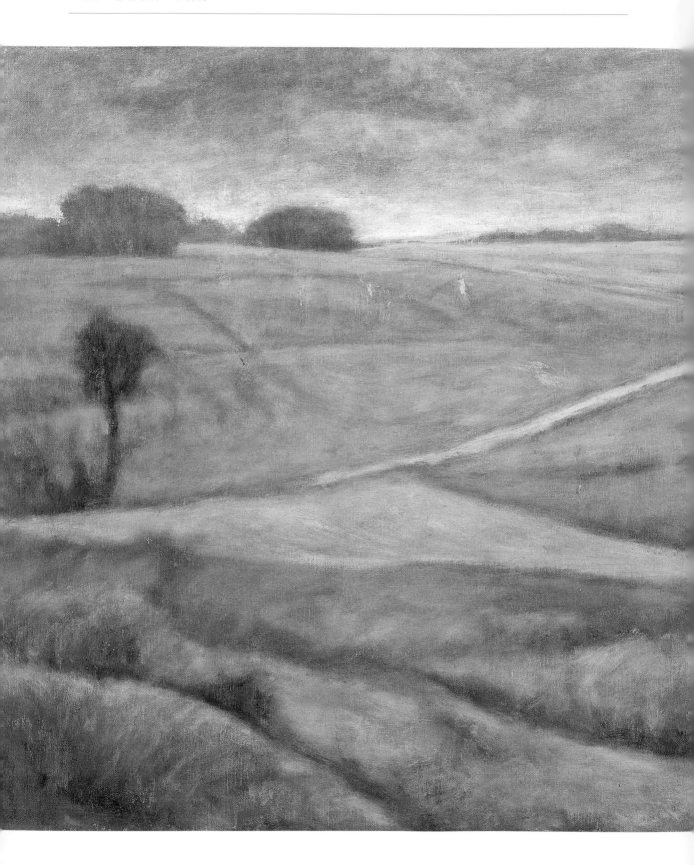

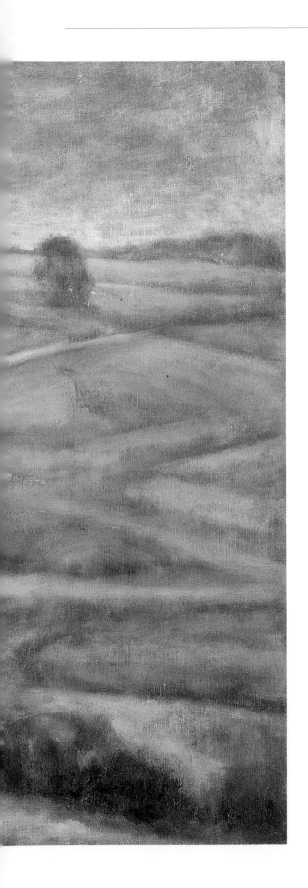

發，日本正式對英美宣戰。物資開始緊縮，
糧食必須配給，許多同學書念一念就休學
去打仗了（然後再也沒有回來）。廖德政
雖然身為臺灣生不必被徵召上戰場，但是
廖爸爸既不願意自己的孩子去當日本兵，
也擔心說不定哪天軍隊人力不夠又要抓臺
灣生去打仗，乾脆叫廖德政休學一年，躲
遠一點。

　　休學期間，廖德政前往九州同學的農
村家中寄宿，雖然在鄉間勞動十分辛苦，
但是農村美麗的風景，再次震撼他的心靈。
戰火之外，大自然仍然生機盎然，給予人
無限希望。廖德政作品中充滿了平和、大
自然永遠不會放棄人類。廖德政可說是臺
灣油畫家的理性代表，如果說張義雄是臺
灣油畫界的梵谷，那廖德政就是塞尚。

大劫不死，
目睹東京大空襲與廣島原爆

　　1945 年，休學後又復學的廖德政，經
歷了戰爭最後的殘酷：東京大空襲與廣島
原爆。

　　回到東京時，同期同學幾乎都從軍去
了，好友則紛紛疏散到鄉下，廖德政憂慮
著未來，不知戰爭何時止息，又思念著臺
灣的家人；而在這時期，B29 轟炸機飛過天

空時轟隆隆的聲音，早已變成了生活的一部分。空襲警報來襲時，廖德政便帶著家中寄來的糖和父親特製的香蕉粉，躲到防空壕去。有一回，廖德政還把手搖留聲機帶去防空壕，撥放舒伯特〈死與少女〉弦樂四重奏。這名文靜的憂鬱青年已在日本漂泊了五年，戰爭時的憂鬱與快樂，都被包容在音樂的旋律中了。～（即使戰亂仍堅持文青路線，好！）～

　　1945 年 3 月 10 日晚間，廖德政親睹戰爭以來第一次對日本進行低空燒夷彈的大規模空襲，三百二十五架 B29 戰機，對東京市區投下大量 M69 型的燒夷彈，全市陷入一片火海，燒得宛如白晝般光亮，大火焚燬了約二十七萬棟建築，死了八萬三千多人（這麼多的遺體無法入殮，只能先埋在東京的學校、寺院和公園內，戰後第三年才全部起出火化，總共埋進超過十萬人……QQ）。過了幾日，廖德政在混亂稍稍平息後，沿著曾經熟悉的街道，跑去同窗好友塚原榮一的老家查看。當初一起聽著貝多芬和舒伯特、聊著藝術夢想的記憶還如此鮮明，而好友現在身在何地持槍作戰呢？曾經存在的美麗房舍，如今成了飄著裊裊輕煙的殘敗廢墟，廖德政站在過去與現在的裂口中，被空虛與痛苦籠罩。

　　生命無常，只有經歷戰爭之人，才會深深體會，廖德政與朋友去圍觀 B29 戰機的殘骸，看著墜落在青綠麥田之內的戰機，巨大得不似真實之物，而翠綠的麥子仍生生不息隨風擺舞。

　　復學兩個月後，廖德政被指派去廣島外海的江田島，參加戰時勞動服務，幫海軍兵學校繪製插圖。他常常坐船去廣島隔壁的宇品市，找朋友聊天，排解寂寞。1945 年 8 月 5 日，本來要從江田島坐船去宇品市的廖德政，因為睡過頭，沒搭上船班，只能目送船隻離去。8 月 6 日早晨，廖德政去廁所小便，突然被一陣刺眼的白色強光照射到，隨即建物玻璃全部震碎，大家以為宇品市彈藥庫被炸了，通通跑出去看，結果只看到前所未見的巨大蕈狀雲升起，天昏地暗，眾人惶惶不安，那到底是甚麼？直到黃昏才發布緊急消息：廣島市遭特殊爆彈，全市全滅。

　　當時親睹廣島原爆畫家，除了廖德政之外，更有一人，是日本畫大師平山郁夫[2]，平山郁夫當時是年僅十五歲的初中生，被徵召去廣島武器庫，爆炸當時他僥倖未死，親見遍地屍體的人間煉獄，從此他一生的畫作以佛教為主題。真正見過煉獄的人，對戰爭無話可說，只能描想和平，祈求我

2. Hirayama Ikuo，1930－2009。日本畫大師，曾任東京藝術大學美術系教授。

佛慈悲。事隔多年後，平山郁夫才憑記憶畫出〈廣島生變圖〉，描繪當時廣島陷入烈焰的景象，並在漫空紅焰中畫出了不動明王，令人感嘆甚麼是生命，甚麼又是存在？

回到東京美術學校，廖德政復學升上五年級，學校因戰爭已經去了半數以上的學生，而又無預警的被文部省要求人事大改組。原來以藤島武二為領導的外光派油畫大老們，如田邊至、小林萬吾等教授，一夕全數被免官，新上任的則全是當時在野派的藝術家，例如安井曾太郎、梅原龍三郎等人，學制則從五年改為四年制。廖德政成為東美最後一代的五年級生。他求學的經過實在是蠻曲折的，先是二戰躲空襲、疏散休學，然後復學又剛好碰上東美師資大改組，這破碎的經歷也讓廖德政一直反省思考著，自己在學校到底學到了甚麼？

不過，或許因為如此，廖德政被學閥影響的程度較小，反而保有更多自己的創作自由。當時日本的帝展（新文展）已經形成嚴重的勢力壟斷，評審多為東美教授，形成某種特定的得獎風格。而東美的師徒教室制教學，更助長了分門別派的排擠風氣。這股門派歪風也出現在戰後臺灣的省展、臺陽美展兩大美展。廖德政雖然回國後多次入選省展特選，但終究與省展勢力畫家不投緣，對入幫得獎沒興趣、只專注於藝術創作的本質的他，唯一參加的繪畫團體，就是臺灣的在野派代表「紀元美術會」。

父親受難，遠離政治是非

另一個讓廖德政不願意與官方機構有任何瓜葛的原因，是父親的受難。

廖德政的日記中寫道，父親廖進平生前受新式教育，身為時代覺青的他，很不喜歡家裡的人迷信，甚至說過如果自己死了，全家人都不要祭拜他，拿個布袋裝起來丟到海裡，隨便找個日子紀念一下就可以了。沒想到一語成讖，廖進平在二二八事件爆發當時，恰巧人就在天馬茶房隔壁的餐廳，長年執筆批評時政的他，風聞鎮暴部隊即將抵臺，於是開始逃亡，從此音訊全無。

從 3 月開始，全臺陷入血腥的清鄉大屠殺，廖德政當時也擔憂自身處境，逃到美國駐臺北副領事葛超智的領事館避風頭，等到事件平息、葛超智離臺才返回住所。但是父親卻再也沒有返家。

廖家想盡辦法、四處打聽，最後打探到的可能消息，是廖進平疑似在八里遭到

▲ 廖德政〈遠眺觀音山〉，1986 年，畫布、油彩，50×60cm。

私刑槍斃，推入海中。

　　也許冥冥之中自有緣分，後來廖德政自建的畫室，正對著八里的觀音山，1980 年代之後，廖德政創作了一系列的觀音山主題作品，那每日遙望的青翠山景，說不定就是父親生前的最後一瞥吧。

　　當時家中遭逢劇變，父親生死未卜，三弟廖德雄則險些喪命，祖母鄭重囑咐廖家子弟絕對不可再涉足政治，從此要成為沒有聲音之人。廖德政在失去父親的巨大

悲傷之中，決然辭去當時臺北師範學院的教職，並且下定決心，此生不再與公家機構有任何牽連，之後便一直在私立開南商工任教。

　　廖德政面對至親失蹤、政治氣氛壓抑的痛苦無處可申，只能訴諸畫筆。1951 年，他畫出了與呂赫若小說同名的〈清秋〉，看似平靜的田園風景，被禁錮在籬笆之內的公雞卻渴望著自由，這幅油畫拿下省展特選主席獎第一名，亦是畫家心中痛苦的

寫照。

　　說到〈清秋〉，與廖德政同鄉的文學才子呂赫若，晚期從事左翼運動，亦在二二八事件後遭到追捕，最後遭到蛇吻、殞命山中。小說《清秋》中，描述日本軍國主義的「南進政策」，對臺灣年輕人的命運產生了重大的影響，最後大家各自離去，只餘下了小說主角，是唯一留在故鄉之人。

　　而廖德政與呂赫若亦熟識，他使用了《清秋》作為畫題，暗喻自己苦悶的心意——二二八事件後，在時代之風那暴虐、不可逆的吹拂之下，廖德政也是那位最後被留下的人啊。

　　身處在深深悲傷的時候、不能用文字訴說的時候，那就提起筆畫畫吧，或是沉浸在古典音樂的旋律中沉澱自己。廖德政的作品是一首又一首的田園之歌，人類的醜惡，只有大自然可以包容；人類的苦難，也只有大自然可以安慰平息。在謝里法著作《我所看到的上一代》中，曾描述廖德政帶著來訪的友人，到畫室旁挖掘雨後新筍來品嚐。畫家在戰爭與白色恐怖的侵襲之下，靜守心源，讓畫作持續迸發生命力，正與竹筍從土壤中萌芽的力量應和。好，就來做春夏限定美食——清燙竹筍吧！

▶ 廖德政〈清秋〉，1951 年，畫布、油彩，91×72.5cm。

清燙涼筍

食材

· 綠竹筍二至三支　　· 梅醋或芥末些許　　· 醬油些許

步驟

1 挑選鮮嫩的綠竹筍。筍尖呈彎彎小小的，像牛角可以一把握住；底部胖胖的，筍殼金黃。切記，挑選時竹筍頭上盡量不要有綠色，有綠色就是竹筍長出來後照到太陽，這樣的竹筍吃起來會有苦味喔。像我都是睡到中午才去買菜，所以只買得到綠綠的竹筍。

2 先不要剝殼，直接將竹筍洗乾淨，再連殼放進鍋中，注入冷水記得要淹沒竹筍喔，直接開始煮。若有洗米水，可以直接用它來煮竹筍，這樣吃起來會更甜。

3 大火煮滾以後，轉小火再煮個十來分鐘，熄火，蓋鍋蓋燜十五分鐘，讓筍子內部熟透。

4 拿出來沖冷水，剝殼（這時候殼就很好剝了），切片，蘸梅醋芥末醬油吃。

啊～活在世上，
面對那麼多不能訴說、
無可理喻的巨大痛苦，
只能讓自己的心，
保持像竹筍一樣潔淨吧（嚼）。

大音希聲

陳庭詩

陳　庭　詩　（1913 – 2002）

版畫家、雕塑家，福建長樂望族之後，筆名「耳氏」。八歲時因意外從高處墜落而喪失聽力，早年中日戰爭時期，以寫實木刻版畫創作。1945 年來臺協助《和平日報》創刊，並擔任該報的美術編輯；後因二二八事件沉潛多年，於省立臺北圖書館擔任館員期間，自修閱讀大量西洋美術畫冊。1957 年開始以甘蔗板進行抽象化的現代版畫創作，1970 年版畫作品〈蟄 #1〉獲得第一屆韓國國際版畫雙年展首獎。1958 年與秦松、李錫奇、楊英風等人共同創立中國現代版畫會，而後亦加入五月畫會，作品媒材多元，版畫、彩墨、書法俱精。晚年醉心於現成物雕塑，以廢鐵零件創作大量雕塑作品，表現抽象的空間思考。

在臺灣藝術史上，陳庭詩是非常特別的存在。他的作品風格橫跨古典與現代，從傳統木刻版畫出發，躍至現代主義的抽象表現，最後跨入現成物雕塑的立體領域。

他也是戰後中國來臺的第一代藝術家，受過舊學與文人書畫的教育，經歷中日戰爭、國共內戰、二二八事件、戒嚴時期的白色恐怖、乃至解嚴之後的文化衝擊。他的一生顛沛流離，可以說是戰前中國與戰後臺灣的歷史縮影。

本是貴公子，卻從樹上摔下來 QQ

陳庭詩是福建望族之後，祖父是清末進士，祖母是清國臺灣海防欽差大臣沈葆楨的么女。是的，就是那位找法國人來臺南蓋億載金城的沈葆楨。據說陳庭詩有一回很失望地說：「我曾外祖父是沈葆楨，結果我參觀億載金城還是要買票 Orz。」除了祖輩家世顯赫，陳庭詩的父親也是名秀才（跟蔣介石是保定軍校同學）、母親更是來自杭州的望族之女（家裡有一堆軍機大臣的長輩），全家族都是官宦之後人生勝利組，那可威風啊！

再加上陳庭詩天資聰慧，四歲時母親開始教他認字，八歲就已經讀完四書五經、千家詩，還懂平仄；所以，陳庭詩會寫古典詩，這在舊時代仕宦家族可說是基本教育。他本來應該是家中的驕傲，但媽媽在他五歲時過世。八歲時的陳庭詩從樹上摔下來撞到頭，過了幾天，耳朵竟然漸漸聽不見了，從此成為殘疾之人。

失去聽力的陳庭詩，逐漸失去父親的寵愛，尤其父親後來納妾，又生了其他的孩子，陳庭詩就更加落寞了。

失恃又失聰的落寞孩子陳庭詩，長大後成了個脾氣彆扭、又拗又躁的人。因為聽力障礙使得口語能力也漸漸廢退喪失，但他卻拒絕學習手語，一生都以筆談的方式與人溝通。根據諸多藝術家（如李錫奇）的慘痛經驗，陳庭詩常常自己覺得別人在說他壞話，然後就跟捧油切八段絕交。

陳庭詩的難相處，後人往往歸咎於他的耳疾或藝術家性格。我卻覺得，在這樣顯赫門第出世的孩子，又是到懂事以後才失聰、失寵，他心中的傲氣與自卑正好是兩把相擊的劍，敲打不休。

十三歲時，家人為陳庭詩聘請了一位書畫老師張菱坡，讓自幼喜歡塗塗畫畫的他，能夠跟著老師學習文人畫與古典詩詞。陳庭詩不只學會了山水花鳥這些古典水墨，

更從張菱坡那兒習了幾年的金石篆刻。雖然陳庭詩只是喜歡在印石上敲敲打打，但是篆刻的極簡形式，卻對他後來的藝術風格帶來很深刻的影響。

幸好有藝術，陳庭詩的靈魂才有出口。

版畫的怒聲，刻在戰火延綿時

陳庭詩仍幼少之時，五四新文化運動已在中國掀起新舊思潮的爭辯。蔡元培強力鼓吹**以美育代宗教**、增進教育普及性，提升人民素質。歸國學人徐悲鴻等人則主張引進西洋繪畫方法，以改革學院教學方式，跳脫中國水墨畫僵硬呆板、失卻個人思考的創作窠臼。

不意外的，年輕的陳庭詩也深受新式繪畫教育的吸引。1937 年，陳庭詩原本要進入上海美術專科學校就讀，想不到同年就爆發了蘆溝橋事件，中日兩國進入全面戰爭狀態，上海更因淞滬會戰直接變為戰場。

他有親眼見到戰火嗎？陳庭詩在福建從軍，以自身木刻版畫長才而從事抗日宣傳，先後擔任《抗敵漫畫》、《大眾畫刊》主編，並參與國民黨劇教二隊工作，負責戲劇舞臺美術設計。這個時期，他開始以筆名「耳氏」發表作品，從這個巧妙的筆名，就可以窺見陳庭詩的文學涵養──因為聽不見，所以取名耳氏。象徵著耳朵聾，心卻不聾，國家的苦難，他還是聽得清清

▲ 以筆名耳氏發表於《大眾畫刊》的作品之一，細節栩栩如真。陳庭詩〈鐵光照寒衣〉，1939 年。

楚楚。（而且拆解「陳」字也常以「耳東陳」說明，稱耳氏是理所當然啊）

當時，大文豪魯迅曾極力提倡木刻版畫，認為木刻版畫材料便宜、黑白分明的作品便於印刷傳播，是普羅大眾最容易親

近的美術，同時，也是推動社會改革、傳播思想的最佳利器。到了中日戰爭期間，年輕的藝術家更認為水墨與油畫既繁瑣而昂貴，題材又與庶民格格不入，難以表現時代精神，而木刻版畫被視為脫離陳規、救國救民的新潮流 (新潮流無所不在) 派。

　　陳庭詩跟隨著這一波文青潮流，從軍、作畫、救中國（？！）。因福州遭日軍首次佔領，陳庭詩隨劇教二隊轉移至贛南（江西南），也在當地與時任江西第四區行政督察專員兼保安司令的蔣經國結識，而有過一段相當融洽的情誼。說不定正因為與蔣經國是舊識，陳庭詩後來沒有在臺灣白色恐怖期間遭到迫害。畢竟木刻版畫藝術家向來被歸為左派分子。提倡工農運動、追求社會平等，這些口號，換了一個時空，就會引來殺身之禍。

逃過二二八，《悲情城市》的角色原型

　　1945 年，戰爭終於結束。戰後的陳庭詩自軍隊復員，並應《和平日報》臺灣版創刊的邀請，來到臺中擔任美術編輯。雖然《和平日報》的前身《掃蕩報》，原為國民黨機關報；但臺灣版主編王思翔等人採取放膽針砭時政的大鳴大放路線，砲轟貪官汙吏不遺餘力，報紙的訂量迅速成長，成為當時僅次於《新生報》的臺灣第二大報。

　　而陳庭詩在其主編的〈新世紀副刊〉及〈每週畫刊〉中，以大量刊登抨擊時事的漫畫，獲得嘉南地區一拖拉庫粉絲的喜愛，常常寫信去報社稱讚他。說到這邊，可以想像年輕的陳庭詩完完全全就是個憤青來著，他的政治漫畫創作量甚至大到自家報紙刊不完，還投去別家報紙呢。

　　BTW，當時《和平日報》的嘉義分社負責人，是鍾逸人，二七部隊的鍾逸人啊！

　　BTW Again，日文版《和平日報》一度邀請到楊逵來當主編啊（雖然只當了一個星期），所以陳庭詩和楊逵因此結識成為好友，還協助楊逵校訂翻譯他的小說《送報伕》。

　　也正因為《和平日報》臺灣分社走這樣「惹眼」的社會主義傾向路線，在二二八事件爆發後，陳庭詩與王思翔等人警覺到國民黨當局將會嚴懲「不聽話」的報紙，紛紛逃回中國避風頭。等到陳庭詩 1948 年再次來臺時，臺灣版《和平日報》已成絕響，國共內戰也來到尾聲。1949 年，國民黨政府全面流亡來臺，中華人民共和國正

式建國，從此豬羊變色，世界秩序又翻了一回。

　　當時來臺的木刻版畫家則紛紛逃回中國，親近工農的藝術家在這邊只會被扣上親共、匪諜的紅帽子。剩下不怕死的黃榮燦，還有就是低調度日（某種程度上，可說是無家可歸）的陳庭詩。

　　留在省立師範學院（今師範大學）任教的黃榮燦，後來在白色恐怖期間被以匪諜罪處決，埋骨六張犁的亂葬崗。正所謂最危險的地方就是最安全的地方：小隱隱於野，中隱隱於市，大隱隱於朝；應《劉銘傳督建鐵道圖》壁畫繪製工作之邀，再度來臺的陳庭詩，選擇大隱隱於圖書館，

韜光養晦，當了十年的臺灣省立臺北圖書館（今國立臺灣圖書館）館員，因此避開殺身之禍。在這段期間，陳庭詩於圖書館中大量閱讀畫冊，吸收在戰爭期間所沒能學習的西洋現代創作知識，沉澱自己，思考人生的下一步。

　　好幾次與死神擦身而過的陳庭詩，也在此時養成了一個對文史研究很不利的習慣，那就是與他人筆談的紙條，他一定當場撕毀。但回顧當時的局勢動盪，得這般不留證據、不留把柄，才有機會活過白色恐怖啊。對了，這般低調活下來的陳庭詩，也就是電影《悲情城市》男主角林文清（年輕時的梁朝偉帥慘了）的角色原型喔！

人生下半場，創造力爆炸的全職藝術家

　　1957 年，陳庭詩遞出辭呈，離開圖書館員的職位，決定接下來的人生要全心創作，以藝術家的身分活下去！

　　當時臺灣的新銳藝術家已開始擁抱現代主義創作，五月畫會、東方畫會都在這個時期成立。陳庭詩雖然會刻一些寫實版畫糊口（當然，不能再刻政治漫畫找死了），但是心裡還是想做自己的創作，這

樣的心意正與一票年輕的藝術家志趣相合。1958 年，陳庭詩與秦松、李錫奇、楊英風、江漢東、施驊等人共同創立現代版畫會[1]。

　　加入現代版畫會的陳庭詩，作品出現了極大的轉變。現代版畫會的成員大膽追求創新突破，以創意媒材與抽象手法，探索現代版畫的種種可能；陳庭詩則發現，臺糖出產的建材甘蔗板價格便宜，雖然輕

1. 1958 年成立，原名中國現代版畫會，於 1972 年舉辦第十五屆版畫展後，正式宣布解散。

薄、易碎，反而具有樸拙、偶發的奇趣。這時期以甘蔗板創作的版畫，完全拋去寫實形體——畫面剩下幾何塊面的極簡組合、斑駁殘破的肌理，大氣磅礴！1969 年，陳庭詩的〈蟄 #1〉獲選第一屆韓國國際版畫雙年展首獎，躍上亞洲一線知名版畫家位置，也奠定了後期抽象創作的風格。

這一系列以天地、宇宙、日月星辰為

題的作品，可以說是陳庭詩少年時習得金石藝術的迴響。金石篆刻原本就在方寸之間以線條、塊面追求極致無窮的變化，從黑、白、虛、實的 2D 平面中營造立體空間；而中國古典書畫的終極追求就是氣韻流動、天人合一。陳庭詩以現代版畫的創新技法，回應了刻在骨子裡的東方圖像記憶。

1960 年代開始，陳庭詩受到畢卡索的

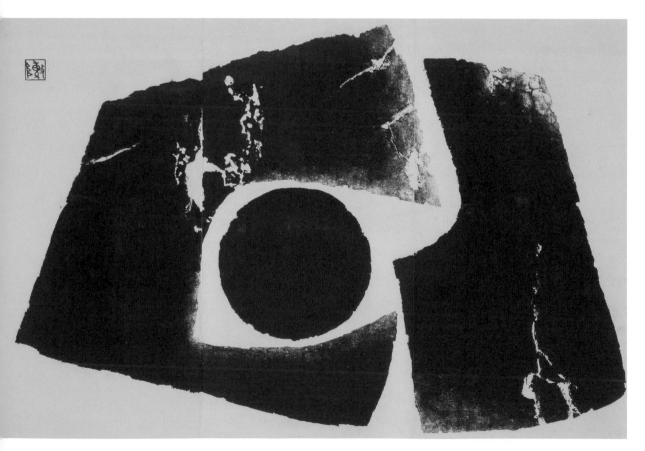

▲ 陳庭詩〈蟄 #1〉，1969 年，版畫、紙本，120×180cm。

現成物雕塑〈公牛頭〉啟發，開始嘗試以廢棄鐵件、石塊等現成物件進行焊接、組合雕塑，開啟了他的**大鐵雕時代**。想要最好的廢鐵嗎？最好的廢鐵都留在高雄港邊的拆船廠了，去找吧～陳庭詩！（好啦，我不要再用海賊王的哏了！）

當時陳庭詩的創作能量爆炸，一天到晚借貨車跑去高雄買廢鐵，再請鐵工焊接成想要的造型。許多大型鐵雕作品後來都因為沒有倉庫、無法保存而佚失了，非常可惜。然而這股對鐵雕的狂熱，一直持續到他辭世前才停止。

從倫敦雙年展到二十世紀雕塑大師

論陳庭詩的國際性藝術定位，多半會提到陳庭詩在不知情的狀況下，以〈約翰走路〉這件鐵雕作品，入選以二十世紀抽象雕塑家為主軸的著作《二十世紀的藝術》（*Art of the 20th Century - The History of Art Year by Year from 1900 to 1999*）之中。這使得陳庭詩與畢卡索等人並列，與貝聿銘同列這本著作裡唯二提到的華人藝術家。

不過，陳庭詩究竟是怎麼被西洋藝術史認識的呢？其實，陳庭詩的抽象版畫作品，一直深受歐美收藏家的歡迎。當時住在臺灣的華登夫人[2]創辦了藝術家俱樂部，將臺灣的藝術家介紹給許多歐美人士，促進文化藝術的交流，而陳庭詩的許多作品便賣給外籍藏家，無形中推廣了陳庭詩在海外的知名度。

此外，陳庭詩的海外展覽活動也一直相當活躍，除了亞洲的展覽之外，1972、1974 年更參加了兩次倫敦雙年展，他的版畫與李奇登斯坦、安迪沃荷等二十世紀版畫大師的作品並列，幾乎可以說，在臺灣人還不太認識陳庭詩時，他就已經踏入世界藝術史的脈絡之中了。

1998 至 1999 年，西班牙舉辦了回顧二十世紀的現代雕塑大展「二十世紀金屬雕塑大展」（國際鐵雕展），將所有二十世紀最頂尖的雕塑藝術家集結展出，包含畢卡索、尚・丁格利[3]、塞撒[4]等人都在此

2. 美國籍，美國海軍醫院院長夫人，雅好藝術，後來與席德進、李錫奇等人共同發起成立了「藝術家畫廊」，是臺灣最先推動現代藝術的畫廊。
3. Jean Tinguely，1925－1991。瑞士畫家與雕刻家，以機動藝術創作聞名。
4. César Baldaccini，1921－1998。法國現代雕塑家。

大展之中。當時臺灣國立美術館出借了兩件陳庭詩的鐵雕，分別是〈約翰走路〉和〈鳳凰〉，在現代雕塑家眾星雲集之下，陳庭詩的作品甚至被選為展覽摺頁的介紹藝術家之一。

在這次的世紀大展中，藝術史作者尚‧路易‧費里葉（Jean Louis Ferrier）想必對陳庭詩印象深刻，所以在《二十世紀的藝術》這本收錄 1900 至 1999 年的藝術大事記年鑑中，他把陳庭詩放入「鐵與空間」大師之列。而陳庭詩本人則完全不知道自己被列為二十世紀的現代雕塑大師啦，直到他過世，這本書才偶然被陳庭詩的友人發現。陳庭詩生前一直告訴朋友說，他的鐵雕以後一定會被寫入世界藝術史，想不到是真的啊！

◀ 在「二十世紀金屬雕塑大展」展覽摺頁中，陳庭詩的〈約翰走路〉就放在第一頁。

▶ 陳庭詩〈約翰走路〉，1984；鐵，59×18×93.5cm。

珍藏的情書，藝術家的小浪漫

陳庭詩的異性緣一直不錯，不過在過往的出版品中，我一直覺得他們筆下的陳庭詩，是一個對愛情很輕浮的男人，尤其是描述他在明星咖啡館跟年輕的妹紙們打情罵俏，那樣的畫面一直讓我很困惑，因為異性緣超好的他，卻從來沒有真正定下來。直到晚年認識了福建親友介紹的妻子，陳庭詩才正式脫離單身，可是閃電結婚後隨即閃電離婚。最終也只有鐵雕、奇石與版畫，和他相伴一生。

想不到，在拜訪陳庭詩基金會的時候，我有幸看到了陳庭詩珍藏半世紀的情書。

那是抗戰時期、一位女性友人寫來的情書，信上對他的稱謂從「耳氏」一路發展到「庭詩先生」，推測應該是陳庭詩於報社工作時認識的讀者，從粉絲變成朋友。陳庭詩把這些字跡娟秀的書信從中國帶來臺灣，藏了一輩子，直到過世才被友人發現。

這些情書的內容非常奇妙，女孩在信中屢屢抱怨陳庭詩每次的回信都在罵她，挑剔她信寫得太少、回信速度太慢啦、字數不夠多、沒誠意啦，害得女孩還要找特大張的信紙、寫好寫滿才敢寄出。（欸欸欸陳庭詩你為甚麼要算人家情書的字數？！）

陳庭詩也抱怨，女孩寄了自己的照片，背面卻空空的，沒多寫兩行字給他（有圖有真相了，你還要抱怨沒圖說？！）。還有還有，當時兩人終於見了面出去玩，陳庭詩卻一路鬧彆扭，害兩人玩得不開心不痛快啦云云。

▲ 女性友人寫給陳庭詩的情書。

　　我讀著這些充滿嬌嗔和粉紅色泡泡的情書，感覺遭受雷擊 Orz。

　　陳庭詩在我心中的印象，一直是鬍子花白的現代藝術大師。但是透過情書上的字句，我突然看見了那個會寫詩的、清瘦俊俏的文藝青年，那個二十來歲、在愛情關係裡面十足傲嬌、蠻不講理的任性青春。是不是其實陳庭詩的心裡，一直有個無法忘記的人，所以明星咖啡館的女孩們都只是月亮的倒影、都只是曾經滄海的代替品？

　　交還了信紙，我想，陳庭詩實在太寂寞了。

　　論寂寞，陳庭詩一定是有的，畢竟他曾經聽得見，他曾經有許多的好朋友，他憧憬過愛情，也許還曾經懷過救國的夢想，試著盡一份知識分子的心力來圓夢。但是命運使他成為一名聽障人士，留下他的命，讓他看見同輩的版畫家逃的逃、被殺的被殺，使他心智清明，卻口不能言。如同那個時代被噤聲的多數藝術家，即使以藝術隱藏自我，卻又渴望發聲。不知道自己是誰、不能說自己是誰、沒人在乎你是誰、但又拚命證明自己是誰。

　　有口不能言，有耳聽不見，只有心靈是真正自由的。陳庭詩之所以重要，正因為他本人就活成了一個注腳：關於戰爭、關於一個流亡政權，以及一整個時代生命離散的隱喻。

木耳炒蛋

食材

·乾木耳數朵　　　　·大蒜少許　　　　·雞蛋兩顆

步驟

1　木耳用水泡發，變得軟軟 QQ 的，再切成絲。

2　大蒜去皮切成細末，因為這是要增添香味，所以要切很細唷。

3　中火爆香大蒜，放入木耳一起炒一炒。

4　把蛋先打散，加入少許鹽調味，然後把調好的蛋液倒入鍋。先維持中火一下下，大概二十秒後再開始翻炒，蛋才會成形、比較不會爛爛的。

5　將蛋炒熟（不然你會拉肚子）。炒熟雞蛋之後，你會看到蛋和木耳形成乾乾鬆鬆鮮明的對比，這就跟陳庭詩用甘蔗板作的版畫一樣，有「肌理」。

6　上桌！

閉嘴吃飯！
活著真好！（灑花）

運筆如刀

黃　榮　燦　（1916－1952）

1916 年出生四川重慶，左翼木刻版畫家。昆明時期
國立藝專畢業，曾參加抗戰時期的劇隊。戰後來臺，
活耀於臺北藝壇，曾任《前線日報》、《掃蕩報》
記者、主編過《中央日報》「西畫苑」專欄，也開
過書店，與當時諸多藝文人士如楊逵、西川滿、池
田敏雄、立石鐵臣等人均有交遊。1946 年開設「新
創造出版社」，1947 年進入省立師範學院美術系擔
任講師，1950 年左右，與劉獅、朱德群、林聖揚、
李仲生等人開辦戰後最早的現代美術補習班「美術
研究班」。在臺最重要作品為 1947 年描寫二二八事
件之〈恐怖的檢查〉。約於 1952 至 1953 年間，以
匪諜罪名處決，埋骨亂葬崗。

黃榮燦

為二二八事件留下美術見證的男人，來自中國

黃榮燦，四川重慶人，木刻版畫家，深受魯迅的木刻運動與社會主義精神感召。不過，為甚麼中國版畫家會跟二二八事件扯上關係呢？

1945 年日本戰敗，許多中國木刻版畫家紛紛來臺發展，一邊旅遊、教學、創作，或是當報社編輯、開畫展、推動木刻版畫（至於有沒有當匪諜這種事情只能觀落陰了）。當時，與黃榮燦同期來臺的畫家，還包含了朱鳴岡[1]、陳庭詩、麥春光等人，這批左翼木刻版畫家關心農工階級、歌頌庶民文化，創作方向也描繪市井小民的生活為主。例如朱鳴岡就在「臺灣生活組畫」一系列的作品中，便以極為精細、寫實的筆觸，記錄了臺北人的食、衣、住、行等細節。

黃榮燦於 1945 年 12 月來臺，出任《人民導報》副刊主編，亦在各大刊物上推廣木刻版畫藝術，向臺灣的讀者介紹魯迅和凱綏·柯勒惠支[2]。1946 年第一屆省展開幕後，黃榮燦甚至受邀參加了當時的「美術委員會」，與陳澄波、林玉山、陳進等臺籍畫家並列委員，總之在藝壇極為活躍。1947 年，臺北發生了二二八事件；當時黃榮燦人並不在現場，而是經由友人轉述與後續報導，瞭解菸販遭警察施暴的始末。二二八事件徹底引爆全臺民眾對政府的不滿，隨之而來的軍隊血腥鎮壓，則屠殺了許多一流的知識分子。

身為信仰「愛與正義」的左翼藝術家，黃榮燦決定要用影像的力量來控訴當局的暴虐，於是他偷偷創作了〈恐怖的檢查〉；並在二二八事件後的兩個月，將作品帶往上海，以筆名「力軍」發表在上海《文匯報》上。

〈恐怖的檢查〉一圖直接令人聯想到西班牙浪漫主義畫家法蘭西斯科·哥雅[3]的〈1808 年 5 月 3 日〉，這幅油畫控訴法國軍隊屠殺西班牙平民的暴行。哥雅本人並不在現場（廢話），而是在事後憑第二手資料畫出作品：小鎮農民在投降受俘後，仍遭軍隊無情射殺。

哥雅將行刑時刻描繪成深夜，畫面正中心立著一名衣衫單薄的農民，高舉雙手

1. 1915－2013。中國畫家。魯迅美術學院榮譽終身教授。
2. Käthe Kollwitz，1867－1945。德國表現主義版畫家與雕塑家。
3. Francisco De Goya，1746－1828。

做投降狀，並刻意強化明暗對比、做出類似舞臺聚光燈的戲劇性效果。兩旁瑟縮的農民或求饒、或掩面悲泣。前方倒下的死者，宛如隨意棄置的動物屍體，而後方象徵神的教堂湮沒在夜色之中。哥雅處理農民受刑的手法，令人聯想起文藝復興畫家喬托的〈哀悼耶穌〉，人類看見極大罪行時的恐怖、神之子受難的憂懼哀慟，如此真實。

在哥雅的筆下，行刑的法國軍隊排成一列，背對觀眾，整齊地舉槍，槍口正對著農民毫無防衛的胸口。為甚麼軍人要背對觀眾呢？為甚麼看不見行刑者的臉？這場屠殺是**誰的意志？**是軍人甲或軍人乙嗎？

▲ 黃榮燦之後將此畫送給魯迅日本友人內山完造的弟弟、同樣是木刻版畫家的內山嘉吉。
　黃榮燦〈恐怖的檢查〉，1947 年，木刻版畫。

▶哥雅〈1808 年 5 月
3 日 〉，1814 年，
畫布、油彩，26.8×
34.7cm。

這是個人恩怨的流血衝突嗎？

　　看不見臉的軍人不再是人類，軍隊是冷酷的**國家機器**。哥雅把象徵人類情感的面目表情抹去，明確表示這場屠殺不是士兵的個人行為而已，**這是以國家之名進行的迫害**，是法國政府謀殺了無辜的人。而正中央農民高舉雙手的動作，也就形成了受難者的經典姿態。

　　我們再看看〈恐怖的檢查〉。畫中高舉雙手的男人形成了緊迫張力，匍匐在地的菸販林江邁、倒在一邊被流彈誤殺的流氓陳文溪等事件元素，藉由黑白分明的版畫刀刻線條，強烈表現出畫家對當局的批

判態度。這作品的構圖可說完全在向哥雅致敬。我們如果將畫面左右顛倒，就可看出兩幅作品中受難者一致的動作。而身為殖民地的臺灣因日本戰敗、轉由中華民國政府代管的政治情勢，又何嘗不是受難的降民？

　　中華民國政府**對手無寸鐵的平民開槍，違反了普世的正義價值**。而這場不義的迫害，由一名來自中國的異鄉人紀錄、陳述，影像永不遺忘。

　　在二二八事件後，臺灣的政經情勢並沒有真正好轉，並在 1949 年，迎來世界史上最長的戒嚴令與白色恐怖，迫使更多左

傾版畫家走避中國或轉赴香港。例如朱鳴岡便受到警告，不能再繼續從事木刻版畫；受到當局監視的他，於 1948 年婉謝了師範學院藝術系的聘書，攜家離臺。

挺學運的歐巴教師，遭到槍決埋於亂葬崗

黃榮燦走了嗎？沒有！他接下了朱鳴岡在省立師範學院的教職位置，留在臺灣教素描版畫……。他在省立師範學院藝術系（今師大美術系）任教期間深受學生愛戴，在學生的回憶描述中，黃榮燦是英俊又溫文爾雅的老師（而且在每張合照裡，黃榮燦都穿著帥氣的大衣，根本就是個歐巴！），他還參加了學生社團「麥浪歌詠隊」，與學生一起登臺演出，四六事件時，麥浪歌詠隊也回應了學生的抗議活動，以歌唱為學生打氣，黃榮燦同樣參與其中（師大老師竟然挺學運啊，這樣我們要怎麼教小孩？！）。總之，黃榮燦是個行事完全不低調的男人。四六事件後沒多久，臺灣就戒嚴了……。

當時的社會情勢，到底有多嚴峻呢？1949 年，黃榮燦的好友雷石榆被捕，由基隆港務局遣送驅逐出境，從此與妻兒睽違四十年。妻子舞蹈家蔡瑞月也在同年 12 月被牽連入獄，黃榮燦還冒險帶著肉鬆去綠島探望蔡瑞月，並且代替他們送奶粉給寄養在臺南的稚子雷大鵬。

1950 年 9 月[4]，「戡亂時期檢肅匪諜舉辦聯保連坐辦法」實施，規定第四條：「出具聯保連坐切結人，應互相監視，嚴密考查；保證人對被保人亦應嚴密監視，如聯保人或被保人內發現匪諜或嫌疑，應即向主管或警察官署祕密檢舉」。在這套連坐辦法中，黃榮燦與省立師範學院教授馬白水、朱德群、林聖揚和趙春翔被編為一組，同組的人互相監視對方的生活，黃榮燦在雷石榆被捕後，開始使用筆名，連坐辦法實施後更直接改名，目的是不牽連同事，也避免被密告的可能。

1951 年 12 月 1 日深夜，在教職員宿舍的黃榮燦，因受到吳乃光案牽連遭到逮捕。當時同事趙春翔聽見聲響跑出來看，只見到黃榮燦被押走的身影，隔天趙春翔跑去

4. 在橫地剛著作《南天之虹——把二二八事件刻在版畫上的人》一書中，提到連坐法實施的時間點是 1949 年 7 月 9 日，實施《省級公務員推行連保條例》，之後聯保連坐制度以及小組人員間的互相監視與密告逐漸擴及至全臺各公私機構。

當時去台的美术家很少
展出時我也因在上课没去
看,倒底有那空人参加我说
不清。
④ 亭西庄先生去台北足1947年著似而术,他们
几个人従上海去往在黄荣燦家,他们的活动
我未参加了.联谊会可能就足在杨三郎在
淡水家里的那次聚会了.至君尚有一次我也
記不清楚了.(也许有我没去参加。)
⑤ 我们黄荣燦,荒烟,陳在作義(在民航的工作)
曾想在台灣推动木刻之伝,如举加过讲座
寫过文章,搞过展览(木刻)活动地点都足在
台中山堂.但台灣美术界没有内地美术界那
段抗日戦争経歷,而且受日本美术思潮影响
軽深所以作用不大.但双方相處,還足笑气
和協的.相互尊重的,交流思想的情况,沒有
因方我们北京市.台灣更東方化北较大(黄荣)
⑥ "二二八事件"没,我也受到 警告不能刻
木刻了.不久我也就离开台北去香港(1948年
10月)1947年后我也着手做点开始二化者回去
我有两个孩子当時台灣教美待遇很低,也没有
预费.需要早日筹措
⑦ 我在台北师范秋读時有時找吴唐守連雷請我

▲ 朱鳴岡寫給友人的信件中,提到二二八事件之後,自己被警告不要再做木刻版畫創作。但在此信件中,提及被何人(單位)警告的字樣,朱鳴岡寫完又將之抹去,可見當時政治迫害的陰影有多麼深。朱鳴岡手寫信件,1993年,私人信函。

廈門大學
XIAMEN UNIVERSITY
(Amoy University)
Xiamen. Fujian. China

報告系主任黃君璧,說主任主任不得了啦!老黃昨天半夜被人抓走啦!黃君璧卻勸趙春翔不要聲張……因為白色恐怖實在太恐怖,如果我們一直嚷嚷,說不定下一個被抓的就是我們啊……。

而根據學生林粵生的回憶,隔天大家還在教室呆呆地等著老師來上課,心想老師怎麼沒來呢,跑去宿舍只見到幾個穿著制服的大漢,在亂翻老師的東西……。

1952年,黃榮燦被牽連的判決下來了,罪名是「參加中共的外圍組織」(他被指控參加甚麼中共組織呢?就是他參加的「木刻版畫協會」),以及「為中共軍方勘查地形」(這項罪名源自於黃榮燦一直跑蘭嶼、綠島等地幫原住民寫生,被解讀成行為實在太可疑了,這一定是在為阿共仔畫登陸地圖啦!),約於該年年末在馬場町槍決,得年三十七歲。死後的黃榮燦無人收屍,連好友陳庭詩也不知道他被槍決的確切時間,遺體草草埋在六張犁的亂葬崗內,一個小小的墓碑隱藏在草堆中,直到1993年才被人發現。

◀ 黃榮燦之墓,六張犁,戒嚴時期政治受難者墓區,第一墓區。

黃榮燦任教省立師範學院藝術系的
1947 至 1951 年期間，曾三度前往蘭嶼、綠
島等地進行寫生，對原住民文化非常感興
趣。知名雕塑家楊英風，便是黃榮燦第一
屆教導的學生，楊英風在 1949 年描繪達悟
族舞蹈的木刻版畫〈蘭嶼頭髮舞〉，不免
讓人聯想是否受到黃榮燦的影響呢？而在
黃榮燦死後，沒有人敢再提起這個老師、
也沒有人再提起他的畫。就這樣，黃榮燦
靜靜地消失在肅殺的時代氛圍之中。

▲ 黃榮燦〈臺灣阿美族豐收舞〉，木刻版畫。

　　想到黃榮燦為了正義、愛和理想而奮
鬥，最後客死異鄉，心底就覺得酸酸 der、
很感傷。這男人真是白目有剩，當年為甚
麼不跟朱鳴岡一樣逃走呢（醜哭 ING），
三十七歲死掉，那就是我現在的年紀啊。
在寒冷的冬日、在監獄中過年，黃榮燦是怎
麼過的呢？如果為他煮一頓年夜飯，他會想
吃甚麼？麻婆豆腐？宮保雞丁？水煮魚？

　　都不是。第一時間在我腦中浮現的，
竟是師大路上的「紅燒牛肉麵」（對啦我
就是師範大學美術系畢業的，但是太晚入
學了，嗚嗚嗚黃榮燦老師我跟不到啊～）
（不要亂認老師人家有說要收妳嗎）。冷
冷冬夜裡，來一碗熱湯，應可撫慰美術人
寂寥的胃袋。好吧，就決定是你了，紅燒
牛肉麵！

一個人的年夜飯：
紅燒牛肉湯麵

食材

- 牛腩一至兩斤（如果一人在外努力，就加菜來個三斤吧）
- 洋蔥一顆
- 胡蘿蔔半根
- 乾辣椒少許
- 滷包一包
- 薑數片
- 蒜頭十餘瓣
- 醬油一碗
- 月桂葉兩片、小茴香籽一小匙（這項材料純粹是個人口味重，不喜太多香料的讀者可省略）

步驟

1 牛腩切成塊，大蒜去皮拍扁，洋蔥不要切太小塊，要有存在感，否則在時代燜鍋裡燉太久會融化失去自我喔。（但即使失去自我也沒關係，你的味道仍然暗暗流動，不會遭到遺忘）

2 下橄欖油，爆香蒜瓣和薑片，劈劈啪啪熱情澎湃、有話直說是種奢侈的幸福。

3 炒洋蔥，炒出焦香味，但是不要燒到黑掉，黑掉很苦。

4 下牛腩塊，一樣煎到稍微有焦香味。

5 滷包胡蘿蔔和辣椒放進鍋中，月桂葉和小茴香籽也可以此時丟下去，加水淹過食材，沸騰後蓋鍋蓋關小火，慢慢熬過黑暗年代。

6 兩小時之後打開來，一碗清燉牛肉湯就完成了。但是我們要紅燒啊～不可以
　在此時屈服。（太香又好吃，已經偷吃掉兩碗）

7 加入一碗醬油再煮一下，試試鹹淡，此時湯頭色澤看起來已有歲月了，十分
　滄桑。

8 煮好麵條澆肉湯，滴一點烏醋和香油，撒點蔥花，上桌。

一個人的年夜飯，暖暖回魂。

後 記

afterword

日本近代
西洋美術大亂鬥

在這本書中，最讓大家讀得霧煞煞的，大概就是日本老師那邊微妙的勢力消長吧～(咦，大家都沒發現嗎)～。事實上，日本近代的西洋美術發展，也是一場精采絕倫的流派大亂鬥呢，就讓我簡單的說明一下吧。

明治維新，埋下日本美術運動的種子

自從 1853 年美國海軍黑船來航，強行撬開了江戶幕府的鎖國政策之後，日本便面臨一連串翻天覆地的政治、社會、經濟模式的劇變，幕府政治被推翻、明治維新更展開了一連串日本歐化、現代化的革新運動（還有一段血腥內戰）。之後教育家福澤諭吉更發表了《脫亞論》[1]，認為日本「不應猶豫等待鄰國之開明而共同振興亞洲，不如脫離其行列而與西方文明之國共進退」（鄰國就是清國和朝鮮啦）。一如過去派出遣唐使，明治維新時期，日本派遣留學生前往強大的歐美國家取經、幫助日本實現國家升級的願景；這群留學生返國後，不僅帶回了各領域產業技術、更肩負重要的教育使命，為日本培育各領域的現代化人才。

簡單說，留學生取得的不只是實用技術，更是**思想**；明治留學生帶回國最重要的東西，是完整的歐式教育，尤其是大學教育。

當然，美術教育也不例外。

1876 年（明治九年），附屬於工部大學校的工部美術學校成立（後於 1883 年廢校），這是日本最早的國立美術教育專門機構，也是**亞洲第一所現代化美術學校**。一開始是為了產業復興而設立，校內設有畫學科、雕塑學科，繪畫、雕刻、建築均聘請義大利藝術家授課，尤其繪畫方面，教授的是巴比松畫派[2]的古典寫實繪畫；廢校後的學生們則多半出國留學再深造，走的仍然是

1. *脫亞論*，1885 年於日本《時事新報》發表的短文。
2. École de Barbizon。1830 至 1840 年於法國興起的風景畫派，其畫家多居住在巴黎的巴比松村，故作為其畫派名稱。

古典寫實主義。

　　話說，為甚麼日本這麼早就設美術專門學校？因為美術教育被認為是各行各業的根基，維新政府可不是在搞甚麼脫離現實的空靈美學，他們相信，**美術是輔助國家手工藝產業升級的必要條件**（所以才會附屬在工部大學校底下喔）。我的天啊，美術教育竟然是國家整體維新政策中的一環，也可超譯為**美感是國安等級的問題啊**。而工部美術學校之所以會廢校，也不是因為他們覺得美術不重要了，而是當時日本傳統藝術受到歪果人認可、國粹主義思想抬頭的緣故。

外光派與二科會愛恨糾葛

　　1889 年（明治二十二年），國立東京美術學校成立，但在國粹主義影響下，一開始只有日本畫、木雕、彫金（金屬工藝）和漆工四科。同年，以工部美術學校留歐成員為主組成的**「明治美術會」**成立（沒錯，這個明治美術會就是石川欽一郎參加過的明治美術會），這是**日本第一個成立的洋畫團體**。

　　1893 年，留學法國的黑田清輝加入明治美術會。黑田清輝算是第二代明治留學生，在法國師事宮廷風格畫家柯林，習得印象派的光線運用，以及古典學院派的唯美寫實。返國後，黑田在東京創設了私人畫塾「天真道場」，推廣印象派和古典主義的折衷畫風，被稱為「外光派」（紫派）、新派，而崇尚寫實主義的工部美術學校畫家（例如石川欽一郎的老師淺井忠），則被稱為脂派、舊派。短短十餘年、兩代留學生之內，日本新興洋畫運動就已出現了新舊思維之分，讀者可以想像當時全日本的社會變動是如何迅速、激烈。

　　1896 年，黑田清輝退出明治美術會，創立了「白馬會」，成員包含久米桂一郎、岡田三郎助、藤島武二、和田英作等人，全都是外光派大將。同年東京美術學校以黑田清輝等人為中心，成

立了「西洋畫科」，提倡外光派清麗明亮的畫風，從此奠定了外光派作為日本學院派主流的基礎。

1907 年（明治四十年）12 月，第一回「文部省美術展覽會」（簡稱「文展」）正式開幕，這是日本最早的大型官辦美展，形式上模仿法國巴黎沙龍展。1919 年文展改組，由新成立之「帝國美術院」主辦，稱為「帝國美術展覽會」（簡稱「帝展」，後來又改組了兩次，分別叫作「新文展」和戰後使用至今的「日展」）。文展一開始的評審委員，明治美術會跟白馬會大概一半一半，後來明治美術會式微，白馬會的委員卻越來越多，不用說，外光派風格便成為官展評選得獎的主要標準了。

但是，第三批留學生也回國啦，他們覺得黑田清輝這一票人超囂張的，得獎都外光派的人在得，太不公平啦！於是 1914 年，反彈的日本畫家們去跟文展洋畫部抗議，要求成立「二科」部門並列。雖然這場抗議以無效收場，卻也促成了「二科會」這個新銳美術協會的誕生。這批前衛畫家是梅原龍三郎、安井曾太郎、田邊至等人，主要反對外光派的畫閥態度，強調畫會主旨：**不論任何流派，尊重新的價值，捍衛創作者的創作自由**；他們崇尚的藝術風格則是後印象派、野獸派、立體主義等現代美術潮流。當 1919 年二科會畫家終於幹掉外光派、入主帝展評審群，逐步展現其影響力後，又有新的畫會誕生了。

1922 年，「春陽會」成立，由岸田劉生、萬鐵五郎[3]、梅原龍三郎、中川一政[4]等畫家組成，這些畫家開始不滿足於單純複製西方的美術風格，更進一步探索日本傳統精神、在地風土特色，強調畫作應具有強烈的個人主張。簡單說，這些畫家開始問：我是誰？什麼是日本現代美術應有的樣貌？

3. Yorozu Tetsugorō，1885－1927。1912 年畢業於東京美術學校西洋畫科，大膽用色與構圖，被視為日本野獸派先驅。
4. Nakagawa Kazumasa，1893－1991。自學油畫，戰後描繪作品讓人聯想野獸派風格。

　　1926 年，「1930 年協會」成立，這個名字有點中二[5]，為甚麼在 1926 年組成的畫會，要取名叫 1930 年呢？因為畫會宗旨是**脫離對西洋畫的模仿與追隨，突破並表現自我進行創作**，期許自己跟引領西方現代美術革命、由 1830 年代開始活躍的巴比松畫派（在日本也被稱為「1830 年派」）一樣，所以把協會的名字定在「未來」的年分。來自未來的畫會（搞甚麼穿越風啊），目的是帶來超時代的新氣象。（真的很中二）

　　1930 年協會的發起人包含佐伯祐三、兒島善三郎、里見勝藏、前田寬治[6]、林武[7]、福澤一郎等人，這些藝術家推崇的是超現實主義、野獸主義、表現主義，然而在 1930 年的 1 月、第五回展後結束活動（是不是真的很中二），多數成員移籍到同年 11 月新成立的「獨立美術協會」。

　　獨立美術協會其實就是 1930 年協會＋二科會＋春陽會的組成。成員包含 1930 年協會的小島善太郎、福澤一郎，二科會的兒島善三郎、中山巍[8]、里見勝藏（對，他也參加了二科會）、林重義[9]、林武等人，以及春陽會的三岸好太郎[10]，形成當時在野美術團體的完整結盟，並且在創立時，於朝日新聞社的禮堂舉辦演講，提倡新時代的前衛美術路線。

　　而當時人在東京的張萬傳、洪瑞麟和陳德旺等人，剛好就去聽了獨立美術協會的創會演講，深受吸引，覺得這些畫家的畫作，比帝展來得順眼多了。於是陳德旺與張萬傳放棄了帝國美術學校的學位，決定仿效這些日本前衛畫家，在體制外自由自在的創作、研究。返臺後，陳德旺等人也難以適應臺陽美協這樣與日

5. 源自於日本網路用語。是青春期特有價值觀的總稱，也用來形容自以為是活在自己世界，或在言行上易自我滿足的人。
6. Maeda Kanji，1896－1930。日本西洋畫家。
7. Hayashi Takeshi，1896－1975。日本西洋畫家。
8. Nakayama Takashi，1893－1978。日本西洋畫家。
9. Hayashi Shigeyoshi，1896－1944。日本西洋畫家。
10. Migishi Kōtarō，1903－1934。日本西洋畫家。

本外光派畫閥相似的閉塞風氣，於是另外創立 MOUVE 洋畫集團（後改名臺灣造型美術協會）、紀元美術會等前衛美術團體，形成臺灣的在野勢力。

好的，說到這邊，我相信讀者們已經頭昏眼花了。所以替大家整理了一個表格，可以概略地這樣理解：

路線	（一） 元老級現代美術啟蒙	（二） 外光派	（三） 在野派
風格	巴比松畫派 古典寫實	印象主義 ＋ 古典主義 ＝ 折衷主義	野獸派 表現主義 超現實主義
代表人物	淺井忠	黑田清輝 藤島武二 岡田三郎助	安井曾太郎 梅原龍三郎 佐伯祐三 里見勝藏
集團學校展覽	工部美術學校 ↓ 明治美術會	白馬會 ↓ 東京美術學校 ↓ 文展 ↓ 帝展	二科會 ↓ 春陽會 ↓ 1930 年協會 ↓ 獨立美術協會
對臺影響關鍵字	石川欽一郎	臺展 臺陽美協	MOUVE 洋畫集團 紀元美術會

日本的現代西洋美術發展，是不是實在太精彩啦！下課！

─（啊不是說這篇要言簡義賅嗎）─

東美先修補習班一覽

在讀完臺灣畫家前往東京美術學校留學的故事中，有幾個學校的名字非常熟悉：川端畫學校、本鄉繪畫研究所、同舟舍……這些是甚麼機構呢？

雖然當時這些機構稱作學校、研究所，其實說穿了，就是名師開設的私人美術補習班啦。

川端畫學校

其中，最有名、最多人前往補習的，就是川端畫學校。於 1909 年設立於東京都小石川下富坂町，創辦人是日本畫家川端玉章，一開始只教授日本畫，1913 年川端玉章過世後，才增設了洋畫科，由藤島武二授課。沒錯就是東京美術學校的教授、黑田清輝推薦到東美任教的藤島武二。這也太名師了吧！

因為地理位置交通方便、又有名師坐鎮，川端畫學校成為「東美先修補習班」的王牌。雖然後來藤島武二只是掛名，很少去補習班教課，但是有著東美名師的保證，且洋畫科素描師資也很不錯，所以諸多臺灣畫家都是抵日後，先到川端畫學校苦練素描半年到一年，再考上東美的。例如李梅樹、李石樵等人便是依照此一模式；而洪瑞麟、張萬傳、陳德旺也曾在川端畫學校練過素描，後來因為東美入學資格改了，才跑去報考帝國美術學校。

至於考試運很差的張義雄，則是一直打工、一直補習、一直考、一直落榜到當時川端畫學校的班主任拜託他不要再考了，會拉低補習班的錄取率啊啊啊。（這也太桑心了吧）

後來川端畫學校於 1945 年毀於戰火，未再復校，不過這間補習班培育出非常多臺、日著名畫家，也算是日本近代美術史上非常有分量的一章呢。

本鄉繪畫研究所

原名「本鄉洋畫研究所」，1912 年由岡田三郎助、藤島武二成立於東京都本鄉區春木町的私人美術補習班，後來改名本鄉繪畫研究所。是的，創辦人都是東京美術學校的教授啊，所以這也算是東美先修保證班！後來因為藤島武二去主持了川端畫學校，本鄉繪畫研究所便主要由岡田三郎助指導。

基本上，本鄉繪畫研究所跟川端畫學校是齊名的，距離也不算太遠，所以臺灣學生通常行有餘力，都會補這兩間。早上先去一間、下午再去另一間狂練素描。至於學霸李石樵和模範生李梅樹，兩間不夠啦！他倆一口氣補三間！第三間就是位在日本新宿的「同舟舍」。

同舟舍

同舟社是小林萬吾開設的。沒錯，小林萬吾是黑田清輝的弟子，和藤島武二、岡田三郎助同樣是以黑田為中心的畫會——白馬會的重要成員，所以這間同樣是走「外光派」路線的補習班。

小林萬吾也是東京美術學校的教授，後來也當上帝展的審查委員。李石樵、李梅樹也都在這邊補習過，我們可以看到，當時要進入東美洋畫科，是已經有一套既定的模式成形。外光派黑田清輝門下的眾多弟子，形成了東美洋畫科的標準門檻，隱然有「學閥」之勢啊。

吉村芳松畫塾

吉村芳松為人比較低調，但他也是得到帝展「無鑑查」（免審查）資格的名家，因此也和前面提到的大佬們一樣，都是屬於帝展派的。吉村芳松畫塾的位置在東京瀧野川町，當時在日本念書的陳植棋，就住在這附近，因此也與吉村芳松熟識，並介紹學弟李梅樹、李石樵、陳德旺來吉村芳松畫塾上課。

　　吉村芳松相當親和，對藝術態度也比較開放，曾與帝展同好畫友組成「槐樹社」，算是帝展之外有公信力、比較年輕活潑的團體；陳澄波、陳植棋、郭柏川這些畫家都曾入選過槐樹展。

　　吉村芳松與臺灣學生的關係十分良好，不僅與陳植棋亦師亦友，與陳德旺更是投緣，師徒兩人曾經感情好到互相交換作品，也一起喝酒喝到胃潰瘍（陳德旺啦）。對了，吉村芳松也是田邊至的連襟喔，總之這些藝術家都像肉粽一樣整串串在一起啦。

同場加映

Bonus

故鄉與他方・
巴黎的遊子夢

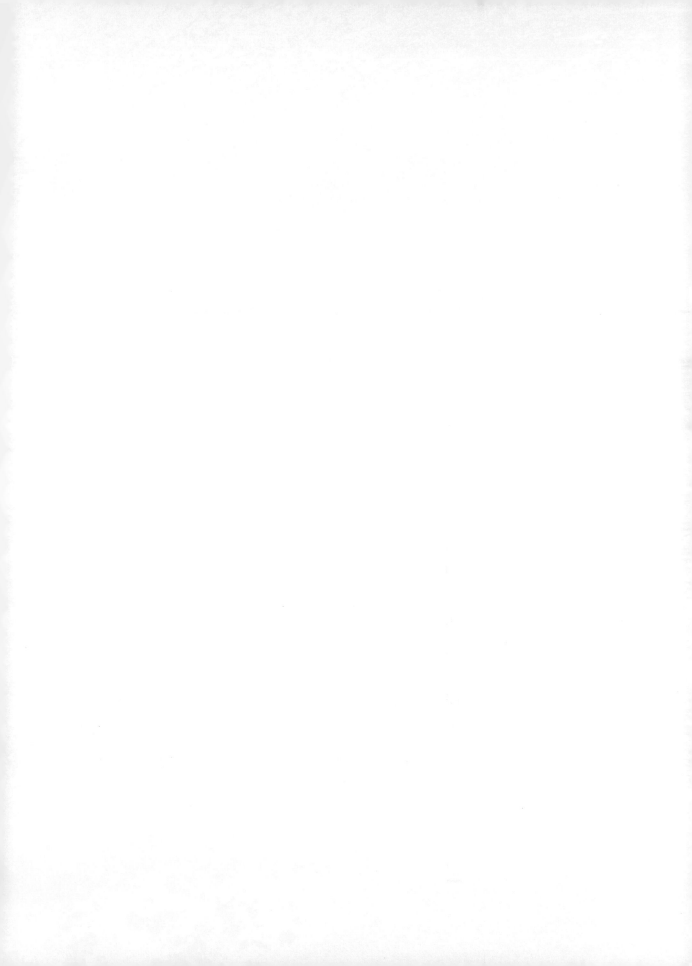

　　1915 年，臺灣爆發抗日行動「西來庵事件」。當時的石川欽一郎還在總督府國語學校教畫，並且持續辦「番茶會」推廣美術沙龍；年輕的陳澄波也剛剛畫下水彩畫作〈水源地〉。此時，在殖民政權統治下的臺灣，已隨著留歐日本藝術家的引導，遙望西方，緩步踏上近代美術的道路。

　　而彼時的中國，留學歸國的知識分子，對於現代化運動的挫敗感到憂心，認為國政敗壞肇因於傳統文化迂腐守舊，於是正式對華夏思想開炮。1915 年，陳獨秀創辦《新青年》，這本雜誌由當時重要思想家、作家，如魯迅、錢玄同、李大釗等人編輯、撰稿，形成新的思潮；如其中的胡適力倡白話文運動，主張實用主義。他們尤其提倡西方的「德先生」（民主，Democracy）和「賽先生」（科學，Science），並批判儒家學說；陳獨秀 1919 年在〈《新青年》罪案之答辯書〉中便寫道：「我們現在認定只有這兩位先生，可以救治中國政治上、道德上、學術上、思想上一切的黑暗。」種種以西方文化為楷模、企圖改造中國的新文化運動，於焉展開。

　　1917 年，教育家蔡元培就任北京大學校長，將該校打造為自由主義的學術中心。同年他在北京神州學會發表演講「以美育代宗教說」（這份講稿之後也發表在《新青年》雜誌中），認為**美是自由且進步的**，宗教則流於強制、保守；主張美，可以取代宗教在文化中的情感作用。因此，蔡元培大力推動美育在國家現代化中的角色。

　　1915 年，蔡元培、李石曾與吳玉章等人在巴黎組織了「勤工儉學會」[1]，鼓勵中國學生到法國半工半讀，接受思想洗禮。光是從 1919 年到 1920 年底，先後就協助了十七批學生赴法求學，總數達一千六百多人；1921 年，蔡元培、李石曾與吳稚暉等人更創

1. 前身為「留法儉學會」，於 1912 年由吳敬恆、李石曾等七人發起成立於北京。

辦「里昂中法大學」，這所「為初到法國的中國學生特別設立，供膳宿的法文補習班」的自辦語言學校，第一批學生還由吳稚暉親自領隊[2]。

　　「思想浪潮」與「興辦教育」這兩大動力造就了一股留法潮，催生中國新一代的思想生力軍，更培育出二十世紀最重要的中國藝術家，如徐悲鴻、常玉、林風眠、潘玉良俱在此列。因此，蔡元培可說是中國近代留學教育的關鍵字之一。

　　這個時期的中國，面臨世界情勢的動盪、對於國家新秩序懷著期盼，企圖從西方世界取經，改造衰弱國族的命運。而當時年輕的藝術家，在一片救國聲浪中，又會如何書寫生命的篇章呢？在本書的最末，我們來看看當時隨著留學潮赴法的兩位藝術家，如何在亂世之中，站上世界舞臺，刻畫自身的不朽面貌。

2. 不幸的是因為這幾年送了一千多人去，學校太小、學生沒地方待，校長吳稚暉馬上被周恩來等組成的小型十月革命鬥倒了。

我就是我自己的肋骨——潘玉良

潘 玉 良 （1895－1977）
中國油畫家、雕塑家，出生於揚州，曾被舅父賣到
妓院作婢女，後因與潘贊化相識結婚，開始向畫家
洪野習畫。1920 年進入上海美術學校西洋畫科就
讀，1921 年考上里昂中法大學而留學法國，陸續於
里昂國立高級美術學院、羅馬美術學院修課。1928
年返中，曾擔任上海美術專門學校西洋畫系主任、
上海藝術大學西洋畫系主任、新華藝術專科學校雕
塑系教授，參與上海藝苑，1937 年離開中國，計
畫旅歐，後因二戰爆發滯留法國，終生未回中國，
1977 年逝世於巴黎。遺作最終於 1984 年運回安徽，
大部分作品現藏於合肥的安徽博物院。

乍見潘玉良的作品，我的第一個反應就是：「塵土味」。好重的風塵，好原始的力量，跟羅特列克[1]的紅磨坊女郎全然不同。如果說羅特列克是旁觀的他者，那麼潘玉良的風塵感，便是結結實實從人間底層爬上來的肉身佛。

青樓出身的傳奇藝術家

潘玉良的一生都是傳奇。本名張世秀，出身貧寒，一歲喪父、八歲喪母、十三歲被收養她的舅父賣到蕪湖妓院裡當燒火丫頭，直到十八歲遇見潘贊化，為她贖身、娶她為妾。在此之前，潘玉良的人生就如同所有中下階層女性的悲慘劇本。沒有自主權，沒有教育機會，在妓院的生存技巧應是偽裝自己、討好別人，這些磨難都不利於藝術家性格的養成，而她個性中的光與熱，竟能堅持到潘贊化出現的那一刻。

據說，潘玉良在妓院中除了當打雜婢女之外，亦能唱戲。1994 年電影《畫魂》中，鞏俐飾演的潘玉良，在妓院受人輕侮，客人要她唱戲，她卻故意一開口就唱京戲的「黑頭」[2]。這粗啞宏亮的唱腔，反倒引起了潘贊化的注意（在研讀史料時，我自己很喜歡這一段編劇的轉化）。事實上，潘玉良本人的脾氣直、外型剛強，這樣的

女漢子，顛覆了我們對青樓女子的刻板印象。而潘玉良的外型不佳，年紀又小，推測並未真正從事妓女的性工作，最多在院內打雜而已。但是她卻為了這段經歷，承受了一輩子的輿論壓力。事實上，光是看晚輩畫家常玉、張大千對她一口一個大姊的稱呼，就可以想像這女人的豪邁。

潘玉良與潘贊化之間有著相知相惜的真摯情感，潘贊化不但為她贖身，還鼓勵她受教育、學藝術，甚至留學法國。因此在許多版本的資料上都說，她一生感念潘贊化的「恩情」，而將自己原來的姓氏改為「潘」姓，始終以「潘玉良」之名行世。

我覺得這種「恩情說」有待商榷。第一，潘玉良確實嫁作潘玉良的妾室，以當時的時代背景來說，冠夫姓應該是合理的。第二，既然潘玉良出身家世都比不上蕪湖鹽督潘贊化，看來活脫脫就是一個英雄救

1. Toulouse Lautrec，1864－1901。法國畫家，後印象派，以創新色彩帶動當時的海報設計。
2. 京劇中唱工吃重、塗黑臉的花臉包公戲而得名。

美、麻雀變鳳凰的劇本。但是，誰說他們之間沒有怦然心動的愛情呢？很多人說潘玉良沒有美色，潘贊化是「惜才」所以救她出來的，可是誰規定就只有美女才能擁有愛情呢？（以貌取人是不對 der）。再說潘贊化早年是留學日本的，亦加入興中會、同盟會，像這樣搞革命的時代文青，會被自信大方的潘玉良吸引，也是很自然的吧！

1920 年 9 月，在潘贊化的幫助之下，潘玉良考入上海美術專科學校，成為該校首批女學生之一。1921 年 7 月，因為有好事之人去打小報告，說潘玉良以前在妓院工作，學校怎麼能召妓女入學呢？搞到潘玉良只好從上海美專退學了。不過，此處不留爺自有留爺處，同年她便轉考入里昂中法大學，成為該校的首批留學生。話說，當時可是由創校校長吳稚暉（沒錯，就是那個書法家吳稚暉），直接帶著一大批學生坐輪船去法國留學啊，這批留學生裡面還有鼎鼎大名的學者蘇雪林啊！

之後潘玉良在法國先後就讀於里昂中法大學（1921）、里昂國立美術學校（1921）、1924 年考入巴黎國立高等美術學校，1925 年又考入義大利羅馬國立美術學院，還拿到五千里拉的獎學金，1926 年 1 月赴羅馬學習雕塑與繪畫。這中間有個插曲，就是因為潘玉良偷偷去修其他美校的課，結果被里昂中法大學發現了，校長手插腰森七七說，怎麼可以跑去其他學校偷上課，真沒禮貌，還想勒令她退學。後來經過一番努力交涉，潘玉良才保留了學籍。由此可知潘玉良不是過鹹水、去法國隨便沾醬油的留學生，她是真的真的真的很拚命啊。

上海時光，潘玉良是澄波仙的好捧油啊！

潘玉良自歐洲返回中國後，於 1928 年任上海美術專門學校西畫系主任，1929 年，她受上海藝術大學聘為西洋畫系主任，1930 年開始兼任上海新華藝專的雕塑課程；潘玉良將歐洲的人體模特兒課程也帶回了上海，盼望能在祖國建立完整的西洋繪畫訓練課程，培養更多優秀的畫家、無負留學的使命。同時，潘玉良也加入王濟遠等人發起的上海藝苑繪畫研究所。（好忙啊）

注意囉！陳澄波在 1929 年起，擔任藝苑繪畫研究所指導員，兩人的作品還一起參加當年的西湖博覽會；而陳澄波亦於 1929 至 1933 年間任教於新華藝專。簡單來說，兩人既是同事，也是好友，畫過同一

個模特兒啊！1936年過年時，潘玉良、潘贊化夫婦還寄賀年明信片給陳澄波呢。（地址還寫錯！不過陳澄波當時太有名了，所以郵差還是送到啦）

但是，潘玉良在中國推廣西畫教育時，遭到守舊派的人身攻擊；她不只一次被罵為妓女教師，人體模特兒課程則被汙衊為色情入侵校園（怎麼這場景好熟悉ㄅㄅ），連辦個畫展都被人抹黑指稱她的作品是請槍手畫的，妓女怎麼會有這等才華？結果潘玉良被迫在展場親自揮毫，證明自己的實力沒有造假；這種要求對一位畫家來說根本就是奇恥大辱，潘玉良都忍下來了。

看潘玉良的畫，讓我經常想起魯迅那篇近於詩的小說《死火》。她的畫作當如她的靈魂一樣，燃燒著耀眼的火焰。這樣一個女人，是怎麼把生命的火焰給冰凍保存下來，直到時機成熟再度被喚醒？或是她的意念太猛烈了，怎樣都不會被生活澆熄吧？

▲ 過年過節也會記得要寄明信片賀歲一下，奇女子潘玉良是澄波仙的正港好友無誤啊。

祖國不愛我，那我流浪去吧（哭哭）

話雖如此，再怎麼強悍的人，在面對一波又一波的惡意攻擊，心也是會累 der。後來的潘玉良，深感在祖國一事無成、很想再回歐洲充電一下，便於1937年離開中國前往歐洲遊歷。然而，二戰爆發後，她就再也沒有機會回到中國。

二戰期間，在巴黎的潘玉良一度窮困非常，連畫室也被德軍佔領。但後來她的人生總算扶搖直上了，法國對這個藝術家始終保持禮遇，且在這段期間，她也創作了一系列的裸女畫像。

想家的女人心是甜的，在她的晚期畫作之中更顯甜膩溫軟；潘玉良筆下的女人和同期男畫家最不一樣的地方（沒錯，就是在說常玉），就是她筆下的女人，絕不適合拿來意淫。這些女人是結實、濕潤，

▲ 潘玉良〈哺乳〉，1956 年，畫布、油彩，24×33cm。

是如同泥土一樣的雌性動物，彩筆點就的乳暈，不具任何情色可能，乳房是哺育小孩的性器，陰毛只是長在胯下的毛髮……這些雌性動物彷彿毫無自覺地嬉鬧、遊走。從西方世界的眼中看來，這些畫作上「豐臀細眼」的東方女子，融合了印象派的田園靜好，納入點描畫法所鋪落的光影效果，又結合毛筆和水墨韻味，恰如其分地展現一個異國畫家應有的折衷情調。

相反的，留在中國的潘贊化，仕途卻每況愈下，極不順遂。潘玉良在 1948 年開始寄錢接濟潘家生活，這也使得兩人的愛情，原是英雄救美的傳統劇本，想不到演到最後，卻變成了美人回頭救英雄，妙哉！

人雖久住於異鄉，可是潘玉良的一生

不曾入過法國籍，也不和畫廊簽合約，再窮也不願意把畫作賣給德國人，更在戰爭期間捐款、義賣，奔走宣傳救國思想；與其說潘玉良是愛國狂熱分子，不如說她在旅居巴黎的寂寞時光之中，心裡始終保有一個對家的想像。

晚年的潘玉良一再表達自己想要回家的願望，但當時中法尚未建交，法國政府也禁止潘玉良將作品攜回中國（人要走倒是可以，值錢作品通通留下來變成法國國家財產，這就是為甚麼法國始終可以靠美術館觀光活下去啊啊啊），導致潘玉良始終不能成行。但是潘玉良想回的家，又真的是甜蜜的家嗎？

　　潘玉良在 1966 年獲得法國頒發的文化教育一級勳章。同年，中國吹響了文革的第一聲號角，進入十年浩劫。如果當時潘玉良真的如願回到中國了，在她生命的最後，是否能熬過文化大革命、保住自己和親人的平安呢？她珍視的作品，是否能夠安然度過文革的摧殘？

　　1976 年文革落幕，隔年潘玉良病逝巴黎，由晚年的知交王守義安葬。也許她在異國的寂寞離世，某層面也算是亂世中的美麗結局吧。也許隔著遙遠的海洋，她便能永遠對故鄉懷著完美的夢吧。

▲ 潘玉良〈黑衣自畫像〉，1940 年，畫布、油彩，90×64cm。

◀ 潘玉良〈雙人扇舞〉，1955，畫布、油彩，53×65cm。

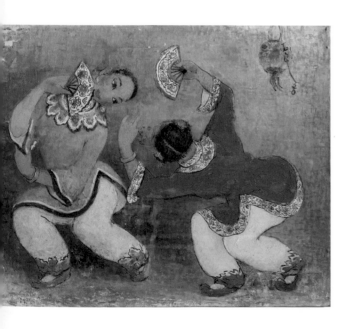

　　寂寞而強韌的女人啊。我不會說妳的名字是油菜籽，妳不美麗，妳不柔弱，妳不需要裝 Man，也非常的不夏娃，潘玉良活出結結實實的、支撐自己的肋骨啊。那麼就為妳端上一盤不需顧及形象、吃得滿手滿嘴的——芒果蜂蜜豬肋排。

芒果蜂蜜豬肋排

食 材

- 肋排兩大塊（你儂我儂不分左右）
- 啤酒或黑麥汁一小碗
- 鹽少許
- 義大利綜合香料少許（紀念潘玉良的羅馬之行）
- 拍碎的蒜頭兩大瓣
- 蜂蜜一匙
- 烏醋少許
- 醬油少許（對啦，這就是要做給潘玉良吃的、得有中國味。所以我堅持放醬油，來個中西合璧）
- 一點點柳橙皮（還給她青春少女的幽香一縷）
- 鋁箔紙和烤盤

蜂蜜芒果烤肉醬

- 蜂蜜五大匙
- 芒果一顆，去籽剁成果泥（但我稍微留了點顆粒，較有口感）

步 驟

1 把豬肋排外面的肉膜撕掉，然後把醃料（材料 2 ～ 8）混在一起用來醃漬豬肋排，至少醃漬四小時，可以過夜更好。
2 把肋排上的醃料洗乾淨，拍乾，放烤盤排好，稍微再加一點點黑麥汁或啤酒。
3 烤箱先預熱。在將肋排放進烤箱前，記得在上層覆蓋鋁箔紙避免烤焦，以150°C先烤三十分鐘再說。

4 把剁成果泥的芒果、剩下的肋排醃料醬汁和蜂蜜混合，以小火煮沸，作為稍後的烤肉醬。

5 打開烤箱、掀開鋁箔紙後，用尖筷子戳看看熟了沒。如果勉強可以穿透就表示快熟了、可以刷烤肉醬啦。請把煮好的芒果烤肉醬刷上去，然後蓋回鋁箔紙再烤十分鐘。

6 翻面，繼續刷烤肉醬，再烤十分鐘。反覆的翻面刷烤三至四次，讓肉色在高溫下甜蜜成熟，逐漸變成閃亮的蜜褐色。

7 最後兩次刷上烤肉醬再烤過，不需蓋上鋁箔紙，直接讓肋排表面接觸高溫，讓肋排燒出焦糖一樣的色澤（但是要顧一下喔，這時很容易燒焦）。這時候豬肉應該快要跟骨頭分離了，翻面的動作要特別小心。

8 裝盤。

潘玉良啊，自己的肋骨自己顧，
自己的愛情不容他人置喙。
人生寂寞的時候，
就吸吮自己的奶和蜜吧！

差點來臺灣

常　玉 （1901 - 1966）
本名常有書。法國華裔畫家，出身中國四川順慶富
商之家。與徐悲鴻、蔣碧微等為五四新文化運動後
第一批赴歐求學的中國留學生，畫作慣用線條勾勒
造型，深具中國書畫氣韻，有「東方馬諦斯」之稱。

常
玉

其人美丰儀，且衣著考究，拉小提琴，打網球，更擅撞球。除此之外，菸酒無緣，
不跳舞、也不賭。一生愛好是天然，翩翩佳公子也。

<div align="right">——友人王季岡回憶常玉的花都生活</div>

人稱東方馬諦斯，不是個認真畫家

決定寫這位中國畫家前，猶豫再三。常玉很不好寫。論作品的精緻度，他不及同期的藤田嗣治；論生命掙扎的火熱程度，也不及同為華裔的潘玉良。雖然人稱東方馬諦斯，但他的簡筆又不具備馬諦斯的開闊感。相較於馬諦斯從法國、北非一路吸收養分到中國書法去，常玉是愛玩的。他跟著五四新文化運動的熱潮來到巴黎學習藝術，與徐志摩等詩人交好，可是大部分的時間都泡在圓頂咖啡館（La Coupole）和模特兒打情罵俏；比起其他拚命的畫家，常玉的藝術家故事實在不太勵志。

但常玉的畫超級吸引人，因為**很乾淨**。

小時候我以為常玉作品裡的「乾淨」，是一種與生俱來的氣質，因而愛死了他的脫俗。長大後讀了書，才知道這位 1901 年出生在四川順慶的畫家，家、境、富、有、到、爆，他可說是含著金湯匙出生的小少爺啊；而他的兩個哥哥，一個繼承家裡的絲織工廠，一個開牙刷工廠，使得常玉過著無憂無慮、不愁吃穿用度的幸福人生。

這時才明白，原來，常玉的乾淨源自從來不需要雙手沾灰，那些髒的、醜的、油膩的，都與他絕緣。

這讓我回想起自己就讀國中時的書法老師洪尚華。他在教我們讀帖時，一定要讀出背後的精神。當時的我一度想學著寫瘦金書，可洪老師說，宋徽宗的瘦金書容易寫、也不容易寫。容易之處，是因為瘦金書的形式很簡單固定；不容易則是因為再怎麼寫，你都永遠無法寫出宋徽宗的帝王氣，那股「天下唯我」的脫俗靈味，是在宮廷裡養出來的。

我小時候相當喜歡的幾個藝術家，趙無極、常玉、郭英聲等人，原來他們的家境都是很富裕的，某種程度上是人如其作。也就是說，他們在藝術表現上的「開闊感」，奠基於寬裕的家底；他們可以擁有不必打工、不必煩惱家計的留學生活；當別人在洗盤子時，他們可以喝咖啡欣賞風景，所以可以風流、十足灑脫。

藝術家的風格、地位，都不單純是個

人的選擇；而藝術家與生俱來的氣質，往往、真的、十之八九是需要好環境才能餵養，所謂「天地人」，缺一不可。

遊戲人間的線條，心不窮的貴公子

本名常有書的常玉，出生在富商家庭，排行第六；上面有大哥、二哥扛著，這少爺早年生活輕鬆愜意，作品量不多，大部分的青春年華都拿去打網球、泡夜總會和喝咖啡了。相對於同樣留學法國的徐悲鴻用筆嚴謹，常玉的用筆輕靈、淘氣，筆下的人物具有玩世不恭的氣質。他畫中的裸女，有著新月派詩人驚嘆的「宇宙大腿」，不用來生育，也不完全用來意淫，比較像是畫家覺得這樣畫很好玩。馬諦斯筆下的裸女是明朗的塊面，常玉是遊戲人間的線條。輕佻，好色，但是不猥褻。

不過，常玉並不是一生都這樣有錢的。

1928 年，旅居歐洲多年的常玉與法國女子瑪素結婚，之後接納了瑪素在兩人結識前所生的兒子，還教這孩子自己發明的「乒乓網球」[1]。常玉會發明這種運動，是因為太愛網球了；他認為乒乓網球根本是居家休閒、社交互動必備良伴，之後一再試圖推廣。

其實婚後的他，經濟已開始出現問題。隨著大哥的絲廠經營出了狀況，老家給予常玉的資助也變得斷斷續續──而常玉收到錢時，照樣揮霍一空。雖然常玉也有參與畫展，結識收藏家、經紀人，賣出一點畫，可小少爺留不住錢，不時得拮据度日。有次常玉甚至把瑪素媽媽送她的珠寶拿去典當！這讓瑪素非常火大，不過，金錢問題並不真的影響兩人感情；1931 年，這段婚姻終於無法挽回，原因是瑪素懷疑常玉出軌，所以堅決離婚。

離婚的常玉終生未再娶，但也沒有變回「單身貴族」。常玉的大哥在常玉離婚當年因病過世，常玉在一年以後才得知這個消息，直到 1938 年才回國領取約不到二萬銀元的遺產[2]。不過，這筆家族最後的庇蔭也在兩年之內耗費殆盡。

從 1934 年起，常玉就開始到中國餐館

1. 乒乓網球的規則和網球一樣，但球拍近似羽毛球拍，球比乒乓球稍大，球場則比壁球場稍小，場地在室內室外皆可。
2. 一些說法認為常玉領了兩百萬銀元（當時約合六十萬美元），但大哥的工廠早已虧損嚴重，變賣後家族均分所得應不至那麼多。常玉研究者衣淑凡女士認為「兩百萬」之說恐為「兩萬」之訛誤，此處採衣女士的看法。

◀ 常玉〈人約黃昏後〉，1950 ～ 1966 年，纖維板、油彩，122×83cm。

打工，翩翩公子染上塵世煙火，天然如他也做過發財夢——但不是靠賣畫，而是靠乒乓網球。為了推動乒乓網球，這位小少爺還特地去參觀 1936 年柏林奧運（真的不是去玩的嗎！），甚至曾在給友人的信中認真地寫道：「這是我的未來……我確信必能從中賺得到錢。」

二戰爆發後，德軍佔領巴黎，藝術家的生活更加艱難，翩翩濁世佳公子在貧窮壓力下，也開始做些工藝陶器寄售；同時在不願與其他畫商合作（因為淡泊名利……不，完全是因為小少爺太懶，沒有工作計畫，人家想捧也捧不起來的緣故）的情況下，常玉轉向接些仿古中國家具的漆屏、桌椅彩繪的案子，變成家具代工師傅了。看到這裡，你以為常玉瞭解到人間疾苦，開始克勤克儉嗎？不，甚麼錢都可以省，但是請美麗模特兒來工作室的錢絕對不省（風流依舊）。沒有錢印名片，常玉就拿用過的地鐵票來改製成個人風格名片。買不起油畫布，他就拿些劣質的木質纖維板來作畫。

常玉的心沒有變窮，我覺得這是他最珍貴的地方。也就是說，常玉在晚年的困境裡，用畫作說明了**氣質原來是一種選擇**。「保持天真」也可以是一種選擇，常玉成了流浪到巴黎的賈寶玉。（常玉版的林黛玉會有雙蜜大腿嗎？）

或許是因為畫多了民間仿古家具，常玉晚年的花卉作品不像早期那麼白、那麼素淨，開始出現了鮮艷色彩的盆花，有點俗，有點拙，甚至可以說是帶些素人藝術的味道。他把俗麗脫了胎，把珠玉鑲嵌的屏風花卉抽換了場景，就像是時尚設計大師把無名村姑從鄉下田裡拉了出來，讓她們站上時尚伸展臺，在聚光燈下，讓眾人看著她們的美、純粹且違和。

常玉晚年的配色也讓我聯想到《紅樓夢》。在第三十五回裡，鶯兒要幫賈寶玉打絡子，問了汗巾子是什麼顏色？

寶玉：「大紅的。」
鶯兒：「大紅的須是黑絡了才好看的，或是石青的才壓得住顏色。」
寶玉：「松花色配什麼？」
鶯兒：「松花配桃紅。」
寶玉深有同感地笑道：「這才嬌艷。再要雅淡之中帶些嬌艷。」

常玉正是在雅淡之中走向嬌豔，或者說，孤身一人走穿了喜慶吉祥的想像，用他勉強買得起的顏料，重現生命中一瞬的繁華，大紅壓黑線，石青配鵝黃。

事實上，常玉晚年差一點點就可以來臺灣工作了。1963 年，在巴黎生活十分潦倒的常玉，曾接受同鄉的中華民國教育部長黃季陸邀請，到臺灣的國立歷史博物館

舉辦個展、再到臺灣師範大學美術系任教。這原本是他扭轉貧苦生活的契機，但是不知為何，常玉並未成行。而那一批事先寄到師大美術系，準備籌辦個展的作品，後來在 1968 年，便由教育部撥交給國立歷史博物館，成為該館的重要典藏。

常玉死前畫了隻荒野中的小象，他說：「我先畫，然後再化簡它，再化簡它」、「那是隻小象，在一望無垠的沙漠中奔馳⋯⋯那就是我。」活潑頑皮的小象在空無一物的荒野中遊戲，然後孤獨地死去。而常玉死的時候，也是極簡單而安靜的，因為他忘記關工作室的瓦斯，在 1966 年中毒過世。

如果要為常玉燒一道菜，那可難了，因為常玉本身就是一個屬害的吃貨，在巴黎更常常小露廚藝，糖醋排骨啦、松鼠黃魚啦，甚麼華麗的菜色，他肯定不放在眼裡。然而腦中閃過的，竟是最家常、便宜的鹹蛋炒苦瓜。這道料理平凡、退火，且鹹香下飯，呼應了常玉的白，總是帶著輕輕冷冷的書意；紅塵之外，遺世獨立，把苦澀都轉化成回甘的人生。

◀ 常玉〈盆栽〉，1950 ～ 1966 年，纖維板、油彩，131×72cm。

鹹蛋炒苦瓜

食材

- 鹹蛋一顆
- 苦瓜一條
- 橄欖油少許
- 蒜和辣椒少許
- 鹽少許

步驟

1 苦瓜洗淨剖半，把裡面鮮紅的籽囊和毛毛薄膜都刮除之後，切成薄片。蒜拍碎切末，辣椒切片。鹹蛋剝殼，把蛋白和蛋黃分開捏碎。

2 很怕苦的人，可以先把切片的苦瓜燙過撈起，這樣苦味會減少很多。

3 在鍋中倒入一點點橄欖油，中小火爆香蒜末，然後加入壓碎的鹹蛋黃，繼續爆香，飄出香氣後加一小碗水讓鹹蛋黃融化。

4 將燙好的苦瓜放進去，辣椒和鹹蛋白也放入鍋中，繼續中火加熱，直到蛋黃湯汁收乾。試試味道，如果鹹蛋的鹹味不夠，可以再加一點點鹽調味。

5 盛盤，撒上一絲蔥。就像常玉的瓶花一樣，一點點綠可以超然出塵。

6 煮完菜最重要的事情：**記、得、關、瓦、斯。**

其實鹹蛋苦瓜也可以用山苦瓜做，
總覺得翠綠山苦瓜裹著金沙鹹蛋，
也非常非常的貧窮貴公子呢。

寫在最後──編輯兩三事

這本《藝術家的一日廚房》，和剛開始在網站上呈現的專欄文章，相當不一樣。

在本書多達一百三十幅史料、畫作圖片授權的過程中，我們盡了最大的努力，找尋聯繫藝術家的親屬、竭盡可能安排會面，也有幸與他們碰面、互動，獲得許多珍貴的指正。這也促成本書的重大改變：許多家屬指出在我過去採用的資料中，有許多片面甚至謬誤的軼聞，所以在本書中，我們更正了往昔以訛傳訛的錯誤，也刪除了某些親人不願公諸於世的家務私事。這是我作為寫作者的界線。然而因為部分前輩藝術家留下的資料與線索實在不多，再加上書籍製作時間有限；如果書中仍有我們未能改正的資料，又或是影響到相關人等的權利，也歡迎與我們聯繫。

臺灣美術史的研究已行之有年，亦有諸多優秀的學者投入其中，不過，歷史研究是會進化的學問，隨著時間與人力的持續投入，我相信有更多一手史料會出土，我們對前輩藝術家的認識將會更全面、更透澈、更真實。

不過，「專業史學研究」與「群眾」之間，其實有著非常大的差距。我不只一次聽到朋友向我抱怨美術館的展覽簡介看不懂，或是不知道如何讓小孩有藝術素養？這是很正常的現象，因為過去學校的美術教育太過著重術科實作，而忽略了美術的鑑賞力才是影響人生的大事。翻成白話就是：畫不好一張蘋果素描不會死，但是不能辨別什麼是美的、什麼是珍貴的，卻可能毀掉你的個人形象、甚至一座城市、一個國家產業的未來。

美不是見仁見智的。美來自於理解與辯證，美術不是個人好惡，而是一門極為專業的，綜合社會學、經濟學、政治學、史學與哲學的複雜學門，我們亟需第一線的教育者投注心力，培養出更具遠見的下一代。

而美術史剛好就是入門的第一步。

誠如自序所提到的，本書的文字設定，原本就是為了突破同溫層，向年輕族群介紹前輩藝術家與其時代背景，身為藝術工作者、寫作者與教育者的我，相信出版品肩負著高度社會責任，本書已在現行的研究資料之下盡可能的忠於史實，但同時，這本書讀來很不正經、很奇怪，為甚麼我要這樣寫呢？

我也在此向不熟悉本書語言的讀者說

明，書中我大量運用了 PTT、臉書等網路社群中，Y 世代、Z 世代的網民用語。根據過去的教學經驗，當談話者使用與聽眾同一類語言的時候，他們才會開始傾聽。

那，為甚麼介紹完藝術家，還出現台菜食譜呀？

當代的教育界，已實施「跨領域合作教學」多年了。有別於過去的錯誤概念：「美術歸美術、數學歸數學、政治歸政治、××歸××……」，事實上，知識不是一盆一盆孤獨的盆栽植物，知識是一座茂密廣闊的森林，每一門開枝散葉、看似獨立的學科，底下都有著互相影響、牽扯共生的根系世界。美術與經濟發展相關、經濟與科學革新相關、科學又與語言進化相關……。所以，當國文老師開始跟地理老師合作，寫出范仲淹的一日小旅行登山地圖；當英文老師和音樂老師合作，探討流行樂詞的文化現象，那，美術老師為甚麼不能跟家政老師合作，談談飲食的美感經驗與歷史記憶？

所以這本書實在是抱著教科書的心情寫成的，書中的食譜有兩個寫作方向。第一個方向，是根據畫家的生命經驗、畫作風格延伸闡釋，例如陳澄波的「鳳梨苦瓜雞」是向他的鳳梨自畫像致敬；顏水龍的「三色蛋」，則是為了呼應他的馬賽克公共藝術。這個方向的食譜，可以說是對藝術家與作品再詮釋、再創作。

另一個方向，我們也將藝術家生前真正品嚐過的美食放入書中，讓觀眾感受身歷其境的親切。例如郭柏川的酒樓名菜「鹹蛋四寶湯」，喚醒的不只是臺南人的味蕾，更是一個都市發展的文化痕跡；或是廖繼春的家常菜「酸菜炒豬肺」，那是臺灣人在困苦年代裡，記憶非常深刻的一味，至今在許多黑白切的小攤上，我們仍能找到灌了地瓜水的切片豬肺。

更巧合的是，當我們完成本書時，算一算，連同我補充的美術史篇章，剛剛好是三十篇──一日一篇，也就是一個小月了。《藝術家的一日廚房》想邀請大家花一個月的時間，每天瞭解一位藝術家，並且，在書中這些台菜的滋味中，深入體會藝術與人生的況味，用味蕾和他們波瀾起伏的人生接軌。

好台菜，不吃嗎？讓我們一起開動吧！

附錄

版權注記

· 石川欽一郎〈臺北總督府〉；臺北市立美術館典藏／授權／提供；P.21
· 石川欽一郎〈鄉村人像風景〉；高雄市立美術館典藏／授權／提供；P.25
· 石川欽一郎〈河畔〉；阿波羅畫廊典藏／授權／提供；P.26-27
· 石川欽一郎〈臺灣次高山〉；臺灣國立美術館典藏；藝術家出版社授權／提供；P.28

· 倪蔣懷〈淡水教堂〉；臺北市立美術館典藏／授權／提供；P.34-35
· 倪蔣懷〈永樂町〉；臺灣國立美術館典藏／授權／提供；P.37
· 倪蔣懷〈麗衣佳人〉；臺北市立美術館典藏／授權／提供；P.38

· 鹽月桃甫《生蕃傳說集》封底；李梅樹文教基金會授權／提供；P.44
· 鹽月桃甫〈溪山勝賞〉；李梅樹文教基金會典藏／授權；沈依靜攝／陳金燾後製；P.45
· 鹽月桃甫〈母〉；李梅樹文教基金會授權；自行翻拍；P.46
· 鹽月桃甫〈莎勇之鐘〉；李梅樹文教基金會授權；自行翻拍；P.48
· 鹽月桃甫〈日向夏〉；李梅樹文教基金會典藏／授權；沈依靜攝；P.49
· 鹽月桃甫〈虹霓〉明信片；李梅樹文教基金會授權；自行翻拍；P.49

· 黃土水〈甘露水〉；藝術家出版社授權／提供；P.54
· 黃土水〈釋迦出山〉；臺北市立美術館典藏／授權／提供；P.57
· 黃土水〈水牛群像〉；臺北市立美術館典藏／授權／提供；P.58-59

· 立石鐵臣〈挨粿〉；南天書局授權／提供；P.63
· 立石鐵臣〈永樂市場小吃攤〉；南天書局授權／提供；P.64
· 立石鐵臣〈吾愛臺灣〉；李梅樹文教基金會授權／提供；P.67
· 立石鐵臣〈虛空〉；李梅樹文教基金會授權；自行翻拍；P.69

· 廖繼春〈有香蕉樹的院子〉；臺北市立美術館典藏；家屬授權；日升月鴻畫廊提供；P.74
· 田邊至〈畫室〉明信片；私人收藏；陳澄波文化基金會授權／提供；P.76
· 陳澄波〈西湖春色（二）〉；私人收藏；陳澄波文化基金會授權／提供；P.78
· 廖繼春〈林中夜息〉；臺北市立美術館典藏；家屬授權；日升月鴻畫廊提供；P.81
· 廖繼春〈龜山島〉；臺北市立美術館典藏；家屬授權；日升月鴻畫廊提供；P.82

· 顏水龍〈山地少女〉；私人收藏；家屬授權；中央研究院臺灣史研究所檔案館提供；P.87
· 顏水龍〈彩繪瓷檯燈（原住民臉型圖騰）〉；臺北市立美術館典藏；家屬授權；中央研究院臺
灣史研究所檔案館提供；P.87
· 顏水龍「SMOCA牙粉海報設計」；私人收藏；家屬授權；中央研究院臺灣史研究所檔案館提供；
P.90
· 顏水龍「鹹草編織手提袋」；私人收藏；家屬授權；中央研究院臺灣史研究所檔案館提供；P.91
· 顏水龍〈蘭嶼所見〉；私人收藏；家屬授權；中央研究院臺灣史研究所檔案館提供；P.92-93
· 顏水龍「太陽堂禮盒包裝設計」；林俊成收藏／授權／提供；P.94
· 顏水龍「向日葵馬賽克壁畫」；太陽堂餅店典藏；家屬授權；中央研究院臺灣史研究所檔案館
提供；P.95

· 李澤藩〈玫瑰花〉；李澤藩紀念藝術教育基金會典藏／授權／提供；P.101
· 李澤藩〈東門城〉；臺北市立美術館典藏；李澤藩紀念藝術教育基金會授權／提供；P.102
· 李澤藩〈潛園懷古〉；李澤藩紀念藝術教育基金會典藏／授權／提供；P.103

- 陳植棋〈自畫像〉；家屬典藏／授權／提供；P.106
- 陳植棋〈淡水風景〉；家屬典藏／授權／提供；P.109
- 陳植棋〈夫人像〉；家屬典藏／授權／提供；P.110

- 陳進〈合奏〉；家屬典藏／授權；雄獅美術提供；P.116
- 陳進〈洞房〉；順益臺灣原住民博物館典藏；家屬授權；雄獅美術提供；P.118
- 陳進〈婦女圖〉；家屬典藏／授權；雄獅美術提供；P.119

- 郭雪湖〈松壑飛泉〉；家屬典藏；郭雪湖基金會授權／提供；P.123
- 郭雪湖〈圓山附近〉；臺北市立美術館典藏；郭雪湖基金會授權／提供；P.125
- 鄉原古統〈南薰綽約〉；自行翻拍；P.126
- 郭雪湖〈南街殷賑〉；臺北市立美術館典藏；郭雪湖基金會授權／提供；P.127
- 郭雪湖〈月光曲（卡梅爾海）〉；家屬典藏；郭雪湖基金會授權／提供；P.131
- 林阿琴〈黃英花〉；臺北市立美術館典藏；郭雪湖基金會授權／提供；P.133

- 「陳進、林玉山、郭雪湖：臺展三少年畫展」合影；中國時報資料照片；林國彰攝；P.136
- 林玉山〈水牛〉；家屬授權；自行翻拍；P.138
- 林玉山〈眈眈〉；臺北市立美術館典藏／授權／提供；P.139
- 林玉山〈蓮池〉；國立臺灣美術館典藏；家屬授權；國立臺灣美術館提供；P.140-141
- 林玉山〈峽谷風光〉；臺北市立美術館典藏／授權／提供；P.142

- 李石樵〈市場口〉；李石樵美術館典藏／授權／提供；P.155
- 李石樵〈建設〉；李石樵美術館典藏／授權／提供；P.157
- 李石樵〈大將軍〉；李石樵美術館典藏／授權／提供；P.159
- 馬內〈奧林亡亞〉；巴黎奧賽美術館典藏；Alamy Stock Photo 購買；P.161
- 李石樵〈橫臥裸婦〉；李石樵美術館典藏／授權／提供；P.161
- 李石樵〈三美圖〉；私人收藏；李石樵美術館授權；自行翻拍；P.162

- 陳澄波〈嘉義街外（一）〉；中央研究院臺灣史研究所；陳澄波文化基金會授權／提供；P.166
- 陳澄波〈嘉義街外（二）〉；私人收藏；陳澄波文化基金會授權／提供；P.167
- 陳澄波〈夏日街景〉；臺北市立美術館典藏；陳澄波文化基金會授權／提供；P.168
- 陳澄波〈初秋〉；私人收藏；陳澄波文化基金會授權／提供；P.169
- 陳澄波〈清流〉；私人收藏；陳澄波文化基金會授權／提供；P.171
- 陳澄波〈嘉義公園（鳳凰木）〉；私人收藏；陳澄波文化基金會授權／提供；P.172
- 陳澄波〈慶祝日〉；私人收藏；陳澄波文化基金會授權／提供；P.174
- 「關于省內美術界的建議書」；陳澄波文化基金會授權／提供；P.175
- 陳澄波〈我的家庭〉；私人收藏；陳澄波文化基金會授權／提供；P.177
- 陳澄波〈自畫像（一）〉；私人收藏；陳澄波文化基金會授權／提供；P.179

・廖德政〈秋郊〉；臺北市立美術館典藏；家屬授權／提供；P.260-261
・廖德政〈遠眺觀音山〉；國立臺灣美術館典藏；家屬授權／提供；P.264
・廖德政〈清秋〉；家屬授權／提供；P.265

・陳庭詩〈鐵光照寒衣〉；陳庭詩現代藝術基金會授權／提供；P.269
・陳庭詩〈蟄 #1〉；陳庭詩現代藝術基金會典藏／授權／提供；P.272
・「二十世紀金屬雕塑大展」展覽摺頁；陳庭詩現代藝術基金會授權／提供；P.274
・陳庭詩〈約翰走路〉；國立臺灣美術館典藏；陳庭詩現代藝術基金會授權／提供；P.275
・「陳庭詩與女性友人情書」；陳庭詩現代藝術基金會典藏／授權／提供；P.276

・黃榮燦〈恐怖的檢查〉；日本神奈川立近代美術館典藏；自行翻拍；P.281
・哥雅〈1808 年 5 月 3 日〉；普拉多博物館典藏；Alamy Stock Photo 購買；P.282
・「朱鳴岡與友人信件」；私人收藏／授權／提供；P.284
・「黃榮燦墓碑」照片；中央研究院社會學研究所「臺灣外省人生命記憶與敘事資料庫」數位典
藏計畫授權／提供；P.284
・黃榮燦〈臺灣阿美族豐收舞〉；藝術家出版社授權／提供；P.285

・「潘玉良寄給陳澄波明信片」；陳澄波文化基金會授權／提供；P.306
・潘玉良〈哺乳〉；安徽博物院典藏／授權／提供；P.307
・潘玉良〈黑白自畫像〉；安徽博物院典藏／授權／提供；P.308
・潘玉良〈雙人扇舞〉；安徽博物院典藏／授權／提供；P.308

・常玉〈人約黃昏後〉；國立歷史博物館典藏／授權／提供；P.314
・常玉〈盆栽〉；國立歷史博物館典藏／授權／提供；P.316

各館典藏網址搜尋

・臺北市立美術館 https://www.tfam.museum/Collection/Collection.aspx?ddlLang=zh-tw
・國立歷史博物館 https://www.nmh.gov.tw/zh/collect_4_1.htm
・國立臺灣美術館 https://collections.culture.tw/ntmofa_collectionsweb/tw2/
・高雄市立美術館 https://collections.culture.tw/kmfa_collectionsweb/search.aspx
・安徽博物院 https://www.ahm.cn/Collection/Index/Collection
・臺灣外省人生命記憶與敘事資料庫 http://twm.ios.sinica.edu.tw/index.html
・中央研究院臺灣史研究所檔案館 http://archives.ith.sinica.edu.tw/
・財團法人陳澄波文化基金會 http://chenchengpo.dcam.wzu.edu.tw
・財團法人陳庭詩現代藝術基金會 http://www.ctsf.org.tw/works.html
・李梅樹紀念館 https://limeishu.org.tw/
・李澤藩美術館 http://www.tzefan.org.tw/
・張萬傳網路美術館 https://wan-chuan-chang.com
・郭雪湖基金會 https://zh-tw.facebook.com/Kuo.HsuehHu/
・臺北日動畫廊 https://www.nichido-garo.co.jp/tw/
・阿波羅畫廊 http://www.artgalleryapollo.com/
・日升月鴻畫廊 https://www.everharvestart.com.tw/
・哥德藝術中心 http://www.goethe-ming.com

參考文獻

謝謝這本書所有參考文獻的研究者，在此向各位致上無比敬意，沒有這些史學家前期嚴謹的開頭研究，我也就沒有那麼多豐富的故事可以說。

· 《臺灣近代美術誕生：播種者石川欽一郎‧美術園丁倪蔣懷》，臺灣創價學會，正因文化，2007。
· 《彩繪生命的油畫家：廖繼春》，李淑玲，臺中縣立港區藝術中心，2009。
· 《色彩‧和諧‧廖繼春》，李欽賢，雄獅，1997。
· 《廖繼春逝世二十週年紀念展》，臺北市立美術館，1996。
· 《色彩的魔術師──廖繼春教授百歲紀念畫展》，高秀朱，國立故宮博物院，2001。
· 《世紀藏春：廖繼春全集》，游仁翰主編，典藏藝術家庭，2017。
· 《台灣近代美術創世紀：倪蔣懷、澄與黃土水見證台灣史》，李欽賢，五南，2013。
· 《倪蔣懷百年紀念展》，白雪蘭主編，基市文化，1995。
· 《礦城‧麗島‧倪蔣懷》，白雪蘭，雄獅，2003。
· 《油彩的化身：陳澄波畫作精選集》，江榮森，臺北市政府文化局，2011。
· 《礦工‧太陽‧洪瑞麟》，江衍疇，雄獅，1998。
· 《臺灣美術全集 12‧洪瑞麟》，蔣勳，藝術家，1993。
· 《生命的對話：陳澄波與蒲添生》，蒲添生雕塑紀念館，臺北市立文化局，2012。
· 《林玉山〈蓮池〉》，潘潘，臺南市政府，2013。
· 《自然‧寫生‧林玉山》，陳瓊花，雄獅，1994。
· 《望鄉：父親郭雪湖的藝術生涯》，郭松年，馬可孛羅，2018。
· 《表現出時代的「Something」：陳澄波繪畫考》，李淑珠，黃雯瑜譯，典藏藝術家庭，2012。
· 《我所看到的上一代》，謝里法，望春風文化，1999。
· 《水彩‧紫瀾‧石川欽一郎》，顏娟英，雄獅，2005。
· 《供桌上的自畫像：陳澄波與他的妻子》，林滿秋，典藏藝術家庭，2017。
· 《油彩‧熱情‧陳澄波》，林育淳，雄獅，1998。
· 《臺灣美術閱覽》，李欽賢，玉山社，1996。
· 《台灣近代美術大事年表》，顏娟英，雄獅，1998。
· 《五月與東方：中國美術現代化運動在戰後臺灣之發展（1945-1970）》，蕭瓊瑞，東大，1991。
· 《臺灣美術史》，邱琳婷，五南，2015。
· 《臺灣的美術》，顏娟英、黃琪惠、廖新田編撰，群策會李登輝學校，2006。
· 《圖說臺灣美術史 III：深耕戀曲（日治‧戰後篇）》，蕭瓊瑞，藝術家，2015。
· 《流轉的符號女性：戰前台灣女性圖像藝術》，賴明珠，藝術家，2009。
· 《台灣現當代女性藝術五部曲，1930-1983》，雷逸婷，臺北市立美術館，2013
· 《臺灣工藝》，顏水龍，遠流，2016。
· 《郭柏川的生平與藝術》，王家誠，臺北市立美術館，1998。
· 《氣質‧獨造‧郭柏川》，李欽賢，雄獅，1997。
· 《柏川與我》，朱婉華著、郭為美補述，郭為美，2015。
· 《梅原龍三郎與郭柏川作品析論》，臺北市立美術館編輯，臺北市立美術館，1998。
· 《在野‧雄風‧張萬傳》，廖瑾瑗，雄獅，2004。
· 《張萬傳百歲紀念展》，臺北市立美術館，臺北市立全館，2008。
· 《黃婉玲經典重現失傳的台菜譜》，黃婉玲，時報文化，2015。
· 《臺灣美術全集 19‧黃土水》，王秀雄，藝術家，1996。
· 《大地‧牧歌‧黃土水》，李欽賢，雄獅，1996。
· 《黃土水傳》，李欽賢，省文獻會，1997。
· 《立石鐵臣 臺灣畫冊》，張良澤等譯，臺北縣立文化中心出版，1996。
· 《灣生‧風土‧立石鐵臣》，邱函妮，雄獅，2004。

- 《南國‧虹霓‧鹽月桃甫》，王淑津，雄獅，2009。
- 《魂兮歸來：還原潘玉良》，周昭坎，收藏家文化，2016。
- 《畫魂：潘玉良畫展》，萬象翻譯社翻譯，民生報，2006。
- 《常玉》，陳炎峰，藝術家，1995。
- 《常玉畫集》，林淑心編，國立歷史博物館，1995。
- 《鄉關何處：常玉的繪畫藝術》，國立歷史博物館，國立歷史博物館，2001。
- 《百年不退流行的台北文青生活案內帖》，台灣文學工作室，本事文化，2015。
- 《浪人‧秋歌‧張義雄》，黃小燕，雄獅，2004。
- 《張義雄九十回顧展》，國立歷史博物館編輯委員會，國立歷史博物館，2004。
- 《純粹‧精深‧陳德旺》，王偉光，藝術家，2011。
- 《高彩‧智性‧李石樵》，李欽賢，雄獅，1998。
- 《綠野‧樂章‧廖德政》，李欽賢，雄獅，2004。
- 《日升月落：廖德政回憶錄 戰前篇》，黃于玲，南畫廊，1996。
- 《李澤藩藝術作品形式之研究》，黃桂蘭，李澤藩基金會，2003。
- 《鄉園‧彩筆‧李澤藩》，陳惠玉，雄獅，1994。
- 《無聲‧有夢：典藏「藝術行者」陳庭詩》，莊政霖，臺中市文化局，2017。
- 《陳庭詩的幻想世界》，黃國榮，臺中市文化局，2005
- 《神遊‧物外‧陳庭詩》，鄭惠美，雄獅，2004。
- 《李梅樹教授百年紀念學術研討會論文集》，國立臺北大學人文院，2001。
- 《人親土親：李梅樹百年紀念特展專輯》，蘇振明，國立故宮博物院，2001
- 《茲土有情：李梅樹和他的藝術》，倪再沁，臺灣省立美術館，1996。
- 《三峽：李梅樹藝術步道》，吳立萍，貓頭鷹出版，2002。
- 《三峽‧寫實‧李梅樹》，湯皇珍，雄獅，1993。
- 《俠氣‧叛逆‧陳植棋》，李欽賢，雄獅，2009。
- 《臺灣美術全集 14：陳植棋》，何政廣，藝術家，1995。
- 《郭雪湖繪畫藝術研究專輯》，廖美術、郭雪湖、林曉瑜、詹前裕，國立臺灣美術館，2003。
- 《四季‧彩妍‧郭雪湖》，廖瑾瑗，雄獅，2001。
- 《臺灣美術全集 9：郭雪湖》，林柏郭，藝術家，1993。
- 《台灣水生與濕地植物生態大圖鑑》，林春吉，天下遠見，2009。
- 《蘭嶼‧裝飾‧顏水龍》，涂瑛娥，雄獅，1998。
- 《工藝水龍頭：顏水龍的故事》，林登讚編，思源翻譯社譯，國立臺灣工藝研究所，2006。
- 《閨秀‧時代‧陳進》，陳進，雄獅，2005。
- 《南天之虹：把二二八刻在版畫上的人》，橫地剛著，陸平舟譯，人間，2002。
- 《黃榮燦紀念特展專刊》，洪維健，臺北市政府文化局，2012。
- 《臺灣第一廣告人：顏水龍廣告作品集》，顏水龍，時報文化，1997。
- 《麥浪歌詠隊》，藍博洲，晨星，2001。
- 《日治時期臺灣官辦美展（1927-1943）圖錄與論文集》，臺灣創價學會藝文中心，勤宣文教基金會，2010。
- 《常玉油畫全集》，衣淑凡，財團法人國巨文教基金會，2001。
- 《永遠的淡水白樓：海海人生－張萬傳》，李欽賢，臺北縣政府文化局，2002。
- 〈灣生畫家筆下的台灣之美：立石鐵臣與他的民俗版畫〉，黃震南，故事－寫給所有人的歷史 https://gushi.tw/tateishi-tetsuomi/，2018/10/09。
- 《林玉山：師法自然》，高以璇、胡懿勳，國立歷史博物館，2004。
- 〈1934 年顏水龍畫スモカ彩色廣告海報〉，陳凱劭，陳凱劭的 Blog https://blog.kaishao.idv.tw/?p=1785，2008/07/02。

謝誌

　　本書雖然不是論文，卻獲得了比論文寫作更為熱烈、無私的幫助，令作者與編輯銘感五內，也期望透過本書的媒介，能帶給讀者來自上一個世紀的珍貴禮物。

　　從撰寫到編製，太多人給予這本書幫助了，尤其在採訪與圖片授權的過程中，諸多畫家家屬給予我們溫暖鼓勵，以及珍貴無比的指正。在此感謝張萬傳工作室管理人黃秋菊女士，她對張萬傳作品整理之詳盡，令我深深嘆服。感謝郭為美老師補充郭柏川的生活細節，感謝林俊成老師與簡玲亮女士提供許多顏水龍的珍貴資料，並且分享他們與顏老前輩相處的心得見解。感謝郭雪湖基金會的郭松年先生細心指出資料錯誤之處。感謝蕭成家先生給予文章更為周全的修改建議。感謝李梅樹文教紀念館的李景光館長、李景文執行長，看到李氏家族對李梅樹付出的熱情與毅力，對我產生莫大的勉勵。感謝陳庭詩現代藝術基金會廖述昌執行長，補充了陳庭詩私人面向的書信資料，使我深受感動。感謝臺北日動畫廊協助我們，聯繫日本梅原龍三郎之家屬洽談授權事宜。特別感謝陳澄波文化基金會的鼎力協助，冠儀為我們連結了許多授權窗口，陳立栢董事長更激勵了我向前的勇氣。

　　感謝以下基金會、畫廊、前輩藝術家家屬及相關機構單位，因為有您們居中協調、穿針引線並慷慨分享，才讓本書釐清並彙整出多達一百三十多幅的畫作、史料與文獻，再次由衷感謝。（以下按頭銜及姓氏筆畫排序）

Spring Partner 法律事務所新保雄司，臺北日動畫廊 Emily，中央研究院社會研究所謝國雄所長、陳俐靜女士，中央研究院臺灣史研究所檔案館謝明如女士，日升月鴻畫廊鄭育昇先生，立石鐵臣之子立石光夫，安徽博物院孫士民先生，李梅樹文教紀念館李景光館長、李景文執行長，李澤藩紀念藝術教育基金會李季眉館長，李石樵美術館黃明政館長、李偉仁先生，阿波羅畫廊黃重仁先生，吳時馨女士，林玉山之子林柏亭先生，南畫廊黃于玲女士、林殷因女士，南天書局黃盈福先生，洪金禪女士，洪維健導演之助理 Peggy，陳澄波文化基金會陳立栢董事長、何冠儀小姐、周志賢先生，郭雪湖基金會郭松年先生、林品祐女士、LINDA，郭柏川之女郭為美老師，哥德藝廊鄭筑伊女士、高盈如女士，高雄市立美術館林洪秀女士，陳進之子蕭成家先生，陳植棋之孫陳子智先生，陳德旺之子陳珏先生，陳庭詩現代藝術基金會廖述昌執行長、林鈺珊女士，國立臺灣美術館何惠珠女士，國立歷史博物館金中秀女士，張萬傳工作室黃秋菊女士，黃榮燦之姪女黃儉紅女士，雄獅美術黃長春女士，廖繼春之女廖敏惠女士，廖德政之子廖繼斌先生，嘉義市立美術館黃靜誼女士，臺北市立美術館王釋賢女士，臺南藝術大學藝術史系孫淳美教授，顏水龍之子顏千峰先生，簡玲亮女士，藝術家林俊成先生，藝術家出版陳慧蘭女士，鹽月桃甫之子鹽月光夫。

國 家 圖 書 館 出 版 品 預 行 編 目（CIP）資 料

藝術家的一日廚房：學校沒教的藝術史：用家常菜向 26
位藝壇大師致敬／潘家欣著 . -- 初版 . -- 臺北市：大寫出
版：大雁文化發行，2019.06
328 面；19×25.5 公分 . --（Be-brilliant! 書系；HB0034）
ISBN 978-957-9689-41-0（平裝）
1. 藝術史 2. 藝術家 3. 臺灣

909.33

藝術家的
一日廚房

學校沒教的藝術史：
用家常菜向 26 位藝壇大師致敬

© 2019, 潘家欣

繁體中文版由大寫出版，大雁文化事業股份有限公司發行

Published by Briefing Press, a division of And Publishing Ltd. All rights reserved.

大寫出版〈幸福感閱讀 be-Brilliant!〉書系號 HB0034

著者	潘家欣
審訂	蕭瓊瑞
美術設計	陳采瑩
食譜插畫	潘家欣
企劃執行	沈依靜
文字校對	陳大中、潘家欣、沈依靜
大寫出版	鄭俊平
業務行銷	郭其彬、王綏晨、邱紹溢、陳詩婷、曾曉鈴
發行人	蘇拾平

發行	大雁文化事業股份有限公司
	臺北市復興北路 333 號 11 樓之 4
	電話（02）27182001　傳真（02）27181258
	讀者服務信箱 andbooks@andbooks.com.tw
	大雁出版基地官網 www.andbooks.com.tw

初版三刷	2020 年 05 月
定價	690 元
ISBN	9789579689410